胡妍璐 金婷婷 陈柏安 编著

顾问 舒银

中国民族民间音乐赏析教程

中山大学出版社

·广州·

版权所有　翻印必究

图书在版编目（CIP）数据

中国民族民间音乐赏析教程/胡妍璐，金婷婷，陈柏安编著．—广州：中山大学出版社，2020.12

美育通识课教材

ISBN 978-7-306-07085-2

Ⅰ.①中… Ⅱ.①胡…②金…③陈… Ⅲ.①民族音乐—音乐欣赏—中国—教材②民间音乐—音乐欣赏—中国—教材 Ⅳ.①J607.2

中国版本图书馆 CIP 数据核字（2020）第 254948 号

出 版 人：	王天琪
策划编辑：	陈　慧
责任编辑：	高　洵
封面设计：	林绵华
责任校对：	赵　冉　王延红
责任技编：	何雅涛
出版发行：	中山大学出版社
电　　话：	编辑部 020-84111996，84113349，84111997，84110779
	发行部 020-84111998，84111981，84111160
地　　址：	广州市新港西路 135 号
邮　　编：	510275　　传　真：020-84036565
网　　址：	http://www.zsup.com.cn　　E-mail：zdcbs@mail.sysu.edu.cn
印 刷 者：	广州市友盛彩印有限公司
规　　格：	787mm×1092mm　1/16　15.75 印张　274 千字
版次印次：	2020 年 12 月第 1 版　2024 年 1 月第 3 次印刷
定　　价：	58.00 元

如发现本书因印装质量影响阅读，请与出版社发行部联系调换

前　言

在中华民族五千年文明史中孕育的民间音乐文化，积淀了中华民族深沉的精神追求，代表了中华民族独特的精神标识。我国民族民间各音乐种类之间有着极其密切的关系。它们之间有发展阶段的顺序，有各自更为擅长的表现角度。用通识鉴赏课的方式将中国民间音乐作为一个整体来进行教学与研究，可以更合理地统筹安排各个章节的侧重点，突出我国民间音乐五大类别在一脉相通的发展过程中的阶段性和特殊性。

《中国民族民间音乐赏析教程》是立足于传授中国传统音乐文化知识的美育通识课程教材，旨在在新时代背景下，重视美育在人才培养和通识教育体系中的重要作用。全书以"民族器乐""戏曲音乐""民间歌曲""民间歌舞音乐""曲艺音乐"五章节，较为全面地涵盖了民族民间音乐中所包含的五大音乐种类。在教学内容的选择上，更加注重音乐艺术方面发展较为成熟的典型歌种、曲种、剧种和乐种，进行更为深入的音乐分析，融合传承与创新的理念，使学生通过课程的学习以及本教材的研读，较为全面地把握我国民族民间音乐的发展状况，构建更为丰富而完整的中国音乐文化知识体系。中山大学艺术类美育通识课程教材的使用和推广，有助于引领学生确立正确的审美价值取向，培养学生的音乐审美能力，激发学生对中华传统音乐文化的兴趣和热爱，开阔学生的音乐视野，明确继承中华优秀传统文化的重要意义，从而使美育成为具有极大延伸性的大学生自我提升的过程，以期达到"以美育人、以文化人"的目的。

本书不仅适用于中山大学艺术类通识课程，也可供社会上更多音乐爱好者与专业学习者使用。教材中的不足之处，请读者们批评指正，以便日后修订时加以改进与完善。

<div style="text-align: right">编者</div>

目 录

导论 ………………………………………………………………… 1
 一、中国民族民间音乐的大致分类 ……………………………… 1
 二、中国民族民间音乐的特征 …………………………………… 2

第一章 民族器乐 ……………………………………………………… 3
 第一节 概述 ……………………………………………………… 3
 一、民族器乐的历史沿革 ………………………………………… 3
 二、民族器乐的形态与特征 ……………………………………… 29
 三、民族器乐分类法 ……………………………………………… 37
 四、小结 …………………………………………………………… 39
 第二节 独奏乐 …………………………………………………… 39
 一、吹管乐 ………………………………………………………… 39
 二、拉弦乐 ………………………………………………………… 51
 三、弹拨乐 ………………………………………………………… 62
 四、打击乐 ………………………………………………………… 91
 第三节 合奏乐 …………………………………………………… 94
 一、丝竹乐 ………………………………………………………… 95
 二、弦索乐 ………………………………………………………… 101
 三、吹打乐 ………………………………………………………… 104
 四、民族管弦乐 …………………………………………………… 109

第二章 戏曲音乐 ……………………………………………………… 112
 第一节 概述 ……………………………………………………… 112
 一、戏曲的定义 …………………………………………………… 112
 二、戏曲的基本特征 ……………………………………………… 113

三、戏曲的起源与形成 …………………………………………… 118
第二节　戏曲音乐要素 ……………………………………………… 124
　　一、戏曲音乐的构成 ……………………………………………… 124
　　二、戏曲表演要素 ………………………………………………… 125
　　三、戏曲舞台艺术 ………………………………………………… 137
　　四、戏曲剧目分类 ………………………………………………… 141
第三节　戏曲声腔系统 ……………………………………………… 144
　　一、昆腔系统 ……………………………………………………… 144
　　二、梆子腔系统 …………………………………………………… 148
　　三、皮黄腔系统 …………………………………………………… 152
　　四、高腔系统 ……………………………………………………… 159
　　五、其他剧种选介 ………………………………………………… 161

第三章　民间歌曲 ………………………………………………… 168
第一节　概述 ………………………………………………………… 168
　　一、民歌的定义 …………………………………………………… 168
　　二、民歌的历史沿革 ……………………………………………… 169
　　三、民歌的艺术特征 ……………………………………………… 170
　　四、民歌的社会功能及其地位 …………………………………… 173
第二节　民歌的种类 ………………………………………………… 175
　　一、号子 …………………………………………………………… 176
　　二、山歌 …………………………………………………………… 178
　　三、小调 …………………………………………………………… 183
第三节　重要地区民歌选介 ………………………………………… 186
　　一、西北地区民歌 ………………………………………………… 186
　　二、华东地区民歌 ………………………………………………… 189
　　三、华南地区民歌 ………………………………………………… 192
　　四、西南地区民歌 ………………………………………………… 194

第四章　民间歌舞音乐 …………………………………………… 198
第一节　概述 ………………………………………………………… 198
　　一、民间歌舞音乐的定义、社会功用和艺术特点 ……………… 198
　　二、民间歌舞音乐的历史概述 …………………………………… 200

 第二节 汉族民间歌舞主要类别 …………………………… 201
 一、秧歌 …………………………………………………… 201
 二、花灯 …………………………………………………… 203
 三、采茶 …………………………………………………… 205
 四、花鼓 …………………………………………………… 207
 第三节 少数民族民间歌舞音乐种类 …………………………… 208
 一、维吾尔族赛乃姆和木卡姆 …………………………… 209
 二、藏族堆谐和囊玛 ……………………………………… 211
 三、苗族芦笙舞 …………………………………………… 212
 四、土家族摆手舞 ………………………………………… 213

第五章 曲艺音乐 …………………………………………………… 214
 第一节 概述 ………………………………………………………… 214
 一、曲艺音乐的历史概况 ………………………………… 214
 二、曲艺音乐的艺术特点 ………………………………… 215
 三、曲艺音乐的艺谚艺诀 ………………………………… 216
 第二节 曲艺音乐的代表曲种 ……………………………………… 227
 一、京韵大鼓（鼓词类）………………………………… 227
 二、苏州弹词（弹词类）………………………………… 230
 三、四川清音（牌子曲类）……………………………… 234
 四、山东琴书（琴书类）………………………………… 236
 五、河南坠子（道情类）………………………………… 239
 六、天津时调（时调小曲类）…………………………… 240

参考文献 …………………………………………………………………… 242

后记 ………………………………………………………………………… 243

导　　论

一、中国民族民间音乐的大致分类

中国幅员辽阔、历史悠久、民族众多。中国的民族音乐是一个包容面很广的概念范畴，既包括传统音乐，也包括现代音乐；既涵盖汉族音乐，也包括各少数民族音乐；不仅有民间音乐，也有专业创作音乐。也就是说，凡是中国人民创作的，符合中国音乐总体风格的音乐作品，都可以归入中国的民族音乐范畴。

所谓"传统"，是具有一定的历史与时间沉淀的"一脉相传的系统"。中国传统音乐是指在数千年的传承发展过程中逐步积累、不断丰富并沿袭至今的各种音乐品种的统称。传统音乐是一个小于民族音乐的概念，主要包括宫廷音乐、文人音乐、宗教音乐、民间音乐四大类。①

宫廷音乐主要是指宫廷雅乐和宫廷燕乐。宫廷雅乐是中国历代封建统治者用于祭祀及朝会典礼等场合的音乐。为显示帝王至高无上的地位和尊严，并受厚古薄今观念的支配，宫廷雅乐往往沿用古乐或模拟古乐，肃穆庄严。宫廷燕乐是宫廷饮宴时供统治者娱乐欣赏的音乐。这种音乐主要取材于民间音乐和其他国家的音乐，经过挑选和加工改造，从内容到形式都要符合为统治者歌功颂德的需要。

文人音乐主要包括古琴音乐、诗词吟诵调等。古琴音乐从"载弹载咏，爱得我娱"的音乐功能观到"中正平和""静、远、淡、逸"的音乐审美观，再到"通乎杳渺，出有入无"的物我两忘的音乐至美境界，最集中地体现了我国文人的音乐美学观念。

宗教音乐主要指佛教音乐和道教音乐。

民间音乐是由劳动人民大众口头创作并广泛使用于民间日常生活、生产劳动、节日庆祝、礼俗仪式等活动中的各类音乐的统称。中国的民间音

① 参见王耀华、杜亚雄编著《中国传统音乐概论》，福建教育出版社1999年版。

乐一般是指民间形成的"无名氏"创作的在民间广泛流传的各种音乐体裁，包括民族器乐、戏曲音乐、民间歌曲、民间歌舞音乐、曲艺音乐。

二、中国民族民间音乐的特征

1. 数量多

我国各个民族、各个地区的民间音乐品种浩如烟海，据20世纪80年代的调查，我国有345个说唱曲种、317个戏曲剧种、17636种民间舞蹈，以及不计其数的民间歌曲、民间器乐、说唱音乐、戏曲音乐和歌舞音乐的曲目、剧目。这些音乐真正为广大人民所拥有，无论题材内容、体裁形式还是风格，它们都更贴近老百姓的欣赏需求和欣赏习惯。

2. 普及广

教坊是唐代以来宫廷设置的管理音乐事务的机构，专门教习当时流行的俗乐，以供宫廷享乐。唐玄宗时，长安教坊人数多达上万。自南宋以后，民间音乐迅速发展，在社会上越来越占据举足轻重的地位，宫廷演出也越来越多地直接从民间召艺人入宫供奉，教坊的作用逐渐减弱，至清代完全废止。可以说，民间音乐是我国传统音乐中拥有最广泛听众的音乐品种。

3. 相互借鉴

中国几大类传统音乐相互借鉴，关系密切。例如，宫廷燕乐取材于民间音乐；宗教音乐吸收了民间音乐的成分；文人音乐也多是以民间音乐为基础而发展形成的，并带有与民间音乐相类似的即兴性与乡土性特征，正如古琴音乐中，有些文人甚至直接参与民间音乐的创作和表演。民间音乐发展至今，也是专业创作音乐的基础，为专业音乐创作提供了更多风格鲜活的创作手法。

4. 内涵丰富

民间音乐具有优美动听的旋律、丰富多彩的风格、强烈浓郁的特点、感人肺腑的艺术表现力，以及勃发旺盛的生命力。它不必服务于帝王统治或宗教活动，没有功能的制约，追求真挚的感情，具有鲜明强烈的表情手段和被老百姓所认同的自然美好的音乐形式。因此，它是我国传统音乐中具有最丰富内涵的音乐种类。

第一章 民族器乐

第一节 概 述

本章以中国民族器乐艺术为主要学习内容,通过从新石器时期的器乐诞生到文人音乐的含蓄留白、从外来乐器的汉化融合到唐大曲的宫廷雅乐、从相和歌的丝竹相和到弦索清音细乐、从个体流派纷呈到群体吹打组合等方面,来探讨中国民族器乐艺术之特点,所涉涵盖了器乐艺术的乐器形制、经典曲目、体裁演进、审美特征等范畴。

一、民族器乐的历史沿革

我国的民族器乐有着极其悠久的历史。我们的祖先在长期的生产劳动和社会实践中,为人类创造了丰富而有特色的民族乐器和器乐演奏形式,留下了大量优秀的民族器乐曲,也为后人积累了丰富而宝贵的艺术经验。自古以来,民族器乐始终伴随着人民的生活,伴随着社会的发展,成为广大人民精神生活不可或缺的一部分。歌唱和舞蹈需要器乐伴奏,说唱和戏曲更是离不开器乐伴奏。在我国民间的风俗节日、婚丧喜庆日中,民族器乐都起着重要的作用。它与人民生活密切相关,并真实地反映了人民的思想感情和审美趣味。

以下通过民族器乐发展的7个历史时期——远古时期、先秦时期、汉魏六朝时期、隋唐五代时期、宋元时期、明清时期、20世纪初叶,来回顾民族器乐流传至今的漫漫历程。

(一)远古时期

中国最早的乐器产生于何时?

我国可考的音乐文化史可以上溯至新石器时代。新石器时代,我国已

经有了骨笛、骨哨、埙等有形的乐器,这是先民们最早制成的乐器,是先民智慧的结晶。在河南省舞阳贾湖村的新石器遗址中,曾挖掘出丹顶鹤尺骨制成的骨笛(如图1-1所示)。在浙江省余姚河姆渡遗址中,曾出土了160多件骨哨(如图1-2所示)。于陕西西安半坡村遗址中,也曾发现用陶土制成的埙。其形状似橄榄,有一个吹孔(如图1-3所示)。

图1-1　新石器时代遗址贾湖骨笛(至今八九千年)

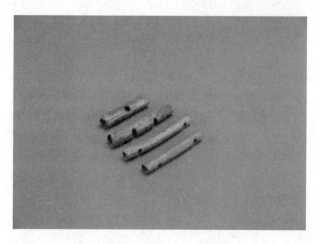

图1-2　浙江余姚河姆渡骨哨(距今6900～6570年)

第一章 民族器乐

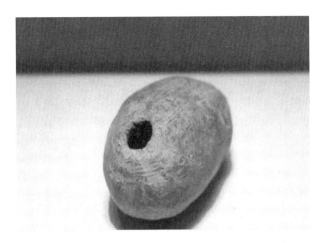

图1-3 黄河流域/长江流域陶埙（距今6000多年）

从这些出土文物可见，新石器时代，我国先民已经具有乐音的概念，并且具备了一定的音乐思维能力。在出土的原始乐器当中，根据碳14测定和树轮校正，可判定其中的贾湖骨笛距今已有八九千年，这是迄今为止中国考古发现的最古老的乐器，也是目前世界范围内所知的最早的可吹奏乐器，更是目前发现的人类历史上第一个从单音阶到多音阶再到完整七音阶的乐器。贾湖骨笛的出土证明我国音乐文化有八九千年可考的历史。

（二）先秦时期（旧石器时代至公元前221年）

1. 器乐发展

根据出土文物和文献的记载，我国先秦时期的乐器已有鼓、鼗、磬（编磬）、钟（编钟）、埙、排箫、篪、笙、琴、瑟、筑等。这些器乐除用于宗教、礼仪等场合外，主要供统治者娱乐享受。这些新乐器、新音色的出现，无疑使器乐演奏的表现力更为丰富。

鼓是人类最早发明的乐器之一，不仅在中国，而且可能在世界各个原始民族中都是如此。古今中外，鼓的应用广泛，且形制多样。据先秦文献记载，鼓的名称有几十种；从现在出土的文物来看，鼓的种类也琳琅满目，不可胜数。山东邹县野店47号墓彩陶鼓如图1-4所示。

《吕氏春秋》中记载，帝颛顼命鼍（鳄鱼）创造音乐，鼍就躺下来，把自己的肚子当成一面鼓，用尾巴做鼓槌，鼓腹而歌，就此发明了音乐。《诗经·大雅》中也有"鼍鼓逢逢"这样的句子。我们从考古发掘的标本

来看，用鳄鱼皮做成的鼓较多，因为鳄鱼在当时人们的心目中具有灵性，在李斯的《谏逐客书》和司马相如的《子虚赋》中都有"灵鼍之鼓"的说法。

鼍的皮在不同的温度和湿度条件下，性能都比较稳定，适合做成鼓，而鼓在古代社会中是高层贵族的一种礼仪重器，被广泛应用于军旅、宫廷和祭祀活动中，国家为此设置了"鼓人"官职，专门掌管音乐。山西襄汾陶寺3072号大墓木丽鼓如图1-5所示。

磬是中华民族特有的乐器。石磬的起源很早，显然是石器时代的一种遗存。人类在上古时代普遍使用石器作为生产、生活的用具。我们的祖先经历了漫长的石器时代，在生活实践中，发现石器在碰击的时候能够发出清脆悦耳的声音。从无意识地敲击石器得到自然的声响，到有意识地利用和制造能发出优美声响的石片，作为乐器的石磬就被发明出来了。

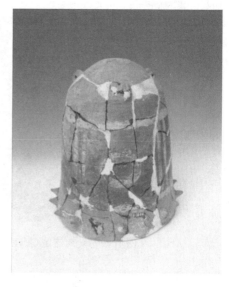

图1-4　山东邹县野店47号墓彩陶鼓

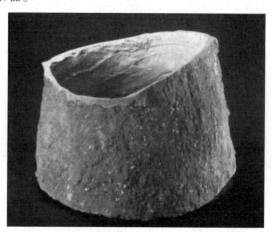

图1-5　山西襄汾陶寺遗址出土的木丽鼓（上部残失）

从考古发现来看，早期的石磬一般都是打制的，表面较粗糙，厚薄不匀，形制不固定，音高不规则。商代的石磬基本都是磨制的，加工也较为精细，它朝着两个方向发展：一个方向是赋予单件磬以很高的工艺价值，把石磬做成一条鱼、一条龙或者是一只虎，刻上相应的纹饰，非常精致，

在工艺上面精益求精；另一个方向是比较重要的主流方向，即把几块音高不同的石磬组合起来，组成一种旋律乐器。成编成组的石磬放在一起就成为编磬（如图1-6所示）。

商代末期出现了编磬，编磬在西周的中期前后就进入了乐悬。自周公

图1-6　陕西周原召陈乙区遗址编磬之三（西周）

"制礼作乐"开始，编磬和编钟成为礼乐制度的重要组成部分。编磬发展到春秋中期达到了最高阶段，形成较为科学、合理的形制，一直存留到西汉时期。

中国的礼乐文明在周代获得高度发展。西周以周天子为中心，实行分封制，形成一种以血缘关系为基础的"宗法制"，并根据君臣、上下、亲疏的区别，形成天子、诸侯、卿大夫、士这样一种阶梯式的等级制度。这种以等级化为核心的礼乐制度规定了不同身份和级别的人使用不同的乐队和乐舞，对维护西周社会的稳定和礼乐文化的繁荣起到了重要作用。

【延伸阅读】　周代的礼乐制度和乐官文化

乐作为祭祀天地、神灵、祖先等典礼中演奏的音乐，用于周代社会的郊社、宗庙、军事等祭祀和宴饮的各种场合。在这些活动中，最被推崇的是六部乐舞，它们集6个时代乐舞作品之大成，因此也被称为"六代之乐"。"六代之乐"包括黄帝时期的《云门大卷》、唐尧时期的《大咸》、虞舜时期的《韶》（孔子在齐闻韶如图1-7所示）、夏禹时期的《大夏》、商汤时期的《大濩》，以及周武王时期的《大武》。具有深刻历史文化内涵的"六代之乐"是音乐舞蹈的时代史诗。

这种乐舞具有一定的实用性和观赏性。比如，军事大典中的用乐要有鼓舞士气的作用；朝会宴飨中的乐舞要体现美感，符合王公贵族们的欣赏口味。《乐记》的《魏文侯篇》和《宾牟贾篇》中都有关于这种乐舞风格的描述。

西周王室专设音乐机构和各级乐官掌管乐事，乐师具有很高的社会地位。乐官是当时王室中从事音乐活动和音乐教育的职官，各级乐官分工明

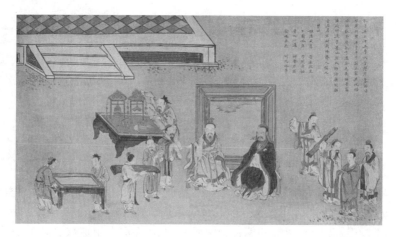

图1-7　孔子在齐闻韶

确,各司其职,有钟师、磬师、笙师等,形成独具特色的乐官文化体系。

周代礼乐制度的等级使礼器之规格都须遵守明确规定与准则,产生了历史上第一个乐器分类方法——八音分类法(金、石、土、革、丝、木、匏、竹)。它是一种根据乐器制作材料的不同属性而界定的广义分类法,从制造乐器的理念以及源自乐器材质音响的感触,可以看出中国乐器发声的审美思想,每一种由不同材质制成的乐器都与该材质自身的声音有着相合之意。

2. 演奏形式

早期的器乐演奏形式是同诗、歌、舞合为一体的,作为一种伴奏形式出现,西周时才出现独立的演奏段落。

(1)古琴音乐

琴是我国历史久远的弹弦乐器,早在《诗经·关雎》中就有"窈窕淑女,琴瑟友之"的诗句。古琴的演奏形式主要有琴歌、琴曲两种。关于以琴为声乐伴奏的形式,早在《尚书》中已有"搏拊琴瑟以咏"的记载。周代多用琴瑟伴奏歌唱,称作"弦歌"。汉代蔡邕所著的《琴操》中有歌诗5首——《鹿鸣》《伐檀》《驺虞》《鹊巢》《白驹》,即周之弦歌。春秋战国时,古琴已具备一定的独奏艺术表现能力,有"伯牙弹琴,子期善听"的传说。

(2) 钟鼓乐

钟鼓乐兴于西周，盛于春秋战国。先秦时期乐队的基本构架是以钟、磬、鼓为主体，丝竹管弦为辅的乐器群体。其中，编钟、编磬以及各种形制的大鼓、小鼓所构成的金石之声与钟鼓之乐，以其洪亮的声响、悦耳的音色和磅礴的气势表现出先秦时期先进的音乐文明。

春秋战国时期（前770—前221）这500余年中，我国的音乐文化已发展到相当高的水平，乐器制作精良、音色优美。1978年于湖北随县曾侯乙墓中出土了124件古代乐器，其阵容之庞大，实为罕见。曾侯乙编钟（如图1-8所示）的铸造，体现了我国青铜铸造工艺和音律科学所达到的高度。历史上称这一时期的音乐为"金石之声"。

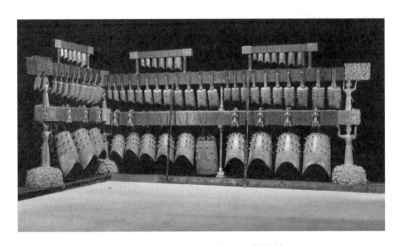

图1-8　湖北随县曾侯乙墓编钟

（三）汉魏六朝时期（前206—589）

1. 器乐发展

自秦亡汉起，汉朝实行对外开放的政策，与各国交往频繁。东到朝鲜、日本，南到印支国家，北到蒙古，西到印度、波斯都与我国有往来。西域文化通过丝绸之路传入中国，同时带来各国具有异域风情的音乐、歌舞和乐器。自汉起，先后传入的乐器有曲项琵琶、五弦琵琶、筚篥、方响、箜篌、笛、羯鼓、腰鼓和达卜（手鼓）等，都在民间广为流传。

"西域"在中国历史上是一个地理概念，也是一种文明的象征。西汉

武帝时期,张骞于公元前138年和公元前119年两次出使西域(如图1-9所示),打通了这条被后人称为"丝绸之路"的中西方交通要道。此后,中原文明和西域文明开始了双向的交流与传播。经过魏晋南北朝时期长期的战乱、民族的迁徙和杂居、工商业的发展以及佛教文化的传入与盛行,西域音乐在各种因素的促使下开始源源不断地传入中原地区,并逐渐风靡大江南北。

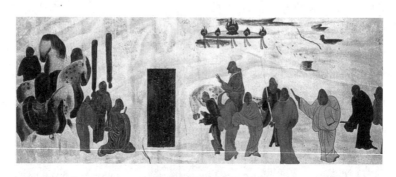

图1-9 张骞出使西域(敦煌壁画)

丝绸之路的开辟改变了西域此前因为交通不畅、交流不便而导致的相对封闭的文化面貌。历史上,西域地区的民族迁徙和人口流动非常频繁,其固有的文化和传入的新文化经过不断融合,形成了丰富多彩的西域文化,音乐和舞蹈是西域文化中最具特色的组成部分。

文化的交流是双向的。在东西方音乐文化交流的过程中,一批外来乐器和乐舞传入中原,促使中原音乐面貌发生了巨大的变化。同时,优秀的中原音乐文化也通过丝绸之路源源不断地传播到西方。各民族之间的智慧相互碰撞、融汇,创造出灿烂的人类文明。

据史书记载,东汉灵帝时期,西域的生活习俗、日常用品和音乐艺术已经在中原的宫廷和贵族中流行,"灵帝好胡服、胡帐、胡床、胡坐、胡饭、胡空侯、胡笛、胡舞,京都贵戚皆竞为之"(《后汉书·五行志》),这是外来文化在当时产生深刻影响的生动记录。

文化的交流多是在不知不觉中进行的,但某些事件的发生会成为推动交流的重要因素,如战争、王室联姻等因素对文化融合和交流的作用就不可小觑。文献记载,十六国时期的前秦王苻坚在孝武帝太元七年(382)命大将吕光出征西域,第二年征服龟兹。吕光用两万多匹骆驼载着西域珍宝及歌舞艺人东归。北周天和三年(568),北周武帝宇文邕娶突厥公主

阿史那为皇后，龟兹、疏勒、安国、康国等西域国家委派歌舞艺人随之东来。这些都是西域音乐文化大规模传入中原的典型事例。东晋十六国时期也是西域音乐大量传入中国的时代，为其后南北朝、隋唐时期的多民族音乐文化融合奠定了重要的基础。唐三彩骆驼载乐俑如图1-10所示。

【延伸阅读】 西域音乐家

汉魏六朝时期中西文化交流的过程中，我们要把目光的焦点投向创造历史的人身上。一批批优秀的西域音乐家，他们跋山涉水踏上中原的土地，世代定居，把西域音乐的精华融入传统的中原文化中，与汉族音乐家们一起创造出辉煌灿烂的音乐文明。

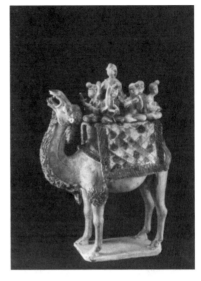

图1-10 唐三彩骆驼载乐俑

北齐的宫廷中有曹氏和安氏两个显赫的西域乐人家族，以曹妙达、安未弱、安马驹为代表，他们善弹琵琶、筚篥等乐器，在宫廷的演奏使痴迷音乐的北齐后主高纬赞赏不已，并下令封予官职。直至后世唐代的三四百年间，他们的子孙后裔依然继承家族的传统，世代以歌舞谋生，成为载入史册的西域乐器演奏名手。如曹妙达的后裔曹保、曹善才、曹纲祖孙三代就是唐代著名的琵琶手，唐代开元年间的安万善则以吹奏筚篥著称。

北周武帝时期还有一位著名的西域音乐家——龟兹乐人苏祗婆，其跟随阿史那公主抵达长安，擅长龟兹琵琶的演奏，并且精通龟兹琵琶的乐律理论，对隋唐时期音乐艺术的发展演变起到重要的作用。

中原民族很早进入定居的农业社会，相对稳定的生活环境使先秦时期的人们选择了体态庞大、不易移动的乐器，也有了雄浑庄严风格的钟磬之乐。随着西域音乐的东渐，游牧民族那些携带轻便、发音清亮的西域乐器受到中原人们的喜爱。溯流探源，现代民族乐队中的很多代表乐器，如琵琶、管子等，当年都来自西域诸国。如今人们熟悉的中国民族乐器除了钟、磬、琴、筝、笙、排箫、阮等"华夏旧器"之外，其余大多是历史上传入的"外来乐器"，如东晋十六国时传入的曲项琵琶、筚篥、箜篌，唐末传入的奚琴，金元时期传入的唢呐，明末清初传入的扬琴等。这些乐

器在漫长的历史岁月中，有的被保留，有的被淘汰，有的则转型，逐渐形成今天中国民族乐器多元化的面貌。

2. 汉代乐府

（1）乐府的繁荣与落寞

乐府是秦汉时期管理音乐的官署。"乐"即音乐，"府"即官府，这是它的最初含义。1976年，考古工作者在秦始皇陵封土的西北侧意外发现了一口青铜钟，清除表面的铜锈以后，钟体上显露出细密清晰的错金银花纹。在钟钮一侧刻有小篆字体的"乐府"二字。它向人们解开一个历史之谜，即以前一般认为汉武帝时才有的音乐机构——乐府，实际上早在秦代已经出现了。这可与文献记载相互印证。

《汉书·百官公卿表》记载，秦、汉的职官有两种音乐职务：属于奉常的太乐，掌管宗庙典礼的用乐，即前代流传下来的古乐；属于少府的乐府，专管让皇帝欣赏娱乐的音乐，它不是传统古乐，而是以楚声俗乐为主的流行曲调。

乐府的职能在汉武帝时进一步强化，除了组织文人创作朝廷所用的歌诗外，还广泛搜集各地的民间歌谣。许多民间歌谣经乐府的加工、演唱、演奏得以流传下来。乐府机构在搜集、整理汉代民间音乐等方面发挥了极其重要的作用。

据史料记载，乐府繁盛之时，乐人的分工很细，比如专门表演祭祀乐舞的"郊祭乐员"，负责出行仪仗的"骑吹鼓员"，演奏南北各地民间音乐的邯郸、江南、巴渝等鼓员，演唱各地民歌的蔡讴员、齐讴员[①]等。他们绝大部分是民间经验丰富的艺人。

作为一个宫廷音乐机构，乐府在汉代历经昭帝、宣帝、元帝、成帝四朝的发展，繁荣了100多年。汉武帝时期，从皇帝宫廷的日常享乐到郊祀之礼，甚至最隆重的宗庙祭祀之礼，几乎都要用乐府音乐。公元前7年，汉哀帝下诏罢黜乐府，大量裁减乐府人员，留下的只有担任郊庙祭祀和军乐的人员，因这一时期诸王纷争、宦官当道、外戚专权，社会矛盾逐渐加剧，政治经济已走向衰败之势。

① "讴"指歌唱，"齐讴员"指的是唱齐地民歌的人。

(2) 乐府诗歌体裁的形成

乐府的含义在后世进一步扩展。汉代之后，乐府歌诗渐渐脱离音乐而成为纯粹的乐府文学，于是人们把汉代乐府采制的歌谣，以及魏晋直至唐代可以入乐歌唱的诗歌、模仿乐府风格的作品，都统称为"乐府"。

宋代郭茂倩编撰的《乐府诗集》，把汉至唐的乐府诗汇集一起。从音乐的角度将其分成郊庙歌辞、燕射歌辞、鼓吹曲辞、横吹曲辞、相和歌辞、清商曲辞、舞曲歌辞、琴曲歌辞、杂曲歌辞、近代曲辞、杂歌谣辞和新乐府辞12类。因此，在汉哀帝罢黜乐府之后，它作为官署的意义基本消失，作为诗歌体裁的乐府却迎来新的发展和兴盛的时期，对后世的音乐和文学均产生至关重要的作用。

【延伸阅读】 西汉音乐家李延年

李延年因杰出的音乐才能而受到汉武帝宠幸，被封为协律都尉，他懂音乐、善歌舞。史书对这位才华横溢的音乐家的事迹亦有所记载。其音乐才华最突出之处在于作曲，有两则事例可以证明。一是，他领会汉武帝举办郊庙祭祀典礼的旨意，创作出祭祀天地的19章《郊祀歌》。这些《郊祀歌》的曲调已不再是先秦时期的雅乐，而是用大量民间俗乐改编而成。二是，当年张骞出使西域带回《摩诃兜勒》一曲，李延年以此为素材创作出"新声二十八解"，也就是用外来音乐为素材，创作了28首新颖的乐曲。《晋书·乐志》中记载，这些"胡曲新声"用于汉代军中的仪仗队，大受欢迎。东汉时皇帝曾把它们赏赐给边防将士，可供统率万人的将军使用。说明李延年创作的军乐在他之后约两百年的东汉和帝时期依然在军中盛行。

3. 魏晋名士之风

魏晋时期政事多变、社会动荡，门阀士族经常被卷入无情的政治旋涡，朝不保夕，于是官场失意的士族文人寄情于音乐、酒、炼丹和老庄，由此产生了一个在历史上具有深远影响的特殊群体——魏晋名士。他们能够在这样特定的历史时期，超越专门的乐官、乐工而显名乐坛并不是偶然的。

(1) 阮籍——音乐救赎人心

阮籍（210—263），三国时魏国的文学家、思想家、音乐家。他出身音乐世家，其父阮瑀是文坛"建安七子"之一。阮籍在政治上本有济世

图1-11 竹林七贤图

之志,但同时又感到世事不可为,于是他采取不涉是非、明哲保身的态度。

晋文帝司马昭欲为其子求婚于阮籍之女,阮籍一连60天喝得酩酊大醉,使司马昭没有机会开口。司马昭很想拉拢他,但阮籍和司马集团总是若即若离。阮籍才华横溢,以82首《咏怀诗》最为著名,第一首中有"夜中不能寐,起坐弹鸣琴"的诗句,可见阮籍是用弹琴来排解内心的苦闷。

少年时期的阮籍接受的是正统的儒家教育,这种思想在他早期作品《乐论》中可见一斑。他认为,如今天下大乱,世风不古,可通过音乐来救赎人心,与儒家提倡的"移风易俗,莫善于乐"观点相一致。胸怀大志的阮籍走向社会后渐渐认识到,儒家思想被统治者当成教化人民的工具,而在老庄的世界里,虽然无法"平天下",却能独善其身,保持内心的自由。《乐论》一文详细地阐述了音乐如何融合"名教"与"自然",以达到儒家和道家相合的目的。

古琴曲《酒狂》相传是阮籍的感怀之作,作品反映的是特定历史环境中士大夫阶层的精神世界。他们崇尚老庄之学,对社会现实有着无比清醒的认识。由于身处乱世,虽有济世报国之大才,却没有可以辅佐的明主,只好用放浪形骸来掩饰内心的痛苦,用不合时宜的言行来表达对朝政的不满。他们放纵情感,无拘无束,借助不同于常人的处世方式,表达对社会苦难的关注与无奈。《酒狂》结构短小精悍,寓意深刻,是一首优秀的古琴作品。

（2）嵇康——音乐调和心志

同为魏时著名的文学家、思想家和音乐家，嵇康（如图1-12所示）是"竹林七贤"的领袖人物。他为人耿直，气度不凡。然而，其卓越的才华和逍遥的处世风格，最终却招来祸端。

公元263年（一作262年），司马昭下令将嵇康处以死刑。在刑场上，有三千学生向朝廷请愿赦免嵇康，并要拜嵇康为师，但未被允许。嵇康"临当就命，顾视日影，索琴而弹之"，感叹"《广陵散》于今绝矣"。

《广陵散》（如图1-13所示）并非嵇康所作，但因为嵇康临刑之前悲壮的弹奏而名声大振。其旋律慷慨激昂、跌宕起伏，其音调气贯长虹，使作品充满

图1-12　南朝墓葬中《竹林七贤与荣启期》砖画之嵇康

图1-13　《神奇秘谱》中的古琴曲《广陵散》

战斗气氛和反抗精神。它体现出的思想性和艺术性是作品最为宝贵之处。

《广陵散》结构现为45段，唐代以前是33段的大曲，保留了中国早期传统大曲的形式规范，保存了汉唐音乐的古老气息。"唯琴工犹传楚汉旧声及清调"（《唐书·礼乐志》），这正是古琴音乐的历史价值所在。

除了演奏之外，嵇康在琴曲创作和音乐理论上也有独到的贡献。他创作的《长清》《短清》《长侧》《短侧》4首琴曲被称为"嵇氏四弄"，与东汉时期的文学家蔡邕创作的"蔡氏五弄"合称"九弄"，是我国古代一组著名的琴曲。隋炀

帝曾把弹奏"九弄"作为取士的条件之一，足见其影响之大、成就之高。

嵇康在音乐理论方面的代表作是《琴赋》和《声无哀乐论》。在《琴赋》的序中，嵇康说，自己自幼喜爱音乐，长时间练习品味，认为世间万物都有兴盛衰微，唯有自己热爱音乐之心从未改变，饭菜的口味会有不满足，而热爱音乐的心却从不厌倦。他认为，音乐可以颐养神气、调和情志，能使人身处孤独寂寞之逆境而不觉无所事事。《声无哀乐论》则体现了嵇康的音乐美学思想，并对儒家礼乐思想提出尖锐的批判，大胆地反对两汉以来官方思想中"音乐服务于政治"的做法，否定了音乐的教化和道德作用。

魏晋名士追求的是一种崇尚自由而艺术的人生，无论像阮籍一样躲避政治、独善其身，还是如嵇康一般轻视世俗、蔑视礼教，以生命为代价换来精神的自由，实际上，他们的情感都处于一种异常焦灼而矛盾的状态之中。他们厌倦了政治的黑暗与残酷，希望精神上不受外物的牵累，追求个性的真实与自由。同时，他们把对政治理想的绝望转向对文学和艺术的思索，寻求精神上的解脱。

在这样特殊的历史背景下，汉魏六朝的文学、绘画、书法等艺术门类都不同程度地呈现出空前繁荣的气象。这一时期的士族文人精通音乐，但不是现代意义上的职业音乐家。他们不以音乐演奏或创作为谋生的手段，而是把音乐作为生命中不可或缺的精神追求。可以说，他们是文人中的音乐家，是音乐家中的文人。

5. 演奏形式

（1）鼓吹乐

汉魏时期，产生以打击乐器和吹管乐器演奏为主的一种乐队组合形式。汉代宫廷鼓吹乐分为4种形式：①黄门鼓吹，用于宴乐群臣时；②骑吹，随车架行走时所奏乐歌；③横吹，军中马上所奏乐歌，如《折杨柳》《关山月》；④短箫铙歌，军事凯旋时用于郊庙祭祀，如《将进酒》。河南邓州南朝墓出土的彩色鼓吹乐演奏画像砖如图1-14所示。

（2）相和歌与相和大曲

相和歌是汉代北方各地流行的各种汉族民间歌曲的通称。其中既有原始的民歌，也有在民歌基础上加工改编而成的艺术歌曲。它属于汉代乐府歌曲中的一类，是乐府歌曲中的精华部分。汉魏时期最重要的民间声乐为相和歌。《晋书·乐志》记载："相和，旧汉歌也，丝竹更相和，执节者歌。"这说明相和歌来自民间歌谣，其表演形式由声乐演唱及丝竹伴奏

第一章 民族器乐

图 1-14　河南邓州南朝墓出土的彩色鼓吹乐演奏画像砖

组成。

汉乐府中的相和歌改变了以往无丝竹管弦伴唱的徒歌形式，在歌曲中加入乐器伴奏，将"街陌谣讴"中人们真实的生活场景表现了出来。这也为后来歌舞大曲、器乐、戏曲曲艺的发展奠定了重要的基础。

随后，相和歌在曲式结构上不断发展和完善，逐渐与舞蹈、器乐演奏相结合，又经过专业音乐家不断加工改编，形成了具有歌舞性质的大曲，即相和大曲。这是一种集诗、乐、舞于一体的乐舞形式的综合艺术，基本上是器乐演奏、诗歌演唱和舞蹈表演兼而有之，伴奏乐器有笙、笛、节、琴、瑟、琵琶等，保留了相和歌节奏性强的艺术特点，是相和歌的最高发展形式。

在曲式结构上，相和大曲形成相对稳定的艳、曲、趋（乱）3个部分：艳，即开始时华丽婉转的抒情部分；曲，即歌唱部分；趋（乱），即乐曲后部紧张快速的部分。

相和大曲发展至后期，其中的音乐伴奏部分逐渐脱离歌舞，形成纯器乐的演奏形式，这种独立的器乐曲称为"但曲"。南北朝时期，在相和歌演唱前，一般要演奏 4～8 段器乐曲。其乐队编制有瑟、清、平 3 种形式的调式种类。瑟调以角音为主，清调以商音为主，平调以宫音为主。3 种调式所用乐器均有笙、笛、节、琴、瑟、琵琶、筝 7 种。

发展脉络为徒歌（清唱，无伴奏）—但歌（有伴唱而无伴奏）—相和歌（"丝竹更相和，执节者歌"）—相和大曲［由艳、曲、趋（乱）3 个部分构成，歌唱、舞蹈、器乐 3 种艺术形式有机结合的综合性歌舞大

曲〕—但曲（纯器乐演奏）。

据《宋史·乐志》记载，到南宋时，还存有汉魏时代的相和大曲15首，比较著名的有《江南》《东门行》《陌上桑》等。其中，《江南》是一首汉代清新的民歌，其歌词是："江南可采莲，莲叶何田田，鱼戏莲叶间。鱼戏莲叶东，鱼戏莲叶西，鱼戏莲叶南，鱼戏莲叶北。"这首歌曲被认为是相和歌的正声，和声的运用体现了汉代劳动人民对休闲生活的热爱，在各种悠扬的乐声中江南水乡的恬静和生趣令人神往。

（3）清商曲

清商曲是在三国、两晋、南北朝兴起并在当时音乐生活中居于主导地位的一种汉族传统音乐。它是晋室南迁之后，旧有的相和歌与由南方地区汉族民歌发展起来的"吴声""西曲"相结合的产物，是相和歌的直接继续和发展。《魏书·乐志》载："江左所传中原旧曲……及江南吴歌、荆楚西声，总称清商。"

何谓"江南吴歌、荆楚西声"？"吴歌"和"西曲"是清商乐发展过程中的两种重要的形式。吴歌是流行于江南一带的民歌，最初是徒歌，后来加入以箜篌、琵琶和阮组成的小型乐队伴奏，有时也单用一件筝伴奏。西曲是流行于荆楚地区的民歌，有时是用筝和一种叫"铃鼓"的打击乐器伴奏，歌唱者不奏乐器，站在伴奏者身边表演，称为"倚歌"。

"吴歌"和"西曲"常在每一节的前面加一个引子，在其末尾加一个尾声，称为"和"或"送"。清商乐中采用的"吴歌""西曲"歌词多为五言四句一曲，比较整齐，也有少数歌词由长短句构成。歌曲所用的歌词已不是相和歌中所唱的民间谣曲的内容，而是经过文人采集、编配、创作的歌词。其歌词的内容以爱情或离别之情的题材居多，虽也有一些作品反映了人民的苦难生活，但歌曲的风格大都细腻委婉，甚至流于浮艳。这也反映了当时宫廷、城市中歌舞娱乐的风气。南朝陈后主谱写的《玉树后庭花》，被后人评为"亡国之音"，便是一例。

（四）隋唐五代时期（581—960）

1. 器乐发展

隋唐时期，我国政治稳定、经济发达、文化高度繁荣，继续扩大与外部的往来，各民族音乐文化进一步融合。由于隋唐在宗教文化艺术方面采取了兼收并蓄的开放政策，外域以及各民族的优秀音乐文化都在中原大地被广泛吸收和充分发扬。

据《乐府杂录》记载，由于与西域文化的进一步交流，乐器数量骤增，约有 300 种。自汉代起，陆续传入的大量外来乐器，如竖箜篌、曲项琵琶、五弦琵琶、筚篥、羯鼓等，因歌舞艺术的兴盛而迎来发展的契机。它们不仅作为歌舞艺术的伴奏乐器，还经常作为独奏乐器出现在王公贵族的宴饮和交际生活中。这一时期在乐器上的重要变化，是出现了拉弦乐器——轧筝（如图 1-15 所示）和奚琴（如图 1-16 所示），开辟了乐器演奏的一个新的领域。轧筝与弹筝相像，约七弦，用竹片润湿其端，擦弦而发出声响。奚琴状似现代胡琴，二弦，也是以竹片在二弦当中摩擦发音。

图 1-15　轧筝

图 1-16　奚琴

隋唐时期可谓音乐发展的黄金时代，这一时期音乐领域的成就体现在很多方面，如宫廷音乐的建设、歌舞艺术的盛行、音乐制度与机构的完善、记谱法的革新、中西乐器的融汇与音乐文化的交流等。此外，音乐家、音乐作品、音乐著作等文献的记载也比之前的时代更加具体而丰富。

2．演奏形式

（1）唐代宫廷燕乐

燕乐是中国古代音乐史上一个重要的音乐类型。燕乐又称"宴乐"，指在宫廷宴饮场合中欣赏的音乐，与典礼仪式中使用的雅乐相对而言。燕乐在隋唐时期盛极一时，而"燕乐"一词最早来自《周礼》，可见，早在周代就有了燕乐这种音乐类型。隋唐时期的"七部乐""九部乐""十部乐"以及坐部伎、立部伎，将我国历史上宫廷燕乐的壮观与豪华推向了极致。张盛墓出土的隋代彩绘乐伎俑如图 1-17 所示。

早在隋朝建立之初，隋文帝便以法令的形式颁布了"七部乐"，除了汉族的传统乐舞清商伎和汉族的面具舞文康伎之外，其他均来自当时周边

图1-17　张盛墓出土的隋代彩绘乐伎俑（现藏于河南博物院）

的国家和地区，包括西凉（甘肃武威）、龟兹（新疆库车）、天竺（指古代印度）、高丽（指古代朝鲜）、安国（今乌兹别克斯坦共和国布哈拉一带）。到隋炀帝时，又增加了康国、疏勒两部乐舞，这就构成隋朝的"九部乐"。这些多民族、多地区的歌舞汇集于隋朝宫廷之中，反映出隋朝在国家统一之后，宫廷燕乐的发展面貌。

唐代的宫廷音乐迎来了鼎盛时期。唐太宗贞观十一年（637），汉族面具舞被废除，协律郎张文收奉命创作了《景云河清歌》，改名为《燕乐》，放在节目开始时表演，这也是唐代宫廷音乐融入创作作品的开始。于是，唐代的"九部乐"形成了。到贞观十四年（640），唐太宗统一高昌（今新疆吐鲁番市高昌区东南）时，加上高昌伎，形成唐代"十部乐"。这些具有浓郁民族和地区色彩的乐舞经常在宫廷宴会时表演，可以说兼具了政治功能和艺术功能，同时也将礼仪性和娱乐性融为一体。

（2）隋唐大曲

隋唐大曲是在唐代民歌、曲子的基础上，继承相和大曲的曲式结构特点而形成的一种大型歌舞形式。曲式结构上分为三大段：散序，无节奏，器乐演奏；中序，有节奏，歌唱为主；曲破，歌舞并重，舞蹈为主。

（3）坐部伎和立部伎

坐部伎指坐在台上演奏，以伴奏小型歌舞为主，演奏人数为20～30人，舞姿优雅，技艺精湛，用丝竹细乐伴奏。立部伎指站在台下演奏，主要伴奏大型歌舞，演奏人数为64～180人，服饰华丽，气势雄壮，舞姿

威武。唐代诗人白居易《立部伎》诗有"堂上坐部笙歌清,堂下立部鼓笛鸣"句。

(4)唐代法曲

法曲是唐代的道教音乐,是隋唐大曲中的一个品种,在民间音乐的基础上吸收外来音乐创作的歌舞大曲。隋初,法曲其音清而近雅,所用乐器有铙、钹、钟、磬、幢箫、琵琶(秦汉子)。

《霓裳羽衣曲》是唐朝大曲中的法曲精品、唐代歌舞集大成之作,也是宫廷音乐发展的巅峰之作,代表了唐代法曲的最高成就。相传这首作品是唐玄宗以印度佛曲《婆罗门曲》为素材而创作的。表演时,舞者的上衣缀绣着洁白的羽毛,下身穿着彩云般的衣裙,犹如仙女下凡,充满了浪漫主义的情调。全曲共36段,全曲分散序(6段)、中序(18段)和曲破(12段)3个部分。散序为前奏曲,全是自由节奏的散板,由磬、箫、筝、笛等乐器独奏或轮奏,不舞不歌;中序又名"拍序"或"歌头",是一个慢板的抒情乐段,中间也有由慢转快的几次变化,按乐曲节拍边歌边舞;曲破又名"舞遍",是全曲高潮,以舞蹈为主,繁音急节,乐音铿锵,速度从散板到慢板,再逐渐加快到急拍,结束时转慢,舞而不歌。白居易在《霓裳羽衣歌(和微之)》中以"千歌万舞不可数,就中最爱霓裳舞"称赞此舞的精美。

南宋文学家、音乐家姜夔于1186年,在长沙乐工的故书堆里面发现了商调的《霓裳曲》18阕,只有乐谱,没有歌词。他认为,该曲调的风格不像当时宋代的音乐,就为中序的一段填了词,收入他的《白石道人歌曲》中并流传至今。学界一般认为,姜夔保存下来的《霓裳中序第一》,有可能是唐代歌舞大曲《霓裳羽衣曲》中序的一段。

《月儿高》是一首著名的中国古代琵琶传统大套文曲,所作年代及作者均不详,相传为唐玄宗所作,其产生背景与《霓裳羽衣曲》相似。现存最早的谱本是明代嘉靖年间的手抄本《高和江东》中的一曲,后被改编成民族管弦乐曲,是器乐艺术中描写月亮的极品之作。

(5)唐代音乐机构

除了器乐艺术的繁荣发展,唐代音乐机构的建设也是全方位的,乐工人数之多、分工之细、技艺之高,都是历代之冠。唐代音乐机构造就了一大批才华出众的音乐家。

太常寺是历代掌管礼乐的最高行政机关,唐代时,它的下属机构有大乐署和鼓吹署。大乐署既负责国家祭祀和重大宴飨活动的乐舞表演,也主

管对艺人的训练和考核,在人才的培养方面有着严格的训练与标准,对学习音乐也有很高的要求,能够掌握50首以上高难度的乐曲的人才算学有所成。鼓吹署负责皇室出巡时在前后的仪仗队、军乐以及一部分宫廷礼仪活动,从业人员一般从京城周边府县的乐户中调集,轮流训练和值班。

教坊有设在西京长安和东京洛阳的左、右教坊,共5处,是宫中训练、培养乐工的场所。女艺人不但技艺高超,而且相貌出众。根据声色技艺的高低将教坊的乐工分为3类。第一类叫"内人",指有资格经常给皇帝表演的头等乐伎。她们在歌舞艺人中出类拔萃,才貌双全,享有优厚的待遇,在宜春院内有专赐的宅邸。因为她们的技艺水平高,在舞蹈或演奏时都是领队或领奏,因此又叫"前头人"。第二类叫"宫人",指教坊中的一般乐伎,身份、地位低于内人。第三类叫"挡弹家"。"挡"的意思是弹拨。挡弹家出身平民,是主要弹奏乐器,有时也表演简单歌舞的女艺人,属于教坊女艺人中的低等群体,大多专攻乐器,不擅长舞蹈,因此歌舞技艺较差。左、右教坊各有不同的专业分工,"右多善歌,左多工舞"(《教坊记》)。文献记载,唐代全盛时期,内、外教坊有近2000人,集中了众多歌舞人才。(如图1-18所示)

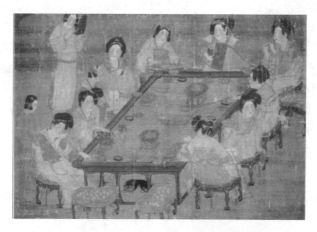

图1-18 《唐人宫乐图》(现藏于台北故宫博物院)

梨园是唐玄宗在内廷设立的音乐机构,以教习法曲为主,是专门从事器乐表演的场所。唐玄宗酷爱法曲,他从坐部伎中精选出优秀的乐工300人,亲自指挥排练,所以这些乐工也被称为"皇帝梨园弟子"。唐玄宗还是一位有眼光的音乐家,懂得乐人的音乐素养与技艺要从小培养。他在梨

园专设了一个"小部音声",相当于"少年班"。

(6) 唐朝文人与音乐

唐朝的文人大多具有深厚的文化修养,爱好音乐成为一种社会风尚。白居易(772—846)是一位深谙音乐之道的文人,有着很高的音乐鉴赏力。他以文人特有的敏感和卓越的才华,为我们描绘出中唐时期的音乐文化面貌;他的多首诗歌,如《琵琶行》《立部伎》《胡旋女》《五弦弹》《西凉伎》《骠国乐》《法曲》等,都是与音乐有关的脍炙人口的名篇。在白居易有关乐器的诗篇中,着墨最多的是古琴和琵琶。其中,《琵琶行》一诗堪称诗作中的神品,也是中国历史上感人肺腑的音乐诗篇之一。

唐代的古琴艺术进入较为兴盛发展的历史时期,研琴艺术的发展、古琴记谱法的革新、古琴曲和古琴理论的丰富让唐代在古琴历史上留下珍贵的文化遗产。此外,在古琴制作领域,四川成为当时制作古琴的主要基地,最为著名的是雷氏家族,至今传世的唐代古琴有"九霄环佩""大圣遗音"等。

唐诗中有许多可入乐歌唱的诗歌。《阳关三叠》是唐代流行的一首歌曲,最初由唐代著名诗人、音乐家、画家王维的诗歌《送元二使安西》谱曲而成。王维除了诗人的身份,还是一位琵琶演奏家,在宫廷中担任太乐丞,尤其得到岐王李范的器重。有一次,李范让他装扮成乐工一起去见玉真公主,王维演奏了一曲《郁轮袍》,文献记载"声调哀切,满座动容",可见王维琵琶演奏技艺之高超。

《阳关三叠》因诗中有"渭城""阳关"的字句,又名《渭城曲》《阳关曲》。"三叠"是指同一个曲调反复唱3次,边弹古琴边吟唱。唐宋时期的《阳关三叠》已有不同的传谱,现在流传最广的谱本收录于清代琴家张鹤编撰的《琴学入门》(1867)中,歌词已经发展成有长短句的多段作品。

(7) 唐代琵琶艺术

唐代是中国历史上琵琶艺术发展的第一个高峰期,原因有几点:首先,民族融合的历史背景促进了琵琶音乐的流行发展;其次,琵琶艺人精湛的技艺让琵琶音乐被大众接受和喜爱具备了技术上的保证;此外,社会生活多元化存在的方式也为琵琶音乐的流行提供了一个广阔的空间。

曲项琵琶是唐代最受欢迎的乐器之一,名字的由来是因为它的头部向后弯曲,为了区别于当时中原已有的直项、圆形共鸣箱的秦琵琶。作为唐代歌舞音乐的主要伴奏乐器,琵琶对唐代歌舞艺术的发展起了十分重要的

作用。唐螺钿紫檀五弦琵琶如图1-19所示。

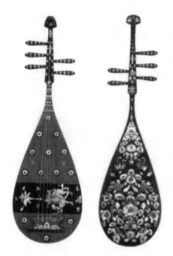

图1-19　唐螺钿紫檀五弦琵琶

　　这一时期，琵琶艺术达到了很高的水平，在乐器形制、演奏姿势、演奏手法等方面均发生了重大的变革。演奏活动十分活跃和普及，上至宫廷教坊，下至歌楼酒肆，弦音铮铮，处处皆闻。当时，除康昆仑和段善本外，还有被时人称为"曹纲有右手，兴奴有左手"的曹纲和裴兴奴，有善用铁拨弹琵琶的贺怀智，有被形容为"风雨萧条泣鬼神"的李管儿，有用生命捍卫尊严的梨园乐工雷海青等一大批杰出的琵琶演奏家，他们把这种外来乐器的演奏技艺推到了一个新的高度。

（五）宋元时期（960—1368）

　　诚如陈寅恪所说，"华夏民族之文化，历数千载之演进，而造极于赵宋之世"。从音乐历史的发展来看，晚唐至五代约一百年的时间是歌舞伎乐时代的后期，同时也是它从宫廷走向民间、从贵族转向市井的过渡时期。可以说，在动乱与纷争中迎来了新的时代，也孕育了新的艺术形式。

　　如果说隋唐是以歌舞大曲为代表的宫廷音乐的鼎盛时期，那么，晚唐五代则开启了以曲子词、戏曲、说唱等艺术形式为代表的市井俗乐的新时期。至北宋时，无论城市还是乡村，各种民俗活动空前活跃，茶馆酒楼、

勾栏瓦舍①等表演场所和职业的艺人与行会组织应运而生，涌现出许多技艺高超的职业艺人。北宋汴梁和南宋临安都是当时的世界大都市，城市生活丰富、很多民间技艺、杂耍、说书的场子林林总总，瓦舍勾栏中常能挑选出精彩的节目以供朝廷观赏，民间技艺可以和官府教坊的技艺相抗衡，甚至超越了宫廷的水平。

1. 器乐发展

（1）器乐艺术多元化的发展

伴随着歌舞音乐的成熟、说唱音乐的兴起和戏曲艺术的形成与发展，宋元时期器乐发展的主要特征也逐渐形成。由唐代的奚琴开始，派生出众多胡琴类乐器，如二胡、京胡、板胡、坠胡、四胡等，它们与戏曲音乐和说唱音乐的发展密切相关。

明末，弦乐器中出现了击弦类乐器，由波斯一带传入的扬琴，用两根琴竹敲击，一直沿用至今。吹奏乐器方面，金、元时期唢呐从北方传入，进一步丰富了鼓吹乐的演奏。在组编打击乐器方面，在方响之后，元代又出现了云锣。盛行于唐代的曲项琵琶，到宋元以后逐渐得到整理和改进，废拨子而改为以手指弹奏，改横抱为竖抱，将多种弦制统一为四弦，由四相再增加九品（或更多），使琵琶的形制和弹奏技巧逐渐定型（实际上，指弹、竖抱、加品等都是吸收了阮咸的特点）。宋代乐器除了延续弹拨、吹管、打击乐器3类之外，还出现了轧筝和奚琴等新的乐器以及器乐组合的形式。它们在宋代之后，经历了多种多样的形态变化和形制变迁，派生出各种变体，最为重要的是，它们废弃初期两弦间用竹片擦奏这一演奏形态，用"马尾弓"代替"竹片"，这使得胡琴类乐器的演奏性能、技术和音乐表现力有了很大的拓展和变化，奠定了此类乐器在各型乐队编制中不可或缺的重要地位，也奠定了我国传统乐器吹、打、弹、拉4类结合的较完备的乐队基础，形成民族器乐合奏的基本雏形。

（2）古琴艺术的发展

两宋时期，古琴艺术重新确立正统音乐的地位，文人士大夫们的积极参与和推动，使琴曲的思想深度和艺术表现力都较前代有了很大的提高。两宋时期，帝王多喜爱古琴，宋徽宗赵佶也嗜琴如命，曾广搜天下名琴藏

① 勾栏瓦舍是宋代的一种游乐商业集散场所。勾栏是宋元时期城市中固定的娱乐场所。瓦舍又称"瓦肆""瓦子"。吴自牧在《梦粱录》中解释说："瓦舍，谓其'来时瓦合，去时瓦解'之义，易聚易散也。"

于专设的"万琴堂",还曾以自己弹琴的形象作《听琴图》(如图1-20所示),其对古琴的喜爱可见一斑。

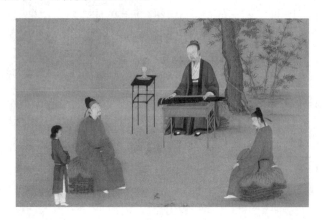

图1-20 宋徽宗赵佶《听琴图》(现藏于北京故宫博物院)

宋代古琴音乐以琴家郭沔(约1190—1260)及其创立的浙派为代表,他的琴曲艺术对后世有深远的影响。郭沔主要活动于南宋淳祐、咸淳年间(1241—1274),他曾经是光禄大夫张岩的门客,张岩家藏有多种古琴谱。郭沔还整理过抗金名将韩侂胄家中祖传的古谱。当时都城临安一带,出现了以他为师承的琴学流派,"质而不野、文而不史"成为郭沔与他所开创的古琴流派的艺术风格。古琴曲《潇湘水云》是郭沔的代表作,乐曲被历代琴家所推崇。

2. 演奏形式

音乐改变了以往宫廷活动为主的情况,民间音乐活动更具活力。民间的器乐合奏逐步形成各具特色的固定乐种。包括北方的弦索乐,南方的丝竹乐,辽宁、河北、山东等地的鼓吹乐,陕西、江苏、广东、福建、浙江等地的吹打乐等。

(1) 丝竹乐

宋代丝竹乐的应用已经很普遍,演奏形式多样,分为清乐和细乐。清乐乐队由笛、笙、筚篥、方响、小提鼓、拍板、扎子等乐器组成。"细乐"乐队由箫、管、笙、嵇琴、方响等乐器组成。

丝竹乐衍化至今,形成以某一两件弦乐器、主管乐器为乐队组合核心的民间器乐合奏形式。江南丝竹主要用二胡、笛子,广东音乐则主要用粤胡、秦琴、扬琴、箫。

(2) 鼓笛曲

鼓笛曲以鼓和笛为主要乐器,可能是今天流传于苏南民间的"十番鼓"的前身。

(六) 明清时期 (1368—1911)

明清时期,与民俗活动密切相连的各种器乐演奏形式种类繁多,遍布全国。特别是明代以后,各种戏曲声腔、说唱音乐的形成和发展,促使各地区民间器乐在形式、手法、风格等方面发生了巨大的变革,如发展较为成熟的说唱音乐品种——诸宫调,在前奏和大小过门中,器乐的独立演奏获得了进一步的发展;元曲的套曲形式对器乐套曲的形成更有直接的作用。

近代流行的各种民间器乐,如北方的弦索乐,南方的丝竹乐,陕西的鼓乐,江浙一带的吹打、十番锣鼓,华北地区的管乐合奏等,不仅大量曲牌来自戏曲和说唱,而且一些大型器乐套曲的创作构思也源于戏曲、说唱的结构方式。器乐合奏中锣鼓的运用,以及吹管乐器、拉弦乐器的发展,都受到明清戏曲和说唱艺术发展的推动。这一时期,琵琶的演奏艺术达到一个新的高峰,如《十面埋伏》;琵琶曲也更为流行,如《浔阳夜月》《青莲乐府》《阳春古曲》《飞花点翠》。

(七) 20 世纪初叶

20 世纪初叶,在中西音乐广泛交流的社会历史背景下,中国传统音乐经历了从旧到新的历史蜕变,出现了多种新型体裁,民族音乐的面貌发生了格局上的全新变革。专业化的音乐教育,以及西方音乐文化的渗入,使得大部分民间器乐的生存状态发生了重要的转折。

这一时期,刘天华(1895—1932,如图 1-21 所示)为中国民族器乐艺术迎接文化变革、寻求发展之道、开辟新天地做出了奠基性的贡献。1915 年,刘天华创作了一曲二胡音乐——《病中吟》,开启了民族器乐走向专业化进程的全新阶段。他一生致力于改进国乐,推广国乐教育。他认为,音乐的重要目的便是表达人的感情,使听者感动。他希望音乐能够普及于大

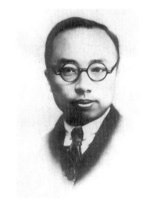

图 1-21 刘天华

众并提升水平,因此对音乐的推广及教育十分重视。1927年,刘天华在北京联合萧友梅(1884—1940)、杨仲子(1885—1962)等人,创立了国乐改进社。在此期间,刘天华改良了原有的记谱法,重新整理演奏法,并编成有系统的书籍;组织乐器厂,研究改良乐器,以使国乐有良好的基础。刘天华选择二胡作为改革国乐的突破口,借鉴了小提琴的大段落颤弓等技法和西洋器乐创作手法,融合了琵琶的轮指按音、古琴的泛音演奏等技巧,并确立和运用了多把位演奏法。所有这些,使二胡从乐曲到演奏都增添了艺术表现的深刻性,从而使这种此前并不受人重视的民间乐器变成近代专业独奏乐器,成为中国民乐的主角与代表,刘天华因此也被视为近现代二胡演奏学派奠基人。

刘天华的音乐创作成就主要在民族器乐曲方面。他共作有10首二胡曲(《病中吟》《月夜》《苦闷之讴》《悲歌》《空山鸟语》《闲居吟》《良宵》《光明行》《独弦操》《烛影摇红》)、3首琵琶曲(《歌舞引》《改进操》《虚籁》)、1首丝竹合奏曲(《变体新水令》)。此外,他还编有47首二胡练习曲、15首琵琶练习曲,还整理了12首崇明派传统琵琶曲。其中,他改编的《飞花点翠》于1928年由高亭唱片公司录制唱片,成为琵琶经典乐曲。

刘天华的改革为二胡的器乐艺术开拓了前所未有的新格局:其创立的二胡专业学科,将流行于民间的这一民族乐器引进了高等学府,使其走上了专业化道路,为现代二胡教育奠定了基础。

当代,中国传统器乐出现了许多演绎种类。乐器的改良以及大型民族管弦乐队的成立使新作品、新技法得以在传统形式的基础上继续发展,大型民族管弦乐、民族室内乐、民族协奏曲,以及与现代电子音乐、多媒体音乐、流行音乐等结合的新形式也相继出现。传统器乐与当代器乐的表述有了不同的技术手法,西方与东方、学院与民间、专业与非专业、传统曲目与当代曲目都在不同的领域中生存,可融合、可借鉴,不可忘却的是中国传统音乐文化的特质和本质。不同的历史时期、不同地域、不同民族的历史观念、美学品格是天然的养分,每一个器乐品种的存在,与它所对应的社会结构、地方音乐、民间风俗、文化特征、审美习性等文化传统有着紧密的关联,这种特质所显现的规律以及积淀下来的文化属性,延续了相对稳定的经典器乐艺术表现形态。

二、民族器乐的形态与特征

（一）上古遗韵——中国乐律由来

1. 乐律的传说

我国乐律的制定，最早大约可上溯到黄帝轩辕氏时代。战国时期的著作《吕氏春秋》中记载："昔黄帝令伶伦作为律。"

传说黄帝有一天想要发明十二律，于是就把乐官伶伦找来。伶伦到了昆仑山，在嶰溪之谷砍了 12 根竹子，削去竹节，做成了一端开口、一端竹节闭合的 12 根管子。起初吹奏出来的声音并不好听，正在这时候，天上飞来了一对凤凰，凤叫了 6 声，凰也叫了 6 声，那声音美妙极了。于是，伶伦便根据凤凰叫声的启示制成了 12 根律管。

由河南舞阳县出土的贾湖骨笛可以推测，八九千年前的贾湖先民已经有了音律的概念。在有些骨笛的音孔之间，我们可以清晰地看到在钻孔前刻画的标记和符号，有的音孔旁边还有小孔。这些标记、符号和小孔都经过精心的计算和设计，是有目的地用来调整孔位和校正音高的。由于每支骨管的长短、粗细、厚薄都不相同，要在这些形状不太规则的骨管上计算符合音阶关系的孔距，在新石器时代的社会条件下是相当困难的。

2. 五音的诞生

"五音十二律"是汉族乐律学名词，也是古代的定音方法。五音，即宫、商、角、徵、羽。"五音"之说最早见于《孟子·离娄上》："不以六律，不能正五音。"最早的名称见于《管子·地员》，其中有采用数学运算方法获得宫、商、角、徵、羽 5 个音的科学办法，这就是中国音乐史上著名的"三分损益法"。

3. 十二律——曾侯乙编钟的铭文：先秦乐律学史

现藏于湖北省博物馆的曾侯乙编钟最重要的历史和学术价值体现在钟体以及钟架上面 3700 多字的错金铭文上。这些铭文相当于构成了一部先秦乐律学史的专著，人们对中国先秦乐理学水平的认识也因为这些铭文而有了改变。在钟铭里我们可以发现，现代欧洲大小调调式体系的乐理书里讲到的所有各种音程概念，如八度、大小增减程等，在我们的曾侯乙编钟里都有体现。

曾侯乙编钟的基础音阶完全是一个七声音阶，升 fa、降 c 这些偏音都

有对应的钟。铭文在论述其他有关音阶的名称时，都是以姑洗韵的七声音阶作为参照标准的。姑洗属于十二律之一，十二律是由秦统一的，各律从低到高依次为黄钟、大吕、太簇、夹钟、姑洗、中吕、蕤宾、林钟、夷则、南吕、无射和应钟。

4. 十二平均律

16世纪我国明万历时期，大乐律家朱载堉（1536—1611）在总结前人经验的基础上，写成《律吕精义》一书，阐明了十二平均律。朱载堉既博且精，数理兼通。他考虑到律学理论既要满足旋宫转调的需要，不能律数过多，又要便于乐器制造和演奏（唱），只有彻底摆脱因循守旧的路子，走平均律的道路才能成功。他的"左旋右旋相生"理论，用"十二律黄钟为始，应钟为终，终而复始、循环无端"成功地解决了音阶在音律上的转调问题，甚至连现代键盘乐器的创制也都有赖于他所提供的声学理论基础。十二平均律是中华民族的优秀文化遗产。用十二平均律作为标准，在实践中并不拒绝五度相生律及其推演的一种"纯律"的"加味"。采用十二平均律不仅无损于我国音乐的民族风格，而且有利于国际的音乐交流。

（二）民族器乐的谱式生成

中国古代自成体系的音乐谱式大约有20种，如文字谱、减字谱、琵琶谱、工尺谱、鼓谱、俗字谱、笙管谱等，我国也是世界上最早发明音乐记谱法的国家之一。

1. 唐代文字谱

文字谱是一种用文字说明弹奏法的文字乐谱，不直接记音高和节奏。琴曲《碣石调·幽兰》是现存最早的文字谱（如图1-22所示）。早期的文字记谱法受象形文字的影响，与中国汉语的字形结构、思维方式相关。

2. 唐代减字谱

为了免于烦琐，唐代古琴家曹柔将文字谱改良为今日所见的古琴减字谱（如图1-23所示）。这种记谱法使用减字拼成某种符号，记录左手按弦指法和右手弹奏指法。这是一种只记录演奏法和音高，不记录音名、节奏的记谱法，其特点为"字简而义尽，文约而音赅"（明·张大命《太古正音琴谱》）。每一个方块字通常分为上、下两个结构部分，以记写指位与左右手演奏技法为主要特征。减字谱是对文字谱记谱法的一次重大改

第一章 民族器乐

革,是一种沿用千年而未被取代的古老记谱法。

图1-22 《碣石调·幽兰》文字谱

图1-23 琴曲《流水》减字谱

减字的符号记录了弹奏指法和音高,却并未精确记录其节奏。它是一种具有象征意义的记谱法,为演奏者提供了参照的框架。

中国音乐的谱式更多的是谱式背后的解读。曹安和先生说,"中国有一个传统,神气在演奏,谱只是纲目",因而,个人对乐谱的再度创造具

有非常重要的意义,这是形成中国音乐风格的重要因素之一。通常,当一个古琴演奏者面对一首新的乐曲时,首先要由演奏家参照乐谱上演奏法的提示、乐曲的标题和文字题解等相关信息,进行二度演绎的再创造,古琴家常常称其为"打谱"。这是中国谱式的文化现象,也是谱式存在的深层内涵。这也就意味着在有限的谱式中,为演奏者的发挥留有无限的空间与随意性,琴家个体的再度诠释是构成琴曲意境的整体因素之一。

3. 唐代敦煌琵琶谱

公元933年抄写的唐代琵琶谱于1900年被一位姓王的道士在敦煌莫高窟藏经洞中发现,后被法国汉学家伯希和带回法国,这是目前发现的仅存的一套唐代乐谱(如图1-24所示)。有专家认为,"这是由二十个谱字(燕乐半字谱)书写、由四弦四项琵琶用木拨弹奏的唐人乐谱,由于它原藏敦煌莫高窟,故可称为《敦煌唐人琵琶谱》"[①]。如今,这本乐谱珍藏在巴黎的法国国家图书馆里。

图1-24 甘肃敦煌藏经洞里出土的唐代敦煌曲谱

敦煌乐谱有25首唐朝琵琶曲目。20世纪80年代,上海音乐学院胡登跳先生根据敦煌古谱研究专家叶栋先生的译谱《敦煌琵琶谱》,从中选出《品弄》、《又慢曲子西江月》、《长沙女引》(如图1-25所示)、《水鼓子》、《撒金砂》5首琵琶曲,以中国器乐小合奏的形式进行了编配。

[①] 郭树荟著,李明月译:《来自中国的声音·中国传统音乐概览》,上海音乐出版社2019年版。

图 1-25　敦煌琵琶谱《长沙女引》

1984年9月出版名为《敦煌曲谱》的唱片，其中包含25首琵琶曲以及5首民乐合奏。这是敦煌学研究中的一件盛事。

胡登跳先生和叶栋先生所做的研究与创作，推动了当代音乐学界对唐朝音乐的研究，也带动了大众对中国古乐的认知。

4. 宋代工尺谱

南宋时期著名词人姜白石的《白石道人歌曲》，使用了一种名为"俗字谱"（也称"唐代燕乐半字谱""工尺半字谱"等）的记谱法。此后，宋代流传下来的大部分乐谱为工尺谱。

工尺谱用"上""尺""工""凡""六""五""乙"等字符来表示音高和音符（如图1-26所示）。大量的昆曲、器乐记谱都采用工尺谱。它是中华民族特有的一种记谱法，直到今天民间还在使用。它的不足之处在于没有明确、严格的节奏符号，但这也是它的长处。它的记谱只是把一些骨干的东西记下来，在具体的演奏中给演奏者留下了很大的自由发挥空间。这也是中华民族民间音乐一种很重要的特色。

图 1-26　昆曲《牡丹亭·游园》工尺谱

(三) 民族器乐的风格特征

1. 思维形态方面

在思维形态方面，中国民族器乐表现为单旋律的线性思维。

西方的艺术建立在立体化思维的基础之上，中国的艺术则主要确立在"线"的思维基础之上。"线"是以旋律思维作为音乐思维的基本方式，主要体现在丰富的宫调理论、音腔现象和音乐构思的思维等方面。中国的传统音乐不完全是单音旋律。但是，非单音的立体化表现在中国传统音乐中，也主要建立在旋律的基础上。例如，"加花"常见于江南丝竹传统八大曲的演绎方式中，由多种乐器演奏，但每件乐器的演奏都紧紧围绕着主旋律做一些变化，它们的音乐支点都是在同一个旋律之上的。

2. 结构形态方面

在结构形态方面，表现为非功能性的散体结构和一曲多用的结构体制。

西方音乐的结构原则是重冲突、重逻辑；中国传统音乐的结构原则则集中地体现在散体结构的特征上，具体表现为"散—慢—中—快—散"布局特征的套曲形式，这种结构的基本原则是追求完整性和自然性。

中国器乐音乐在结构上的明显特征是非再现性和多段散体性；音乐大多根据内容和情绪发展的需要而展开，段落的布局比较自由和零散，缺乏西方器乐结构的严密性和整体性。例如，琵琶曲《十面埋伏》全曲分 5 组 13 段，每段都有明确的标题，音乐的展开完全依从标题内容的需要，没有任何结构原则作为依据。古琴曲《流水》从音乐发展上看可分为 7 段，结构图式为 A＋B＋C＋D＋E＋F＋小结尾结构；从曲式功能的意义上看，虽然缺乏逻辑规律，呈现出多段散体的特征，但依然有丰富的表现力。

散体结构的特征与中国传统文化中人文精神的关联表现在以下两个方面。第一，中国传统哲学中"循环往复"的思想。这种"循环往复"的哲学体潜移默化地影响着中华民族的意识，也自然影响了中华民族的音乐观。"散—慢—中—快—散"的布局正是这种哲学在中国传统音乐结构形态上的体现。第二，中国传统美学中"大团圆"的思想在中国人的审美心理活动中占据了重要的地位。例如，民族器乐传统曲中的"起承转合"式结构形态，乐曲一般由 4 个部分构成，每一部分的结构功能具有起承转合的意义。第一部分为"起"，即具有开始的意义；第二部分为"承"，即发展承接；第三部分为"转"，在结构功能上主要具有对比、展开的作用；第四部分为"合"，即乐曲的结束部分。如古琴曲《流水》、古筝曲《渔舟唱晚》等。又如，戏曲中一本四折的结构是按照事件的开端、发展、高潮、结尾来安排情节的，形成了圆满的结构。"散—慢—中—快—散"的结构正体现了思维的完整性，也使情感得到圆满的表达。

3. 音乐表现方面

在音乐表现方面，体现在器乐作品的象征隐喻，以及"虚"的意境和含蓄的表现方式上。

在思维形态上，中国的传统音乐往往重视情感的自然流露。在结构形态上，中国传统音乐追求变化中的统一，如"散—慢—中—快—散"的结构。在旋律构成上，中国传统音乐的旋律往往随着感情的表达而向前发展，一环套一环，一气呵成。

中国传统文化历来强调"心"的作用，在音乐表现上往往追求"虚"的意境和"含蓄"的表现方式。"虚"是一种求得更多"实"的手段，在"虚"和"实"、"有"和"无"之间留给人们的心灵更广阔的感受余地。在音与音之间的片刻休止之中充满了无限丰富的余韵，把音与音之间的空白填补得天衣无缝，把我们的心境带到更为广阔的精神天地之中。

(四）民族器乐曲的艺术特点

1. 演奏特点

在演奏方面，注重乐音的带腔性、装饰性，体现出与人声的密切联系。乐音的带腔性、装饰性是民族器乐在演奏上最基本的特征。与西方乐器（尤其是钢琴）"颗粒状"的"分离式"音响不同的是，"吟猱绰注"[①]是中国乐器演奏的经典技法。它不仅体现出演奏者在单个音上的运动规律，还体现出人声对器乐的影响，因为民族器乐自古以来便与姊妹艺术——民歌、舞蹈、曲艺、戏曲等关系密切，其曲式结构大多以曲牌为基础，段落性较强，从中可见民族声乐曲的痕迹。

2. 演奏场合

在演奏场合方面，注重与民俗活动的结合，体现出与人民群众日常生活的密切联系。我国传统音乐的综合性特征在民族器乐上也有所体现。也就是说，民族器乐较少以独立的、以娱人为主要目的的音乐会形式出现，而更多地与民俗活动相结合，成为其中的一个组成部分。诸如大量民间乐种的演奏活动，基本上用于民间婚丧嫁娶、节庆庙会等活动中。因此，从演奏场合上看，民族器乐的演奏活动与广大人民群众的日常生活关系密切。

3. 乐队构成

在乐队构成方面，注重乐器组合和音色的多样性，体现出浓厚的地域文化色彩。这是我国民族器乐在乐队构成上的重要特征。由于农业文明时期文化艺术的"自为"存在特点，民族器乐的乐队构成没有西洋管弦乐队那种带有工业文明印记的"标准化""统一化"的特征，而是注重乐器组合和音色的多样性。同为丝竹乐，不同乐种的主奏乐器不同，如江南丝竹的主奏乐器为笛子、二胡，广东音乐的主奏乐器为高胡、秦琴、扬琴，河南板头曲的主奏乐器则为三弦、琵琶、古筝等。

① 吟，是左手细微缓慢地摇动，其音色有如人吟哦；猱，是左手指实上虚下左右滑动，取音苍劲；绰，即现在所指的上滑音；注，指下滑音。

三、民族器乐分类法

民族器乐的分类法主要有以下3种：

1. 按制作材料分类

我国古代的一种分类方法，源于周代。八音分类法是根据乐器制作材料的不同，将乐器分为金、石、土、革、丝、木、匏、竹8类，也称为"八音"，这是我国最早的乐器分类方法。

（1）金类

金类乐器主要是钟，钟盛行于青铜时代。钟在古代不仅是乐器，还是象征地位和权力的礼器。除了钟，此类乐器还有铙、镈、钲、铎等。

（2）石类

石类乐器包括各种磬，材料主要是石灰石，其次是青石和玉石。

（3）土类

土类乐器包括陶制乐器，如埙、陶笛、陶鼓等。

（4）革类

革类乐器主要是各种鼓，如悬鼓、建鼓等。

（5）丝类

丝类乐器是用丝做的各种弦乐器，如琴、瑟、筑、琵琶、胡琴、箜篌等。

（6）木类

木类乐器包括各种木鼓、敔、柷。

（7）匏类

匏是葫芦类的植物果实，用匏制作的乐器主要是笙。

（8）竹类

竹类乐器包括竹制的吹奏乐器，如笛、箫、篪、排箫、管子等。

2. 按演奏方式分类

这是自清末起，在借鉴西洋乐器分类的基础上产生的分类方法。该方法的特点是以乐器的演奏特点作为分类标准，分为吹奏乐器、弹拨乐器、拉弦乐器、打击乐器4类。

（1）吹奏乐器

吹奏乐器指用吹的方法来演奏的乐器。大部分为木制、竹制。一般声音较为响亮，色彩鲜明。其中还可细分为无簧哨类（如笛子）、箫带哨类

（如唢呐、管子）、簧管类（如汉族的笙，西南少数民族的芦笙、葫芦笙）等。

（2）拉弦乐器

拉弦乐器指以拉的方法来演奏的乐器。多为胡琴类乐器，如二胡、京胡、板胡、高胡等。音色优美动听，声音融合性强，适于演奏歌唱性的旋律。除了汉族地区的胡琴类乐器之外，还有蒙古族的马头琴，藏族的根卡，维吾尔族的萨塔尔、艾捷克，侗族的牛腿琴等。

（3）弹拨乐器

弹拨乐器指用弹的方法演奏的乐器。其发音短促，节奏感强，适于演奏活泼跳跃的旋律。按照演奏姿势，还可分为抱弹类（如琵琶、月琴、柳琴、阮、三弦）、平置弹奏类（如古琴、古筝、朝鲜族的伽倻琴）、平置击奏类（如扬琴）等。

（4）打击乐器

打击乐器指用打的方法来演奏的乐器。其中还可分为旋律性乐器（如编钟、编磬、方响、云锣等）、节奏性乐器（如鼓、锣、钹、梆板）等。

3. 按发声原理分类

这是借鉴美籍德国音乐学家萨克斯（C. Sachs, 1881—1959）和奥地利音乐学家霍恩博斯特尔（E. M. Hornbostel, 1877—1935）的方法而进行的分类。其特点是，将乐器的发声特点作为分类标准。按此标准，民族乐器可分为以下4种。

（1）弦鸣乐器

弦鸣乐器指以琴弦振动发声的乐器，即通常说的拉弦乐器和弹拨乐器。凡是以琴弦震动而发声的乐器，均可归入此类。其中还可细分为擦奏弦鸣乐器（如胡琴、马头琴、艾捷克）、拨奏弦鸣乐器（如琴、筝、琵琶、箜篌）、击奏弦鸣乐器（如扬琴）等。

（2）气鸣乐器

气鸣乐器指以空气振动发声的乐器。气鸣乐器多为吹奏乐器。其中，按气鸣的震动特点，又可分为簧振气鸣乐器（如笙、管、唢呐）、唇振气鸣乐器（如长号、铜钦）、边棱音气鸣乐器（如笛、箫、埙）等。

（3）体鸣乐器

乐器本体全部参与振动，称为"体鸣"。体鸣乐器按演奏特点，又可分为击奏体鸣乐器（其下还可分为被击型，如木鼓、铜鼓、木鱼、锣；

互击型，如镲、板拍、碰铃）、摇奏体鸣乐器（如维吾尔、乌孜别克等族的萨巴依，以及满、蒙古、达斡尔等族的腰铃）、吹奏体鸣乐器（如苗、土家等族的木叶）、拨奏体鸣乐器（如口弦）等。

(4) 膜鸣乐器

膜鸣乐器指以蒙在表面的膜进行振动的乐器。膜鸣乐器分为击奏膜鸣乐器（如大鼓、堂鼓、板鼓、腰鼓、长鼓、渔鼓、象脚鼓）、摇奏膜鸣乐器（如货鼓）等。

四、小结

纵观民族器乐的发展史，一方面，它与歌舞、戏曲、曲艺相结合；另一方面，又以独奏及合奏的形式出现。中国传统民族乐器经历了漫长的演变、革新、发展的过程，从不定型到定型，从简单粗糙到精致美观，从种类稀少到丰富多样，从不定音到固定音，从单音音列到多音音节序列。中国器乐文化的发展史也正是人的审美、技能不断调整和变化的过程。

第二节 独奏乐

一、吹管乐

(一) 埙——如慕如怨，古韵悠长

"至哉！埙之自然，以雅不潜，居中不偏。故质厚之德，圣人贵焉。于是挫烦淫，戒浮薄。"（唐·郑希稷《埙赋》）

埙，八音中独占"土"音，是可追溯到远古时期的吹奏乐器，有吹孔和音孔（相对于吹孔，用手指按音，又名"指孔"）。《诗经》中说："伯氏吹埙，仲氏吹篪。"埙的表演形式不断变化，乐器的形制、音孔材质也各不相同，既有木制、骨制、石制和玉制的材质差异，也有球形、管形、鱼形和梨形等不同造型。

埙的吹奏方式，从新石器时期的一音孔吹奏单个音，到殷商时期的五音孔吹奏，可以在一个八度内吹奏出一个完整的七声音阶和部分半音。

音色上，其声沉缓悠长，给人以悲凄、哀婉的感觉，呜呜咽咽、绵延不绝。这样的音响不免给人以哲思的感悟。唐人郑希稷在《埙赋》中称赞其声音纯洁自然，有如天籁，且音韵高雅、深不可测。这样的描述赋予埙更多神圣高贵的气质。《乐书》称："埙之为器，立秋之音也。平底六孔，水之数也。中虚上锐，火之形也。埙以水火相和而后成器，亦以水火相和而后成声。故大者声合黄钟大吕，小者声合太簇夹钟，要皆中声之和而已。"这些描述都说明埙不只是一件吹奏的乐器，而且承载着中国传统的儒家礼教特点，彰显了文人精神中蕴含的高贵典雅的气度。

（二）箫、排箫——余音袅袅，不绝如缕

"于是饮酒乐甚，扣舷而歌之。歌曰：'……客有吹洞箫者，倚歌而和之。其声呜呜然，如怨如慕，如泣如诉，余音袅袅，不绝如缕。舞幽壑之潜蛟，泣孤舟之嫠妇。'"（北宋·苏轼《赤壁赋》）

"箫韶九成，凤凰来仪。"（《尚书·益稷》）

苏轼的《赤壁赋》中与客人听的是箫；《箫韶》相传为4000多年前舜时代的乐舞，由9段组成，即"箫韶九成"。主要伴奏乐器为排箫。在箫声中凤凰自天而降，乐舞达到高潮。

1. 发展概况

古诗文中表现别离伤感的诗句，与箫悠然的声音相互映衬，代表了中国听觉的一种审美。箫的音量较小，音域不宽，音色柔和、典雅，低音区发音深沉，弱奏时很有特色，中音区音色圆润、优美。由于箫的音色适于吹奏悠长、恬静、抒情的曲调，表达幽静、典雅的情感，因此得到许多文人墨客的喜爱。在中国乐器的意境中，箫似乎总能与古琴联系在一起，箫与琴相宜，都能赋予人以气韵和灵性。琴箫合奏的形式成为中国民族器乐两种乐器合乐的样本，无论是音色音响，还是人文意境，琴箫合乐无疑都是中国文人精神品性的独特表达形式之一。《平沙落雁》《忆故人》《关山月》等都是琴箫合奏的经典曲目。

箫不仅适于独奏怡情，也适用于不同地域的民间丝竹、弦索合奏乐，如江南丝竹、福建南音、广东音乐、潮州弦诗等。箫可分为洞箫、琴箫、玉屏箫、南洞箫等，一般在乐种和民族管弦乐队中使用，在中国南方的丝竹合奏乐中，更是有着重要的演奏地位。洞箫因其内径粗一些，声音更为

浑厚,常用于民族管弦乐队以及合奏乐中。琴箫主要用于与古琴合奏。琴箫的音量相对较小,为文人雅士所钟爱。玉屏箫的管身比较细长,表层通常雕刻龙凤等图案,工艺精致,吹奏音量不大。(如图1-27所示)一般除演奏之外,人们还将其作为一种收藏的工艺品或者

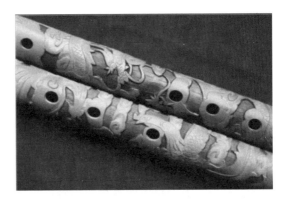

图1-27 玉屏箫

当作礼物馈赠佳友。玉屏箫富有特点,曾经于100多年前在美国旧金山举办的巴拿马世界博览会上获得金奖。南洞箫也称"南管""尺八箫"。这件乐器流传于福建闽南泉州一带,主要在福建南音里担任独奏、器乐合奏和为唱腔伴奏。福建南音中的箫至今保持着早年的乐器形制,一尺八寸,又名"尺八",音色更加醇厚,与南音琵琶、拍板形成了古朴、典雅的声音组合。南音是一个古老的乐种,保留着唐宋文化的遗韵,因此也在非物质文化遗产保护之列。

2. 名曲赏析

(1) 箫曲《凤凰台上忆吹箫》

这是古代流传的洞箫曲。"凤凰台"是潮州八景之一。同名词牌取自战国时期,相传秦穆公小女弄玉好音,练习吹笙,模拟凤的鸣声,冥冥中有箫声应和,梦中翩翩少年携玉箫而来,笙箫对歌。几经辗转,美梦成真,与吹箫能手萧史成婚,每日合乐,神仙眷侣的传说被后世文人墨客以不同的艺术形式咏诵流传。这首箫曲最初被收录于《东皋琴谱》中,为琴歌演唱形式,歌词为宋代著名女词人李清照所作。改编的箫曲旋律婉转悠扬,线条隐秀,表达相思和怀念,流露出淡淡感伤,曲罢,箫声余音犹在。

(2) 箫曲《平湖秋月》

《平湖秋月》原为古曲,现在流传的主要是经广东音乐名家吕文成改编的民族乐曲。其借景抒情、格调清新,具有浓郁的地方特色及连绵的抒情性。旋律明快流畅,音调婉转,描绘了中国江南湖光月色、诗情画意的良辰美景,有淡泊悠远、虚无缥缈的意境,表达了作者对大自然景色的热

爱，后成为广东音乐中的名作。全曲一气呵成，酣畅抒情，被誉为中国器乐作品中最出色的旋律之一。

（三）笛——丝不如竹

1. 历史沿革

笛子是中国最古老的传统乐器之一，其起源可以追溯到新石器时代。那时，先辈们点燃篝火、架起猎物，围着被捕获的猎物一边进食，一边唱歌跳舞，并且利用飞禽的筋骨，钻孔吹之，用其声音诱捕猎物或传递信号。目前我国有据可查的最早的乐器——骨笛由此诞生。

1977年，浙江余姚河姆渡出土的骨哨、骨笛距今约7000年。1986年5月，在河南舞阳县贾湖村的新石器时代早期遗址中，发掘出16支用飞禽骨头制成的竖吹骨笛。根据测定，这批骨笛距今已有八九千年的历史。（如图1-28所示）

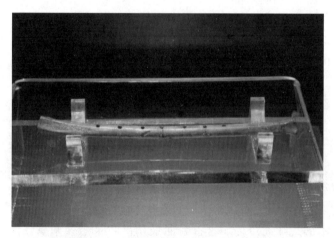

图1-28　新石器时代的贾湖骨笛（河南舞阳贾湖遗址出土，河南博物院藏）

笛子在汉代以前多指竖吹笛。汉武帝时，张骞出使西域，横笛随之传入，"横笛"亦称"横吹"，它在汉代的鼓吹乐中占有相当重要的地位。湖南长沙马王堆3号墓出土的两只竹笛都属于横吹类的。（如图1-29所示）秦汉时，笛已经成为竖吹的箫和横吹的笛的共称，并沿用了很长时间。

秦以后，横吹笛已在宫廷军乐的鼓吹乐①中占有非常重要的地位。汉代时，笛已经脱离了它早期原始的形态，在音律、形制等方面更加完善，在乐队中与其他乐器配合、协调。在河南邓州出土的南北朝时期的画像砖上，我们能清晰地看到鼓吹乐队协调行奏，横吹笛演奏者的持笛方向、角度，还有左右手弄笛的姿势，与现代的笛子演奏完全一致。（如图1-30所示）

图1-29 西汉竹笛（湖南省博物馆藏）

图1-30 河南邓州南北朝画像砖墓（局部）

"谁家玉笛暗飞声，散入春风满洛城。此夜曲中闻折柳，何人不起故园情。"（李白《春夜洛阳城闻笛》）从诗中的记载，可知笛乐在唐代已十分盛行，并具有一定的影响力。

① 鼓吹乐作为历史乐种之一，特指汉魏以来宫廷、军府、官府中与仪仗、军旅、宴飨有关，并见于乐府或太常等机构编制的乐种。

隋唐时期是笛子发展的高峰时段，笛子已经有了大横吹与小横吹的区别。横吹笛、竖吹箫的观念基本确定。横吹的笛子进入宫廷并在民间广为流传。在供人欣赏、娱乐的隋唐燕乐中，横吹笛（当时称"横流"）广泛活跃于乐队中，在敦煌隋代壁画和唐伎乐人画上也能看到横吹笛演奏的场景，如南唐顾闳中的《韩熙载夜宴图》（如图1-31所示）。笛子用于宫廷大曲、百戏散乐成为一种传统，其影响延续至宋辽金元。

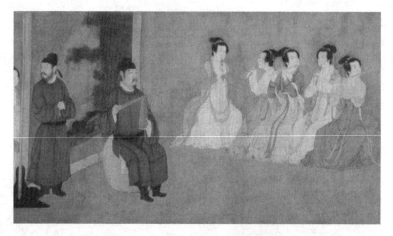

图1-31 〔南唐〕顾闳中《韩熙载夜宴图》（局部）

唐代还出现了有关著名演奏家，如李牧、孙储秀、游程恩等的记载。其中，李牧曾师从西域龟兹乐手，因其笛子演奏技艺过人、不同凡响，在开元年间，被称为笛子演奏天下第一。

从唐代起，笛子开始传入日本。在古都奈良的正仓院中，收藏着我国盛唐时期制作的4支横笛，其中象牙、雕石各一支，竹制的有两只，虽然它们长短不同，但都开有7个椭圆形的音孔。（如图1-32所示）

宋元时期，随着民间乐种在各地兴起，无论是在丝竹还是在吹打乐，如江

图1-32 唐代雕石横笛
（日本奈良正仓院藏）

南丝竹、二人台牌子曲、十番锣鼓等中,都有大量的竹笛领奏或主奏。这一时期还出现了 11 孔的小横吹、9 孔的大横笛等,在制作工艺与外观的精美程度上都有了长足的进步。随着说唱和戏曲艺术的诞生与发展,笛子成为民间很多曲种、剧种的主奏或伴奏乐器。

明清时期,笛子被广泛应用于戏曲、说唱、歌舞音乐的伴奏中。随着戏曲艺术的发展,由于为不同剧种伴奏,出现了曲笛与梆笛的区分。戏曲艺术步入繁盛时期,出现了为梆子腔伴奏而得名的梆笛,以及为昆曲伴奏而得名的曲笛。梆笛相对细小,音色高亢明亮,适于表现技巧。曲笛的笛身粗长,音色淳厚圆润,讲究气息的运送。虽然笛已经有七八千年的历史,但是数千年来,其一直为宫廷音乐和戏曲音乐伴奏或主奏,真正的独奏还没有出现。直到 20 世纪 50 年代,才真正确立了笛子独奏的形式。确立独奏形式的第一人是北派笛子演奏家冯子存先生。

2. 基本知识

"唐之七星管,古之长笛也,其状如篪而长,其数盈导而七窍,横吹,旁有一孔系粘竹膜者,藉共鸣而助声。"(陈旸《乐书》)七孔、横吹、粘笛膜,清晰地记载了笛的主要特色。

(1) 形制

笛管身上有 1 个吹孔、1 个膜孔、6 个音孔、2 个基音孔和 2 个助音孔。

近代用不同的调名来指称不同长短形制的竹笛,如第 3 孔所发的音为 C,就称为"C 调笛"。一支笛子可以吹出 7 个调。

(2) 笛膜

从唐代开始,中国独有的具有笛膜音色特点的笛子就出现了。笛膜使笛子的表现力有了很大的发展,也使笛子的演奏技术发展到了相当高的水平。笛子是属于世界的乐器,每个国家、每个民族都有,而唯独中国笛有笛膜。笛膜是在芦苇中提取出来的一层薄膜,贴在笛子的膜孔上。一般来说,每年清明前后从芦苇中提取的笛膜是最好的。

(3) 南北笛乐

笛子在中国地域分布广大,品种繁多,主要形制有曲笛和梆笛两种。

曲笛因伴奏昆曲而得名,又叫"班笛""市笛"或"扎线(即缠丝)笛",因盛产于苏州,故又有"苏笛"之称。这种笛子多为 D 调或 C 调,乃至降 B 调,管身粗而长,可能是大横吹的遗制。音色委婉动听、圆润低沉。广泛流行于中国南方各地,最适于独奏或合奏,是江南丝竹、苏南

吹打、潮州笛套锣鼓等地方音乐和昆曲等戏曲音乐中富有特色的重要乐器之一。南方笛乐名家有陆春龄、赵松庭。代表曲目有陆春龄演奏的《小放牛》《鹧鸪飞》《欢乐歌》《中花六板》、赵松庭演奏的《三五七》《早晨》《鹧鸪飞》、江先谓演奏的《姑苏行》等。

梆笛主要流行于北方地区，因伴奏梆子戏曲而得名。这种笛子通常分为 F 调梆笛、G 调梆笛、A 调梆笛。管身较曲笛细而短，可能是小横吹的遗制。音色高亢、明亮，是吹高音用的一种笛子，多用于吹歌会、评剧和梆子戏曲（秦腔、河北梆子、蒲剧等）的伴奏，也可用来独奏，富有浓郁的乡土气息和地方色彩。北方笛乐名家有冯子存、刘管乐。代表曲目有《喜相逢》《挂红灯》《五梆子》《秦川抒怀》《荫中鸟》等。

（4）竹笛的演奏技巧

笛子的演奏由于地域的关系，形成南派和北派两大流派。就技巧而言，南曲技巧为颤、波、叠、赠、打，北曲技巧为吐、滑、剁、花。

颤音（tr）：例如，la 的颤音相当于演奏 lasi lasi lasi lasi。

波音（w）：也称"涟音"，短颤音的一种，即主音上方的手指快速颤指跳跃一次。

叠音（又）：例如，la 的叠音相当于演奏 si do si la。la 是主音，而 si do si 相当于复倚音，是装饰音的一种，也称"唤音"。

赠音：出现在音尾的一种装饰音，会标示出所"赠"之音高，也称"送音"。

打音：也称"导音"。将主音的下一孔位置，用手指迅速地"打"一下。

吐音：用舌尖轻吐的一种技巧，有单吐（T）、双吐（TK）、三吐（TKT 或 TTK），是一种断奏的技巧。吐时须短而急促。

滑音：音符之间移动的过程是圆滑的，有上滑音、下滑音、复滑音。借助手指移动，慢慢打开音孔或慢慢按闭，造成类似唱腔的效果（指滑音）；或借助气息控制，达到类似软绵绵的效果（气滑音）。

剁音：类似鸟叫声，各个手指同时快速起落，加上顿音（重吐音），造成特殊的音效。

花舌：利用气流冲击舌头不断地震动，造成音符绵密颗粒感的一种技巧。

（5）笛箫的材质与音色之美

材质上，笛箫选用的最佳材质是竹子。竹子是一种天然的植物，也是

"吉祥如意"的象征物,因为竹子是一节一节的,所以也称之为"节节高"。八音里的"竹"就是指笛和箫。古人云:"丝不如竹。"其中,"丝"指的是丝弦乐器,类似于二胡、琵琶、古筝、古琴等这些用丝弦发出声音的乐器,"竹"则指以笛、箫为主的管乐器。可见,"竹"在古代八音中占据了很高的地位。

音色上,竹子制成笛、箫等乐器以后,它产生的声音被古人形容为"穿云裂石"。李白曾在《宫中行乐词》中写道:"笛奏龙吟水,箫鸣凤下空。"意思是说,笛子一吹,像龙吟水中;箫一吹,凤从天而来。因此,也有人把笛箫称作"龙凤"。

3. 名曲赏析

随着民间整理与专业化表演的转型,笛子吹奏艺人对笛子的曲目、演奏技法加以继承并创新。竹笛的表演形式不仅有传统独奏、合奏形式,在民族室内乐、民族协奏曲以及交响乐队的合作中,也出现了不同风格和音乐特色的独奏曲目。

(1)《鹧鸪飞》

这是曲笛演奏的经典曲目。乐谱最早见于1926年严固凡编写的《中国雅乐集》中。在近百年的流传过程中,有许多改编的版本。如民族管弦乐、江南丝竹、箫独奏曲等,更有许多著名的竹笛艺术家曾进行多种版本的改编,可见人们对其旋律音调及乐曲意境的喜爱。而在多种版本中,尤以20世纪50年代竹笛艺术家陆春龄先生改编的版本流传最为广泛。这首笛曲最初的素材为湖南民间音乐,笛曲根据"原版""花版"的结构,改编为引子、慢板、快板、尾声的板式变奏体结构布局。乐曲中运用了民族器乐"放慢加花"的手法,慢板段落的咏唱韵味悠远,以轻吹(虚指颤音)、强吹(实指颤音)的技巧润饰,曲笛气息绵长,音响富有立体空间感,旋律长线条时远时近,音色对比富有层次,意境深远。陆春龄先生巧妙地运用江南丝竹中曲笛的吹奏技巧,如颤音、打音、赠音、叠音等,尤其是在换气的演奏上,气息起落变化多端,有着自己独特的演绎方式,运用强拍前换气、音头音尾的强弱处理方式,营造了快板段落富有特色的艺术性表达。江南丝竹音乐对这首笛乐的表现具有深远的影响。

(2)《喜相逢》

这是梆笛演奏的代表性曲目。是在20世纪50年代,由北派著名竹笛演奏家冯子存先生将二人台牌子曲《碰梆子》曲牌改编而成的竹笛独奏曲。早期的《碰梆子》是山西地区梆子腔中的"过场牌子"。该曲牌的表

现力极强，剧中人物情节伴随着板式变化表述，慢板的咏唱真挚，快板的节奏律动喜庆。整首乐曲逐渐脱离戏曲场景后，器乐化的吹奏技巧成为独奏乐曲的表演特色。全曲结构短小，由4个小段组成，句句双音的语汇，对比直接明了。音乐素材简洁，以一段简短的旋律为核心，通过核心曲调的陈述展开，变奏曲体十分鲜明。诉说、对比，节拍转换，八分音符、十六分音符快速吐音连续吹奏，变化重复，手法洗练。其中，梆笛吹奏的花舌音、滑音、顿音、剁音、吐音，表现出北方梆笛演奏技巧的地方色彩。《喜相逢》曲如其名，充分展示了人们喜悦欢聚的快乐之情。

（四）唢呐——曲儿小腔儿大

1. 历史沿革

唢呐原为波斯、阿拉伯的吹奏乐器，两晋时已在新疆一带流行，金、元时传入中原地区。其名亦出自阿拉伯语"surna"的音译。唢呐在民间俗称"喇叭""大号""大笛""大杆""二杆"等。唢呐在我国的流传，相关历史文献记载较少，最早的记载是明代徐渭的《南词叙录》。据其所载，中原自金、元之后，"胡曲盛行"，"至于喇叭、唢呐之流，并其器皆金、元遗物矣"。

唢呐的形制为管状，由双簧哨子（芦苇制成）、芯子（铜质）、杆子（木质圆锥体，共8孔，前7后1结构）和铜碗（喇叭形）4个部分构成。唢呐为竖吹，有大小不同的规格。分高音唢呐（俗称"海笛"）、中音唢呐和低音唢呐3种。目前较常用的是筒音为 a 的 D 调唢呐，音域为 $a^1 \sim b^3$。

唢呐的演奏风格也分为南北两大派。南派大多用于演奏戏曲曲牌或为戏曲伴奏，北派则流传运用较广，演奏技巧也十分复杂。唢呐在民间很受欢迎，是一种表现力极为丰富的独奏乐器。

2. 发展概况

唢呐音量宏大，高音尖锐、低音浑厚，表现力很强，常用于演奏技巧性很强的乐段，还可模仿飞禽、昆虫的鸣叫声和戏曲唱腔。唢呐的应用相当广泛，常作为领奏乐器，既适于渲染热烈豪放的气氛和雄伟壮阔的吹打音乐场面，也适于表现悲戚苍凉的情境。

唢呐善于模仿人声及其他动物叫声和自然界的音响。北方唢呐常常成套地模仿戏曲、民歌，甚至念白和台词，称为"咔腔"。唢呐的演奏技法

主要有花舌音、打音、垫音、滑音、倚音、箫音、三弦音、循环换气等。

著名的唢呐乐曲有《将军令》《大得胜》《满堂红》《平沙落雁》《百鸟朝凤》《一枝花》等。具有代表性的民间唢呐演奏家有袁子文、魏永堂、任起瑞、赵春庭、任同祥等。

3. 名曲赏析

(1)《百鸟朝凤》

这是一首家喻户晓的唢呐独奏乐代表曲目，是在安徽、山东、河南、河北等地流行的民间吹打音乐中的主要曲牌及其音调。1953年第一届全国民间音乐舞蹈会演，山东省菏泽专区代表队以《百鸟朝凤》参加全国会演，一展风采，受到观众喜爱。后来，唢呐演奏家任同祥参加罗马尼亚布加勒斯特举行的第四届世界青年联欢节。在这次民间器乐比赛中，他演奏的《百鸟朝凤》获得了银质奖章。随后，由任同祥演奏的这首作品灌制成唱片，又经过整理，乐谱及演奏形式和乐曲结构为后人传承。全曲由14个小段落组成，以曲牌《抬花轿》与"百鸟"的各种模拟吹奏，构成典型的循环体结构。热情奔放的旋律音调与百鸟争鸣的模拟，两个乐段的对比巧妙生动。如歌的旋律酣畅豪爽，乐句如同对歌，句句应答自如，与山东地方语言和戏曲乐汇有着异曲同工之妙。通常，唢呐独奏时，笙作为固定的伴奏乐器，曲调相对固定，节拍节奏、旋律音调时而作为旋律歌唱的烘托，时而作为鸟鸣的自由即兴的伴奏音型，与唢呐的音响和音色相应相衬。乐曲高潮由唢呐吹奏的高音以及由循环换气吹奏法吹出的长音组成，常常博得观众的喝彩。快速双吐的吹奏技巧，以及加入的乐曲引子和扩充的快板尾段，又使得这首作品更加符合中国听众的审美标准。

(2)《一枝花》

这是山东地区经典的唢呐独奏曲。20世纪50年代，唢呐艺术家任同祥先生将山东地区的戏曲音乐素材和菏泽地区鲁西南鼓吹乐中的唢呐吹奏，与当地民间音调进行融合，改编成此独奏曲。乐曲为典型的3段体结构，即散板、慢板和快板。散板部分，山东梆子如泣如诉的"哭腔"音调、唢呐吹奏的大幅度滑音、八度音程的大跳、音腔的转换，悲戚深沉、扣人心弦。中板部分，旋律线条起伏变化，问答式的乐句叙述从容，在重复变奏对比中细致变化。快板部分，情绪转换热烈，节拍节奏变化强烈，与前两段形成鲜明的对比。山东小曲《十样景》中的部分音调和《小桃红》中的片段节奏和音调，通过乐句的紧缩和扩张，围绕中心音"放轮"长音的吹奏，以粗犷有力的花舌音，表现了畅快豪放的民间唢呐吹奏的艺术特色。

（五）笙——筠管参差排凤翅

1. 历史沿革

笙是我国古老的簧管气鸣乐器。早在春秋战国时期就有了最初的吹管乐器笙。《诗经·小雅·鹿鸣》中说："呦呦鹿鸣，食野之苹。我有嘉宾，鼓瑟吹笙。吹笙鼓簧，承筐是将。人之好我，示我周行。"可见笙历史之悠久。

古时大笙称为"竽"，小笙称为"和"。1978年，湖北随县曾侯乙墓出土的匏制笙是中国目前所发现的最早的笙。唐代竽、笙用于雅乐，宋代之后在民间广泛应用。历经时代变迁，笙的音域和吹奏技巧不断演变，有方、圆、大、小多种不同形制。明清时期，民间流行有17簧和13簧的笙。新中国成立后，经过不断改革，出现了21簧、24簧、36簧及加键笙、带共鸣筒笙等多种类型。改革后的笙扩大了原有音域，笙演奏家胡天泉扩大了乐器的音量，使笙在民族乐队中起到至关重要的作用。

2. 发展概况

笙的吹奏是以气流通过管柱，引起簧片振动而发音，吹吸皆可演奏，是世界上最早使用自由簧的乐器。笙可同时吹出两个音以上，故可吹奏和音。它的形制由笙斗、吹嘴、笙管、簧片和腰箍等组成，笙斗和吹嘴为铜制，笙管及腰箍为竹制。笙可分为高音笙和中音笙等，36簧、37簧等笙的形制在专业教学和演奏中使用。

笙与中国民族管弦乐队、西方交响乐队等都有合作、受到人们的广泛关注。笙的音色清晰透亮、恬静优美，和音丰满，音域宽广。与其他吹管乐器相比，笙更适于吹奏多声，除可独奏外，笙还被大量用于为其他传统乐器（如唢呐）及各类不同的合奏音乐做伴奏，其独特的和音音色起到了有力的烘托作用。笙的吹奏技法有呼舌音、揉音、气颤音、喉颤音、滑音等。主要代表曲目有《凤凰展翅》《晋调》等。

3. 名曲赏析

(1)《凤凰展翅》

此笙曲由董洪德、胡天泉于1956年创作。乐曲以模拟鸟中之王——凤凰的传说为主题，采用山西梆子的音调，运用笙的各种演奏技巧，生动地描绘了凤凰各种优美的姿态。和音产生的颤音、呼舌音的声响似凤凰抖擞的神态，声音描摹栩栩如生。晋朝潘岳《笙赋》中有"疏音简节，乐

不及妙"的描述,勾勒出了笙优雅中和的音乐形象。

(2)《晋调》

《晋调》是20世纪50年代末由笙演奏家阎海登编创的一首笙独奏曲。名为"晋调",意为乐曲采用山西地区梆子音乐的曲牌素材进行编创。因而,曲中许多旋律与梆子的唱腔、板眼有着紧密的联系。改编并吹奏此曲的阎海登先生孩提时便受家乡山西地区的民间音乐熏染,他的感受在这首笙曲中得到了充分的体现。乐曲结构以板腔体的板式变化"快—慢—慢—快"为主要布局,直率简洁。快板段落,音乐素材来自山西鼓吹乐的曲牌〔青天歌〕,其中运用了刹音、吐音的吹奏方法,旋律音调生动欢快。慢板段落与山西梆子过场牌子〔十三嗨〕及山西民间多种曲调承递衍展。顿气、指颤音的吹奏,如梆子的唱腔、抒咏叙事。笙演奏的强而有力的和音以及特色吹奏法打指,重复的节奏性与旋律骨干音相互呼应,双声音型,复调特色鲜明,加之山西地区的 re sol do si la sol 旋律音调,在板式渐层的展开中,渲染了浓郁的地方声韵。

二、拉弦乐

(一)二胡——秋月照汉宫

1. 历史沿革

中国弓弦乐器的起源,如果从唐代初期的轧筝开始计算,至今已有1000多年的历史。关于弓弦乐器的明确记载,后晋刘昫等撰《旧唐书·音乐志》中记载:"轧筝,以片竹润其端而轧之。"轧筝是由筝衍化而成的,在初唐时是一件有13根琴弦的弹拨乐器。当时,民间有人为了丰富筝的演奏技法和艺术表现效果,除了一般的弹奏外,还采用竹片摩擦其一端琴弦,发出类似弓弦乐器的声音,其后便逐渐产生一种与筝的结构基本相同的7根琴弦的乐器——轧筝,这便是我国最早的拉弦乐器。

到了唐末,我国北方少数民族中出现了一种拉弦乐器,其演奏方法与轧筝相似。不同的是,这种乐器仅有两根琴弦、拉奏的竹片处于两根琴弦之间。乐器的基本结构和造型与今天的二胡十分相似。这可以说是我国最原始的胡琴,当时称"奚琴"。宋代陈旸《乐书》中这样记载:"奚琴本胡乐也,出于弦鼗而形亦类焉,奚部所好之乐也。盖其制,两弦间以竹片轧之,至今民间用焉。"

到了宋代,奚琴改名"嵇琴",琴弓的构造有了很大的改进,把原来

用竹片摩擦琴弦变为用马尾摩擦琴弦，使得这一乐器的音质、音色起了极为重要的变化，增强了艺术表现力。这可以说是二胡发展历史上的一个新的里程碑，北宋沈括在《梦溪笔谈》中记载："马尾胡琴随汉车，曲声犹自怨单于。弯弓莫射去中雁，归雁如今不寄书。"这说明当时我国北方游牧民族已用马尾做琴弓摩擦演奏胡琴，也表现出琴声的动人魅力。

　　南宋时，胡琴广为流行，使用的琴弦也有很大的改进。琴弦的制作十分讲究，普遍使用杭州生产的丝弦，即杭弦。到了元代，大概是统治阶层为了显示其地位，创制了龙头二弦（即胡琴），"胡琴"这个名称开始成为弓弦乐器的专称。

　　明清时期，随着戏曲、说唱和民间器乐合奏的繁荣，胡琴类乐器得到了发展。梆子腔、皮黄腔迅速崛起，为其伴奏的胡琴的地位也逐步提高。为了适应不同场合与乐种的需要，胡琴又衍生出更多的胡琴家族种类，如京胡、板胡、坠胡、四胡、粤胡、椰胡、大筒、马头琴等新的拉弦乐器。这些乐器从不同的角度表现了我国各地的音乐风格，弓弦乐器开始向不同音域，不同音色、音量，不同形制，不同演奏风格等方向发展。

　　到了20世纪20年代，我国著名民族音乐家刘天华先生博采众长，长期勤于向民族艺人和民间艺人学习，同时又大胆借鉴西洋乐器小提琴的演奏技法，形成了新的教学方法。他不断改革创新，终于将二胡这件乐器发展成具有较完整艺术表现力的独奏乐器，并将二胡演奏带入高等艺术教育之中，发展成为一门专业学科。二胡这件古老的中国乐器从此走上了专业的发展道路。

　　中华人民共和国成立后，以二胡为代表的弓弦乐器得到了更加迅速的发展，大批专业、业余演奏队伍的建立，使得二胡的演奏技巧突飞猛进。由于弓弦乐器接近人声，擅长表现地方风格，抒情性强，优美动听，所以不仅在戏曲、说唱、歌舞、器乐合奏中担任主奏、领奏、包腔的角色，而且在独奏领域也发展迅速。在音乐艺术院校中逐渐形成了更为系统的由浅入深、循序渐进的演奏技法教学法。独奏曲的创作发展也令人欣慰，由小型乐曲发展为大型独奏曲、协奏曲，使得二胡的艺术表现力得到空前发挥。

2. 发展概况

（1）二胡的形制

　　二胡的琴筒为木制或竹制的，一端蒙蟒皮；琴杆上置两个弦轴用以调节音高；琴弓竹制，安以马尾，马尾夹于两弦之间拉奏。其构造由琴筒、

琴杆、千斤、弦轴、琴弦、琴弓等构成。

(2) 二胡的定弦

二胡一般采用五度定弦，也有少数演奏者采用四度或八度定弦。二胡定弦的调高多不固定，往往根据表现对象和特定风格有所变动。在民间，二胡依定弦音高可分为两种，一种为主音胡琴，另一种为托音胡琴。两者都是五度定弦，但在调高上，托音胡琴比主音胡琴低四度或五度。因此，在琴弦上和演奏风格上，两者也有明显差异。托音胡琴的琴弦比主音胡琴粗，因而其音色粗犷、苍劲。在江南，民间吹打乐和锡剧、扬剧、沪剧等地方戏曲使用托音胡琴较为普遍，民间音乐家阿炳（华彦钧）演奏的就是托音胡琴。主音胡琴因琴弦比较细，故音色较为柔和、细腻，江南丝竹多使用主音胡琴。民族音乐家刘天华把主音胡琴发展为专业学科，主音胡琴的传统艺术在专业演奏领域得到保留与传承。这种二胡定弦的音高相对固定，一般为 $d^1 \sim a^1$。

(3) 二胡的演奏技法

二胡演奏技法分为两类，即右手弓法和左手弓法。右手弓法有分弓、连弓、顿弓、跳弓、颤弓等，左手指法有揉弦、滑音、颤音等。二胡的表现力较为丰富，其音色近似人声，适于演奏细腻委婉、抒情性强的作品；由于其有"无品一带腔"的形制，也能有一些特殊的表现功能，如模仿鸟鸣、马嘶、锣鼓等。1949 年后，二胡在音质、音色和形制、技法等方面都有所发展。除了独奏、合奏外，还常用于齐奏、重奏、协奏。代表曲目有阿炳的《二泉映月》《寒春风曲》《听松》、孙文明的《流波曲》等。

3. 古今二胡演奏家及其代表作

至近代，胡琴发展从华彦钧、刘天华、孙文明等艺术家身体力行地从民间演奏技术、戏曲声腔、说唱伴奏、丝弦吹打合乐中改良并创新。二胡有了更广阔的生命空间。刘天华的国乐改良的思想，以及他发起的国乐改进社使二胡得到了系统、专业的发展。

(1) 伟大的民族器乐作曲家、革新家刘天华（1895—1932）

刘天华被誉为中国音乐专业化的启蒙者与开拓者，他在青年时代就立志"让国乐与世界音乐并驾齐驱"。刘天华的二胡作品在深厚的传统民族音乐文化的基础上，巧妙地汲取西洋音乐作曲、演奏的先进技法，成功地表现了他所处时代追求进步的知识分子思想情操、民族自尊心和爱国思想。其器乐作品旋律新颖生动，手法朴实简练，个性鲜明感人。刘天华创作的 10 首二胡曲，从表现意境和情绪来看，可归纳为 3 类。第一类作品

表现了对现实的不满、苦闷、彷徨及对未来的探索、追求、向往,如《病中吟》《悲歌》《苦闷之讴》《独弦操》。第二类作品表现了对大自然的赞美和对生活的热爱,如《空山鸟语》《月夜》《良宵》《闲居吟》《空山鸟语》都以生机勃勃的旋律展现出深山幽谷中群鸟欢歌、生机盎然的景象。作品在传统基础上结合专业创作技巧加以发展,结构完整,曲意清新活泼,富有诗意。第三类作品表达了对社会进步和事业发展的追求、希望和对未来的信心,如《光明行》《烛影摇红》。

刘天华创造性地提高和发展了二胡这件乐器的独奏能力,对二胡艺术的发展起到了极为重要的推动作用。此外,他还创作了3首琵琶曲,即《歌舞引》《改进操》《虚籁》。

(2)民族音乐家、二胡演奏家阿炳(1893—1950)

很少有乐曲能像《二泉映月》这样,让每一个中国人都耳熟能详。在某种程度上,它甚至成为二胡这件乐器的代名词。阿炳,原名华彦钧,1893年出生于江苏省无锡市东亭镇,当地人习惯地称他为"瞎子阿炳"。阿炳大部分时间都生活在社会最底层,饱尝人世间的酸甜苦辣。他把长期街头卖艺生涯的所有痛苦、屈辱、希望、欢乐都用身边的几件乐器倾诉出来,先后创作了大量反映当时社会现实的音乐作品。但遗留给后人的只有《二泉映月》《听松》《寒春风曲》3首二胡曲和《大浪淘沙》《昭君出塞》《龙船》3首琵琶曲,二胡独奏曲《二泉映月》是其中最具有代表性的作品,其音乐旋律体现了我国民间音乐简约而含蓄内敛的风格。

20世纪70年代,世界著名指挥家小泽征尔来到中国。他第一次听到现场演奏的《二泉映月》时,深受感动,潸然泪下。

(3)二胡演奏家、器乐声腔化第一人闵惠芬(1945—2014)

闵惠芬出身于书香门第,父亲闵季骞先生是当时南京国立音乐学院的教授,专业教授二胡、琵琶、古筝,是当时第一批专业的民族乐器教育者。1958年,闵惠芬考取了上海音乐学院附中,师从王乙先生。在上海音乐学院附中的学习是紧张而又严格的。功夫不负有心人,闵惠芬在18岁那年参加了"上海之春"全国二胡比赛,一路过关斩将,最终摘取桂冠。不久,各大媒体相继报道,闵惠芬一鸣惊人。同年,中国唱片上海公司前来相约录制《空山鸟语》唱片,这是她一生中首次录制二胡独奏曲目。接下来,她顺利地进入上海音乐学院,师从陆修棠先生。陆先生教学思想很开放,不仅教二胡,还鼓励并辅导闵惠芬进行创作。在陆先生的启发下,闵惠芬经过很长一段时间的酝酿,创作了二胡独奏曲《老贫农话

家史》。在后来大约10年的时间里,闵惠芬练习了无数首优秀的二胡独奏曲,在舞台演奏上取得了辉煌的成就,得到了业界专业人士的肯定。

1977年5月,中日艺术家要在上海联合举办一场文艺晚会。当世界著名指挥小泽征尔听了闵惠芬女士演奏的《江河水》后,感动得恸哭许久,并评价其演奏"诉尽人间悲切,使人听来痛彻肺腑"。闵惠芬首演了大量二胡独奏曲,如《新婚别》《长城随想》《夜深沉》等,此外,她还进行"器乐演奏声腔化"的研究。在不断努力探索中,她形成了热情而内敛、动人而不媚、夸张而不狂、哀怨而不伤的演奏风格。

(4) 当代民族音乐作曲家、指挥家刘文金(1937—2013)

刘文金被民族音乐界推崇为中国近代"自刘天华以来最具代表性的作曲家"。代表作品有二胡独奏曲《豫北叙事曲》《三门峡畅想曲》,而他的大型二胡协奏曲《长城随想》更被誉为当代二胡作品新的里程碑。

刘文金大胆地将民族乐器二胡同西洋乐器钢琴结合,精心创作了《豫北叙事曲》。这首二胡曲在北京首演后,引起了音乐界的特别关注。乐曲以豫北地方戏"乐腔"曲牌为基本素材,具有豫北民间吹打乐的性格,同时吸收了河南坠子和曲剧的音乐展开手法。音乐层层推进,表现出豫北人民豪爽、乐观的性格和人民群众迎来新生活后的喜悦之情,艺术表演形式新颖,音乐语言成熟。1993年,《豫北叙事曲》被评为"20世纪华人音乐经典",也是1949年以来唯一入选的二胡作品。

刘文金的另一首二胡作品《三门峡畅想曲》是继《豫北叙事曲》之后的又一代表作。刘文金大胆挖掘了二胡潜在的演奏技能,借鉴了西方管弦乐的演奏技法,丰富了二胡的艺术表现力。在这首作品中,二胡的快弓技术得到了淋漓尽致的发挥,给当时的二胡演奏带来了一场新的变革。这首乐曲的诞生标志着我国二胡音乐创作迈上一个新台阶。1999年,《三门峡畅想曲》入选国庆50周年《新中国舞台艺术和影视艺术精品》专辑。

这两首二胡作品都是刘文金学生时代创作的,都被列入中国高等音乐院校的二胡教材,并流传至今。1978年,刘文金随中国艺术团访问美国。在参观联合国大厦时,一幅绣织着万里长城的巨幅彩色壁毯使他深受震撼,一种强烈的自豪感油然而生。他当场萌发了一个想法:创作一部以长城为题材的民族音乐作品。回国后,刘文金先生多次登上长城亲身体验。望着在云雾中时隐时现的长城,他似乎看到了数千年的民族历史在这里更迭变幻;漫步古老的烽火台,他仿佛看到了烽火连天、硝烟四起、刀光剑影、残阳如血,对那些为保卫中华民族而在此捐躯的将士们的敬仰之情油

然而生。最后，他决定谱写一部多乐章的大型二胡协奏曲《长城随想》。作品用二胡做主奏乐器，再用全编制的大型民乐管弦乐队协奏，通过描写长城来赞美中华民族不屈不挠的精神，展现历史的变化，描绘时代的画卷，进而抒发对祖国未来的信心和对民族振兴的自豪。

为了创作《长城随想》，刘文金先生倾注了大量心血，历时4年，终于完成了这部经典之作。全曲由4个乐章组成：第一乐章《关山行》的旋律吸收了京韵大鼓和京剧等戏曲音乐中的某些因素，古朴而高雅，表现了游览长城、漫步关山时思绪万千的情怀；第二乐章《烽火操》借用了戏曲音乐中"摇板"等旋律手法，描写人们登临烽火台时联想到古战场上烽烟四起、两军对阵的紧张场面，同时又塑造了将士们为抵御外敌浴血鏖战、慷慨壮烈的英雄形象；第三乐章《忠魂祭》音乐肃穆而内敛，表现了人们在静默中联想到"青山处处埋忠骨，长城内外皆英魂"的种种心情，同时，也是对千百年来为了保卫中华民族而牺牲的无名将士的祭奠和追念；第四乐章《遥望篇》在舞蹈性节奏的背景衬托下，以充满朝气的、洋溢着乐观向上情绪的旋律，再现了腾飞的中国像巨人般屹立在世界的东方，伟大的万里长城像一条巨龙腾空而起的场景。这首《长城随想》在1984年荣获全国第三届音乐作品一等奖，被誉为当代二胡作品的一个里程碑。

（5）作曲家、指挥家关乃忠（1939— ）

关乃忠自幼受父母及德国钢琴教授古普克的严格音乐教育，17岁进入中央音乐学院，1961年毕业于作曲系。他早期的作品以创作西洋乐器音乐、舞蹈音乐和歌曲为主，后来，他又为二胡、笛子、古琴等民族乐器创作了大量的优秀作品。他是一位全方位、高产的作曲家。他一生创作甚多，灵感不断，创作手法融西方作曲技法与传统民族音乐素材于一体，由他指挥作曲及编曲的二胡协奏曲唱片超过40张，其创作的很多作品至今仍是世界各地中乐团的热门演出曲目。

关乃忠童年时代是在北京度过的。绿树、蓝天、金瓦、红墙给了他深刻的印象。故宫的威严神秘、北海的清秀美丽、琉璃厂的书香气息，天桥的世俗风情都给了他永生难忘的记忆。关乃忠先生追忆这一段美好的时光，创作了大型二胡协奏曲《追梦京华·第二二胡协奏曲》。全曲长约31分钟，分为4个乐章，表现了紫禁城四季分明的景致，表达了关乃忠先生对老北京的思念。乐曲音色优美，曲风华丽，风格新颖，令人耳目一新。

第一乐章《闹春》。引子的开始像胡琴在定弦，一切似乎都在漫不经

心中开始。北京春天的小桃红和迎春花盛开，万物生机勃勃，在沉寂的严冬过后，春天似乎有些喧闹。音乐主题采用了一些京韵大鼓的素材，别有一番趣味。

第二乐章《夏夜》。夏天的北京懒懒的，春耕已过，秋收未到。入夜后，在北海泛舟，穿行在荷花丛中。雨后荷叶上水珠点点，荷叶散发着淡淡的清香，萤火虫在四周飞来飞去。这一段音乐采用了京剧西皮慢板的素材。

第三乐章《金秋》。北京最好的季节是秋天，故宫后面的景山，火红的柿子挂满枝头，满园的菊花一片金黄。秋天给人们带来收获的喜悦。这段音乐采用了单弦的素材。

第四乐章《除夕》。寒冷的冬季，除夕夜大雪纷飞，一家老小围在火炉旁边吃年夜饭，孩子们则更期待午夜的来临。一声声爆竹划破夜空，全京城都沉浸在欢腾的海洋中，新的一年来了。

4. 名曲赏析

(1)《二泉映月》

《二泉映月》是民间音乐家华彦钧的代表作品。这首享誉国内外的经典之作具有江南民间音乐的艺术特色。乐曲由引子、核心音调的5次变奏以及尾声组成。阿炳演奏的琴为丝弦，内弦用老弦，外弦用中弦，内弦定G，外弦定D，比现行的二胡定弦低五度，演奏音色音响低沉，如泣如诉，似将一生的悲凉化作琴声流露出来。右手弓法深沉，左手润腔婉转，旋律骨架的每一次变奏，都有细腻的加花，为中国民间艺术家的演绎方式留下了弥足珍贵的历史印记。乐曲主题做了5次变奏，不仅在节奏和旋律上做了很多华丽的变化，更重要的是通过扩展、压缩等手法，加深了对主题的刻画，听者可感受到，在无限的痛苦中，作者并非一味悲愤，而是顽强抗争，从而带给人们光明和希望。

(2)《空山鸟语》

《空山鸟语》是刘天华先生创作的一首二胡名曲。乐曲通过描写深山幽谷百鸟鸣啼，表达了对大自然的赞颂和对美好生活的向往。曲名来源于唐代王维《鸟鸣涧》的诗句"人闲桂花落，夜静春山空。月出惊山鸟，时鸣春涧中"。乐曲共5段，另有引子和尾声，为典型的中国传统乐曲"散—慢—中—序—散"的机构分布。引子是一段慢速带装饰音的八度、五度、四度的大音程跳进的旋律。人已去，山已空，正是禽鸟嬉戏的好时光。慢板段落音调重复变化、自由发展，二胡在八度、五度、四度的音程

中迂回。泛音、倚音、快速轮音、长短弓自如切换。快板段落音域跨度极大，快速的泛音群高低错落，采用三和弦、七和弦分解进行，描绘出百鸟争鸣、追逐嬉戏的场景。

（二）板胡——曲奏迷胡调

1. 历史沿革

板胡，又叫"梆胡""秦胡"。板胡的产生是伴随着地方梆子腔的出现，在原有的胡琴的基础之上发展而来的，之所以称为"板胡"，是因为其琴筒是采用比较薄的木板制成的。板胡在中国已有300多年的发展历史，其品种多样，音色明亮，是我国北方曲艺及戏曲和多种梆子腔戏（包括河北梆子，评剧、豫剧、秦腔等）的主要伴奏乐器。在20世纪50年代后，也开始在独奏及器乐合奏中使用。它在演奏戏曲、曲艺音乐时最能发挥自身的特长，这是因为板胡和我国的戏曲及曲艺有着深厚的渊源。另外，在各种地方戏曲和曲艺伴奏中，很好地表现出了各地各自不同的风格，具有丰富的地方色彩。

秦腔发源于我国古代的陕甘一带，经过历代人民的创造而逐步发展成熟，"形成于秦，精进于汉，昌明于唐，完整于元，盛名于明，广播于清，几经衍变，蔚为大观"。秦腔名字的由来是由于古时候我国的关中地区一直被称为"秦"。因为其击节乐器是枣木梆子，因此也叫"梆子腔"。秦腔是我国古老的剧种，可以说是我国戏曲的鼻祖。作为领奏乐器，板胡在梆子腔剧种中更是发挥了重要的作用。高音板胡、中音板胡以及次中音低音板胡属于在梆子腔剧中常用的类型，在河北梆子、豫剧、晋剧和秦腔当中也得到很好的运用。

2. 发展概况

板胡主要有4种形制：高音板胡、中音板胡、秦腔板胡、山西板胡。

材质上的不同，使琴身、琴筒、琴弓上又有自己的特点。不同于二胡琴筒为木制的六边形，侧面蒙的是蟒蛇皮，板胡琴筒为坚硬的椰子壳（又称为"瓢"），侧面是木板，因此得名。共鸣箱依据各地方音乐的习俗，大小不同，采用四度或五度音程定弦。板胡的千斤又叫"腰马"，用扁平的木片制成。琴弓要比二胡的琴弓长且粗。有些给戏曲伴奏的胡琴的琴弦较粗，演奏者还需戴指帽演奏。

新中国成立以来，板胡演奏界涌现出了如刘明源、沈诚的杰出代表，

经过几代板胡演奏家的努力，板胡已逐渐脱离了为戏曲伴奏的单一模式，有向独奏型乐器发展的趋势。其制作和演奏也得到了很大的发展，成为人们喜闻乐见的一种民族乐器。后人整理并创作出《秦腔牌子曲》《大起板》《人说山西好风光》《月牙五更》等许多优秀的板胡曲。

3. 名曲赏析

（1）《大起板》

《大起板》是何彬整理改编、刘明源首演的一首板胡独奏曲。这首乐曲创作借鉴了河南地区说唱"板头曲"表演中的"闹场曲"。"闹场曲"是由河南地区的胡琴——坠胡主奏的3～5人器乐小合奏的一段音乐，在民间常用这种方式开场吸引观众。乐曲分4个段落，板式变奏体。乐曲结构短小精悍，热烈欢快。借鉴了坠胡的演奏技巧，模拟地方戏曲语言声调，大滑、大揉的音型不断出现在奔放粗犷的旋律线条中，音域起伏较大，对答式乐句重复展开，围绕着 do、sol 音上下起伏，同音重复的音型在不断加快的速度中推进展开，富有单旋律线条的动力感，右手弓法潇洒，左手滑揉直率，简洁凝练。乐曲情绪豪放，地域性色彩浓郁。

（2）《秦腔牌子曲》

《秦腔牌子曲》为秦腔曲牌，1952年由郭富团根据陕西秦腔的若干曲牌改编。乐曲由引子和4段不同的曲牌组成，结构规整清晰。乐曲将秦腔的唱腔特色转换成板胡的器乐演奏特色，配以小型民乐队的伴奏、敲击梆子的清脆音色，秦腔曲牌音调贯穿全曲。对答式乐句，快速的小分弓拉奏的短小音型，在节奏的顿挫变换下，高、低音区变换自如。秦腔中采用"苦音"音阶，旋律框架音为 sol、la、do、re，强调 fa、si 两音，尤其是升 fa、降 si 音的音高运用，常处于微升与微降的游移状态中。最后，乐曲随着板胡华彩乐段的独奏，似紧拉慢唱式的抒咏，速度越来越快，情绪达到高潮，凸显鲜明的秦地音腔音韵特色。

（三）京胡——应运国粹生

1. 历史沿革

京胡原称"胡琴"，最早也称"二鼓子"，是专门为京剧伴奏的拉弦乐器，其名也是因用于京剧伴奏而得。京胡是在清乾隆五十年（1785）左右，随着京剧的形成，在胡琴的基础上改制而成的弦乐器，至今已有200余年的历史。最早的京胡琴杆短，琴筒也小，为了能拉高调儿，还有

蒙蟒皮的，而且是用软弓子（不张紧弓毛）拉弦。

2. 发展概况

京胡是在胡琴的基础上改制而成的。京胡的琴杆和琴筒都改用竹制，琴杆较短，琴筒较小，琴筒蒙蛇皮。在琴杆上有千斤，是用铜丝或铅丝制成"S"形小钩，前钩钩住琴弦，后钩用细丝系在琴杆上。最早的琴弓是软弓，弓杆用竹皮制成，弓毛较松，后来改用硬弓，弓杆用江苇竹制成，弹性很好，弓毛也较紧。由于琴杆较短，琴筒较小，有效振动的弦不长，所以，京胡的发音清脆嘹亮，很有特色。演奏京胡时，演奏者将琴筒放在左腿上，左手按弦，右手持弓拉奏。

到 20 世纪上半叶，人们的审美趣味有所改变，不再以炫技式的高音为美，京剧演员也不断降低音高。因此，京胡的形制也有所改变：琴杆加长，琴筒加大，使发音更圆润饱满一些。新中国成立以后，琴弦改用钢丝弦，音色更加亮丽纯净。经过制琴师与演奏者长期的实践，京胡发展为各种规格，以适应京剧音乐发展的需要。如今，中国的作曲家还为京胡创作了很多独奏、协奏曲，京胡也从为京剧伴奏的角落走到了舞台的中央。

京胡的音色十分特别，与其他拉弦乐器绝不相同，它的音色已与京剧的曲牌和唱腔融为一体，成为京剧音乐不可分割的一部分。京胡随着京剧的兴起而辉煌，也见证了国粹的盛世风华。

3. 名曲赏析

《夜深沉》

《夜深沉》由李民雄改编，本是京剧曲牌，由昆曲《思凡》中的曲牌《风吹荷叶煞》演变而成。原唱词中有"夜深沉独自卧"，即取头三字为牌名。这是一首以京胡为主要演奏乐器的弦乐曲，曲调优美，情绪略带凄婉，旋律流畅自然，给人一种黯然销魂的感觉。它最大的特点是以南堂鼓伴奏。南堂鼓的音色低沉深邃，使乐曲有一种沉重刚毅的意境。此曲配合《霸王别姬》中虞姬舞剑的身段，彰显出虞姬命运的悲情色彩。

这首曲牌以前只用在《击鼓骂曹》这出戏中。三国时候著名的文人祢衡性格狂放，孔融把他推荐给曹操，他却经常讥讽曹操。曹操很生气，想折辱他一下，听说他善击鼓，就在一次宴会上，要他充作乐工，并要他脱去旧衣，穿上乐工的衣服。祢衡当众脱去旧衣，裸身而立，慢慢地穿上乐工的衣服，拿起鼓槌，敲起了《渔阳参挝》，声音悲壮。后来他又在曹营门口大骂曹操。京剧《击鼓骂曹》写的就是这样一个故事。后来，梅

兰芳在《霸王别姬》中虞姬舞剑的时候也采用了这段音乐，很好地刻画了楚霸王项羽英雄末路的悲凉心情，也与那段著名的剑舞配合得丝丝入扣。《夜深沉》现在被改编为一首由乐队伴奏的京胡独奏曲，京腔京韵，非常动听。乐曲结构严谨，曲风刚劲有力、充满激情、荡气回肠。

（四）马头琴——茫茫阔草原

1. 历史沿革

马头琴，因琴头上端雕刻的马头而得名，被蒙古族人民视为一种神圣的乐器，承载着族人深厚的文化历史。

马头琴是蒙古族最具代表性的弓弦乐器，其根源可追溯至唐代流行的拉弦乐器。蒙古族的岩画和一些资料显示，古代的蒙古族人把舀酸奶的勺子加工之后蒙上牛皮，扯上两根琴弦，便能当乐器演奏，当时称之为"勺形胡琴"。

元朝时，马头琴走入宫廷，丰富了宫廷音乐，成了宫廷音乐的主奏乐器。文献资料记载，在成吉思汗时期，已有一种类似于拉弦乐器的"二弦"在民间流传。这与历史上奚琴、火不思等乐器的有关记载有一定的关联。马头琴的造型尤以琴杆上端雕刻有马头为标识，琴身为梯形，蒙有皮膜，马尾弓摩擦琴弦，与"长调"相合又有不同的称谓，如"莫林胡尔""潮尔"。与具有民族特色的"呼麦"一样，马头琴发声也是生活在草原上的牧民们表达情感的代表性声音。

2. 发展概况

在形制上，马头琴的音箱用黑松木或枫木制作，呈上小下大或上大下小的梯形，箱体的两面蒙有马皮或羊皮，皮上绘制有精美的图案。琴弓用榆木或紫檀木制作。民间使用的马头琴，用两缕马尾做弦。改革后的马头琴，共鸣箱蒙蟒皮，用尼龙弦，定弦也比传统定弦高四度。如此，拓宽了音域，提高了音量，既保留了马头琴原来浑厚柔和的音色，又使之更为明亮，表现力更为丰富。马头琴不仅用于民歌和说唱音乐的伴奏，也用于独奏。

马头琴不仅在中国是家喻户晓的乐器，在世界弓弦乐器史上也有一席之地。2006年，经国务院批准，蒙古族马头琴音乐被批准列入第一批国家非物质文化遗产名录。2009年，蒙古族的马头琴被批准列入国家非物质文化遗产名录。民族的就是世界的，蒙古族人民用马头琴诠释了对本民

族音乐的信仰和情怀。

　　马头琴的演奏方法比较特别。它的琴弓不夹在两根弦之间，而是像大提琴一样在外侧拉奏，但是握弓的方式与二胡相同。它左手的指法有两种：一种是同其他弦乐器相近，但是用第二、第三两个关节按弦；另一种则很特别，是将手指伸到琴杆与弦之间，用指甲盖由内向外顶弦，用这种方法演奏，音量较大，发音也更清亮结实。

　　马头琴独奏曲中，有一些是由传统乐曲或传统民歌改编而成的，如《八音》《莫德列玛》《天上的风》《嘎达梅林》《陶克特胡之歌》《浓吉亚》《四季》《朱色烈》《巴雅龄》等。新中国成立以后，又创作出一批优秀的马头琴曲，如《草原新歌》《草原连着北京》《万马奔腾》等。著名的马头琴演奏家有色拉西、桑都仍、齐·宝力高、达日玛、玉龙等。

　　3．名曲赏析

　　《万马奔腾》

　　《万马奔腾》由齐·宝力高作曲，是一首技术含量很高的马头琴曲。乐曲开始是以滑弦加颤音的手法模仿骏马嘶鸣的叫声。紧接着，演奏者通过跳弓的演奏技巧，模仿马蹄"踢踏踢踏"的奔跑节奏，将骏马驰骋在大草原上的壮观场景渲染出来。琴弓在琴弦上时而奏出连续有力的断弓连音，时而又在两弦外侧快速跳跃，既有群马嘶吼的叫声，又有骏马飞奔的脚步声。为了更加生动地体现万马奔腾的场面，演奏者采用一弓双弦同时演奏的手法，刻意加大琴弦的摩擦力度，从而带出一点胡琴的燥劲儿，音色逼真，将骏马的野性、蒙古人豪放洒脱的性情展现出来。乐器结合蒙古族独有的音调及唱腔，运用多种胡琴演奏技巧，营造出骏马奔腾的热烈气氛，全曲酣畅淋漓、气势恢宏、一气呵成。

三、弹拨乐

（一）古琴——高山流水遇知音

窈窕淑女，琴瑟友之。（《诗经·关雎》）
我有嘉宾，鼓瑟鼓琴。（《诗经·鹿鸣》）

　　1．历史沿革

　　古琴，又称"瑶琴""玉琴""七弦琴"，是世界上现存最古老的弹拨乐器之一，在中国已有 3000 多年的历史，为琴、棋、书、画四艺之首。

第一章　民族器乐

2003年11月7日，中国的古琴艺术被列入世界第二批人类口头和非物质遗产代表作名录。

相传远古的伏羲氏和神农都曾经"削桐为琴，绳丝为弦"（桓谭《新论·琴道》）。《诗经》第一篇《关雎》中，就有"窈窕淑女，琴瑟友之"的吟咏；《礼记·乐记》记载，"舜作五弦之琴"，后因周文王被囚于羑里，思念被殷纣王杀害的儿子伯邑考，添弦一根，清幽哀怨，谓之"文弦"。后武王伐纣，前歌后舞，添弦一根，激烈飞扬，谓之"武弦"。这就成了流传至今的七弦琴。

古琴的声音不愠不躁、平正冲和，很符合儒家"中和"的音乐美学思想，受到许多文人雅士的喜爱，留下了许多美丽动人的故事。俞伯牙和钟子期的一曲《高山流水》，成就千古知音的美谈；司马相如和卓文君的一曲《凤求凰》，成就一段才子佳人的爱情佳话。

古琴的演奏形式主要有琴歌、独奏两种。

根据文献记载，先秦时期，古琴除用于郊庙祭祀、朝会、典礼等场合的雅乐演奏外，主要在士以上的阶层中流行，秦以后盛行于民间。

关于以琴为声乐伴奏的形式，早在《尚书》中就有"搏拊琴瑟以咏"的记载。周代多用琴瑟伴奏歌唱，叫"弦歌"，即唐宋以来所谓的"琴歌"。

在形制上，古琴琴身由桐木或其他硬质木制作而成，琴弦在古时以蚕丝制作，故又有"丝桐"之说。古琴外形为长方形，长约120厘米，琴面上有7根琴弦，外侧为最低音，向内渐高。琴弦右端有琴轸用于调音，右侧弦距较宽，以便弹拨。琴弦外侧镶嵌有13个用贝壳或玉石做成的小圆点，称为"徽"，标明泛音的位置，提示按弦。低音区音色明净、浑厚、古朴，高音区通透、净远。古琴的样式有很多种，常见的有伏羲式、仲尼式、连珠式、落霞式等。演奏时，琴的摆放，宽头朝右，窄头朝左，徽位点和最粗的弦在对面，琴轸悬空摆在桌子右侧外面，不可以琴轸撑桌。演奏时右手弹弦，左手按弦。抚琴的最佳心境是平和闲适，最高境界是弹琴环境和弹琴者内外心境合一，最终达到人琴合一。

古琴的发展可分为以下5个时期。

（1）春秋战国时期

古琴的独奏音乐已具有一定的艺术表现能力，如伯牙弹琴，子期善听的传说；齐国临淄出现了"其民无不吹竽、鼓瑟、击筑、弹琴"的繁荣景象。《列子·汤问》载："伯牙善鼓琴，钟子期善听。伯牙鼓琴，志在

高山，钟子期曰：'善哉，峨峨兮若泰山！'志在流水，钟子期曰：'善哉，洋洋兮若江河！'伯牙所念，钟子期必得之。"

随着音乐的发展，古琴已经成为一种重要的独奏乐器，涌现出许多著名的琴人和代表曲目。当时有名的琴师有卫国的师涓、晋国的师旷、郑国的师文、鲁国的师襄等，著名的琴曲有《高山》《流水》《阳春》《白雪》等，在史册中均有迹可寻。

（2）汉魏六朝时期

这一时期，琴制已经定型，琴曲的记谱方法已经出现，古琴艺术有了较大的发展，除在"相和歌""清商乐"中做伴奏乐器外，还以"但曲"的演奏形式出现。如器乐曲《广陵散》《大胡笳鸣》《小胡笳鸣》等，反映了古琴作为器乐演奏的一个重要发展阶段。

汉代承袭秦制，设立乐府，宫廷音乐盛行。汉末的蔡邕父女和魏、晋间的嵇康，都是当时著名的古琴演奏家和作曲家。

流传至今的著名乐曲有嵇氏四弄（《长清》《短清》《长侧》《短侧》）、蔡氏五弄（《游春》《渌水》《幽居》《坐愁》《秋思》）。这一时期的著名琴家有司马相如、赵飞燕、桓谭、蔡邕、蔡琰、阮咸、阮籍、嵇康、左思、刘昆等。

三国时期，古琴已具备了记录琴曲的条件，琴徽的出现是和琴谱的产生相依与共的。从此，以文字记录琴曲的文字谱逐渐完善并被广泛使用。这一时期，古琴七弦、十三徽的形制已基本固定，一直延续到现在。

文字谱是用文字记述左右手的用指、弦序和以琴徽为标志的音位。南朝梁代丘明传谱的《碣石调·幽兰》是中国最早的，也是目前所知唯一的一份古琴文字谱。

（3）隋唐时期

这一时期，文化交融繁盛，音乐呈现出多元化的特点，西域音乐盛行，琵琶兴起，古琴音乐的发展受到一定的抑制。但古琴记谱法有所改进。这不仅推动了当时古琴音乐的传播，而且对后世古琴音乐的继承和发展具有深远的历史意义，使中国古代音乐历史进入了一个有音响可循的时期。

唐代著名琴家有董庭兰（开元、天宝年间），从其师陈怀古处承继了当时最负盛名的沈、祝两家声调，擅弹琴曲《大胡笳》《小胡笳》。天宝中，琴家薛易简可弹大弄四十、杂调三百，并有理论著作《琴诀》7篇，擅弹《三峡流泉》《胡笳》《乌夜啼》《别鹤操》《白雪》等曲。晚唐还有

琴人陈康士根据屈原《离骚》所作的琴曲等。

唐代设立太常寺、教坊、梨园等专门的音乐机构，培养了很多职业琴家，如赵耶利、董庭兰、薛易简等。文人琴家则有王维、李白、白居易等。

晚唐曹柔鉴于文字谱"其文极繁"，使用不便，集多家琴人简化琴谱的经验，创造了减字谱。即在文字谱的基础上对汉字谱字加以减笔而成的一种谱式，近似演奏符号的组合，是古琴减字谱的早期形式。

（4）宋元时期

这一时期，文化大昌，古琴呈现一派繁荣气象。宋朝帝王多好琴，宋太宗将古琴七弦增至九弦，成九弦琴；宋徽宗赵佶设"万琴堂"。文人亦多好琴，《醉翁吟》由庐山道士崔闲谱曲，苏轼填词，作品取意于欧阳修的著名散文《醉翁亭记》；南宋诗人兼音乐家姜夔创作了现存最早的一首琴歌——《古怨》。

南宋时期，杰出琴家郭沔（号楚望，约1190—1260）和他的弟子刘志芳、毛敏仲等人，在古琴遗产整理、古琴曲创作方面对古琴音乐的发展做出了重要的贡献。如郭沔创作的琴曲《潇湘水云》《泛沧浪》《秋鸿》、刘志芳创作的《忘机》《吴江吟》、毛敏仲创作的琴曲《渔歌》《樵歌》《佩兰》《山居吟》等都流传至今。

当时著名的琴曲还有《楚歌》《胡笳十八拍》《泽畔吟》等。琴歌有姜夔（1155—1221）的《古怨》、庐山道士崔闲的《醉翁吟》、陈元靓的《事林广记》中所载的《黄莺吟》等。

（5）明清以降

明清时期帝王好琴之风颇盛，明朝的宣宗、英宗、孝宗、怀宗，清代的康熙、乾隆、嘉庆皆善琴，朝野上下爱琴成风。随着印刷术的发达，大量琴谱得以刊印。见于记载的琴谱有140多种，从中可知仅明代创作的琴曲就有300多首。其中，由明太祖朱元璋第十七子朱权编纂的《神奇秘谱》为现存最早的琴谱。

清末与民国年间由于战乱和社会变迁，古琴音乐濒于灭绝。当时，全国各地出现了一些琴会组织，如济南的"德音琴社"、上海的"今虞琴社"、长沙的"愔愔琴社"、太原的"元音琴社"、扬州的"广陵琴社"，南京的"青溪琴社"、南通的"梅庵琴社"等，它们的活动都有一定的社会影响。其中尤以上海的"今虞琴社"持续时间最长，对琴界影响也最大。

当代著名的琴家有管平湖、吴景略、龙琴舫、查阜西、张子谦、夏一峰、顾梅羹、姚丙炎、徐立孙、溥雪斋等。

2. 琴学发展概况

(1) 琴谱

琴谱可分为文字谱、减字谱。

文字谱是最早的古琴曲谱，是用文字记述古琴弹奏指法、弦序和音位的一种记谱法，其诞生源自中国传统文字符号思维。最早的文字谱记录的琴曲为《碣石调·幽兰》，现存谱式原件为唐人手写谱，收藏于日本京都西贺茂神光院。

减字谱是晚唐琴家曹柔在文字谱的基础上进行改良，将文字谱简化与缩写而创造的。每一个谱字是由汉字减少笔画后组合而成的复合字，这种谱式主要只记指法动作和弦序、徽位而不记音高和节奏，一个字块通常可以分为上下两大部分：上半部表示左手指法及徽位，下半部表示弦次及右手指法。目前存有琴谱150多部，琴曲近3000多首。

(2) 琴派

明、清以来，古琴琴派林立。按地域划分，大致有广陵派、虞山派、九嶷派、岭南派、江派、浙派、川派、吴派等，形成了古琴艺术百花齐放的繁荣局面。在这些流派中，成就及影响较大的是浙派、虞山派、广陵派和川派。

浙派的创始人是南宋的郭沔。这一派虽说融刚劲与清丽的风格于一体，但受江南风物的影响，仍以清丽柔和为主。郭沔的再传弟子徐天明祖孙四代均驰名琴坛，被尊为"徐门正传"，对浙派的发展做出重大的贡献。至清代乾隆年间，则有苏憬、戴源等人的"新浙派"，于清丽柔和的风格之外，尤重情的表达。

虞山派是明代嘉庆、万历年间兴起的一个琴派。虞山（常熟）有河名五琴川，所以虞派又称"熟派"或"琴川派"。它体现了一部分士大夫与知识分子在与宦官的党争中所采取的避居林下、忘情山水的消极反抗情绪。这一派以严澂为首，他与陈星源、赵应良、陈禹道等琴家结"琴川琴社"，主张音乐是人的"性灵"的表现，与明代诗坛袁宏道等"公安派"的主张一脉相承。在艺术上，则追求"清微淡远"的风格。这种风格要求被虞山派最重要的琴家徐上瀛加以发展，使虞山派成为明、清两代最重要的琴派之一。

广陵派是清代的一个重要的琴派。江苏扬州古称"广陵"，因此，以

扬州为中心的琴派称"广陵派"。它是清初著名琴家徐常遇在浙派的基础上发展而成的。至清康熙、乾隆年间，徐祺、徐俊父子兼收各派传谱，精推细敲成《五知斋琴谱》，是近代流传最广的谱集。此派风格仍属"吴声清婉"的范畴，讲究传神，注重两手刚柔跌宕的变化，对清代及近代琴坛有很大的影响。

川派（蜀派）也是近代影响极大的一个琴派。巴蜀自古即为人文荟萃之地，古琴文化源远流长。汉代司马相如以琴声打动卓文君，唐代李白也有诗赞蜀僧濬弹琴："蜀僧抱绿绮，西下峨眉峰。为我一挥手，如听万壑松。客心洗流水，余响入霜钟。不觉碧山暮，秋云暗几重。"

唐代四川雷氏家族雷威、雷霄、雷钰等人制作古琴之技天下无双，所制"雷琴"为唐琴中之精品，故宫博物院及民间至今仍有收藏。由此可见，古琴艺术在蜀中是有悠久历史和优良传统的。

四川多崇山危石、急水大川，其琴风也刚劲伟丽而多奇气。宋代朱文长《琴史》称"蜀声燥急，若激浪奔雷"，可见川派这种与江浙一带清婉风格迥异的特点早已形成。清代末年，四川琴家张孔山咸丰年间为四川青城山中皇观道士，曾协助唐彝铭编成《天闻阁琴谱》，川派琴曲多载于此。他是川派风格的集大成者，所传《七十二滚拂流水》气势磅礴，近百年来为各派琴家所推崇。

（3）琴论

早在汉代，古琴思想的专门论著就已出现，如西汉刘向的《琴说》、桓谭的《新论·琴道》、东汉著名琴家蔡邕的《琴操》、魏晋时期嵇康的《琴赋》、宋代朱长文的《琴史》、明代冷谦的《琴声十六法》等。

徐上瀛的《溪山琴况》（1641），在冷谦《琴声十六法》的基础上，从指与弦、音与意、形与神、德与艺等方面提出古琴美学的24个审美范畴，即二十四况——"和、静、清、远、古、淡、恬、逸、雅、丽、亮、采、洁、润、圆、坚、宏、细、溜、健、轻、重、迟、速"。其中，"和静清远、古淡恬逸"为曲境总题，后16字则为实际音声的讲究。"和静清远"通于儒释道三家，"古淡恬逸"则多举于释道，更直指道家美学。

（4）标题

根据作品的内容，琴曲的标题可分为："散"，如《广陵散》；"意"，如《林钟意》；"畅"，如《神人畅》；"引"，如《良宵引》；"弄"，如《梅花三弄》；"吟"，如《秋塞吟》；"调"，如《渔歌调》。

从标题可以看出琴曲的结构：组曲，如《蔡氏五弄》《嵇氏四弄》；

部分，如《梅花三弄》《阳关三叠》《四大景》；段落，如《胡笳十八拍》。

(5) 题材

古琴曲的题材可分为两类：叙事性题材，如《广陵散》（叙述聂政复仇的故事）、《大胡笳》（描述蔡琰的悲凉身世）、《昭君怨》（讲述昭君出塞的故事）；抒情性题材，如表达思念之情的《忆故人》《捣衣》，表达离别之情的《阳关三叠》，表达爱慕之情的《凤求凰》，表达哀怨之情的《长门怨》，表达不满的《搔首问天》，表达无奈的《酒狂》，表现精忠报国的琴歌《精忠词》，咏物寄情的《梅花三弄》《碣石调·幽兰》，写景寄情的《高山》《流水》《阳春》《白雪》，托物言志的《秋鸿》《平沙落雁》，抒情写意的《欸乃》《渔歌调》《醉渔唱晚》《渔樵问答》。

(6) 打谱

曹安和先生说，"神气在演奏，谱只是纲目"。可见，个人对乐谱的再度创造有着非常重要的意义，这是形成中国音乐风格的重要因素之一。

中国音乐的演奏，更多的是对谱式的解读。通常当一个古琴演奏者面对一首新的乐曲时，首先要由演奏家参照乐谱上演奏法的提示、乐曲的标题和文字题解等相关信息，进行二度演绎，古琴家常常称其为"打谱"。

这是中国谱式的文化现象，也是谱式存在的深层内涵。这也意味着在有限的谱式中，为演奏者留有无限的发挥空间。琴家个体的再度诠释是构成琴曲意境的整体因素之一。

3. 琴曲赏析

古琴的音色不似二胡如泣如诉，却婉转缠绵；不如古筝响亮欢快，却平和沉稳；不像琵琶大珠小珠落玉盘式的直接了然，却细腻含蓄。它和雅高贵、悠远沉静，于清微淡远之间浸润人心，让人听来感觉远离浮躁和喧嚣，回归自然。古琴可根据弹法，分为泛音、散音、按音（走手音）3种，分别与中国文化中的天、地、人相配。

(1)《流水》

1977年，美国向太空发射的"航行者"号探测器上，有一张能连续使用10亿年以上的唱片。唱片上除汇集人类的各种语言等信息外，还录有27首世界名曲，其中有一首是中国古琴名曲《流水》，即著名琴家管平湖演奏的《七十二滚拂流水》。

《流水》是琴曲中流传最广，也最为人们所熟悉的琴曲之一。它来自《列子·汤问》中"高山流水"的故事。战国时，晋国的大夫伯牙是一个

鼓琴的高手。有一次他泊舟鼓琴，遇到钟子期。当他志在高山的时候，钟子期说："善哉，峨峨兮若泰山！"当他志在流水的时候，钟子期说："善哉，洋洋兮若江河！"俞伯牙非常高兴，认为终于找到了知音。钟子期死后，伯牙在他的坟前把琴摔破，终生不再弹琴。"高山流水"因此成为知音的代名词。

《高山流水》曲解：此曲在唐代被分为《高山》和《流水》两曲。最早见于明代朱权的《神奇秘谱》，并说："《高山》《流水》二曲，本只一曲。初志在乎高山，言仁者乐山之意；后志在乎流水，言志（按：当作'智'）者乐水之意。至唐分为两曲，不分段数。至宋分《高山》为四段，《流水》为八段。"后世流传比较广的是《流水》。其中，乐曲最为精彩之处，即采用"七十二滚拂"的手法来模拟流水的声音。

（2）《广陵散》

《广陵散》是一首流传悠久的古代琴曲。"广陵"古时为扬州的称谓，"散"是操、引之意。嵇康（"竹林七贤"之一）因反对司马氏专政而被杀害，临上刑场时弹奏了此曲，使《广陵散》成为千古绝响。此曲"借鸿鹄之远志，写逸士之心胸者也"，以示儒家倡导的"穷则独善其身，达则兼济天下"的思想。曲中之音和曲外之意，包含对怀才不遇而欲取功名者的激励和对因言获罪而退隐山林者的慰藉。

《广陵散》又名《聂政刺韩王》。全曲共有45个乐段，6个部分标注的标题——《刺韩》《冲冠》《发怒》《报剑》等，气势磅礴、恢宏，充满戏剧性对比。

乐曲始终贯穿着两个核心音调的旋律交织变化，一个为"正声"，另一个为"乱声"。两个核心音调先后出现在每个乐段开始及乐段结束处，贯穿全曲。曲中对单个音"音头—音腹—音尾"的演奏进行了大量变化与复合，多重音色的可变性表现了古琴音乐极其丰富的演绎空间。长短乐句起伏跌宕、对比强烈，回转分离，与"中正平和"之追求形成极大的反差，成为琴乐中一个独特的代表曲目。

（3）《梅花三弄》

《梅花三弄》是琴曲中展现泛音的经典之作。据传最初为晋代桓伊所作的一首笛曲，后为古琴曲。乐谱存于公元1425年的《神奇秘谱》中。琴曲共分10段，两大部分。全曲以梅花的姿态、高洁与品格，以咏物之意，表现文人士大夫孤傲的节操，寓意深刻。它的典故是东晋大将桓伊为狂士王徽之演奏的故事。王徽之应召赴东晋的都城建康，所乘的船停泊在

码头。恰巧桓伊在岸上，两人并不相识。王徽之便命人对桓伊说："闻君善吹笛，试为我一奏。"桓伊此时已是高官，却拿出笛子吹了一曲《梅花三弄》，高妙绝伦。二人相会虽不交一语，却是难得的机缘。正是这偶然的相遇，才有了千古佳作《梅花三弄》的诞生，后人又将其移植为琴曲。

乐曲开始以引子徐缓的速度、低音区深沉简洁的曲调，于3个不同的音区上，循环再现了以泛音演奏的主题。由于这一主要曲调在3个泛音段上做了3次重复演奏，因而有"三弄"之称，清越的泛音音色寓意深远。摇曳的节奏、五度音程的重复，充满生动而深厚的人文寓意。

（4）《胡笳十八拍》

《胡笳十八拍》是一首中国古琴名曲，据传为蔡琰所作，为中国古代十大名曲之一。是古乐府琴曲歌词，一章为一拍，共18章，故有此名，反映的主题是"文姬归汉"。

在音乐方面，它具有非常浓郁的抒情气息，汉匈音调糅合在一起，水乳交融，音乐形象十分鲜明。旋律富于起伏，高则苍悠凄楚，低则深沉哀怨，上下跳跃，对比极其强烈。全曲以三小节构成的乐节为主，每乐节结束前常有同音重复，节奏较稳定。常采用大、小调交替，同主音不同调式的交替。全曲没有更长的拖腔，与古代歌曲一字一音的质朴风格相符。总之，音乐与歌词珠联璧合的无穷韵味、匈奴音乐高亢辽阔的风格、古琴弹奏的独特技法，都使《胡笳十八拍》这首琴歌光彩四溢，感人至深。

（二）大珠小珠落玉盘——琵琶

琵琶起舞换新声，总是关山旧别情。撩乱边愁听不尽，高高秋月照长城。（唐·王昌龄《从军行》）

1. 历史沿革

东汉刘熙《释名》记载："推手前曰批，引手却曰把。"琵琶的形制在历史上大致有直项琵琶、曲项琵琶两种。

我国古代的琵琶在不同的历史时期，有下面几种概念：

其一，汉至魏晋时期的文史资料所载的琵琶，是我国人民自己创造的一种圆体、直项、四弦，因以手推却（今谓"弹挑"）而命名的乐器专称。这种乐器在唐代杜佑《通典》中即称为"秦琵琶"，其后的《旧唐书》《新唐书》等文献资料也称之为"秦琵琶"（或称"秦汉子"）。这里

所说的秦琵琶的"秦"字的含义,不同于秦朝的"秦"。汉代时,西域诸国以及外国均称中国为"秦"(参见《辞源》1984年版),因此,古代文献称我国产生的琵琶为"秦琵琶"。

其二,南北朝至隋唐因为出现了各种形状的琵琶,它由上述圆体、直项的四弦弹拨乐器的专称,进而成为相同类型的弹拨乐器的总称。在这个历史时期,主要有下述几种形制的弹拨乐器,称为"琵琶"。①圆体、直项的四弦琵琶,以及它所变异的各种琵琶。无论长柄、短柄、体大、体小、弦多、弦少等,皆一律称"琵琶""直项琵琶"或"秦琵琶"。②曲项梨形的四弦琵琶,在史籍里称为"琵琶""曲项琵琶""胡琵琶"。③直项(或曲项)梨形的五弦琵琶,称为"五弦"。

其三,唐代以后,"琵琶"又逐渐成为胡琵琶、曲项琵琶,以及逐渐形成的曲项多柱琵琶的专用名称。

研究琵琶的历史,主要是研究上述各种形制琵琶的渊源。秦琵琶与曲项琵琶更是我们考察的重点,因为我们今天演奏的琵琶,就是在这两种乐器的基础上,根据我国人民的文化传统、风俗习惯和艺术趣味而创制的。

据史料记载,汉唐时代,随着西域文化的进入与繁荣,西亚一种被称为"曲项琵琶"的独特乐器沿着丝绸之路,途经我国西域(今日新疆境内)传入内地。这种在当时被称作"胡琵琶"的曲项琵琶的主要特征为:弹拨弦鸣、梨形共鸣音箱、四弦或五弦、四柱(四相)、无品、横抱用拨子弹奏,我们推断它是中东的"鲁特琴"或印度的"西塔尔"。

唐代《通典》称:"坐部伎即燕乐,以琵琶为主,故谓之琵琶曲。"由此可见,在隋唐九、十部乐中,曲项琵琶已成为主要乐器,对盛唐歌舞艺术、器乐艺术的发展起了重要的作用。宫廷、民间、教坊处处可见琵琶兴盛的场景,而从敦煌壁画中,也可见琵琶在当时乐队中的地位(如图1-33所示)。琵琶的演奏技法及其构造在唐代都得到了很大的发展,而白居易的《琵琶行》更是将琵琶丰富的演奏技巧和音乐魅力淋漓尽致地描绘出来。

【延伸阅读】 白居易《琵琶行》(节选)

忽闻水上琵琶声,主人忘归客不发。寻声暗问弹者谁,琵琶声停欲语迟。移船相近邀相见,添酒回灯重开宴。千呼万唤始出来,犹抱琵琶半遮面。转轴拨弦三两声,未成曲调先有情。弦弦掩抑声声思,似诉生平不得志。低眉信手续续弹,说尽心中无限事。轻拢慢捻抹复挑,初为《霓裳》

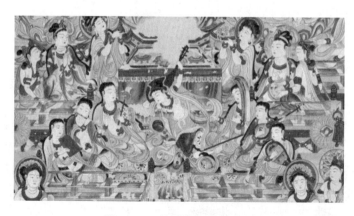

图1-33 敦煌壁画中的乐队

后《六幺》。大弦嘈嘈如急雨,小弦切切如私语。嘈嘈切切错杂弹,大珠小珠落玉盘。间关莺语花底滑,幽咽流泉冰下难。冰泉冷涩弦凝绝,凝绝不通声暂歇。别有幽愁暗恨生,此时无声胜有声。银瓶乍破水浆迸,铁骑突出刀枪鸣。曲终收拨当心画,四弦一声如裂帛。东船西舫悄无言,唯见江心秋月白。

宋元时期,琵琶与曲艺融合,琵琶艺术的发展也进入了转型期。当时工商业逐渐繁荣,出现了许多繁华的商业城市,如内陆的开封、成都、光元(今陕西南郑),沿海地区的广州、泉州、明州(今浙江宁波)、杭州等。这些城市成了当时国际国内的贸易中心。

随着经济的发展、城市的繁荣,音乐也从宫廷走向了民间,走向了大众。城市人口密集,广大的听众为音乐的普及和发展提供了条件。随着商品经济的发展,音乐由雅变俗,成为大众化的娱乐形式,普通市民也有机会欣赏。在当时,用栏杆围起来专门用作演出场地的区域被称作"勾栏",其演出内容丰富多彩,有说唱、戏曲、器乐演奏等。这一时期,琵琶成为曲艺表演中不可或缺的伴奏乐器。

【延伸阅读】 陶真和弹词

陶真,我国古代的说唱艺术之一,从宋代起,历经元、明,直到清代中叶,流行于杭州、南京等地,弹词据传就起源于陶真。陶真不仅是最早采用琵琶伴奏的,而且是以琵琶作为唯一伴奏乐器的艺种。

弹词至少有400年的历史,主要盛行于苏州、上海、杭州、常州等

地。弹词是自弹自唱,上手弹三弦,下手弹琵琶,是江南地区的主要说唱形式之一,至今仍然盛行。它的伴奏乐器是琵琶与三弦。在清代,弹词所用琵琶是四相十品,后来发展到四相二十四品。

宋、元之际,琵琶的形制已逐步稳定,琵琶的大型套曲结构在形式上也有了高度的发展。明代王猷定在《汤琵琶传》一文中,记叙了琵琶演奏家汤应曾的生平以及他演奏《楚汉》一曲时生动感人的景象:"而尤得意于《楚汉》一曲。当其两军决战时,声动天地,瓦屋若飞坠。徐而察之,有金声、鼓声、剑弩声、人马辟易声,俄而无声。久之,有怨而难明者为楚歌声;凄而壮者为项王悲歌慷慨之声,别姬声,陷大泽,有追骑声,至乌江,有项王自刎声,余骑蹂践争项王声。使闻者始而奋,既而恐,终而涕泪之无从也,其感人如此。"而这一段文字所描述的正是当代最具代表性的琵琶传统武曲《霸王卸甲》。

明清时期,地方戏曲的蓬勃发展,促进了戏曲音乐的发展,琵琶由于具有丰富的表现力,常常成为乐队中必不可少的乐器,也被广泛应用于民乐合奏当中。北方以《弦索十三套》为代表,南方则以《江南丝竹》《福建南音》为代表。

曲项琵琶与直项琵琶在华夏民族这片广袤的沃土上交流融合后,逐步发展形成了一种具有这两种乐器特征(长颈半梨形音箱、四弦或五弦)的新型乐器,即流传至今的琵琶(如图1-34所示)。从四相无品到四相六品、六相十二品、六相二十四品等,琵琶的音域不断扩展,指法不断丰富,形制不断科学化。用十二平均律的排列,有低音、中音、高音音区,4个八度以上,可奏所有的半音,且可任意转调,左右手技法各有数十种之多,是当之无愧的"中国弹拨乐器之王"。

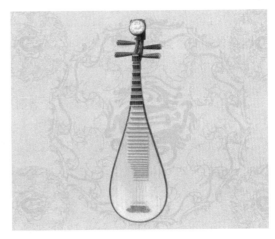

图1-34 现今的琵琶形制

2. 发展概况

(1) 文武大曲

琵琶的表现力非常丰富,既可以表现铁马金戈、狂风暴雨般的磅礴气势,又可以表现小浦夜月、渔舟晚唱的淡远轻柔。所以,琵琶曲目有文曲、武曲之分。文曲细腻柔和,武曲豪放雄健。清末琵琶演奏家李芳园说:"文曲宜静,宜有余音;武曲宜威,宜雄壮。"(《南北派十三套大曲琵琶新谱·凡例》)文曲注重左手的吟、揉等技艺,武曲注重右手的滚、轮、双、扫等手法。唐人所说的"曹刚有右手,兴奴有左手"实际上指的就是两者演奏风格的不同。

琵琶文曲传统曲目有《汉宫秋月》《月儿高》《夕阳箫鼓》《塞上曲》《平沙落雁》,武曲代表曲目有《十面埋伏》《霸王卸甲》。

(2) 流派纷呈

民族器乐的共性特征在于,受到不同地域审美习惯、不同师承与传谱的影响,琵琶在民间流传演变的过程中形成了众多演奏风格不同的流派。归纳起来可以细分为以下五大类别。

第一个类别,无锡派。清代初叶,无锡华秋萍收集南北两派长期在民间流传的数十首乐曲,编为《南北二派秘本琵琶谱》(又称《华氏谱》),采用工尺谱,并编定指法,创定指法符号,使后学者有规矩可循,这也是我国最早印行的琵琶谱。由华氏传授的流派,流行于无锡一带,被称作"无锡派"。谱中收录有《普庵咒》《将军令》《十面埋伏》《霸王卸甲》《平沙落雁》等流传至今的经典琵琶作品。

《华氏谱》的出版,为研究琵琶古谱与风格流派提供了极为宝贵的资料。无锡派嫡派传人不多,目前已按照《华氏谱》中部分乐曲整理出现代流行的演奏谱。无锡派在清代中叶起到了承上启下的作用,对琵琶的发展做出了贡献。

第二个类别,平湖派。平湖派创始人是浙江平湖人李芳园。李家为琵琶世家,五代操琴。李芳园之父常携琴交游,遍访名家。李芳园在家庭的熏陶下,自誉"琵琶癖",不仅技艺超群,且编有《南北派大曲琵琶新谱》(又称《李氏谱》),清光绪二十一年(1895)出版发行,是继《华氏谱》之后的第二部琵琶谱,流传于江浙一带。

平湖派的演奏有文有武。文曲细腻,常配以舒缓的动作,加强余音袅袅之感。武曲讲究气势,以下出轮为主(唯《将军令》用上出轮)。平湖派对当今琵琶各种风格的形成具有深远的影响。

第三个类别,浦东派。浦东地区琵琶流传极广,数百年间,名手辈出。浦东派传自鞠士林,以鞠士林、鞠茂堂、陈子敬、倪清泉、沈浩初等师承相传,流传有《鞠士林琵琶谱》《陈子敬琵琶谱》《养正轩琵琶谱》等。

鞠士林是乾隆嘉庆年间南汇县惠南人,有"江南第一手"之誉,并留有《闲叙幽音》手抄琵琶谱,此谱于1983年由人民音乐出版社出版,名为《鞠士林琵琶谱》。

1926年,浦东派名家南汇沈浩初(1889—1953)编著的《养正轩琵琶谱》刊行,成为浦东派的主要传谱。谱中收录了文套《夕阳箫鼓》《武林逸韵》《月儿高》、大曲《普庵咒》《十面埋伏》《霸王卸甲》《平沙落雁》等乐曲。与《华氏谱》和《李氏谱》相比,该谱对指法符号有更为详细的介绍,对浦东派琵琶的发展有很大的贡献。著名琵琶演奏家林石城继承了浦东派朴实而又多变的演奏风格,为当代浦东派的传承培养了大批优秀的琵琶演奏家。

浦东派琵琶的演奏特点为:武曲气势雄伟,擅用大琵琶,开弓饱满、力度强烈;文曲沉静细腻。其富有特色的传统技法有夹滚、长夹滚、各种夹弹和夹扫、大遮分、飞、双飞、轮滚4条弦、弦数变化、并4条3条2条弦、扫撇、八声的凤点头、多种吟奏、音色变化奏法、锣鼓奏法等。

第四个类别,崇明派。崇明派发源于崇明岛,因地处上海东北角,又称为"瀛洲古调派"。崇明派以蒋泰、黄秀亭、沈肇州、樊少云等世代相传,以隽永秀丽的文曲风格而闻名于世。

近代著名琵琶演奏家沈肇州先生于1916年出版所编琵琶谱集《瀛洲古调》,之后徐立荪重编后改称为《梅庵琵琶谱》再出版,使得崇明派琵琶发扬光大。

我国近现代国乐大师刘天华于1918年就曾随沈肇州学习《瀛洲古调》琵琶曲,把此乐曲带到各地演奏,并于1982年灌制了该派主要乐曲《飞花点翠》唱片,这对推广崇明派琵琶起到了十分积极的作用。

崇明派琵琶指法要求"捻法疏而劲,轮法密而清",主张"慢而不断,快而不乱,雅正之乐""音不过高,节不过促",尤其是轮指以下出轮见长,故而音响细腻柔和,善于表现文静、幽雅的情感,具有闲适、纤巧的情趣。同时,"重夹轻轮",偏爱单音与夹弹,认为"轮指虽易入耳,然多则犯低而失雅"。因此,其曲目多为文板小曲。其中,著名的《飞花点翠》《昭君怨》等慢板、文板乐曲典雅端庄,《鱼儿戏水》等小曲则充

满了生活情趣。

第五个类别，汪派。汪派也叫"上海派"，创立者为汪昱庭。汪昱庭是20世纪以后，我国音乐发展史上重要的琵琶流派之一，也是琵琶众多流派中唯一以个人命名的流派。上海派的形成，掀起了我国琵琶发展历史上第三次高潮。

汪昱庭的琵琶技艺启蒙于王惠生，王惠生把陈子敬的琵琶谱传授给汪昱庭。后来，汪昱庭又得到浦东派与平湖派众多名家的指点亲授，兼收并蓄，把琵琶传统古谱根据实际演奏花音编写成演奏谱，广为传授。

汪昱庭传授学生都用工尺谱，而且每每亲笔抄写后送给学生，这些工尺谱现在已成为珍贵的墨宝。凡根据汪氏传谱演奏的，后人都称之为"汪派"。由林石城先生编写，并于1959年由人民音乐出版社出版的《琵琶演奏法》中，首次用文字的形式把"上海汪昱庭派"列为琵琶流派之一。

汪派的演奏特点首先在于，当时一般南派琵琶以下出轮为多，而汪昱庭却创造性地运用上出轮，从而奠定了琵琶运用上出轮的基础。其次，他不拘泥于传统奏法，对古谱加以精心修改，使之更为精练，取得了比以往更佳的效果。汪派琵琶演奏刚劲有力，感人颇深。汪昱庭培养了一大批现当代优秀的琵琶演奏家。如卫仲乐、孙欲德、李廷松、程午加、蒋风之等。

3. 名曲赏析

(1)《大浪淘沙》

《大浪淘沙》是江南无锡民间艺术家华彦钧创作的3首琵琶曲中的一首。与他的《龙船》《昭君出塞》相比，《大浪淘沙》具有文曲的抒情性特征。在乐曲3个部分的呈现上，慢板用了许多笔墨，乐曲语汇精致，低回浅吟，六度音程频繁出现，隐含着美好的憧憬。而快板部分则突出了创作者心中的愤懑，乐句中运用锣鼓的节奏音型，亦有武曲之风。慢中集聚一种力量，快中跌宕起伏。如果用"大江东去，浪淘尽，千古风流人物"的诗句气质去解读，那些长轮的运用、双弹的力度切分的奏法和下滑音的韵腔，在速度的渐变、力度的交错中，显示出了乐音内在的文化特质。全曲点、线相交的旋律发展使音乐主题糅合呈现，内心的吟唱与呐喊切换自如，旋律线条的大开大合，细腻中带着深沉的力量。

(2)《十面埋伏》古曲

《十面埋伏》又名《淮阴平楚》，是以楚汉相争的历史为题材创作的琵琶曲。全曲塑造了气势恢宏的战争场景，整首乐曲包含13个独立的段

落,用标题音乐的形式描绘了公元前202年刘邦与项羽垓下之战的史实。琵琶演奏的长轮,核心音调大幅度在不同音域上的自由展开,非乐音所营造的特殊音色,使得鼓声、号角声、兵器相交之声层次交错。在一把琵琶上,真切地模拟出紧张喧嚣的古代战争场面,呈现出生动丰满的艺术效果。

全曲大致分为3个部分。第一部分是战斗前的准备,包括擂鼓、放炮、吹打、排队等,包括:①列营,这是全曲的引子,表现出征前鼓号齐鸣、众军呐喊的激动场面;②吹打;③点将,主题呈式,用接连不断的长轮指手法和扣、抹、弹、抹组合指法,表现将士威武的气派;④排阵;⑤走队,音乐与前面有一定的对比,进一步展现军队勇武矫健的雄姿。第二部分写两军交战,包括埋伏、接战至激烈的战斗,包括:①埋伏,表现决战前夕,汉军在垓下伏兵,气象宁静而又紧张,为下面两段做铺垫;②鸡鸣山小战,楚汉两军短兵相接,刀枪相击,气息急促,音乐初步展开;③九里山大战,描绘两军激战的生死搏杀场面,马蹄声、刀戈相击声、呐喊声交织起伏、震撼人心,先用划、排、弹、排交替弹法,后用拼双弦、推拉等技法,将音乐推向高潮。第三部分描写战斗的结局,包括项王败阵和乌江自刎,先是节奏零落的同音反复和节奏紧密的马蹄声交替,表现了项羽突围落荒而走和汉军紧追不舍的场面,而后是一段项羽自刎的悲壮旋律,最后四弦一扫后煞住,全曲在此戛然而止。

这首乐曲在演奏中充分调动了琵琶的一切表现技巧,有钟声、鼓声、剑弩声以及人喊马嘶声、刀枪齐鸣声。明代的汤应曾就擅弹此曲。

(3)《霸王卸甲》古曲

该曲与《十面埋伏》表现的是同一历史题材,描写了楚汉相争的历史故事。而《霸王卸甲》更是着重渲染了西楚霸王的英雄悲剧,表现和渲染出西楚霸王项羽"力拔山兮气盖世"的英雄气概以及楚军的英烈悲壮。

乐曲从擂鼓声开始,由于第3弦降低了小三度,并运用把位较低的音区,鼓声显得特别沉闷,似乎预示着战争悲剧性的结局。全曲通过"楚歌"和"别姬"两段表现项羽与楚军战败时复杂、愤懑的心绪。"别姬"悲切哭泣的音调,通过绵绵不绝的长轮、滑音、扫弦,力度和幅度的对比变化,长句富有戏剧性的咏唱,短句丝丝入扣,句幅回荡呼应,刻画了项羽四面楚歌中的慷慨悲歌和与虞姬诀别时的凄切心情。以传统的琵琶音乐语汇与技法,刻画出激烈的战争场景和令人难忘的英雄形象。这些历史与

传说，因音乐而得以流传百世。

(4)《夕阳箫鼓》(又名《春江花月夜》)古曲

《夕阳箫鼓》原名《浔阳夜月》，这首乐曲最早见于1875年的手抄本。平湖派的李芳园对它进行了较大的改动，因白居易的《琵琶行》，把它更名为《浔阳琵琶》，又把原来的7段扩展成10段，并为每段都加上一个诗意的小标题：《夕阳箫鼓》《花蕊散回风》《关山临却月》《临水斜阳》《枫荻秋声》《巫峡千寻》《箫声红树里》《临江晚眺》《渔舟唱晚》《夕阳影里一归舟》。李芳园在改动中加入大量的花音，使其与在民间流传时的面貌大不一样，成为更符合士大夫们审美趣味的著名琵琶文曲，收录在李芳园《南北派十三套大曲琵琶新谱》中。上海汪派琵琶的创始人汪昱庭又对其删削改造，使之更为优美质朴，更名为《浔阳夜月》，成为琵琶文曲中的代表性曲目之一。

乐曲一开始，弱起的散板引子中传来一阵阵鼓声和箫声，就已经把我们带到了"落霞与孤鹜齐飞，秋水共长天一色"的迷人的江南水乡。乐曲以不同的形式做了多次变奏，我们仿佛也乘着一叶轻舟，荡漾在山色空蒙、水光潋滟的秋江之上，而轻柔的泛音更增添了"曲终人不见，江上数峰青"的缥缈空灵之感。乐曲描绘的是在烟波浩渺的江上，夕阳西下，粼粼的波光中晚霞浮动，三三两两的渔舟在欸乃声中归来，而后月上东山、芦荻回风、渔火点点、渔歌阵阵的江南美景。

(三) 古筝——渔舟唱晚

1. 历史沿革

古筝，原名"筝"，又名"秦筝"，是我国一种拥有近3000年悠久历史的弹拨类乐器。古筝外形古朴、优雅、美观、大方，音色优美、圆润、清丽、明亮，音量大而不噪，具有极强的表现力和感染力，尤擅表现民族风格浓郁的乐曲，深受人们喜爱。(如图1-35所示)

传说在远古的伏羲、神农时代，出现了一种叫"瑟"的重要弹弦乐器。《笛赋》中的"神农造瑟"、唐代诗人李商隐《锦瑟》诗中的"锦瑟无端五十弦，一弦一柱思华年"、宋代词人辛弃疾《破阵子·为陈同甫赋壮词》中的"五十弦翻塞外声"等，描写的都是瑟。自汉代以后，除在雅乐中还能见到瑟的身影以外，在民间和俗乐系统中，瑟基本上都被废置不用了。

关于瑟如何转变为筝，《乐道类集》中记载了一个故事。相传秦国有

图1-35 古筝

姐妹二人都喜欢鼓瑟。有一天,她们在争抢瑟的时候,把它从中破成了两半,姐姐手中的一半十三弦,妹妹手中的一半十二弦。秦皇听到这件事十分惊异,就把这种十二弦和十三弦的乐器叫作"筝"。当然,这只是一个美丽的传说。东汉刘熙在《释名》中说:"筝,施弦高急,筝筝也。"初唐诗人李峤在《筝》一诗中说:"莫听西秦奏,筝筝有剩哀。"由此可见,筝的得名,是因其声音。

据史料记载,筝是秦地(今陕西西部)的乐器,早在春秋战国时期,筝就开始流传于秦地。它除了由起源地命名之外,还有以演奏技法命名,如弹筝、挡筝;以放置形态命名,如横筝、卧筝;以形制大小命名,如长离、鸿筝;以饰物缀名,如玉筝、银筝、锦筝;以音色和表现力命名,如筝、清筝和哀筝。

汉代是古筝艺术发展比较繁荣的时期,也是筝曲器乐化的开始时期。可以说,筝是随着汉代晚期"相和歌"的兴盛而飞跃发展的。那时候,不仅民间有演奏筝的艺人,王公贵人也竞相习弹,蔚然成风。曹丕、曹植两兄弟对古筝也十分喜爱。曹丕不管到哪里,都要把筝带上,随时随地都弹。这一时期是古筝艺术史上空前兴盛发展的黄金时代。

汉魏"相和乐"中用的筝,琴身上圆下平,长约两米,有12根弦,高高的音柱,用骨头做成假指甲来代替真指甲。那时的演奏技法已经有了勾(中指向里拨弦)、撮(大指向外,无名指向里同时拨弦得双音),与现代的古筝演奏技法差别不大。而且可以移动筝柱来转调。

隋唐时期已经开始流行十三弦筝。十三弦是以十二弦筝为基础加以改进的,在隋文帝开皇雅乐中就记载了对十三弦筝的使用。

唐代时,筝的制作技艺得到高度发展,十三弦筝和十二弦筝并存,但有雅俗之分:十三弦为俗乐筝,流行于民间;十二弦筝为雅乐筝,流行于宫廷。日本的十三弦筝就是我国唐朝时传过去的。十三弦筝传入日本后,外形几乎没有改变,并一直保持至今。现在日本正仓院珍藏的一张经过修

复的桐木筝已成为世上罕见的唐筝标本。这一时期，筝的弹奏技法与指法也有了突飞猛进的发展。弹奏指法有掩、拨、打、拍、挑等。双手弹也普遍应用，从而极大地增强了筝乐的表现力。

宋代市民文化兴起，音乐的主流逐渐从宫廷转向民间。这时的筝继承了前朝的型制，应用十二弦筝。在宋代，筝的音乐的流传方式开始改变，宋代家乐无论在音乐的品位，还是在质量上，都要高出市井音乐一筹。其原因有二：一是王侯官宦受宫廷音乐影响较深，有些私宅还聘请专门的教坊乐师教习乐伎；二是宋代的许多官宦士绅不但具有相当高的文学修养，还具有很深的音乐造诣，在一定程度上促进了整个妓乐水平的提高。宋代大学士苏东坡不仅精通音乐，而且是个琴筝高手。他曾在甘露寺弹筝助兴，并作《润州甘露寺弹筝》一诗。

发展至元代，戏曲说唱音乐对筝的发展有着很大的影响。十二弦与十三弦筝仍然并用，在诗人杨维祯《无题》诗中有"十二飞鸿上锦筝"句。可以看出尚有十二弦筝在应用，但十三弦筝是主流。明代，十二弦、十三弦、十四弦、十五弦筝并存，多用十四弦筝。虽然弦数增加，音域扩大，但仍应属于五声音阶之乐器。

清代的筝有了新的发展。值得重视的是，清代的十四弦筝已用了七声音阶的定弦。宫廷较多用十四弦筝，而且筝的制作精美、华丽；而民间多用十五弦筝，制作比较简陋。到了清末，筝发展到十六弦，有人将铜丝弦用于十六弦筝上，替代使用了多年的丝弦，从而使筝的音色发生了变化。

随着年代的更迭，古筝的弦数在不同时期发生了不同的变化，从最早的五弦，发展到汉代十二弦，隋唐十三弦，明代十四、十五弦，清末十六弦筝，最后发展为现在普遍使用的二十一弦筝。弦数的增加也使筝的音乐表现力更为丰富。筝是一种多弦多柱的弹拨乐器，内有一个较大的扁长型共鸣箱，琴面中间的筝柱位置错落有序，排列如一字大雁飞行，筝柱可左右移动，以改变弦长、音高，并按五声音阶定弦，通过左手的弹奏得到五声音阶以外的音。因此，左手的技术与表述的音色和音韵有着极大的关系，"以韵补声"是古筝极富特点的音腔特色，一些流传时间悠久的传统古曲、弦索乐、丝弦乐等，都离不开古筝左手的腔韵润色。

2. 发展概况

（1）技法相依

古筝的技法丰富，且近似于古琴。右手弹弦，"撇、托、抹、挑、勾、剔、打、摘、摇、划、奏"；左手按弦，"吟音、按音、滑音、煞

音"。除此之外，刮奏也是古筝常用的演奏技法，刮奏时，琴声行云流水，好似银瀑从天倾泻而下。筝的高音区音色清脆明亮，中音区圆润柔美，低音区浑厚响亮，表现力丰富，带给人具有强烈立体感的感受。

（2）流派纷呈

自秦汉以来，古筝从我国西北地区逐渐流传到全国各地，并与当地戏曲、说唱和民间音乐相融汇，形成了各种具有浓郁地方特色的流派。近代，地域性的筝派在传承中尽显各自独特的艺术理念。现共有山东筝、河南筝、福建筝、潮州筝、客家筝、浙江筝、内蒙古筝（即雅托葛）、朝鲜族的延边筝（即伽倻琴）和被称为"真秦之声"的陕西筝9个流派。它们各有风味和特点。其中，最具代表性的风格流派有河南筝派、山东筝派、客家筝派、潮州筝派和浙江筝派。

河南筝派。河南筝派是以河南南阳地区为中心，在河南全域广为流传的古筝演奏流派。河南地处中原大地，古属九州岛之中，常被叫作"中州"。因此，河南筝乐又称"中州古调"，它是影响最大的筝派之一。长期伴唱说唱音乐与地方戏曲，豫剧和河南地方小曲而发展起来的河南筝曲，音乐明朗粗犷、奔放高亢、风格鲜明。不论是表现激烈情感，超过一个小二度的大颤音，还是细而密，表现悲痛情绪的小颤音，都表现出河南筝曲的独特风格。河南筝在演奏上有一个很大的特点，就是右手从靠近琴码的地方开始，流动地弹奏到靠近"岳山"的地方，同时，左手做大幅度的揉颤。在河南筝中，把这一技巧称为"游摇"。河南筝的传统用法，从民间相传的一首诗可以窥见其概貌："名指扎桩四指悬，勾摇剔套轻弄弦。须知左手无别法，按颤推揉自悠然。"河南筝家尤其爱使用滑音，特别是大量的装饰润色下滑音效果。这种手法产生的旋律细腻含蓄，颇有中州方言的韵味，令人感受到中原大地的雄浑和中州儿女粗犷豪放的气质，是河南筝乐最富特色的表现技法。河南筝派代表人物有曹东扶、任清芝、王省吾等，代表曲目有《高山流水》《苏武思乡》《昭君和番》等。

山东筝派。山东筝主要流传于鲁西南菏泽和鲁西聊城。这一地区历史文化深厚，民间音乐丰富多彩，是远近闻名的"筝琴之乡"。山东筝曲主要由山东琴曲音乐、山东琴书的唱腔曲牌和山东地区的民间小调组成的，大部分都是短小、朴实的小曲，曲调刚柔并济。山东筝过去多用的是十五弦，外边低音部分用的是7根老弦，里边是8根子弦，俗称"七老八少"。山东派非常讲究右手大拇指的技巧，乐曲的旋律部分多依靠大拇指用小关节灵活地劈、托摇、刮而奏出，速度张弛自如，击弦刚劲坚实，滑

音干净利落。同时,左手的技巧也运用得很好,如轻松活泼的颤音,具有跳动感的点音、轻松明快的按滑音等,尤其是慢板乐曲,更讲究古朴淡雅,内在凝重且刚劲有力、音韵铿锵的演奏风格。山东筝派著名的演奏家有黎连俊、高自成、赵玉斋等,代表曲目有《高山流水》《四段锦》《风入松》《八大板》等。

客家筝派。客家筝乐并不是南国粤地土生土长的音乐品种,相传在南宋末年,为躲避金人的残害,中原一带人民多次南迁,迁居到广东大埔、梅县一带,当地人称他们为"客家"。在与当地的音乐、语言、习俗相融合过程中,他们带来了古朴的"中州古调"和"汉皋旧谱",当地人称之为"客家音乐"或"广东汉乐"。虽已历经千年,但是在客家人民中流行的"汉乐"仍保留着很浓的中原古乐的特色;同时,它又不可避免地受到南方闽、粤文化的影响,形成一种既典雅又活泼、既古朴又缠绵的独特艺术风格。广东客家筝曲有"大调""串调""小调"之分。其演奏手法不像北方筝派那样刚劲有力,而是较为细腻委婉。客家筝派著名演奏家有何育斋、罗九香等,代表曲目有《出水莲》《蕉窗夜雨》《熏风曲》等。

潮州筝派。潮州筝曲以清丽、柔和见长。潮州筝曲也是中原古乐南移后与南土(潮州、汕头)音乐相结合的产物,后来又流行于闽南一带。它来源于多种演奏形式的潮州音乐,如"弦诗乐""笛套曲""汉乐""细乐"等。它讲究右手指触弦的轻巧、迅速有力、干净利落与左手的揉弦、滑音、按音等技法,平和中透出清新的格调和细腻的韵味。其风格清雅隽秀,形式古雅工整,很讲究韵味,有较强的南方音乐特色。潮州筝派著名演奏家有林永之、苏文贤、郭鹰等,代表曲目有《寒鸦戏水》《柳青娘》《昭君怨》《浪淘沙》等。

浙江筝派。浙江筝派主要以流行于江浙一带的丝竹乐、民间音乐及民歌小调为内容,兴起于杭州,盛兴于上海,又称"杭筝""武林筝"。浙江筝派具有江南水乡秀美明媚的风格特色,音韵淡雅,旋律流畅,音色华美,气氛和平。传统的浙江筝只有十五弦,身长1.1米左右,面板、背板为桐木,筝尾稍向下倾斜。浙江筝中的摇指是以大指做细密的摇动来实现的,其效果极似弓弦乐器长弓的演奏。严格来说,这是在其他流派的传统筝曲中所没有的,因为在其他流派所说的摇指或轮指,实际上都是以大指做比较快速的托、劈,而浙江筝的摇指则以它自身的特点而有别于其他流派。其优秀的传统古曲,以移植琵琶曲为多。浙江筝派著名演奏家有荫春椿、王巽之等,代表曲目有《四合如意》《将军令》《月儿高》等。

3. 名曲赏析

(1)《渔舟唱晚》

《渔舟唱晚》是一个多世纪以来流传最广、最为人熟知的古筝曲。1938年由中国北派古筝演奏家娄树华先生以古曲《归去来》为素材，依据十三弦古筝的特点发展而成，并引用唐诗人王勃《滕王阁序》中"渔舟唱晚，穷响彭蠡之滨"句首的"渔舟唱晚"4个字为标题。乐曲采用五声音阶回旋环绕技法，以歌唱性的优美旋律，形象地描绘了晚霞斑斓，渔歌四起，渔夫满怀丰收的喜悦荡桨归舟的欢乐情景。全曲大致可分为3个部分。第一部分，用舒缓典雅的慢板奏出悠扬如歌的旋律，并配合左手的揉、吟等装饰技巧，描绘了优美的湖光山色，夕阳西下，渔船还在移动，渔人载歌而归，同时抒发了作者内心的感受和对景色的赞赏。第二部分，音乐节奏加快，情绪趋于热烈，起旋律从第一段八度跳进的音调中发展而来。富有韵味的如歌旋律，排比的小分句使乐曲情调活泼、跌宕起伏，仿佛可见水波荡漾，渔民们摇着桨，驾舟归来的欢乐情景。第三部分是快板，在旋律的进行中，运用了一连串的音型模进和变奏手法，形象地刻画了荡桨声、摇橹声和浪花飞溅声。随着音乐的发展，速度逐次加快，力度不断加强，加之突出运用了古筝特有的各种按滑迭用的催板奏法，展现出渔舟近岸、渔歌飞扬的热烈情景，使全曲欢腾的情绪达到了高潮。乐曲在高潮处突然切住，随后尾声缓缓流出，其音调是第二部分一个乐句的紧缩，下行音型的模进逐渐引向终止，曲调出人意料地结束在宫音上，使人感觉江面上夜色笼罩，一片宁静，耐人寻味。

(2)《寒鸦戏水》

广东潮州筝曲《寒鸦戏水》是潮州弦诗软套十大曲之一，也是其中最富诗意的一首。早期在潮汕地区流行的诗弦乐中，古筝与椰胡、小三弦等乐器合乐，之后，由潮州筝派郭鹰将此曲改编整理为独奏曲。此曲采用传统十六弦钢丝筝演奏，音色独特。

全曲采用"八板"体结构贯穿，音乐展开的"催拍"板式变化，由慢至快，"双按"音的不断变化，乐曲在细致的颤音、短小滑奏中，别致幽雅，地域性语汇独特。潮州音乐中强调旋律核心乐汇 si、fa 两音，运用左手重按滑音的奏法，使不确定的音高游移充满韵味，产生了极富特色的调式音阶和地方色彩。全曲以别致幽雅的旋律、清新的格调、独特的韵味，明快跌宕地演绎了寒鸦在水中悠然自得、互相追逐嬉戏的情景。

全曲共3段，各段音乐个性鲜明，段落界限清楚，是一首典型的板式

变奏体，由慢板、拷拍和中板3个段落组合而成。第一段，头板（又称"慢板"），为4/4拍；第二段，拷拍（又称"拷打"），为1/4拍；第三段，三板（又称"中板"），也是1/4拍，速度较快。这首乐曲的板式铺排也是潮州弦诗套曲的典型结构样式。

（3）《高山流水》

《高山流水》是山东筝派的代表曲目之一。与许多山东地区流传的筝曲相同，在该地区弦索乐合奏中，古筝是一件重要的领奏乐器。"碰八板"的流行、民间器乐曲牌"八板"结构体的支撑，无疑影响着民间艺术多种体裁相互关联。《高山流水》便是"八板体"结构，全曲由4个部分组成，每一段可作为独立的段落，都有诗意的小标题——《琴韵》《风摆翠竹》《夜静銮铃》《书韵》。同时，每一段均为"八板体"结构（可以称"68板体结构"）。在当地"碰八板"中，以筝、琵琶、扬琴、奚琴的合乐形式出现，民间艺术家常常聚在一起，"对流水""碰八板"。20世纪50年代，山东筝家高自成对其进行改编整理，使之成为独奏的山东筝派流传广泛的《高山流水》。

从曲名看出传说记载的古琴"高山流水遇知音"的故事和琴曲对古筝意韵的影响。4个各自独立的段落中，第一段《琴韵》便是一种音色音响的模仿，按滑音，左手揉弦，意境高远。第二段《风摆翠竹》，右手的演奏技法，双八度按弦，上下滑音，突出乐汇的特色，弹拨和撮轮，连续的十六分音符与左手滑音巧妙配合，句读间短暂有力的停顿，相互映衬。第三段《夜静銮铃》旋律以加花为主，右手抹托和连续劈托，左手揉弦，宁静内在。第四段《书韵》，右手大指以连托的手法，将筝者颗粒点状均匀地撒在旋律线条之中，高低音区起伏转换，似吟诵之声远近而来。乐曲中的韵味散发着山东地区语言字调与民间音乐的表述特色。

（四）阮——丝路驼铃

1. 历史沿革

阮，历史上又称"阮咸"，是一件具有悠久历史的弹拨类乐器，凡有"品"的弹拨乐器的形制，几乎都与阮同根同源。关于阮的历史有多种解读，据文史资料显示，阮作为一种圆体、直项、四弦的乐器，与西域传来的弹拨乐器不同，而与汉时的"秦汉子"一脉相承。

汉遣乌孙公主嫁昆弥，念其行道思慕，故使工人知音者裁琴、筝、

筑、筌篌之属，作马上之乐。观其器：中虚外实、天地象也；盘圆柄直，阴阳叙也；柱有十二，配律吕也；四弦，法四时也。以方语目之，故云"琵琶"，取其易传乎外国也。（晋·傅玄《琵琶赋库》）

 这段文字，穿越历史，讲述了这样一个故事：西汉年间，为平定战乱，汉武帝派人出使乌孙国，想实现两国政治联姻。刘细君原为宗室罪臣之女，后荣耀加冕为公主，出使和亲。汉武帝担心路途遥远，公主思念家乡，于是命人制作了一种集古琴、筝、筑、筌篌特点于一体的乐器，方便在马背上弹奏，这便是阮，当时叫作"秦琵琶"。圆形琴箱，方形琴头，4根琴弦代表春夏秋冬，12个品位（当时称之为"柱"）立于长柄之上，一件小小的乐器便蕴含了中国传统音乐文化中的精髓所在。

 相传于魏正始年间，阮籍、嵇康、刘伶、向秀、山涛、王戎、阮咸7位文人雅士，常聚于山阳县（今河南沁阳）的竹林里，肆意畅谈，把酒言欢，有"竹林七贤"之美誉。其中，通晓音律、擅弹古琴的阮籍和嵇康享誉盛世，也有名气稍逊于二位却偏爱弹阮的音乐才子——阮咸。阮咸是阮籍的侄子，二人并称"大小阮"。为纪念这位音乐家，世人就以阮咸的名字来命名这种乐器，这是中国民族器乐史上唯一一个用姓氏来命名的乐器。现在，日本奈良东大寺正仓院中，珍藏着一张唐代螺钿紫檀阮咸。四弦，十四品，圆形共鸣箱，两个音孔，琴身镶有螺钿及花枝图案，造型工艺精美。

 阮的音色浑厚，又似泉水般悠然灵动。轻扫琴弦，优美的乐音就如小水花，在阳光的照耀下嬉戏、跳跃。在为"相和歌""清商乐"等丝弦乐、弦索乐伴奏中，阮的音色含蓄和静，深受文人雅士的喜爱。著名诗人白居易在听到阮的演奏之后，写出了《和令狐仆射〈小饮听阮咸〉》的诗句："掩抑复凄清，非琴不是筝。还弹乐府曲，别占阮家名。古调何人识，初闻满座惊。落盘珠历历，摇珮玉琤琤。似劝杯中物，如含林下情。时移音律改，岂是昔时声？"此诗精妙地写出阮带给听者的触动与惊喜。

 20世纪50年代，阮在弹拨乐器家族中有了新的发展，中阮、大阮、小阮成为系列，四弦二十四品十二平均律排列，用拨子弹奏。在新型民族管弦乐队和各地戏曲、说唱、丝弦合奏中，阮的音色中和、圆润，与其他乐器色彩十分和谐。当代演奏家改编的琴曲及创作的新独奏曲目，使阮有了新的发展。阮的独奏曲目有《酒狂》《云南回忆》《山歌》《丝路驼铃》等。

2．名曲赏析

（1）《丝路驼铃》

《丝路驼铃》是阮演奏家宁勇创作的大阮、中阮皆可演奏的独奏曲。乐曲素材采用新疆地区的民歌，在整个编曲上加入很多带有新疆风格特色的变化音，于清新古朴中拉开了丝绸之路的神秘面纱……演奏中由新疆手鼓和碰铃伴奏，地域性和民族舞蹈的节奏十分鲜明。

乐曲描述的是一个骆驼商队在丝绸之路上行进的场景：夕阳西下，放眼望去，一望无垠的沙漠里留下一串串骆驼的脚印。商队的人马拖着疲惫的身躯，在强光的照射下，他们的身影越拉越长，只有骆驼身上的铃铛发出清脆的响声，打破了沙漠原有的宁静。

乐曲有3个段落，由引子、中板、快板、尾声组成。引子的平静，拉开丝绸之路上大漠驼铃、长路茫茫的场景，中阮在手鼓和碰铃的陪衬中，绵延不断、气息深沉。乐曲中板情绪转换，欢快的舞蹈节奏律动传来，骆驼队由远而近。快板段落富有动感的附点音符和后十六音符的节拍交织，微升的sol揉弦，活跃出现，弹拨的短轮和扫弦，回荡着欢乐的新疆民间音乐色彩。尾声情绪转换，旋律线条逐渐变换成远去的驼铃声，弹拨的长轮和碰铃的声音头尾呼应，回声悠远。

（2）《云南回忆》

《云南回忆》由刘星作曲。作者说，他在创作这首乐曲的时候还没有去过云南，他创作的灵感来自一位友人的讲述。所以，他描写的云南不是他眼中的云南，而是他心中的云南。

曲中展现在我们眼前的，是梦幻空灵，而又诚挚真实的美丽景象。正如刘星所说的，每当听到朋友"讲述童年的情趣，都会令我产生无限的幻想和无尽的思念。那迷人的风情，令人超脱的音乐滋润了我的灵感，也为我沉郁的情感带来清新的感受"。这是一首能够体味作者的情感和感受的清新的乐曲，能引发听者内心深处的情感共鸣。

（五）柳琴——春到沂河

1．历史沿革

"西边的太阳快要落山了，微山湖上静悄悄，弹起我心爱的土琵琶，唱起那动人的歌谣。"这是大家十分熟悉的电影《铁道游击队》中的一首插曲，至今仍传唱不绝。那么，歌中所说的"土琵琶"到底是一件什么

乐器呢？它就是柳琴。

柳琴是流行于鲁（山东）、皖（安徽）、苏（江苏）一带的民间弹拨乐器，因其用柳木制成，外形又与柳叶相似，因而得名。在民间，柳琴又被称为"土琵琶"。这是由于它的外形、结构、用材和制作与琵琶极为相似。它与琵琶的不同之处在于：琵琶的山口下面有6个相位而柳琴没有；琵琶的出音孔很小，且隐藏在缚弦的后面，而柳琴的面板上一般有两个左右对称、圆形或椭圆形的音孔。它们在演奏上的最大区别是，琵琶用手指戴指甲弹奏，而柳琴同阮、三弦等弹拨类乐器一样，用拨子弹奏，因此，柳琴在演奏技法上较琵琶单一。

柳琴究竟起源于何时，古籍诗文中没有相关确切的记载，但从它成为苏北、鲁南的柳琴戏、安徽的泗州戏、绍兴戏以及常州丝弦等地方戏剧曲艺的主要伴奏乐器来看，其历史可追溯至明清时期。

最早的柳琴构造很简单，只有两条弦，音品用高粱秆制作，只有7个，音域也只有一个半八度。发展至今，柳琴为四弦二十四品或二十八品、二十九品，音域扩大到 $g \sim g^4$ 4个八度，音品按十二平均律排列，易于演奏和转调。在民族乐队中，柳琴同样是十分重要的乐器，它是弹拨乐组的高音乐器经常担纲领奏华彩乐段，也经常被用作独奏。由于它发音高亢明亮、清脆刚劲而又不失柔和甜美，因而深受人们的喜爱。

2. 名曲赏析

《春到沂河》

《春到沂河》是著名柳琴、琵琶演奏家，作曲家王惠然先生作于20世纪70年代初期的一首柳琴独奏曲。乐曲通过具有浓郁的山东风味的旋律，描绘了沂河两岸春光明媚、流水潺潺、万物生辉的动人景象。人们在田间愉快地劳动着，展望丰收，充满了对美好未来的热烈向往。引子（散板）和第一部分（快板）以山东民歌《沂蒙山小调》为素材，加以提炼和变化发展，描绘了沂河两岸的大好春色。第二部分（慢板）旋律以山东琴书和山东柳琴戏的音调为基础，加以演奏发展而成。通过调式调性的变化，以及演奏上用推、挽、吟、揉的技巧润饰曲调，使音乐富有韵味。这一优美如歌的乐段同其前后形成了鲜明的对比。第三部分（快板）是一个变化再现段落，演奏快速，音响强烈。柳琴在乐曲尾部充分发挥了"夹扫"技巧的威力，使旋律在强而有力的和音衬托下，渲染了异常强烈的气氛。

（六）三弦——弦子声声

1. 历史沿革

清代毛奇龄《西河词话》称："三弦起于秦时，本三代鼗鼓之制而改形易响，谓之弦鼗，唐时乐人多习之。世以为胡乐，非也。"

三弦，又称"弦子"，其前身可依形制推断，接近于秦代的弦鼗。明代杨慎《升庵外集》："今次三弦，始于元时。"1657年，剧作家王实甫创作的杂剧《西厢记》唱词，之后清人沈远配曲，三弦为主要的伴奏乐器，书中除20套乐谱外，还记载了三弦的定弦方法，工尺谱字附有简单的手法演奏符号。

据文字史料记载可见，三弦在早期音乐活动中具有重要的作用。在出土的相关文物中，四川广元罗家桥南宋墓的伎乐石雕，有演奏三弦的图像；西域石窟及河南焦作西冯村金墓出土的乐俑，刻有演奏三弦的乐人姿态。三弦的历史可追溯至秦代，直至元明时期的杂剧和传奇，三弦已经成为主要的伴奏乐器。在明清时期蓬勃发展的各类曲艺中，三弦更是居于重要的演奏地位。

19世纪中叶，有民间艺人根据小三弦的形式，创制了大三弦，由此，大、小三弦在伴奏说唱、丝竹、弦索合奏中，形成南北不同的演奏风格。南方弹词类曲艺、昆曲等剧种和丝竹类器乐合奏，多用小三弦。南方江浙一带流行极广的苏州弹词、扬州弹词等，一般分为单档和双档，单档由一人弹琵琶自唱，双档则由一人弹琵琶、一人弹三弦对唱。北方各种大鼓、单弦等曲艺，多用大三弦伴奏。在京剧、曲剧、吕剧、豫剧、山西梆子等戏曲中，三弦是重要的伴奏乐器。

作为弹拨乐中的一员，三弦的音色音响个性突出，高低音区滑音幅度大，音域间高低变换自如。双音、和弦、各小滑音和大滑音的演奏充满了浓郁的地方音乐风格和戏剧性的音乐形象。大、小三弦在地方自娱弹唱中，与人声相衬，富有特色。在地方乐种、戏曲、说唱伴奏以及少数民族音乐中尽显弹奏技巧的多样性。

随着器乐的发展和乐器的改良，20世纪50年代，三弦开始有了新创作的独奏曲目并逐渐参与大型民族管弦乐队等其他合奏乐的表演形式。在民族器乐合奏和地方音乐，如江南丝竹、十番鼓、十番锣鼓、广东音乐、福建南音、常州丝弦等中，三弦也是极为重要的乐器之一。由于它的音色圆润、结实饱满，有时在乐队中显得十分活跃。近年来，三弦出现多种体

裁样式独奏曲，主要代表曲目有《十八板》《梅花调》《边寨之夜》、协奏曲《云南回忆》等。

2. 名曲赏析

《十八板》

《十八板》是三弦独奏作品的代表曲目之一。20世纪50年代三弦演奏家李乙将此曲移植改编为大三弦独奏曲。这是三弦从民间到专业化转型的重要代表作品。早期，河南一带流行的说唱"河南坠子"开场前的一段"十八声响板"，由唢呐主奏逐渐改变为唢呐独奏的段落，而三弦依据唢呐版本再次进行改编，充分展示了弹拨乐三弦的演奏特色。全曲由慢板和快板两大部分及尾声组成。乐曲慢板以强烈扫弦开始，音响富有气魄。旋律以"la do sol"为骨架，似唱腔起伏，五度、六度音程的上下跌宕，三弦的滑揉，豪放而充满情趣。快板音乐活泼、颗粒的点状粗而热烈。左手快速大幅度揉弦，地方音乐特色鲜明。在丰富的节拍形态中，跳跃着弹、挑、扫弦并强调节奏重音，动力感强烈，音响丰满。

（七）扬琴——翻飞如燕

1. 历史沿革

扬琴，早期称"打琴""蝴蝶琴""洋琴"。它是用一件竹制的琴竹击弦而发声的弹拨乐器，因此也被认为是击弦乐器。这件弹拨乐器最初由国外传入中国，据文献记载，扬琴自明代由波斯、阿拉伯一带流入中国，目前，瑞士、匈牙利、德国、白俄罗斯等欧洲国家都有自己不同形制的扬琴，有着不同的名称。在中亚、南亚的印度、西亚的伊朗也有着类似相同的"洋琴"。由于早期传入中国的"小扬琴"（也称"桑图尔琴"）由波斯经海路传入，因而在中国广东一带逐渐流行，现在依然可以看到形制小巧的"蝴蝶琴"。扬琴主要用于我国南方的一些地方戏曲，如粤剧、潮剧、沪剧、吕剧等中，充当主要的伴奏乐器。清末民初以来，扬琴广泛用于我国各地许多民间器乐演奏中。在广东音乐、江南丝竹等民间器乐乐种中，扬琴已成为重要的乐器之一。

2. 发展概况

（1）扬琴的形制

扬琴由共鸣箱、山口、弦钉、弦轴、马子、琴弦和琴竹等构成。中国扬琴是一种兼有广泛世界性和鲜明民族性的击弦乐器。它因其梯形的音箱

形状、用琴竹击打的演奏形式等特点,而被称为"敲琴""瑶琴""蝙蝠琴"等,它的音色清脆悦耳。

侧板和琴头使用色木、桦木、榆木或其他质地较硬的木材制作,琴架上的面板使用纹理顺直、均匀的梧桐木或鱼鳞杉制作。它是音响的共鸣板,对扬琴的音量和音色呈现具有重要的作用。

琴架下面的底板多使用3层的胶合板。共鸣箱里面,对应面板每个码子处都有一道音梁,它与面、底板和前后侧板相连,将琴箱分成几个空间。

在音梁板上开有四五个圆形孔洞,称作"凤眼",使共鸣后的音波在共鸣箱中对流,然后由音孔传出。音孔原来开在面板上,为2或4个圆孔。上面嵌以镂空的牙雕或骨雕,用以装饰美化琴面和保护音孔;现在多开在两山口下边,每边有4或5个,为圆形或长方形。孔边嵌以铜圈,也有的开在底板上,而且数量较多。

山口是面板两侧的长形木条,用红木制成,起架弦作用,山口至马子的一段弦长,才是琴弦的振动发声部分。

(2)扬琴的种类及特点

扬琴传入中国已有400多年的历史,前300年它的形制没有发生改变。20世纪50年代之后,我国研制出许多扬琴新品种,如律吕扬琴、变音扬琴、401型扬琴、转盘转调扬琴、广州十二平均律扬琴、和声变音扬琴、筝扬琴、501型扬琴、电扬琴、合音扬琴、多功能扬琴和402型扬琴等,呈现出百花齐放、欣欣向荣的大好发展局面。其中,律吕扬琴琴体为台式,加大了共鸣箱,增大了音量;改善了音质,微调了音高;避免了滑轴跑弦;增设脚踏制音器,可在演奏中有效地控制余音;确定了弦的音高、有效弦长与型号;琴面开有5个圆形出音孔,并有演奏泛音的徽记;琴身、制音器和琴腿连成一体,可折叠搬动;音域为 $E \sim c^3$,达到近4个八度;可以自由转12个调,各调排列规律相同,并增设同度异位音,可以变化音色。它既保留了传统扬琴的演奏技巧,又增加了拨弦、滑音、泛音等技法。

3. 名曲赏析

《将军令》

扬琴独奏曲《将军令》是四川扬琴的一首代表曲目,根据说唱音乐"四川扬琴"的开场音乐改编而成。这是四川扬琴艺术家李德才的传谱。乐曲分4段,由小标题可见战争场景:散板(引子)、慢板(升帐)、快

板（出征）和急板（决战）。全曲以变奏手法贯穿。引子中强而有力的鼓点节奏，由慢而快，阵阵频催，琴竹似擂鼓，开战的气氛紧张。慢板段，左手琴竹采用"弹轮"技法，伴以低八度音的衬托，层次分明，突出衬音。快板段，密集快速的十六分音符节奏，突出右手强音位置，常用重槌扣击琴弦，以加强力度。急板段，音调采用前面旋律余音与后面击发的乐音混相交替，强调音乐内在的力量。快板段，在越来越快的同一节拍节奏的催促下，情绪越来越具有戏剧性，八度重复、十六分音符持续延绵，因快速轮竹而呈现的点状线条，集合了大片紧张的音响色彩，使乐曲达到高潮。

四、打击乐

（一）编钟——铜金振春秋

宾之初筵，左右秩秩。笾豆有楚，殽核维旅。酒既和旨，饮酒孔偕。钟鼓既设，举酬逸逸。大侯既抗，弓矢斯张。射夫既同，献尔发功。发彼有的，以祈尔爵。（《诗经·小雅·宾之初筵》）

编钟是我国较为古老的打击乐器之一，兴起于西周、盛行于春秋战国的编钟，是上层社会专用的乐器。《诗经·小雅·宾之初筵》就生动地记录了西周时期一场酣畅淋漓的宴饮。编钟在这一时期象征着权力和等级地位，它是礼乐中器乐部分的重要组成部分。

乐钟有特钟和编钟两种。特钟单独悬挂，一架一枚，也有直立在座上敲击的。而编钟则由大小不同、音高各异的若干枚钟编成，可以演奏旋律。出土的商代文物中，就有许多3枚一组的编钟。

春秋战国时期，音乐艺术有很大的发展，乐器也进一步完善。其中最为著名的是在湖北随县出土的战国早期曾侯乙墓的一套编钟。这套编钟共65枚，铜木结构的钟架长10.79米，高2.67米。编钟分3层悬挂于钟架上。上层的钟名为"钮钟"，共19枚，体积较小，最小的仅2.4千克，声音高亢清脆。中、下层的钟名为"甬钟"，共45枚（另有一枚镈钟，是楚惠王赠送给曾侯乙的）。悬挂于中层的甬钟有叫"琥钟"的长乳甬钟11枚，叫"嬴亨钟"的短乳甬钟12枚，叫"揭钟"的长乳钟10枚。下层是揭钟（长乳甬钟）12枚和镈钟一枚，最大的一枚重达203千克。编钟由青铜铸成，乐器的形制由大小不同的椭圆和瓦形钟体构成，并按照不

同的音高、音响排列起来。整套编钟造型、制作工艺精美，具有重要的文化历史价值。那些成组的编钟分别悬挂在造型精美、结实巨大的 4 层钟架上，音域宽达 5 个半八度，由演奏者用丁字形的木槌和长形木棒分别敲打。敲击同一枚钟正面的正鼓部和两侧的侧鼓部，可以获得两个不同的乐音，音色、音响也各不相同。钟体还刻有与乐律有关的铭文 2828 字，记录了许多中国古代乐律学术语，显示了中国古代音乐文化的智慧。曾侯乙编钟是目前中国出土的钟枚数最多、规模最大、保存较完好的编钟，被誉为人类文化史上的奇迹。编钟音色明亮、悠扬，精湛的工艺赋予它极佳的声学性能，敲击的旋律音响意味深长。

今天，古老的编钟又重新被用于民族乐队。近年来，武汉民族乐器厂根据曾侯乙编钟的造型风格，研制成 24 枚仿古编钟。湖北省歌舞团根据这套编钟的音色特点，并结合楚文化的特色，编演了《编钟乐舞》，在国内外受到一致好评。此外，由著名大提琴演奏家马友友、指挥家谭盾、湖北省中华编钟乐团合作完成的《交响曲 1997：天地人》，编钟与乐队、大提琴、儿童合唱相结合，表现出中国仪式典礼的传统文化特色。作曲家谭盾以各种现代打击乐的演奏方式，结合传统的声音声响，为编钟营造了多样的音色元素。浑厚悠远的编钟敲响了"金石之声"，与纯净的儿童合唱交相呼应，展示了人类追求和平、和谐的精神，显示了古老与当代东方文化交相辉映的深远意蕴。

（二）方响——敲击宫商无不遍

在西洋乐器中，有一种用长短不等的金属片制成，可以演奏旋律的乐器——钢片琴。它的音色十分清脆优美，被柴可夫斯基用在芭蕾舞剧《胡桃夹子》里的《小糖人之舞》中，取得了很好的效果。后来，巴托克还专门写了《打击乐与钢片琴》。著名作曲家马勒第一次把钢片琴用到交响曲中，他的《第六交响曲》中就使用了钢片琴。

无独有偶，中国古代也有一种和钢片琴很相似的乐器——方响，它的历史要比西方的钢片琴早 1000 年左右。据说，方响是古老的编磬的变体，它在宋代传入日本后，在日本被叫作"方磬"。方响是用 16 块厚薄不一、音高不等的铁片悬挂在木架上演奏的。《旧唐书·音乐志》载："梁有铜磬，盖今方响之类。方响，以铁为之，修（按：即长）八寸，广二寸，圆上方下。架如磬而不设业（按：即乐器架子横木上的大版），倚于架上以代钟磬。"

从这则记载可以看出，方响是受铜磬的启发而制作的，后来，乐队有时就用它代替磬。方响大约出现在南北朝北齐时期，距今已有1000多年的历史。在敦煌莫高窟壁画上隋代仪仗乐队中就有方响。在唐代，它是重要的打击类乐器之一，常用于最受欢迎的燕乐中，还出现了像马仙期、吴缤这样的方响名手。

宋代，方响还是很受欢迎的乐器，并且经常用作独奏。在宋代周密的《武林旧事》中，保存了一张南宋理宗朝禁中寿的"乐次"（即今之节目单），其中就有"方响起《万方宁慢》""方响起《碧牡丹慢》""玉方响独打道调宫《圣寿乐》""方响起《玉京春慢》""方响独打高宫《惜春》""筝、琵、方响合缠《令神曲》"的记载。唐宋以后，由于戏剧和曲艺的兴盛，方响逐渐不那么受重视了，而被用于宫廷的雅乐中。新中国成立以后，方响又获得新生，在民族管弦乐合奏，尤其是在仿古乐舞中，都使用到方响。它还被用作一些器乐独奏的伴奏。

（三）云锣——祥景飞光盈衮绣

钟、鼓、磬、锣等打击乐器本身并没有固定的音高，也不能演奏旋律。但是，当它们用大小、厚薄不同，有固定音高的多个个体组合起来时，就成为可以演奏旋律的乐器。前面介绍的编钟方响就是这样的乐器。此外，还有编磬、编铓、编锣等，在西洋音乐中，则有定音鼓。

锣是重要的体鸣乐器，用铜制成，形如圆盘，有大小不同的很多种类。唐代时，人们就已经把10面不同音高的小铜锣编排起来，成为一种可以演奏旋律的乐器，叫作"云锣"。在古代，它叫"云璈"。中唐诗人顾况有10首《步虚词》，其中第9首提到了云璈："怡然辍云璈，告我希夷言。"可见云璈在唐代已经出现。宋词中也曾提到云璈。宋代张元幹有《卷珠帘》："祥景飞光盈衮绣。流庆昆台，自是神仙胄。谁遣阳和放春透？化工重入丹青手。云璈锦瑟争为寿。玉带金鱼，共愿人长久。偷取蟠桃荐芳酒，更看南极星朝斗。"苏轼的《戚氏》中也有"云璈韵响泻寒泉"的词句。

云锣是由10面锣组成的，所以也叫"十面锣"。顶上一面小锣，下面分3排，每排各由3面大小相同但厚薄不同的铜锣组成，由于厚薄不同，音高也不同。顶上的小锣不常用，所以民间又叫"九音锣"。宋代画家苏汉臣有一幅很有名的风俗画——《货郎图》。画上有一个货郎，身挂数件乐器，其中就有一件十面云锣，这是我们见到的最早的云锣图。

云锣出现在宫廷音乐中，是从元代开始的。《元史·礼乐志》"宴乐之器"中有："云璈，制以铜，为小锣十三，同一木架，下有长柄，左手持，而右手以小槌击之。"在元代壁画《奏乐图》中也有云锣的图画。《元史》所记载的云锣是13面，《清史稿·音乐志》所载宫廷所用的云锣是10面，而清李斗《扬州画舫录》中所载江南一带所用的云锣是14面。

云锣的音高因地区和乐种的不同而有异，音域一般为 $g^1 \sim b^2$、$a^1 \sim d^3$，有一个多八度。它的槌为竹制，以牛角制成槌头。演奏的方法有两种：一种是左手执木柄，或将木柄抵在桌上，右手用单槌敲击，这种奏法花点较少，比较单调；另一种是把云锣置于木架，放在桌上，双手各执一槌敲击，这种奏法花点较多。

20世纪60年代，音乐工作者对云锣进行了改造，先后制成29面、36面和38面云锣，音域为 $c^1 \sim c^4$，有3个完整的八度。云锣的音色清脆明亮、优美动听，常用作华彩演奏，也可以制造出一些特殊的音响效果，如以双音和笙结合，模仿钟声。著名的云锣独奏曲有《钢水奔流》《水库凯歌》等。

第三节　合奏乐

民族器乐的发展，走过了一条"伴奏—合奏—独奏—独奏与合奏"的道路。最初，它以综合的艺术为载体，形成中国器乐最早的合乐形式，诸如周代的"琴歌""房中乐"；汉代"相和歌"中的"执节者歌，丝竹更相和"，与歌相伴的丝竹乐器，皆形式灵活，可一两件，也可七八件，唱伴自如，亦可脱离曲调，随旋律音调而奏。

隋唐之际，由器乐、声乐、歌舞综合为一体的大型歌舞乐盛行，宫廷雅乐、燕乐大曲中的器乐音乐是其中重要的组成部分，并有了相当成熟的艺术表现形式。

宋元时期，在器乐演奏的"细乐""清乐""小乐器"中，呈现出小型合奏乐个性的织体特征与精致的器乐表现语汇。明清时期，伴随着戏曲音乐、说唱音乐的兴盛，器乐参与声腔伴奏的综合形式越发多样，器乐合奏也不断有新的组合变换。在大型仪式、节日喜庆的场景与功能中，大型器乐合奏也相继出现多种表现形式，如民间吹打合奏十番锣鼓吹打乐等，在各地方民间合奏乐中十分兴盛。

由上可见，在中国历史上，不同时期流行不同的器乐合奏形式，如周代的钟鼓乐队、汉代的相和歌和鼓吹乐队、唐代的燕乐乐队、宋代的教坊大乐、清代的丹陛大乐等。这些不同形式的器乐合奏是历史发展中长期积淀的结果，反映了不同时期、不同地域、不同时代人们对音乐组合形态的认知和感悟。

进入 20 世纪以后，民族器乐合奏一方面在传统合奏的形式上获得进一步发展，另一方面，它依托地域化风格的个性化特点，形成多形式、多风格的器乐合奏形式。其中，比较典型的有潮州弦诗、福建南音、河北吹歌、山西八大套、鲁西南鼓吹乐、辽宁鼓吹乐、十番锣鼓、浙东锣鼓、西安鼓乐、潮州大锣鼓等。这些器乐合奏形式，无论演奏特点、使用乐器还是音乐风格，都与传统的器乐合奏形式保持着一脉相承的关系，同时，也体现了在新时代下器乐合奏形式的多样性和丰富性。

本节根据民族器乐的演奏形式、乐队编制等，大致将中国民族器乐合奏乐分为丝竹乐、弦索乐、吹打乐、民族管弦乐四大类。

一、丝竹乐

（一）江南丝竹——丝弦清音，明清细乐

1. 乐种概况

丝竹乐中的"丝"指的是弦乐，包括弹拨乐和拉弦乐，"竹"指的是管乐。江南丝竹是丝竹乐中的代表性乐种，是流行于江苏南部、浙江北部及上海地区的以丝为弦和以竹为管的具有江南地方音乐风格的民间乐种。根据音乐使用的场合和文化语境，江南丝竹可分为"礼俗仪式丝竹乐"与"雅集玩赏丝竹乐"两种类型。

江南丝竹的形成历史阶段可追溯到中国历史发展的各个时期。先秦时期的乐器分类法——八音分类法即提到丝、竹两类乐器。丝竹乐在汉代以歌舞伴奏形式出现，至隋唐加入钟、磬，成为宫廷音乐的一部分。南宋时期，丝、竹乐器作为"清音"伴奏，以"清新细雅"为音乐审美取向，于民间"家乐"中演奏。发展至明代，"清音"与吴中"弦索"发生联系。明嘉靖年间，以魏良辅为首的戏曲音乐家们在南曲中吸收了北曲的弦索调，在创制昆曲水磨腔的同时，组建了规模相对完整的丝竹乐队，起初由昆曲班社演奏，后逐渐演变成专职班社。此后，弓弦、弹拨、吹管 3 类乐器成为江南丝竹音乐的基本组合。

清代戏曲、小调繁兴，以吴中为中心的环太湖地区聚集了较多文人音乐家、清曲家，他们技艺精妙、音韵优雅，对"清音班"的形成产生了重要的影响。在清咸丰庚申年（1860）《秘传鞠氏琵琶谱》的手抄本中记载有《四合》一曲，与流传至今的《行街四合》《云庆》等有着曲调上的渊源关系。晚清琵琶艺术家李芳园编著的《南北派十三套大曲琵琶新谱》中记载了《虞舜熏风曲》和《梅花三弄》，与江南丝竹中的部分曲调有相似的旋律。因此，可以推测在清朝时期，江南丝竹就已流行于民间。

1843年上海正式开埠后，江浙地区和上海郊县的大量村民涌入老城厢和租界，民间"清音"演奏者相聚在酒楼、茶馆定期活动。1911年，上海四马路（今福州路）的文明雅集茶楼内出现了第一个丝竹音乐集社组织，自此，每周一次茶楼定期聚会的传统雅集延续至今，逐渐成为上海市民的一种文化生活方式。此后，江苏、浙江、上海等地兴起了许多的演奏团体，如"文明雅集""清平社"等。

"江南丝竹"一词初见于1954年，上海民间古典音乐观摩演出和上海市国乐团体联谊会筹备委员会主办的"国乐观摩演奏会"节目单中。同年，上海音乐工作者协会正式成立了"江南丝竹研究会"，继而1955年上海民族乐团成立了"江南丝竹整理研究组"。1958年，上海市群众艺术馆将其正式定名为"江南丝竹"。此后，"江南丝竹"作为传统民间乐种之名称，被广为熟知并沿用至今。

2. 音乐构成

（1）礼俗仪式丝竹乐

上海郊县农村婚礼历来有邀请丝竹清音班助兴的习俗，乐队成员都是当地的音乐爱好者和民间艺人。20世纪40年代，南汇、宝山、松江、奉贤等地的农村婚礼中，清音班早上先在新郎家娱乐一番，午饭后随迎亲队伍去接新娘。迎亲队伍以京锣开道，随后为花旗、花牌等仪仗，接着是清音班，后随迎亲的花轿。清音班乐器上装饰有"彩头"，一般小件打击乐器排在最前，后跟吹管乐器，再是成对的拉弦乐器与弹拨乐器，一路边行边奏。到达女方家时，站门口演奏几曲后进门入座。稍后奏乐催促新娘梳妆，此为"催婚"。待事先选定的吉时临近，清音班再次坐堂奏乐，此为"催轿"。新娘上轿后，一路奏乐回到新郎家中。新郎、新娘"拜天地入洞房"时，清音班奏响《老六板》《欢乐歌》等乐曲，气氛热闹非凡，宾主皆欢。

(2) 雅集玩赏丝竹乐

晚清庙园均设茶肆。自 1900 年后，上海城内较有影响力的丝竹集会有沪东杨浦的"红镇茶楼"、沪西徐家汇的"彩云楼"、南市豫园的"春风得意楼"、闸北火车站的"月华楼"。其中，最为知名的丝竹聚会是在豫园"湖心亭"。此亭建于清乾隆四十九年（1784），嘉庆、道光年间是布商行人聚会议事的场所，咸丰五年（1855）起开设茶楼，改为"宛在轩"，现仍恢复"湖心亭"旧名。

茶楼丝竹乐有特定的聚会形式：活动处备有一套丝竹乐器（笛、箫、笙、琵琶、三弦扬琴、二胡、鼓板等）。乐器摆放于一张圆桌上，演奏座位基本固定。活动由"摊主"（也称"局头"）安排和组织，玩乐时长为 3 小时左右，三曲为一档，一档之后换人演奏，每一档不超过 10 个人。

(3) 音乐构成及审美

演奏江南丝竹上海话称"瓣丝竹"，即指通过相互抵挡、交锋、逗趣，达到合作、深入结交之目的。丝竹人的审美评价，皆以演奏者之间是否默契、相互间是否和谐作为最终标准，演绎江南丝竹需要"一专多能"，强调演奏过程中彼此间的"崁挡让路"，从"换位"中理解对方的丝竹乐演奏和情感表达。合奏时，各演奏者一般都在一个基本旋律的骨架上进行有意识的即兴发挥，或曰"加花演奏"，从而形成"支声复调"。这在我国民间合奏艺术中具有一定的代表性。这种即兴加花演奏一般与各乐器的性能、个人的演奏技艺、艺术修养，以及流派的不同有关。各声部间通常形成"你简我繁""我简你繁""上静下动""下动上静""有断有连""有高有低"的关系，再加上不同音区音色的对比、演奏手法的多种变化以及力度的强弱起伏等因素，使得江南丝竹的演奏形成一个乐声悠扬、婉转和谐的支声复调整体。

江南丝竹作为你来我往的一种人际交流模式，隐含着人们发生社会关系并处理其关系的一种状态。这不仅是一种极为个人的声音感知方式，更是在个人与群体的互动中形成的声音认同。从丝竹到人际的和谐，是一个社会化的表演过程。音乐家正是通过丝竹，来构建以及协调相互之间的社会关系。

(4) 江南丝竹乐队编制

江南丝竹常用的乐器有笛、二胡、箫、笙、扬琴、琵琶、三弦、秦琴、鼓和铃等，偶尔也加入筝、阮、中胡等乐器。"丝"指二胡、琵琶、小三弦、扬琴等，"竹"指笛、箫、笙，其他还有板、木鱼、铃等。其

中,以笛子、二胡扬琴、琵琶为主奏乐器。

笛子一般采用音色醇厚、圆润的曲笛,这与它擅长加花的演奏特点是分不开的。因为加花的运用能使旋律更加华丽流畅,所以它在整个合奏的过程中处于主导地位。笛子常用打音、倚音、赠音、连奏等技法来润饰曲调,十分讲究韵味。二胡在江南丝竹中个性比较鲜明,经常采用大跳的旋律进行,不做过多的加花,一般是趁笛子在句读或换气之际,与笛子相互呼应。而琵琶的加花手法与笛子声部相似,节奏比较复杂。特别是在速度较快的段落、曲调中常用同音进行。扬琴则在整个乐队中起着音响"黏合剂"的作用和节奏衬托的作用。

江南丝竹的乐队编制无固定人数,少则两三人,多至数十人。现在为了取得较好的演奏效果,突出江南丝竹细腻优雅的风格,大都运用"单档"乐器的原则,以避免同类乐器在即兴演奏中所引起的杂乱无章。

3. 代表曲目

江南是戏曲、时调、说唱音乐繁盛之地。早期的江南丝竹音乐依附于戏曲、宗教音乐、民歌等,音调来源复杂多样,并且在发展过程中与其他地区的器乐曲相融共生,形成了丰富的江南丝竹欣赏曲目。

(1) 丝竹乐与戏曲

昆山腔、皮黄腔、滩簧腔、梆子腔等戏曲音乐,尤其是上海滩簧(沪剧,又称"申曲")中的长腔、过门、曲牌等被上海丝竹艺人吸收,直接促进了江南丝竹乐的形成。

(2) 丝竹乐与说唱

明清时期江浙地方戏曲、说唱表演中穿插演奏的流行器乐曲牌,"幕前曲""板头曲"或"过场曲",皆由丝竹乐器演奏。代表性有《小开门》《弹词三六》《大起板》《南词起板》等。这些乐曲曲体结构紧凑,音乐情绪欢快活泼。

(3) 丝竹乐与明清时调

明清时调即民间休闲娱乐时唱的民歌。时调器乐演奏逐步向独立器乐曲过渡,较有代表性的有《望妆台》《懒画眉》《到春来》等。此类乐曲沿袭江南各地流传的南北曲小令、时调小曲的结构形态,多为单曲体结构。

(4) 丝竹乐与其他器乐曲

上海的文人雅集丝竹乐社除了演奏江南一带的传统乐曲外,还从广东音乐、潮州音乐、苏南及浙东北地区的吹打乐——十番锣鼓中汲取音调素

材。代表性曲目有《怀古》《寒江残雪》《走马》《十番》《游板》等。另外，还有改编演奏古琴、琵琶为主的独奏乐曲《春江花月夜》《月儿高》等。

（5）丝竹乐与宗教音乐

江南地区流传的宗教音乐包括佛教和道教音乐等。佛教乐曲有《普庵》《佛上殿》，而从事农业为主的民间道士（散居道士）则将道教仪规中经常运用的器乐曲牌《水龙吟》《将军令》等带入乐社中演奏，使之成为江南丝竹乐曲的一部分。

（6）江南丝竹代表曲目《中花六板》

《中花六板》是民间器乐曲牌《老六板》的"放慢加花"的板式变奏体，早期采用工尺谱记写。4件主奏乐器的音色音响相互融合与控制，艺人将《老六板》称为"母曲"，在此基础上加花变奏，该曲既保持了《老六板》旋律的前骨干音，又在"母曲"五声音阶中增添了fa（凡）和si（乙）两音。在《中花六板》中使用了"添眼加花"的独特手法，节拍节奏"一板三眼"，旋律线条流畅，连绵抒情。几件乐器的合和，依照各自的规则，时而即兴发挥，时而相互对比，乐手们的长期默契配合，使多样的织体"让路""分离"等艺术手法的支声性变奏，彼此间产生合乐的意味。

上述各类民间曲牌、曲调，在保持传统江南丝竹音乐整体风貌和基本结构基础上，发挥江南丝竹音乐"加花减字"之旋律演绎特点，以"板眼"变体为主要构曲原则，形成独具特色、自成一脉的江南丝竹音乐曲目系统。

（二）广东音乐与主奏乐器——高胡

1. 乐种概况

广东音乐在当地被称为"粤乐"，流行于珠江三角洲，作为民间丝竹合奏乐，最初萌芽于粤剧的过场音乐，后融入当地民歌俗曲及曲牌，再逐渐脱离其他艺术形式，成为广东地区富有特色的独立器乐乐种。

广东音乐的前身是粤剧和潮剧的过场音乐以及动作表演时演奏的小曲，又叫"班本"或"过场音乐""过场谱子"，长的叫"大过场"，短的叫"小过场"，如著名的《柳青娘》《一锭金》《梳妆台》《哭皇天》等。20世纪20年代，它发展成为一种独立的器乐演奏形式，以演奏"小曲"为主。由于它特有的艺术魅力，很快流传到全国各地，被大家称作

"广东音乐"。

早期的广东音乐所使用的乐器主要有二弦（又称"头架"）、提琴、三弦、月琴、横箫（笛），俗称"五架头"，还可以加上长喉管或短喉管（俗称"长筒"或"短筒"）、大笛或小笛（大唢呐或小唢呐），独奏则多用琵琶或扬琴。这种乐队组合的演奏风格比较雄壮刚硬，因此被称作"硬弓乐队"。它的演奏具有非常浓郁的广东地方音乐色彩。

2. 音乐构成

1926年，广东音乐家吕文成因二胡受潮蟒皮塌落，蒙上一块新的蟒皮并把它绷紧，之后又把丝弦换成钢丝弦，从而制成了高胡。高胡的演奏姿势与二胡不同，采用以腿夹琴筒的方式演奏，音域为$g^1 \sim d^2$，音色清脆明亮。高胡的演奏技法与二胡相同，但演奏广东音乐时，又有其独特的技法——"加花""装饰"和"滑音"。

高胡的出现立刻引起了广东音乐的一场革命，它很快取代了二弦和提琴，成为广东音乐的主奏乐器。乐队的组合也发生了相应的变化，以高胡和扬琴作为主奏乐器，加上秦琴，被称作"三件头"，再加上椰胡、洞箫，就构成了近代广东音乐的特色组合。后来又加上小提琴、大提琴乃至萨克斯管等西洋乐器。由于这种乐队组合音色柔美秀丽，所以被称为"软弓乐队"。

广东音乐在近代曾盛极一时，在珠江三角洲地区，无论城市还是农村，都有演奏广东音乐的乐队。在戏曲的过场中，在茶楼酒肆及街头，在民间的婚丧嫁娶时，在丰收之余或赶会贺岁时，人们都会演奏广东音乐。20世纪20年代放映的还是无声电影，许多电影院都有乐队，在开映之前和放映过程中，都要演奏广东音乐。这种由乐队演奏的音乐被称为"八音"或"行街音乐""座堂乐"，很快风靡全国，在东南亚华侨中也有很大的影响。

广东音乐早期的乐曲大多是民间长期流传的无名氏的作品，它们的旋律比较简单，节奏变化也不是很大。到20世纪初，广东出现了一批杰出的音乐家。他们不仅一生从事广东音乐的演奏，而且还改编创作了许多乐曲，使广东音乐的艺术水平得到了很大的提高。其中，最著名的有严老烈、何柳堂、吕文成等，他们创作了众多广东音乐中的代表曲目，包括《平湖秋月》《雨打芭蕉》《双声恨》《倒垂帘》《娱乐升平》《赛龙夺锦》等。

3. 代表曲目

广东音乐经历了形成、兴盛和发展阶段。在形成时期,既有民间乐曲《雨打芭蕉》《步步高》《汉宫秋月》等,又有以严老烈为代表的编创乐曲《旱天雷》《倒垂帘》《连环扣》等。在兴盛时期,演奏家和作曲家创作了大量的乐曲,如何柳堂的《赛龙夺锦》《鸟惊喧》《七星伴月》、何与年的《垂阳三复》、何少霞的《下里巴人》等。在发展时期,广东音乐著名演奏家、作曲家吕文成创作了大量作品,如《平湖秋月》《醒狮》《步步高》《银河会》《烛影摇红》等,此外,还有丘鹤俦的《狮子滚球》《娱乐升平》、何大傻(何泽民)的《孔雀开屏》、易剑泉的《鸟投林》等。中华人民共和国成立后,又有许多优秀的乐曲面世,如陈德巨的《春郊试马》、林韵的《春到田间》、刘天一的《鱼游春水》、乔飞的《山乡春早》等。

广东音乐旋律跳跃活泼,流畅自然,其结构多为短小精悍的作品。《雨打芭蕉》就是形成时期的一首佳作。乐曲通过描绘雨打在芭蕉叶上淅淅沥沥的清脆雨声,营造出一种清新明快的欢乐意境。曲调舒畅优美,节奏轻快,富有浓郁的生活气息和岭南情趣。

《赛龙夺锦》为广东音乐兴盛时期的作品。乐曲描绘了端午节南方人民赛龙舟、欢庆节日的热烈场面。乐曲一开始,即以唢呐吹奏出号召性的引子,拉开比赛的序幕。接着出现的乐曲主题清新活泼,展现了龙舟竞发,热烈活跃、充满生机的景象。随着乐曲的发展,速度越来越加快,节奏变化丰富,情绪愈加强烈,形成你追我赶的气势。最后在唢呐的吹奏中结束竞赛,表现了人们健康乐观的精神风貌。

二、弦索乐

弦索乐即由拉弦乐器与弹拨乐器构成的合奏形式。一般仅用几件弦乐器进行演奏,常用的乐器有筝、琵琶、扬琴、三弦、胡琴等。因风格典雅而有"雅乐"之称,又因历史悠久而被称为"古乐"。

弦索乐这种组合形式最早见于宋元之际戏曲艺音乐的伴奏。如金董解元的《西厢记》,相传就是几件弦乐器伴奏的,故有"弦索西厢"之称。明清北曲亦用弦索乐伴奏。独立的弦索乐初见于清代蒙古族文人荣斋等编的《弦索备考》。该书收录乐曲13套,所用乐器有胡琴、琵琶、三弦、筝。

（一）弦索十三套

1. 乐种概况

弦索十三套，中国传统弦索合奏乐。其乐谱《弦索备考》于1814年由蒙古族文人荣斋等人收集整理编成。乐谱采用工尺谱记写，全书共6卷，今存抄本13首，所收录的13套合奏曲表现出了中国传统丝竹合奏乐特有的形式结构和逻辑结构。弦索十三套的乐器编制以琵琶、三弦、胡琴和古筝为常用乐器。

由于民间艺术自身的特性，许多乐种都以口传心授的方式传承，以乐手合乐玩味的即兴、随性的表演方式为特征，不同地域的乐社、名曲、流派又都有着自成体系的规约。13首乐曲包含有六十八板体结构的乐曲《十六板》《琴音板》、三段体的乐曲《合欢令》、曲牌连缀体的乐曲《月儿高》、变奏体结构的乐曲《阳关三叠》、循环体结构的乐曲《平韵串》等。在题材内容上，写实、写情、写景、写意、战争、宗教等都有所涉及。

在弦索十三套乐谱中，流传至今的经典名曲有《阳关三叠》《月儿高》《将军令》等。这些乐曲的旋律发展、曲调特点乐汇形成、演奏技法等，为研究弦索乐各乐器间的配合及表现方式提供了重要的历史参照。弦索十三套曲目有《合欢令》《将军令》《十六板》《琴音板》《清音串》《松江夜游》《普庵咒》《海青》《月儿高》《琴音月儿高》《阳关三叠》《平韵串》《舞名马》。

2. 代表曲目

《十六板》全曲共有16段，主要有《十六板》和《八板》两首乐曲。从谱面看，是有意将两个旋律叠置，与《八板》形成对位，乐曲记谱有6个声部，这在民间合奏乐中是十分少见的。这首通过变奏组成的合奏套曲，以过、交错，通过加繁、缩减、变节奏等变奏手法组成，13首乐曲都有各自纵向拼接的结构形态。用支声叠合的织体来概括再合适不过。每一段变奏或反复时，对位旋律《八板》保持原有音组合，而其他乐器在演奏同一旋律时，在各个乐器中做不同的加花变化，对旋律骨干音进行润饰，乐句的长短、顿挫相互交错，在拍点的位置上以清晰的汇合点划分句读。

(二) 河南板头曲

1. 乐种概况

河南板头曲也称"河南大调曲子",流行于河南省大部分地区,是中国传统弦索合奏乐的乐种之一。这种表演形式的前身为说唱音乐,在演唱前以演奏器乐曲牌为开场曲。之后,器乐部分逐渐脱离说唱,可伴奏,亦可独奏、合奏,演奏家们长期磨合,形成了器乐化语汇成熟的弦索合奏乐,这些器乐曲被称为"板头曲"。演奏板头曲中的主要乐器有筝、三弦、琵琶、二胡,也可随意加入小型打击乐器,如板、八角鼓等,弦索乐的器乐设置一般不包含吹管乐器,其中,古筝作为主奏乐器,从乐种中衍生出了许多具有代表性的筝独奏曲目。由此,河南板头曲经历了从说唱伴奏到弦索乐,再到筝独奏的过程。

艺术家曹东扶(1898—1970)不仅善弹筝,而且在记谱、定谱、规范指法等方面有一定的学术研究,为板头曲与河南筝派确立了重要的地位。河南板头曲中乐曲结构严谨,均为六十八板的小曲,演奏大调曲子板头曲在各地有不同的特色和韵味,变奏手法多样。其中,河南筝派的形成与发展也源自河南板头曲,中国源远流长的器乐曲牌《八板》,是板头曲中许多曲目的曲体框架。

2. 代表曲目

《老六板》和《老八板》拥有非常多的变体。许多地方乐种中,有许多以《老六板》《老八板》的曲牌音调结构成的六十八板体,河南板头曲是以六十八板结构原则构成的乐种之一。"六板""八板""六十八板",这几个概念是中国传统器乐音乐中极为普遍的曲式结构规律。八板体是其中最有代表性的一种,流传也最为广泛。目前所见的最早记录为《弦索备考》载有八板变奏曲《十六板》的弦索(琵琶、三弦、胡琴、筝4种乐器)合奏的总谱。八板体即指曲牌或主题的结构为八大板(8句),每句内又由八板(8拍)组成,其中有一句(通常是第五句)内扩充出4拍,所以总拍数就变成了$8 \times 8 + 4 = 68$拍,也就形成了人常说的"六十八板"。在民间广泛流传的器乐曲牌《老八板》和《老六板》就是八板体结构的具体实例。《老八板》与《老六板》本属同宗,两者旋律相近,只是前者比后者多了两句,《老八板》旋律的前5句与《老六板》相同,第6句与之不同。河南板头合奏曲大都以此作为曲体结构原则进行展开。不同

的速度布局可分为快板、中板、慢板 3 类。代表乐曲有《泣颜回》《萧妃舞》《上楼》《高山流水》等。

三、吹打乐

吹打乐是由"吹"和"打"两类乐器组合的合奏形式。民间俗称"锣鼓""鼓吹""吹打"等。常用乐器有唢呐、管子、海笛、笙鼓、锣、钹等。特点是,风格粗犷、气势宏大,适于表达热烈兴奋、明亮豪迈的情绪。

早在西汉,鼓吹乐已在我国西北边疆流传,后被作为军乐、宴乐。近代以来,我国各地盛行吹打乐。因不同地方特色而形成不同的吹打乐种。如南方有十番鼓、十番锣鼓、潮州锣鼓、浙东锣鼓,北方有西安鼓乐、晋北鼓乐、辽宁鼓乐、山东鼓吹等。

吹打乐的演奏者多为农民,其次是城市的手工业者及宗教信仰者。吹打乐乐队人数众多,多为篇幅长的大型套曲。在演奏形式上,由于吹打乐与民俗活动结合紧密,常有坐乐和行乐之分。前者是指室内演奏,后者是指室外演奏。在乐队编制上,吹打乐还分为粗吹锣鼓和细吹锣鼓两种。粗吹锣鼓多用大锣大鼓及唢呐、管子等乐器,声势浩大,雄壮热烈,如潮州大锣鼓、晋北鼓乐;细吹锣鼓常以管子为主,再以锣鼓配合,有时还加上丝弦乐器,如西安鼓乐。

(一)冀中管乐

1. 乐种概况

冀中笙管乐是流行于河北中部地区定县、徐水、安国、安平等地的民间器乐乐种,俗称"吹歌会""音乐会",因其以吹管乐器为主,并擅长吹奏当地民歌戏曲的腔调,以前曾称"河北吹歌"。冀中笙管乐的曲调多来自当地民间音乐等,有 200 多年的历史。

冀中笙管乐的演奏者有职业僧道乐手和半职业性的农民艺人两类。僧道乐手多在做法事时演奏,农民多在婚丧仪式和农闲时演奏。冀中笙管乐的曲目相应也可分为两类:宗教音乐和民间音乐。宗教音乐有《大赞》《集魂祭》《虚空记》《五供养》等曲目,民间音乐的曲目则多来自民歌、秧歌调、昆曲吹打曲牌、民间器乐曲牌和地方戏曲音乐等。

2. 音乐构成

冀中笙管乐有"北乐会""南乐会""吵子会"等演奏形式。"北乐会"演奏风格古朴端庄，速度缓慢，比较典雅；"南乐会"演奏风格活泼风趣，速度较快，比较热烈；"吵子会"则风格粗犷。

冀中笙管乐的乐曲结构主要有两类：第一类，单一曲牌的变奏，往往是将乐曲速度由慢到快变奏两次；第二类，多曲连缀演奏，速度由慢到快。此外，在旋律段落和打击乐段落之间经常运用交替进行的结构方式，此亦为较大型的吹打套曲常采用的形式。乐器组合有两种类型：一种以管子、海笛（小唢呐）为主，辅以丝弦，打击乐器有大鼓、小鼓、铙、小钹、云锣等；另一种则以唢呐为主，辅以笙等，打击乐器同前一种。

3. 代表曲目

代表曲目除了《摘棉花》《花鼓曲》《锯大缸》等现代流行的民歌外，不少是元明时期南北曲曲牌，如《青天歌》《豆叶黄》《金字经》《朝天子》等。"咔戏"（运用乐器模仿戏曲唱段）曲目多来自京剧、河北梆子、评剧等剧种的传统剧目唱段。此外，还有一部分自行编创的器乐性曲目，如《小放驴》《小二番》。

河北吹歌《小放驴》在河北民间"地秧歌"——《跑驴》的基础上发展而成，结构短小，轻快活泼，具有浓厚的北方民间音乐色彩。由管子独奏与乐队合奏形成的"一领一合"，好像是一问一答，风趣、诙谐，就像一个放驴者与调皮倔强的小毛驴之间的较量。

（二）西安鼓乐

1. 乐种概况

西安鼓乐又被称作"长安鼓乐"，是打击乐和吹奏乐的合奏类型，是我国著名的、古老的吹打类乐种之一。民间原以"细乐""乐器"称之。主要流行于陕西西安地区，以西安市长安区何家营村、周至县南集贤村、蓝田县等地的班社最为著名。

昔时，由民间组织的鼓乐社在春节、夏收、冬闲及各种集会、庙会场合演奏。目前发现的乐谱，最早为清康熙二十八年（1689）和雍正九年（1731）的抄本。西安鼓乐脱胎于唐代燕乐，后融入宫廷音乐，于"安史之乱"期间随宫廷乐师的流亡而流入民间，并依托寺庙宫观等宗教场合进行乐事活动，逐步产生僧、道、俗3个流派，明清时达到鼎盛。三派风

格各不相同，演奏技巧各有千秋。各流派现存曲谱100余册（手抄本），曲目总计1100余首，锣鼓牌子50余个，中国古代音乐的许多元素都在这个古老的乐种中留下了不少余绪，所以西安鼓乐被称为我国古代音乐的"活化石"。2006年，西安鼓乐被国务院列入第一批国家级非物质文化遗产名录；2011年，西安鼓乐被联合国教科文组织列入人类非物质文化遗产代表作名录。

2. 音乐构成

西安鼓乐的演奏形式分为坐乐和行乐两种。其乐器乐曲的使用、音乐结构的布局、表演规模的大小以及演奏场合等都有所不同。

坐乐是在室内围绕着桌案坐奏的一种形式。坐乐的曲调是一种有固定结构的套曲，全曲由头（帽）、正身、尾（靴）3个部分组成，民间艺人称之为"穿靴戴帽"。所运用的乐器有笙、笛、双云锣、座鼓、战鼓、乐鼓、大锣、大铙、大钹、中钹等。

行乐是指边行进边演奏或者站立着演奏的一种形式。行乐的演奏形式有两种，一种叫"高把子"（又名"高把鼓"），另一种叫"乱八仙"（又名"单面鼓"），二者所用的吹奏乐器一样，打击乐器略有不同。高把子以击奏高把鼓而得名。演奏乐器有高把鼓、贡锣、铰子、手梆子、小吊锣（即"疙瘩锣"）以及笛、笙、管。所演奏的乐曲均为短小的散曲，节奏平稳徐缓，风格悠扬典雅。

学术界有人认为，西安鼓乐中的两种演奏形式是目前还存活于民间古老乐种中的已不多见的唐代"坐部伎"和"立部伎"的变体演奏形式。在乐律方面，李武华先生将五代后周王朴律、《幽兰》中的琴律与西安鼓乐的音阶测音进行比较。结论是，唐代至五代时的音阶、音律，很可能是西安鼓乐的音阶音律之源。在乐谱方面，西安鼓乐的谱式用唐燕乐半字谱记谱，与唐宋燕乐（俗乐）字谱如南宋姜白石《白石道人歌曲》中所用的俗字谱基本上是同一体系。我国著名的古谱学家、民族音乐学者叶栋教授在分析了大量谱例后认为，"在大套陕西鼓乐中，保留了不少大曲的痕迹"。另外，还有不少学者从其乐曲的结构、节拍曲名和使用乐器等方面探讨了西安鼓乐与唐宋音乐之间的关系。

3. 代表曲目

西安鼓乐中不少曲目与唐宋教坊音乐相同或相近，如《群仙会》《曲破》《游月宫》等；还有不少曲目名称是中国古代音乐文献中少见的，如

《入梨园》《洞里天》《封侯印》等。

(三) 潮州大锣鼓

1. 乐种概况

广东地区的吹打乐丰富多样，流传于粤东潮汕地区的潮州锣鼓是其中发展最为成熟、最为活跃、影响最大，且目前传承状况最好的一支，在各类节庆、庙会、礼俗等活动中扮演着重要的角色。潮州锣鼓乐是第一批国家级非物质文化遗产"潮州音乐"的子项之一。

早在唐代已有"吹击管鼓，侑香洁也""侑以音声，以谢神贶""躬斋洗，奏音声"等与吹打音乐相关的字句。据传，宋代时，潮州城东、西、南、北各城门均设鼓吹乐，后与民间乡社游神赛会相合成一种"的禾鼓首"，即唢呐与小锣小鼓相配合的较为初始的锣鼓演奏形式。元、明、清时期，各种吹打形式更是兴盛，在戏曲舞台和民间各类年节、喜庆、游神赛会等活动中很是常见。长期以来，各种类型的锣鼓演奏形式兼收并蓄，逐渐发展为成型的锣鼓乐，衍展出不同的表演形式，包括潮州大锣鼓、潮州小（细）锣鼓、潮州苏锣鼓、潮阳笛套锣鼓、潮州花灯锣鼓等。

2. 音乐构成

潮州大锣鼓是以大锣、大鼓为主的传统吹打合奏乐，流传于广东潮汕地区。音乐素材由民间村社、风俗庙会上选用的音乐发展而来，并与潮剧有着密切的关系。许多套曲直接取材于潮剧牌子戏，或从其他戏曲品种的曲牌音乐中借用，此外，也直接沿用早期乐曲中的唱词。

潮州大锣鼓中，以唢呐为主奏乐器的乐曲称为"唢呐大锣鼓"，以笛子为主奏乐器的乐曲称为"笛套大锣鼓"。按传统习惯，可分为文套、武套两类。文套多为叙事性的抒情乐曲，武套大多描绘战争场景。武套不用弦乐器，打击乐器有大鼓、低音鼓、锣、钹，均要求有固定音高。通常，潮汕地区的村落几乎都有自己的锣鼓队，在特定的节日或者风俗庙会中都有大锣鼓群体表演。历史传说中的故事、人物在潮州大锣鼓乐曲中多有表现。潮州锣鼓的音乐特征为结构庞大、程式繁复的套曲，器乐曲牌与锣鼓牌子交替连缀，曲牌的板式有头板、二板、拷板、三板等。

3. 代表曲目

著名的传统曲目共有 18 大套，分别是《抛网捕鱼》《陈春生告官》《复中兴》《薛丁山三休樊梨花》《薛刚祭坟》《十八寡妇征西番》《秦琼倒铜旗》《六国封相》《黄飞虎反朝歌》《绿袍相掷钗》《关公过三关》《岳飞大战牛头山》《十仙蟠桃会》《天官赐福》《洪迈追舟》《八仙庆寿》《双咬鹅》《闹鸡》。

潮州大锣鼓《双咬鹅》是 20 世纪 50 年代初期，由民间艺术家根据民间"双咬鹅舞"舞蹈表演配合编创的吹打乐曲。后经李民雄整理而成现今的舞台演奏版。斗鹅的风俗场景以吹打乐伴奏，是潮汕地区特有的集民间舞蹈、音乐于一身，又具有画面观赏性的民间综合艺术。乐曲由大锣大鼓引入，唢呐领奏，吹打主体由《双咬鹅》《黄鹂词》《吹鼓》3 首曲牌组成。有时也即兴变换《画眉跳架》《寒鸦戏水》《双咬鹅》，在"慢板—中板—快板"的结构布局下，唢呐滑音吹奏与鼓点轮番竞奏，犹如大鹅憨态可掬的姿态。大小唢呐相互模仿"对打"，与竹乐器的音响色彩对比，生动形象地模拟了斗鹅的情景。乐曲在两个不同音乐表现语汇中形成对比，速度不断加快，句幅逐渐缩小，大鼓大锣的音响与大型乐队的合奏，声响热烈，情绪高涨。有时，会根据表演场合的需求加入更多的锣鼓演奏，"大锣鼓"与大型乐队的表演成为潮汕地区民俗文化生活的重要参与者。

（四）浙东大锣鼓

1. 乐种概况

浙东锣鼓是流行在浙江东部沿海地区的嵊州市奉化一带的民间吹打乐。在明代的《板桥杂记》《陶庵梦忆》中，都曾记载了吹打乐在当地民间民俗生活、宗教礼仪场景中的表演形态。早期，吹打乐乐种的社班、乐班、堂名十分活跃，他们有的为戏曲做伴奏、有的专门为婚丧嫁娶活动做吹打，演奏者大多以家族性传承为主，表现出民间职业艺人的生存状态。近代，舞台表演的形式逐渐脱离原生的民俗场景，开始出现有传承组织的艺人，乐器制作与器乐表演、曲目整理也有了新的发展。有代表性的音乐结构基本可分为单段体、联曲体、循环变奏体和"中—慢—中—快"的结构体，乐曲结构相对长大。

2. 音乐构成

五面锣和十面锣是浙东锣鼓最具特点的表演组合。二者皆由相对固定的 5 人演奏，根据锣鼓大小形制有所区别。五锣是由一位演奏家专奏，由个锣、争锣、尽锣、斗锣和小锣组成，伴有不同形制的鼓、钹等打击乐器。其中，五锣是一个重要的打击乐器声部，一人敲 5 面形制不一的小锣。不同形制的锣会发出不同的音响，而敲击锣不同的位置也会产生不同的音色。十面锣则更加凸显音响音色的丰富多彩。演奏时，由一个人奏大小不一，高、低、中音不同的 10 面锣，敲击锣的不同部位，锣心和锣边造成多重音色的变化，与合奏的鼓，小钹，丝竹乐器形成独特的音色表现力。

3. 代表曲目

浙东锣鼓代表曲目有《大辕门》《将军得胜令》《万花灯》等。其中，《将军得胜令》是流行于奉化地区的吹打乐曲，乐曲以戚继光平倭为主题，渲染了将士们凯旋的场景，曲中轻快愉悦的锣鼓段落和多种曲牌交替进行，乐曲标题叙事清晰，为"中—快—中—慢"的多段体结构形式，各小段落结构简练、篇幅短小、形象生动，锣鼓段与丝竹曲牌穿插循环。浙东锣鼓的音乐特征突出表现了锣丰富的音响音色。丝竹曲牌多用当地民间小调，锣鼓段落以十锣丰富多变的演奏，为乐曲树立了锣的音响标识。20 世纪下半叶，作曲家、演奏家根据当地遗存曲目整理、改编了《东海渔歌》《舟山锣鼓》《划船锣鼓》《丰收锣鼓》等代表曲目。

四、民族管弦乐

近现代中国民族器乐合奏的发展，共经历了 3 个重要的时期：以乐器改良为起点的"国乐改进"时期、"西学中用"的"民族管弦乐"时期、走交响化发展的时期。在百年发展历程中，民族器乐的发展不仅走出了一条颇具中国特色的民族管弦乐之路，同时还带动了一大批作曲家、演奏家、理论家为之努力奋斗，成就了 20 世纪中国民族器乐合奏艺术的辉煌。

20 世纪 50 年代，中央广播民族管弦乐团成立，由此拉开了大型民族管弦乐队合奏的创作序幕，并产生了大量的民族乐队合奏作品。以组建大型民族管弦乐队为基本模式，伴随着民族乐器的改革实践，集聚了以彭修文为代表的创新群体，改编、移植、创作的形式也一直延续至今。历经 60 余年的演绎，《月儿高》《瑶族舞曲》《彝族舞曲》《花好月圆》《彩云

追月》等经典曲目皆受到广大听众的喜爱。

彭修文、秦鹏章先生于1954年改编、移植的民族管弦乐作品《瑶族舞曲》是中国民族管弦乐合奏初创阶段的代表作品。作品由3个部分组成，旋律素材取自粤东北部瑶族民间音乐《长鼓歌舞》中脍炙人口的音调，采用五声调式的写作手法，借以"西方化"的作曲手法，融合顺畅，亲切动听。低音弹拨乐器的拨奏，将带有舞蹈性的节奏与歌谣般的旋律进行对比并贯穿全曲。民族节日的歌舞场面欢快活泼，吹、弹、拉、打4组乐器在音色音响及乐器性能的对比、叠置、呼应中寻求平衡。自此，这种组合形式有了与西方交响乐队相似的演绎方式，从而奠定了大型民族管弦乐队的存在模式。后如作曲家李焕之先生创作的《春节序曲》等广为大众熟知的作品，便是中国大型民族管弦乐不断探索后的成功实践。

1982年，作曲家何训田先生创作的《达勃河随想曲》受到人们的关注。作品由两个部分组成，以西方奏鸣曲式、回旋曲式为乐曲的整体架构，中西音乐的技术理念、源流清晰可见。素材来自四川达勃河畔白马藏族的民间音乐，在乐曲开始的呈示部主题中，由竹笛引出古老民歌《酒歌》中"拉珠突格"的音调，吹奏出似远远响起的歌谣音调，回荡在景色美丽的达勃河畔，在拉弦乐群体的呼应中旋律舒展开放，姑娘、小伙子翩翩起舞。副部主题热情活泼，藏族舞蹈的节奏律动快速而热烈，音乐语汇由多种素材叠置融为一体，情绪欢腾，乐队强而有力的合奏，将奔放的狂欢场景推向高潮。白马藏族的《酒歌》《拉珠突格》《撒哟》等音乐素材贯穿全曲，既尊重民间音乐的自身价值，又在提炼的基础上融入了当代创作的技法。这种民族元素的"深层嫁接"，在诸多作曲家的不断实践中得到了发展。

1991年2月24日，由阎惠昌先生指挥、香港中乐团首演的《龙腾虎跃》大获成功。这部优秀的民族管弦乐作品选用浙东民间锣鼓乐《龙头龙尾》的音乐素材进行创作，由李民雄作曲并演奏。由作曲家本人担任鼓的领奏，在乐队全奏中引出唢呐、大鼓的声响，气势宏大磅礴。排鼓、大鼓与乐队的对仗问答，如诗词的平仄对偶，乐句长短相偕。吹打音响相互衬托，各乐器声部织体清晰，领奏与乐队的呼应、对比富有层次，鼓主奏部分的精湛技艺赢得满堂喝彩。整首作品民间音乐的语汇自然流畅，音乐形象的塑造带有浓厚的乡土气息，在首演至今的20多年中，逐渐成为音乐会、喜庆仪式中的经典曲目之一。

李民雄先生不仅精通民族管弦乐作曲，还是一位深谙江南音乐文化的

理论研究者。他编创了许多吹打乐作品，如《闹元宵》（吹打乐）、《夜深沉》（鼓与京胡）、《潮音》（打击乐合奏）等，从中可见他深厚的民间音乐涵养和功底。《龙腾虎跃》的创作折射出一个不可回避的现状，即西方艺术价值观念、创作技术手段是当代中国民族音乐创作的重要借鉴。

赵季平先生创作的大型民族管弦乐作品，与中国辉煌的电影时代紧紧相连。他所创作的《红高粱》《霸王别姬》《大红灯笼高高挂》等电影中的主题音乐，无不唤起人们对20世纪80年代中国电影引起世界关注的那段回忆。除了享誉海内外的电影音乐，他的民族管弦乐作品《庆典序曲》《古槐寻根》、管子协奏曲《丝绸之路幻想曲》、二胡协奏曲《心香》同样受到了听众的喜爱。《礼记·乐记》中说："凡音之起，由人心生。"这是流变千年的音乐美学观念。人们常说赵季平的音乐创作中流淌着纯粹与真诚，在他创作的作品中，民间音乐的精神如影随形。

20世纪下半叶以来，中国管弦乐队的演奏形式逐渐扩展，带有中国音乐元素并运用西方音乐创作方式的模式，已经普遍得到音乐家们的认可。大型合奏乐的交响化思维产生了诸如民族交响、协奏曲、交响诗、音诗、音画、幻想曲等多种体裁。

第二章 戏曲音乐

第一节 概　述

一、戏曲的定义

中国戏曲形成于 12 世纪的北宋时期，与古希腊戏剧（包括悲剧和喜剧）、古印度梵剧并誉为"世界三大古老戏剧文化"。尽管中国戏曲晚出于其他两大古老戏剧文化，但历经千载，几度兴衰沉浮，至今仍然充满生机和活力。中国戏曲是世界人民了解中国、走近中国文化的一扇门，也是中国向世界传播中华民族优秀传统文化的一扇窗。戏曲艺术不仅是中华民族优秀传统文化的瑰宝，在世界文化艺术宝库中也占有重要的地位。

中国传统戏曲艺术生发于民间，千百年来以其独特的艺术表现形式，受到广大人民群众的喜爱和推崇。一方面，传统戏曲艺术充分发挥了高台教化的功能和优势，寓教于乐，使观众在娱乐当中获得启迪，感悟人生哲理；另一方面，戏曲艺术又以其独特的艺术表现形式，成为倡导"忠孝节义""仁义礼智信""礼义廉耻"、传递"真善美"、鞭挞"假恶丑"的社会大舞台。

"戏曲"是我国传统戏剧的一个独特称谓，最早见于南宋刘埙的《水云村稿·词人吴用章传》一书。该书中提到了"永嘉戏曲"一词，当时专指"南戏"。清末民初，国学大师王国维先生第一次明确地把宋元南戏、元明杂剧、明清传奇、近代的昆曲、京剧以及所有的地方戏曲剧种在内的中国传统戏剧样式统称为"戏曲"，由此"戏曲"的定义和定位正式确定下来，并得到广泛认可。

从中可以看出，戏曲并不单指某一个戏曲剧种，而是包括我国所有的地方戏曲剧种在内的一个大的概念和范畴。俗话说，"一方水土养一方

人"。在我国广袤的土地上，由于各地的民间音乐、地域方言、民俗文化等不同，产生了众多艺术特色鲜明的地方戏曲剧种。根据20世纪80年代相关部门的统计，我国现有地方戏曲剧种317个。

二、戏曲的基本特征

中国戏曲在漫长的发展过程中，形成了自己鲜明的艺术特色。王国维先生以简练、精辟的11个字，概括总结了我国戏曲艺术特色，即"戏曲者，谓以歌舞演故事也"（《戏曲考源》）。

世界上任何一种戏剧艺术形式，都是以语言（文学语言和音乐语言）和表演作为表现手段的，而中国戏曲与话剧、歌剧、歌舞剧、音乐剧的不同之处在于，它除了具有戏剧艺术的共性特征以外，还有植根于中国民族特色而构建起的独特的艺术形态：①以演员装扮扮演角色，在舞台上当众载歌载舞表演故事的综合性艺术；②以具有程式化的唱、念、做、打为表演手段，将由说白和唱词构成的文学脚本呈现于舞台；③以中国语言声韵调为基础的韵文体，以具有音响美感的戏曲语言状声、状形、状物；④以角色类型——生、旦、净、末、丑划分行当，建立起的表演体制；⑤以虚拟表演呈现自由时空的艺术化表达；⑥以地域、语言、音乐风格和结构区分的声腔系统；⑦以起源地、流行区域、表演、音乐等区分的具有独立表现的剧种；⑧以文场、武场区分的音响丰富、有序编织并与前台歌唱颉颃鸣奏的伴奏音响；⑨以独特的人物造型、景物造型构设出的舞台视觉艺术。

（一）综合性

戏曲是时间艺术和空间艺术的综合。人们一般把音乐视为时间艺术，把美术视为空间艺术，而戏曲表演既需要有一定的时间长度来演绎故事，又需要有一定的空间舞台来塑造鲜明生动的人物形象。所以，戏曲是集时间艺术和空间艺术于一体的综合艺术，简称"时空艺术"。

戏曲是听觉艺术和视觉艺术的综合。王国维先生给中国戏曲下的定义是："戏曲者，谓以歌舞演故事也。"歌，是指戏曲唱、念、做、打四功当中的唱和念。唱即演唱，念即念白，是听觉艺术的代表。舞，是指做和打。做即表演，打即武打，是视觉艺术的代表。听觉艺术能"赏心"，给观众以听觉上的享受；视觉艺术能"悦目"，给观众以视觉上的感染和震撼。所以，戏曲是集听觉艺术和视觉艺术于一身的综合艺术，又简称为

"视听艺术"。

戏曲的综合性主要表现在两个层面。一是技艺层面，唱、念、做、打有机结合，演绎剧情。"有声皆歌，无动不舞"说的是各种技艺的综合性，"曲者，歌之变，乐声也；戏者，舞之变，乐容也"说的是歌、舞、戏剧的综合性，"一台锣鼓半台戏"说的是器乐伴奏和前台演出的综合性，戏曲的综合性是集合了所有表演技艺、调动所有手段为戏剧服务的特性。二是思维方式层面，区别于西方戏剧精准性、解剖式的戏剧思维，中国戏曲各要素呈现出的是模糊化、自由性的整体综合思维模式。沈达人在《舞台时空自由与模糊思维》一文中提及："在舞台时空四维统一体的运动流程上，也相应地以模糊化处理而取得的高度自由体现了这种整体综合的思维方式。"① 戏曲在剧情上更注重情感，在表演上更强化技艺表现，在音乐上更注重韵味的体现，在服装道具上更强调角色。

（二）虚拟性

所谓虚拟性，是指戏曲演员在舞台演出时，不用或只使用部分"实物"作为符号给观众以提示，而主要依靠演员特定的唱、念、做、打表演手段进行艺术呈现，暗示和外化出具体的人物、事物和一定的情境。戏曲表演的虚拟性具体表现在如下3个方面。

1. 舞台时空的灵活性

戏曲舞台时空是把有限的舞台空间变换为无限广阔的艺术空间。如题材的表现领域极为宽泛，既可以表现《群英会》《挑滑车》等宏大的历史题材，也可以演绎《孙悟空大闹天宫》《闹龙宫》《钟馗嫁妹》等浪漫主义题材作品，可谓海阔天空、大千世界，无所不能。戏曲谚语曰："舞台方寸地，咫尺见天涯。"这一形象的比喻很好地说明了戏曲舞台时空变换的灵活性特征。

在舞台时空的技术处理和运用上，中国戏曲采取的是"无中生有""虚拟写意"的表现手法。在空无一物的舞台上，一切场景都是通过演员唱、念、做、打的程式化表演创造出来的，充分体现了中国戏曲"景从口出，景随人移""舞台空灵""自由灵活"的虚拟性艺术特征。如同中国国画讲究"留白"一样，中国戏曲表演往往留有广阔的空间，追求深

① 沈达人：《舞台时空自由与模糊思维》，见《戏曲的美学品格》，中国戏剧出版社1996年版，第61页。

邃的意境,让观众展开丰富的想象,在演员二度创作的启发之下自觉地开展第三度创作,从而在脑海里产生各自不同的审美意象,获得与众不同的心理感受和审美享受。

从空间方面来说,无论处于何种环境,演员都能通过虚拟性手法,使观众一目了然。演员没有上场,舞台一片空白;角色一旦出现,舞台上便有了环境的存在和转换。从时间方面来说,演员既可以把现实生活中需要长时间完成的事情浓缩在短时间内完成,也可以把现实中瞬间即逝的事情加以夸张处理,延长成几倍、几十倍甚至百倍的时间去完成。如《武家坡》中薛平贵西皮导板唱腔——"一马离了西凉界",持马鞭出场,"亮相"行至"九龙口",接唱"原板"至台口随唱随行,做"扯四门"舞台调度,再唱"柳林下拴战马武家坡外,见了那众大嫂细问开怀"。这10句唱腔时间长度只不过短短的5分钟左右,却唱尽了从西凉国到大唐的千里之遥。这种夸张、写意的表现手法充分体现了中国戏曲"有话则长,无话则短"的美学追求。中国戏曲追求的是艺术升华的真实而不是生活中自然主义的真实,所以中国戏曲在艺术呈现上完全遵守艺术来源于生活而高于生活的创作规律。

2. 以虚代实,虚实相生

在戏曲舞台上没有任何道具的前提下,一切景致,诸如开门、关门、上马、下马、上船、下船、屋里、屋外、楼上、楼下以及多重空间的并存等,都是依靠演员运用唱、念、做、打的表演技术手段外化出来的。如《拾玉镯》中孙玉娇喂鸡的表演情景:第一步,出门看天气非常好;第二步,打开鸡笼子把小鸡放出来;第三步,回屋取小米喂鸡;第四步,抖落衣服上的麸子皮,结果不小心把麸子皮抖进眼睛里去了,开始用手绢轻轻地揉眼睛;第五步,数鸡,发现少了一只,然后四处寻找,最后找到。这一系列的表演动作完全是在无实物的虚拟性表演当中进行的,鸡窝、小鸡、小米、屋里屋外都是虚拟的,这一切物体的存在都是演员通过假定性的表演生动形象地外化出来的,从而实现"以假乱真"而胜于真的审美效果。

在戏曲表演中,凡是"虚拟"到容易让观众产生错觉的时候,就要借助一些外在符号性的道具加以提示说明。如戏曲舞台上表现骑马、划船、乘车、坐轿,则采用"无马有鞭""无船有桨""无车有旗""无轿有帘"或以群体舞蹈来外化物体的存在。一组一组的表演程式套路、虚拟性的表演动作,加以符号性的道具提示,通过演员的表演,就把动作内

容和目的生动形象地外化在观众面前了。戏曲表演的虚拟性正是中华优秀传统文化"以虚代实,虚实相生"的美学精神的具体体现。

3. 状物抒情,情景交融,写人写景浑然一体

在空无一物的戏曲舞台上,演员根据剧本的提示,按照规定情境的要求,在表演上要做到"看山是山,看水是水",做到"状物抒情,情景交融,写人写景,浑然一体","假戏真做,以假乱真"而胜于真的艺术效果。如《西厢记》一剧中,崔莺莺那段具有浓郁诗情的唱词——"碧云天,黄花地,西风紧,北雁南飞。晓来谁染霜林醉,总是离人泪",生动地描绘了一幅万物凋零的晚秋景象,也从侧面恰当而深刻地刻画出崔莺莺和张生的不忍离别之情,可谓借景抒情,很好地做到了情景交融、写人写景浑然一体。又如《秋江》一剧中,在舞台上船并不存在,有的只是老艄公手中的一支船桨作为船的暗示性符号,而船的存在、船的大小、江面的宽窄、江水的湍急、风的大小、山的险峻、船的颠簸起伏等,都是依靠老艄公和陈妙常这两个演员的表演以及相互间的配合,生动形象地表现出来的。既让观众觉得生动形象、真实可信,又让观众从演员精彩的艺术创作当中获得审美的愉悦。这样的例子举不胜举,如《梁山伯与祝英台》中《十八里相送》一折、《春草闯堂》中《行轿》一折等。

(三)程式性

"程式"一词,本意是指法式、规程,即"立一定之准式以为法"(《中国大百科全书·戏曲曲艺卷》),表演程式在戏曲中特指表演的格律化和规范化。戏曲表演的唱、念、做、打四功和手、眼、身、法、步五法,无一不有着严格的程式规范。简单的身段表演程式,如开门、关门、上马、下马、投袖、整冠、理髯等,复杂的身段表演程式套路,如起霸、趟马、走边、龙套调度、武打套路等,都有固定的表演程式。

戏曲程式是数代前辈艺术家集体智慧的结晶,是在长期的艺术实践中,把在生活中人们自然形态的语言和动作进行艺术的提炼、加工、夸张、变形、装饰、美化之后,才逐渐形成的具有一定规范的程式动作。如"起霸"本是昆曲《千金记》当中的一场戏,表现西楚霸王项羽作战前整盔束甲的一套组合性舞蹈动作,凸显霸王威武盖世的精神气质。在这组表演动作里,既有相对写实的提甲、整盔、理髯、勒系铠甲绳、骑马墩裆、踢腿、伸展四肢等动作,又有许多没有实际意义但具有很强的装饰性的舞蹈动作,如云手、山膀、趋步、三倒手、跨腿等,这些舞蹈运作用于动作

的串联、装饰和美化，使表演更具有观赏性。后来这套程式动作被其他行当借用，各行当又根据各自行当的特点加以丰富、创新和发展，并把这套组合性舞蹈动作正式命名为"起霸"。起霸这组程式化动作不仅成为展现武将风采最显著的标志，同时也是展示演员扎实基本功的好方式。

同样一个表演程式动作，表演者要在把握好行当共性的同时，根据不同的剧目和不同的人物，因人而异，因神赋形。如程式动作——山膀，各行当在表演风格、艺术审美上各具特色。老生要"弓"，旦角要"松"，花脸要"撑"，武生要"绷"，小生取"中"。再如上马的身段动作，各行当表演尺度各不相同。武将上马如骑马，上马动作幅度大、抬腿高，以表现武将的精神气度；文官上马如骑狗，抬腿高度适中、自然，动作幅度张弛适度，以表现文人的儒雅气质；旦角上马如踏龟，抬腿高度几乎紧贴地面，动作幅度小，以表现女性的阴柔之美。尽管一个上马动作各行当在表演上存在明显差异，但有一点是相同的，那就是演员要"生活"在戏剧规定的情境之中，做到心中有马、眼中有马、胯下有马，把表演身段的形似作为基础和前提，把追求神似作为艺术追求的最高境界。戏曲谚语"一种程式千变万化"，说的就是这个道理。正因为戏曲程式具有规范性和灵活性的特点，所以中国的戏曲艺术被世界戏剧大师斯坦尼斯拉夫斯基称为"有规则的自由动作"。

戏曲程式不只是指表演身段具有严格的程式规范，剧本形式、音乐唱腔、化妆服装、舞美道具等方面也都有严格的程式规范，各方面共同构成了戏曲的程式化特征。它就像文学作品当中的语法和词组，有机地描绘出一段段扣人心弦、生动感人的故事。在戏曲舞台上，演员的表演、人物塑造都要靠唱、念、做、打表演程式外化出来。可以说，程式是戏曲表演的基础，没有程式，戏曲表演也就失去了特色，而没有特色的戏曲表演，也就没有了存在的价值。需要注意的是，戏曲程式并不是一成不变的，而是随着社会的进步而不断发展变化、与时俱进的。我们要在继承好传统表演程式的前提下，积极创造新的表演程式，使中华民族优秀传统文化瑰宝——戏曲艺术永葆旺盛的生命力。

综上所述，戏曲的综合性、虚拟性、程式性共同构成了中国戏曲的基本特征。这3个基本特征相辅相成、相互依托，你中有我、我中有你，是一个不可分割的辩证统一体。

三、戏曲的起源与形成

我国戏曲的起源与发展有着悠久的历史，最早可追溯到上古时代的原始歌舞，而后经过汉唐时期的发展，至宋金时期基本成熟，到了元明清时期进一步丰富、创新与发展，才逐渐形成比较完整的中国传统戏曲艺术体系。

作为一种"以歌舞演故事"的表演艺术形式，戏曲最早萌芽于原始社会的歌舞表演。《尚书·尧典》中说："予击石拊石，百兽率舞。"《吕氏春秋·古乐》中也有对原始歌舞的记载："昔葛天氏之乐，三人操牛尾，投足以歌八阕：一曰《载民》，二曰《玄鸟》，三曰《遂草木》，四曰《五谷》，五曰《敬天常》，六曰《达帝功》，七曰《依地德》，八曰《总禽兽之极》。"先民们通过载歌载舞的形式，表达了对草木茂盛、五谷丰登、人丁兴旺的美好愿望以及对天地神灵和祖先的虔诚崇拜。在原始歌舞中，巫觋被指定为通过歌舞形式来娱乐神灵的人。原始歌舞的仪式性虽然很强，但其中已蕴含着诗词、歌唱和乐器的敲击这3种具有强烈的审美意味的艺术元素。到西周末年，在娱神的歌舞中逐渐衍生出娱人的歌舞。"优"开始从原始歌舞的巫觋中脱离出来，以滑稽诙谐的表演愉悦现实生活中的人。俳优的出现，标志着我国戏曲表演历史上开始产生了一批专门以表演为职业的演员。这在中国戏曲史上可谓一次深刻的转变。

至汉代，经过汉初70余年的休养生息，经济得到恢复，至汉武帝时，国力得到空前的发展。在繁华的大都市中，杂技、幻术、游戏、歌舞等各种表演艺术形式群起并兴，彼此之间自然而然地相互影响、相互交流、相互借鉴、相互融合，发展成为具有戏剧胚胎性质的竞技项目"角抵戏"，如著名的节目《东海黄公》。

唐代以后，戏曲艺术有了飞速的发展，相继形成了歌舞戏和参军戏。以《踏谣娘》为代表的歌舞戏，初步具有了戏剧的表演艺术形态和基本特征，因而被戏曲史论研究学家确立为中国戏曲形成的雏形。唐代参军戏形成了参军、苍鹘两个相对固定的角色，戏曲史学家视之为中国戏曲表演行当形成的滥觞。

1. 周代——巫觋、优

上古时代，生产力水平低下，人们对各种自然现象尚不能做出合理的解释，认为有一种超自然的力量在支配着宇宙的运转。他们认为，巫觋能够通过歌舞活动，施展法术，与神灵沟通，祈求神灵保佑风调雨顺、五谷

丰登，为人驱邪、祛病、消灾，达到祈保平安的目的。巫是指女性巫师，觋是指男性巫师。他们的出现，架起了地上人间和天上神灵两个世界沟通的桥梁，因此，在上古时代有着至高无上的地位。

到了商、周时代，原始歌舞由先前的"娱神"转向"娱人"。如"韶舞"和"武舞"就是歌颂帝王文治武功的乐舞。西周末年，出现了专门给贵族提供声色之娱的职业演员——优。优亦可称为"乐人"，被戏曲史学家认为是中国历史上最早的职业演员。他们能歌善舞、调笑滑稽、才艺出众，如《韩非子·难三》中云："俳优侏儒，固人主之所与燕也。"由于优通过滑稽表演给君王进谏而不受责罚，所以又有"无过虫"之称。

根据表演技能的不同和性别的不同，优可分为两类：一是俳优，是以调笑、滑稽的语言和表演动作进行讽谏为主，表演者为男性；二是倡优，是以歌舞表演、奏器乐为表演特色，表演者男女兼有。有案可稽的最早、最知名的优是优孟。他是春秋时期楚国宫廷艺人，因以优为业，名孟，故称"优孟"。优孟擅长表演，智慧过人，常于嬉笑怒骂之中巧妙讽谏时事，曾经成功劝阻楚庄王以大夫之礼厚葬爱马，从而令楚王不再看重牲畜而轻视人才，而是求贤若渴，任人唯贤。《史记·滑稽列传》中还记载了"优孟衣冠"的故事，优孟凭借自己过人的智慧、卓绝的胆识和高超的表演才能，达到了讽谏君王的目的。

从中国戏曲史的角度来看，在优孟这一时期的表演，尚不能称为真正意义上的戏剧表演。

2. 汉代百戏

"百戏"是多种艺术门类的统称。汉代百戏表演内容、类型众多，包括说唱、舞蹈、角抵戏、魔术、木偶、武术、杂技、乐器演奏等多种表演形式。

角抵戏是汉代百戏中最富有戏剧性因素的一种表演类型。角抵，即角斗，类似于现在的摔跤表演。表演时，两位表演者均头戴牛头头盔，按照一定的规则以牛角相抵，相互较力，以强弱决定输赢，属于一种竞技表演项目。角抵戏起源于黄帝大战蚩尤的故事。相传蚩尤长相奇特，头上长角，"角抵戏"即由此而得名。

《东海黄公》是一部表现人与虎搏斗的角抵戏，黄公与虎都由人装扮，按照故事情节的预定，最终黄公为虎所杀，角抵的部分仍然是此剧的核心和趣味所在，但是情节较之"优孟衣冠"已经在戏剧性上成熟一步。《东海黄公》已经突破了先前优即兴表演、随意逗乐讽刺的表演局限，把

多种表演元素融合在一起，为戏曲的形成奠定了基础。因此，角抵戏中著名的节目《东海黄公》被戏曲史家认为是中国戏曲形成的"胚胎"。

民间戏剧进入汉代宫廷之后，逐渐和优、歌舞同场演出，虽然还未融合为有机的整体，但是百戏排场之华丽、表演种类之繁多、歌舞乐之齐全、装扮服饰之绮丽多姿，在张衡的《西京赋》中可见一斑。

3. 唐代歌舞戏与参军戏

从汉魏到唐，除了以竞技为主的"角抵"，还出现了扮演世俗故事的歌舞戏和以问答方式表演的参军戏，都是萌芽状态的戏剧。

歌舞戏中以剧目《踏谣娘》最为著名。《踏谣娘》相较于之前的戏剧，已经发展成一个有人物、戏剧冲突、情节发展及固定结局的完整故事，同时运用唱、和、做、打、念白，伴奏及服饰装扮的表现手段，构成了歌舞演故事的艺术形式。戏中仍然保留了一定的角抵戏的元素，是歌舞与角抵的结合，同时虽然尚无行当名称，但一男角一女角的人物设置和角色装扮，已经可看作是行当的雏形。

参军戏则继承了古优的讽谏和三国以来的以优人嘲弄犯官的传统，在戏剧化上有了进一步的推进，尤其是行当上有了更为细化的分工。参军戏有两个优人扮演脚色进行表演：一个优人穿上官服扮成犯官周延，是被戏弄的对象；另一个优人从旁表演戏弄。后来，这两个优人发展成两个固定的脚色（行当）：一个是被戏弄的脚色，谓之"参军"；另一个是执行戏弄职责的脚色，谓之"苍鹘"。由此，这种优的表演就以"参军"这一官职定名为"参军戏"。参军戏以滑稽调笑为表演特征，既有事先设计好的主题和情节，也有较完整的演剧结构和相对固定的格式。

到了唐代开元年间（713—741），参军戏得到了更大的发展，并涌现出许多以"弄参军"见长的俳优，如黄幡绰、张野狐、李仙鹤等。后来，参军戏不只由男优扮演，还出现了女优演员，如刘采春等；在表演形式上，不仅有对白、表演动作，也有了歌唱。参军戏因有固定的脚色划分和分工明确的表演，而被戏曲史家认为是中国戏曲表演行当形成的滥觞。

4. 宋杂剧

宋代说唱艺术的繁荣无论在表演技艺还是声腔艺术上，都为戏曲的诞生和成熟奠定了坚实的基础。史书、讲故事、学乡谈、合生、商谜、陶真等说唱品种极为丰富，唱赚发展出缠令、缠达的结构，诸宫调为同一宫调若干曲牌联用，并有引子和尾声的大型套曲结构，说唱艺术越来越趋近于

戏曲。同时，东京和临安城市中的瓦肆勾栏集中了大量伎艺人才，成了各种技艺交流、发展的基地，也是说唱艺术向戏曲过渡的场所。

两宋时期，随着城市经济的兴起，市民阶层壮大，戏剧表演已经渗透至岁时年节、祭祀礼仪、民俗游艺等市民生活的方方面面。北宋时期，杂剧在唐代参军戏的基础上发展并盛行。南宋与金朝南北分治以后，南宋仍然称"杂剧"，金则称"院本"。宋杂剧可以说是中国最早的戏曲形式，金院本则是从宋杂剧到元曲的过渡形式。

宋杂剧的表演有3个部分：艳段、正杂剧、杂扮（或称"散段"）。杂剧表演依然包括了歌舞滑稽表演。正杂剧中有情节、有人物的故事表演，戏剧性加强，使它有别于以前的歌舞滑稽表演，并且正式形成了末泥、旦、贴旦、副净、副末等戏曲表演行当。

从北宋末到元末明初（1130—1360），在中国南方流行的戏曲艺术叫"宋元南戏"，也叫"戏文"（南曲戏文、南戏文、温州杂剧、永嘉杂剧等）。南戏在宋元时期缓慢地发展，逐渐突破了杂剧一人主唱的定规，"南北合套"吸取了北杂剧的曲调，声腔上兼具北曲的刚劲与南曲的柔婉，逐渐形成自己独特的风格。留存下来的宋元南戏的主要剧目有所谓"荆、刘、拜、杀"四大南戏，即《荆钗记》《刘知远白兔记》《拜月亭记》《杀狗记》。元灭南宋后，南戏传到北方继续发展，到了明朝发展成为"传奇"。

5. 元杂剧

元代是戏曲史上最为辉煌的时代。元代承继唐宋以来积累的财富，社会经济繁荣。同时，由于科举制度一度被废除，不得志的文人和书会才人投身剧坛，形成了剧作家群体。元代杂剧作家的笔锋多触及下层社会被压迫被剥削者，塑造的人物形象也极为鲜活，如《窦娥冤》中的窦娥；也有对英雄人物的讴歌，如《单刀会》中的关羽。此外，还有如《黄粱梦》这样带有一定宗教色彩的抒发人生感慨的作品。这一部部精湛的剧作中绽放着思想的火花。

元杂剧的戏剧结构特点是"四折一楔子"。每折为一个剧情段落，楔子则是放在剧目开头或者剧折之间短小的过渡段落。与戏剧结构相对应的是，元杂剧音乐每折运用一个套曲，楔子则用单曲或单曲叠用。演唱时，一人主唱，一般由正旦或者正末一个角色主唱，而且歌唱的都是北曲。

6. 明初四大声腔

明代是中国戏曲艺术从成熟到繁荣的时代，杂剧形式逐步自由化，南戏体制则逐步精密化。传奇形成之后，相较之前的南戏变化很大：剧本上分出、分卷，家门和格律上也逐渐细致和规范，音乐上与之前"不叶宫调"的南戏相比，逐渐讲究宫调、定律定格，并有了"南北合套"的套曲。南戏的变种逐渐在各地衍生发展为明初的四大声腔：弋阳腔、余姚腔、海盐腔、昆山腔。

弋阳腔："其节以鼓，其调喧。"（汤显祖《宜黄县戏神清源师庙记》）弋阳腔是南戏传入江西弋阳形成的声腔，最突出的特点是用鼓击节，高亢喧闹且有人声帮和，充满乡土气息，流播范围很广，很受民众的喜爱。

余姚腔："俚词肤曲，因场上杂白混唱，犹谓以曲代言。老余姚虽有德色，不足齿也。"（茧室主人《成书杂记》）余姚腔出自浙江余姚、慈溪一带，"它的文辞比较通俗，曲文中夹进念白，唱腔简单明快，有时近似吟诵"[①]，但由于语言的囿限，余姚腔后来没有流播开来，逐渐消亡，成为绝响。

海盐腔："音如细发，响彻云际。每度一字，几尽一刻。"（姚旅《露书》卷八《风篇上》）海盐腔出自浙江海盐，在四大声腔中形成最早，且用官话演唱，演唱时用鼓、板及铜器等打击乐器伴奏，不用管弦。清唱则以手拍板，腔调清柔、委婉，深受士大夫的喜爱，明万历年以后日趋衰落而渐绝迹。

昆山腔："流丽悠远，已出乎弋阳、海盐、余姚之上。"（徐渭《南词叙录》）昆山腔出自江苏昆山、太仓一带，风格上与海盐腔相似，但是用笛、管、笙、琵琶伴奏，历经改革后超越另外3个声腔，发展成为全国性的声腔。

明代传奇的戏曲文学作家中，出了一位与莎士比亚同时代的伟大剧作家——汤显祖。汤显祖是江西临川人，他写的4个涉及"梦"的不朽剧作被统称为"临川四梦"。这4个剧本是《还魂记》《南柯记》《邯郸记》和《紫钗记》。其中，最重要的代表作是《还魂记》（也叫《牡丹亭》）。剧中的主人公杜丽娘为了追求幸福的生活，由"惊梦"到"寻梦"，由"殉情"到"复生"，充满浪漫的传奇色彩。著名的古代戏曲理论家李渔

① 田可文编著：《中国音乐史与名作赏析》，人民音乐出版社2007年版，第89页。

在《闲情偶寄》中强调戏曲情节一定要"奇","非奇不传",汤显祖的《牡丹亭》正是因"奇"而"传"至当今。

汤显祖著作的一大特点是文采绚丽,除此之外,他还运用了一种独具特色的"模糊语言",集中地表现在《惊梦》一折的前半部《游园》之中,这种"模糊语言"清楚地反映和刻画了杜丽娘的深层意识和情绪感受。

7. 清代"花雅之争"

明末清初,许多地方声腔兴起,与以昆腔为代表的雅部形成了竞争,竞争的结果是昆腔急剧衰落,花部乱弹①崛起。曲牌体不再是戏曲音乐唯一的形式,因花部而新兴的板腔体声腔广为流行。

1790年,三庆、四喜、春台、和春4个在江南一带享有盛誉的徽班,相继进京为乾隆皇帝祝寿,史称"四大徽班进京"。1840年前后,经过徽、汉合流,同时吸收昆曲、秦腔的部分剧目、曲调和表演方法,吸纳民间曲调,通过不断的交流、融合,最终形成了全国性的剧种——京剧。京剧形成后,在清朝宫廷内外快速发展,在其诞生后的100多年里达到空前的繁荣。戏曲声腔也形成了昆腔、高腔、梆子腔、皮黄腔四大声腔并行的局面。

8. 近现代以来的地方戏

近现代以来,各地在本地区民间音乐的基础上萌生了许多新兴的剧种。许多农村的草台戏进入城市后,在音乐上借鉴运用梆子腔、皮黄腔等声腔,在表演上借鉴昆曲等古老成熟剧种的范式,迅速发展壮大,成为具有相当影响力的剧种,如越剧、黄梅戏等。

中华人民共和国成立后,涌现出一批优秀剧目,如京剧《穆桂英挂帅》《白蛇传》、评剧《秦香莲》、越剧《梁山伯与祝英台》、昆曲《十五贯》等。此后,陆续又有一批优秀剧目在音乐和新的表演程式上做出了探索,如京剧《红灯记》《智取威虎山》《杜鹃山》《海港》、越剧《红楼梦》、评剧《刘巧儿》、沪剧《芦荡火种》、豫剧《朝阳沟》等。不同时代的艺术家们植根传统,在遵循规律和适应时代中不断探索前行。

① 昆腔以外的地方戏,被称为"花部"或"乱弹"。

第二节 戏曲音乐要素

"戏是大千世界,曲乃半壁江山。""戏曲"二字曲占一半,音乐在戏曲艺术中的地位、作用和功能可见一斑。戏曲音乐是戏剧中的音乐,它在综合性的戏曲艺术中占有重要的地位,是贯穿戏剧始终的,表现人物思想感情、刻画人物性格、烘托舞台气氛的重要艺术手段。

中国戏曲在古代乐舞、俳优、百戏、角抵戏、说唱变文、参军戏、诸宫调等诸多歌舞的基础上,融合说唱、滑稽等表演形式,形成作为戏曲雏形的宋金杂剧。南宋南戏的产生标志中国戏曲进入成熟阶段,后历经元杂剧的辉煌,明清传奇的兴盛和清代花部的繁荣,繁衍出300多个剧种。这其中,戏曲音乐逐步发展成熟,一直伴随着戏剧的进步、剧种的繁衍,是分辨剧种的重要标志。

一、戏曲音乐的构成

戏曲固然是综合艺术,演员在舞台上以唱、念、做、打来演述故事,但这些艺术、这些动作,自始至终都靠音乐缀连黏合,渲染氛围。音乐让唱词所蕴含的情感得到更充分的宣达,余音绕梁、深入人心,感动观众;为情节的发展推波助澜,造成曲终而神不散的效果。戏曲音乐包括唱腔音乐和器乐音乐两个部分。

1. 唱腔音乐

唱腔音乐大致有3种来源:第一,民间歌舞音乐;第二,说唱音乐;第三,唐宋宫廷燕乐中的部分音乐。可分为3种类型:①诉说性唱腔,深沉委婉,如春蚕吐丝,曲尽胸中怨怼,故其特点是节奏舒缓,速度较慢,旋律曲折;②叙述性唱腔,用简短词句,交代行为过程,故其特点是节奏较密集,速度中等,旋律起伏不大,比较接近日常语言的语速与节奏;③激越性唱腔,情绪激越、奋进,难以抑止,故其特点是节奏紧凑,速度较快,旋律起伏较大,多用于情绪激烈,矛盾冲突剧烈或昂扬愤怒的场合。

戏曲唱腔音乐在发展过程中逐渐形成了曲牌体和板腔体两类结构。曲牌体指的是戏曲唱腔在一个个曲牌的基础上,或由若干个曲牌连缀成套曲,或用一个曲牌单独构成唱腔的结构体制。有些曲牌体唱腔体制的剧种

在发展过程中也吸收了一些板腔体唱腔的手法，在一个大段唱腔中，组织起来的曲牌也会有一些板式的变化。这种情况，也有学者认为是曲牌体与板腔体混合使用的综合性唱腔体制。

板腔体指的是在一个上、下句结构的基本曲调基础上，根据剧情和唱词的需要，按照一定的变体原则扩展成唱腔的结构体制。对一个基本曲调进行速度、板眼、节奏变化与发展的方式，戏曲上称作"板式"。板式的变化是按照一定程式进行的，板腔体的大段唱腔的板式一般是按照"散板—慢板—原板—快板—散板"的程式进行的。

2. 器乐音乐

戏曲中的器乐音乐分为两种，一种是为唱腔伴奏的器乐，另一种是为演员表演、舞蹈、打斗或过场所做的背景式演奏。戏曲界通常根据器乐的组合方式和音色特征把戏曲的器乐分为文场和武场。文场指的是以丝竹乐为主的器乐演奏，主要用于唱腔伴奏或抒情性的表演与舞蹈的演奏；武场指的是以锣鼓、唢呐为主的吹打乐合奏，主要用于武打或技巧性表演的场面。

二、戏曲表演要素

中国戏曲发展成熟的显著标志之一，是表演行当的划分和表演程式的规范。在戏曲的形成和发展历程当中，戏曲表演行当经历了一个从无到有、从少到多、从简到繁、从粗到细的演变过程。

明清传奇使戏曲艺术得到全面、迅猛的发展。载歌载舞、程式性、虚拟性、综合性艺术特征日趋成熟，成为中国戏曲表演艺术体系正式形成的重要标志。

（一）戏曲表演的行当

"行当"即指戏曲演员的专业类别划分，是中国戏曲特有的表演体制。戏曲表演行当是综合考量人物的性别、年龄、性格、职业、社会地位、道德情操、化妆、演技来划分的。戏曲表演行当的划分越精细、越严格，其艺术价值和观赏价值就越高。

脚色是剧中人物的分类，古称"脚色"，通称"角色"。参军戏因两个固定脚色（行当）的确立而被戏曲史论家定为戏曲表演行当形成的滥觞。宋金杂剧的表演行当又有了新的发展，形成了末泥、引戏、副净、副末、装孤五大行当。其中，副净、副末两个行当分别是在参军戏的两个脚

色——参军和苍鹘的基础上发展演变而来的。

宋元南戏表演行当在宋金杂剧五大行当的基础上，又发展了生、旦、净、丑、外、末、贴7个行当，使表演行当的划分更加细致、齐全，分工更加明确，表演更加丰富和完善。在宋元南戏的基础上，明清传奇在表演行当划分上有了进一步的丰富和发展，主要有老生、正生、老外、末、正旦、小旦、贴旦、老旦、大面、二面、三面、杂口角色，世称"江湖十二角色"体制。

随着戏剧的逐渐成熟，我国戏曲形成了300多个地方戏曲剧种，尽管在表演行当划分上各具特色、各有不同，但总体上大致可以归纳为生、旦、净、丑四大行当类型。

1. 生行

生行是男性角色（净、丑除外）。"生"的名称最初见于宋元南戏，相当于北杂剧的正、末。到了明代，生行分化为老生、小生、外、末4个支系，此后又有分化，大致有以下几种。

老生：中年以上，性格正直，因戴假胡须，所以又叫"须生""胡子生"。用真嗓唱。以唱为主的叫"唱功老生"，又叫"安工老生"；扮演帝王的叫"王帽老生"；以做为主的叫"做功老生"，又叫"衰派老生"；以武功为主的叫"武老生"，其中，扎大靠，用刀枪把子的又叫"靠把老生"。

小生：扮演男性青年。在音色上分两类，一类用真嗓音唱，另一类用真嗓音和尖细的假嗓音结合起来唱。小生中头戴文生巾的叫"巾生"，手中拿扇子的叫"扇子生"。有的小生因戴官帽而叫"冠生"或"官生"，其中，再分为大冠生（髯口，如演李白、唐明皇等）和小冠生（又叫"纱帽生"）。贫穷的书生类叫"穷生"，行走用"拖鞋皮"的步法，在昆剧中叫"鞋皮生"，又叫"黑衣生"。头上戴雉尾的叫"雉尾生"或"翎子生"，会武艺的叫"武小生"。

末：扮演中年男子。南戏的末有3种职能：演出开始向观众介绍剧情主题，即"副末开场"；与净、丑配合调笑；扮演地位低下的次要人物。近代多数剧种已将末并入老生。

武生：长靠武生扎大靠，穿厚底靴；短打武生穿紧抱身的衣裤，薄底靴；娃娃武生演会武艺的儿童，如哪吒。

娃娃生：扮演儿童。昆剧中的儿童角色由贴旦兼演。

2. 旦行

旦行是女性角色。分正旦、小旦、贴旦、老旦4个支系，也叫"占行"。大致有以下几种。

正旦：中青年女性，也叫"节烈旦""青衣"或"青衫"。

花旦：活泼，带喜剧色彩，有的剧种叫"小旦"或"玩笑旦"。

老旦：老年妇女，唱用真（本）嗓音，有的剧种叫"夫"。

刺杀旦：昆剧中叫"刺旦"或"杀旦"，也叫"四旦"。

闺门旦：闺阁小姐，小家碧玉，昆剧中也叫"小旦"或"五旦"。

贴旦：也叫"占旦"，次要的旦角，昆剧中也叫"六旦"或"作旦""凤月旦"，兼演武戏的叫"武小旦"。

武旦：会武艺的女性，要演特技"打出手"。

刀马旦：会武艺的女性，不用演特技"打出手"。

泼辣旦：会武功，不演"打出手"，不踩跷。

花衫：综合青衣、花旦的特点形成的新行当。

彩旦：实为女丑，川剧中称"摇旦"。

3. 净行

净行俗称"花脸"，突出标志是画脸谱，嗓音洪亮。大致有以下几种。

正净：也叫"大花脸""大面""铜锤""黑头"，以唱功为主。

副净：也叫"二花脸""二面""架子花脸"，重功架表演，脸面涂白，还可叫"白面"或"白净"。

武净：也叫"武花脸""武二花""摔打花脸"。

毛净：也叫"油花"。表演动作复杂，毛手毛脚，如钟馗。

红净：也叫"红生"，如关羽、赵匡胤等。

4. 丑行

丑行分文丑、武丑。鼻子上抹白，俗称"三花脸"或"小花脸"。大致有以下几种。

文丑：有方巾丑（又叫"大丑"，有些文化，带点迂腐气）、袍带丑（又叫"官丑"，官阶比较低的小官）、鞋皮丑（又叫"邪僻丑"，通常为街内阔少、纨绔子弟等）、茶衣丑（劳动人民）、老丑（常说方言）、苏丑（说苏州话）。

武丑：也叫"开口跳"，会武功。

（二）戏曲表演的基本功

戏曲在长期的发展中，在表演程式运用上，中国传统戏曲形成了以"四功"（唱、念、做、打）、"五法"（手、眼、身、法、步）为基础的程式技巧和技术规范。

1. "四功"

（1）唱功。中国戏曲最显著的特征是"以歌舞演故事"，其中，唱腔和念白属于"歌"的成分，做工和武打属于"舞"的成分，唱、念、做、打4种表现功法共同构成了中国戏曲表演艺术的基本特征。"四功"之中，唱功居首。

唱腔不仅是戏曲艺术最显著的特征，也是戏曲表演艺术最重要的表现形式之一，同时也是戏曲表演中最具有审美价值的成分。因此，唱腔被认为是"戏曲艺术的灵魂"。除了特定情况下的吟唱之外，唱腔显著的特征体现在根据不同的戏曲声腔特征，而采取不同的音乐唱腔进行艺术表达。唱腔讲究吐字归韵、以气促声、以字行腔、以情带声，从而达到字正腔圆、声情并茂之效果。唱腔作为戏曲演绎故事、推进戏剧矛盾冲突、外化人物内心情感最突出的艺术表现形式，具有其独特性和不可替代性。

戏曲唱腔在美学追求上强调"唱似说"，意思是，尽管唱腔都有着特定的音乐旋律、固定的节奏、复杂的表现形式，但在戏曲舞台艺术的呈现上，追求的是艺术化和生活化的有机结合，也就是在追求艺术的审美真实和生活的自然真实之间的相互融合。唱腔是在自然的生活语言（包含生活中自然的外在语言和心理的内在语言）的基础上，经过提炼、夸张、变形、装饰、美化，把自然的生活语言改造成戏曲化的艺术语言，采用特殊的、艺术化的唱腔加以呈现，要求演员在艺术表现上把戏曲表演程式锻造成自己的第二天性，化勉强（程式化）为自然（被艺术化的生活），唱腔与剧情和人物有机地结合在一起，也就是把"死曲"变为"活曲"，化这一类型的人物形象为这一个典型的人物形象。

（2）念功。念白在"四功"当中紧随唱腔之后，又称"宾白"。戏曲界有"千斤话白四两唱"之说，运用了"千斤"和"四两"的夸张对比，来强调念白在戏曲中的重要性。有人把念白比作"一种没有伴奏的唱"。念白在美学上追求"念似唱"，指念白虽然不像唱腔那样有音乐伴奏的帮衬，但一定要做到像唱腔那样富于音乐感、旋律感、节奏感和韵律感。熟知戏曲表演和编剧的清代著名戏剧理论家李渔在《闲情偶记》中

说：" 唱曲难而易，说白易而难，知其难者始易，视其易者必难……吾观梨园之中，善唱曲者十中必有二三，工说白者百中仅可一二。"原因就在于"世人但以'音韵'二字用之曲中，不知宾白之文，更宜调声协律"。他以强烈的对比来纠正人们一味强调唱腔而轻视念白的偏见，精辟地论述了念白的重要性。念白的优势在于它是运用富于音乐感、节奏感、韵律感的语言来推进戏剧矛盾冲突的最简单、最直接、最便捷、最有效的艺术表现形式。

念白在形式上大致分为韵白、京白和方言白3种类型。

韵白是一种极富音乐性、韵律感、节奏感的念白形式。作为戏曲中最重要、最常用的念白形式，韵白适用的行当最为宽泛，如老生、小生、武生、红生、青衣、闺门旦、武旦、刀马旦、老旦、铜锤花脸、架子花脸、武花脸、方巾丑、官衣丑等行当，均可使用韵白来表现人物心理。此外，韵白还善于表现庄重、矜持、身份较高的人物形象，如《空城计》中的诸葛亮、《贵妃醉酒》中的杨玉环、《铡美案》中的包拯等。

京白是京剧中念白的一种表现形式，其特色是以北京当地语音的四声调值为主要参照，经过艺术加工、装饰、美化而形成，极富生活化、韵律化、节奏化。与韵白相比，京白在表现形式上更富有生活气息，且更通俗易懂。一般适用于花旦、小生、丑行、花衫、武旦、刀马旦、架子花脸等行当的一些人物类型。在人物塑造上善于表现天真活泼、聪明伶俐、机智勇敢、身份卑微、富有喜剧色彩的人物形象，多用于二小戏中的花旦和小丑及三小戏中的花旦、小生和小丑等人物当中。如《小放牛》中的村姑和牧童、《穆柯寨》中的穆桂英和木瓜、《法门寺》中的刘瑾和贾桂等。

方言白是指用某一种地域方言作为念白的表现形式，如各种地方戏的念白。在京剧当中，方言白一般用于塑造某一剧目当中的特定人物形象，以凸显剧情和人物独特的典型个性，使塑造的人物极富地域性和喜剧色彩。如《打瓜园》中陶洪的山西方言念白、《金山寺》中小和尚的苏州方言念白等。

（3）做功。做功，即身段动作的表演。既注重身形，又注意眼神，从而做到内化于心，外化于形，以神赋形，形神兼备。在戏曲舞台上，演员的一举一动、一招一式，都有规范可依，有章法可循。演员的表演既要做到真实合理，又要优美动人。做功是戏曲演员塑造人物形象的技术手段，其优劣是观众评价演员表演水平的一个重要标准。

一般来说，戏曲演员都要从10岁左右就开始训练腿的软开度和柔韧

度，以及上下身配合的协调性，为以后的学习奠定牢固而坚实的基础，俗称"童子功"。基本功的训练内容主要包括压正、斜、旁3种腿，踢正、斜、旁、蹁、盖5种腿，以及搬朝天蹬、三起三落、射雁、探海、劈叉、扫堂、旋子、双飞燕、大跳、砍翻身、踏步翻身、串翻身、蹦子、乌龙绞柱等多种技巧。

除了以上最基本的做功训练以外，身段功也是戏曲演员必备的身体素质训练技巧。身段功主要训练演员头、颈、腰、胯、四肢、面部表情的配合度和协调性。身段功的训练内容主要包括站姿、坐姿、台步、蹉步、跪步、滑步、圆场、手势、脚姿、眼神、山膀、云手、水袖、扇子、云帚、翎子、帽翅、男生髯口功、甩发功、卧鱼、屁股坐子、头抖、手抖，以及起霸、走边、趟马等。身段功一般都要从娃娃开始训练，有利于头、颈、肩、腰、胯、双臂、双腿、双手、双脚的软开度、柔韧度、灵活性、艺术表现力的综合开发，从而达到手、眼、身、步、法"五法"密切配合的技术规范，并具有很强的节奏性和韵律性，为今后的学习奠定牢固而坚实的专业基础。在行当共性训练的基础上，再根据各自具体行当的不同，进行本行当个性化的训练。

（4）打功。打功，即武打功，是戏曲表演中技术性很强的基本功。打功主要包括把子功和毯子功。

把子功是指戏曲演员使用各种长短兵器模拟比武或战斗的基本功。把子功的武打套路非常丰富：长兵器有枪、大刀、戟、叉、槊、铲等，武打套路有小快枪、大快枪、大刀枪、勾刀及各种下场花等；短兵器有单刀、双刀、宝剑、鞭、锤、斧等，武打套路有单刀、枪、双刀、三十二刀、剑枪及各种武打套路和下场花等。把子功在套路共性的基础上，根据行当的不同和人物塑造的需要，可以灵活变化。在舞台运用上，武生行当与老生行当的把子是有明显区别的。如武生行当，把子是以力度大、节奏快稳准狠为表演特色，而老生行当把子要求力度、节奏皆适中，以招式清楚、韵律味道为表演特色。在戏曲舞台上拒绝一切纯属自然形态的东西，严格按照美的原则，对自然生活形态进行艺术的提炼、加工、概括、变形、装饰、美化，使之成为节奏鲜明、格律严整的技术程式，艺术化地呈现在观众面前。

毯子功是戏曲演员必备的身体素质训练技巧，也是戏曲演员塑造人物形象的技术手段，主要训练腰的柔韧度及上、下身的配合和协调性。毯子功一般也要从娃娃开始训练，有利于柔韧度的开发和技术规范，为今后学

习奠定牢固而坚实的专业基础。毯子功的训练内容主要包括拿顶、下腰、甩腰、前桥、后桥、虎跳、蹑子、垛子、小翻、扑虎、倒插虎、前扑、站提、折腰、蹉子、蛮子、前猫、后猫、窜猫、吊猫、僵尸、抢背、案头、蹑子小翻、虎跳前扑、垛子蛮子、小过桥、大过桥、蹑子小翻前扑、台蛮、台提、台扑、云里翻等。

2."五法"

"五法"包括手、眼、身、法、步 5 种身段表演基本功。手，即手势；眼，即眼神；身，即身段；步，即台步、圆场等；法，指驾驭手、眼、身、步 4 种表演技术的要领和方法。下面主要介绍台步、圆场、云手、山膀几种表演技术。

台步是指在生活的基础上，经过提炼、加工、夸张、美化而形成的一种艺术化、节奏化、程式化的戏曲舞台特有的表演程式，是戏曲演员身段基本功之一。台步技法因生、旦、净、丑行当和服装的不同有着明显的区别。从性别上看，男性注重展示阳刚之气、端庄之态，大多穿宽袍大袖，所以极为夸张地采用了迈大八字步（也称"四方步"），如《上天台》中的刘秀；女性则注重展示阴柔之美、妩媚之态，讲究足不外露，走"风摆柳"式的小碎步，如《三击掌》中的王宝钏；而老旦台步要着重表现老年妇女的老态、沉稳，如《杨门女将》中的佘太君。

圆场是指演员在舞台上戏曲化、艺术化的跑步姿态，是戏曲表演程式技巧，也是演员必须掌握的基本功。因为演员在戏曲舞台上所走的线路多呈圆形，所以称之为"圆场"。如《萧何月下追韩信》中萧何追赶韩信的慢、中、快 3 圈圆场。男生步伐较大，前后脚之间保持一只脚的间距，用以表现男性的阳刚之美；女生步伐相对比较小，前后脚保持错开半只脚的状态，以表现女性的阴柔之美。戏曲旦行圆场的美学追求，俗称"水上漂"。

云手是戏曲表演身段基本技巧之一。此身段动作是艺术家从天空云朵翻滚当中获得艺术灵感而创作出来的，模仿天空中行云的状态，"云手"一名即由此而来。云手是一种用途极为广泛的戏曲舞蹈身段，在一开一合、一上一下、一前一后、一左一右、一收一放、一进一退，眼到、手到、手到、眼到，欲左先右、欲放先收，你中有我、我中有你，相互协调、相互制约，互为主次、相互依托，气韵生动当中，实现表演身段动作的形神统一。云手是起霸、走边等身段组合的必备元素，对美化表演身段和组织连接动作起到关键作用，是不可或缺的一种表演身段动作。

山膀主要体现戏曲舞蹈身段动作的静态美。此身段动作是艺术家从自然界中山川叠嶂当中获得艺术灵感而创作出来的，模仿自然界山峦的形状，"山膀"一名即由此而来。山膀可以单独使用，更多的是与云手相互配合使用。云手展现动态美，山膀展现静态美，二者在一动一静、动静结合当中形成辩证统一体，从而实现表演身段动作上的"三节六合"（"三节"指稍节起、中节随、跟节追，"六合"指心与口合、口与手合、手与眼合、眼与脸合、脸与身合、身与气合），气韵生动、形神兼备。

云手和山膀最能体现出戏曲表演舞蹈身段的韵律美、张力美、节奏美、造型美和雕塑美。在一个云手、山膀的舞蹈动作组合当中，就包含了手、眼、身、法、步"5种身段元素和基本法则。云手、山膀表演身段动作在起霸、走边等身段组合中对装饰美化和展现人物精神气质起着十分重要的作用。

（三）戏曲表演的程式

戏曲表演程式是先辈们集体智慧的结晶，是根据戏曲舞台表演的美学要求，把生活中自然形态的语言和动作进行提炼、加工、概括、美化、变形、装饰、美化，从而形成格律化、规范化、可遵循的，以唱、念、做、打为载体，高度综合的独特的艺术表现形式。如开门、关门、上楼、下楼、上马、下马、整冠、理髯等，都有固定的表演程式套路。复杂的表演身段程式有起霸、走边、趟马、龙套调度等。

起霸是戏曲表演组合性的程式动作，用以表现武将在出征前整盔束甲，完成战前准备的舞蹈身段组合，以烘托和渲染战斗即刻来临的紧张气氛，充分表现了武将的英雄气概。"起霸"一词及程式动作来源于明代沈采所作的传奇《千金记》，其讲述的是项羽与刘邦楚汉相争的故事。剧中有一折戏叫《起霸》。在这折戏中，项羽有一组威武勇猛的表演动作，体现了西楚霸王的雄风。后来的艺人们认为这套动作很好地展现了武将的气度，因此学习并加以丰富和改善，使之变成一套规范化的程式套路固定下来，专用于表现各行当扮演武将出征前英武勇猛、整装待发的雄姿，并以"起霸"命名。如《挑滑车》中的高宠、《战太平》中的花云、《擂鼓战金山》中的梁红玉、《失空斩》中的马谡。在表演形式上，起霸又分整霸、半霸、男霸、女霸、正霸、反霸、单人霸、双人霸、多人霸等种类。

走边是武戏表演的程式套路，用于夜间蹑足潜踪、沿小径、靠墙边的秘密侦察、探走疾行等行动，故称"走边"。其特点是要求演员身手轻捷

矫健、行动敏捷，运用山膀、云手、跨腿、飞脚、旋子等技巧，外化出路途崎岖不平、精神高度警觉的情境。走边分为单人走边、双人走边、多人走边、响边、哑边等几种类型，多应用于武生、武丑、武花脸、武小生、武旦等行当。如《石秀探庄》中的石秀、《三岔口》中的任堂惠、《林冲夜奔》中的林冲、《八蜡庙》中的褚彪等。

趟马又称"马趟子"，是表现策马扬鞭、急速行进的戏曲表演组合程式，它以圆场、转身、挥鞭、勒马、三打马、跨腿、踢腿、飞脚、踩泥等技术动作，构成了相对固定的一套马舞动作套路，故称"趟马"。趟马多应用于武生、武小生、红生、文武老生、刀马旦、武旦、武丑等行当。如《洗浮山》中的贺天保、《悦来店》中的何玉凤等。

龙套是指扮演剧中兵士、夫役等随从人员及群众的戏曲行当，因身穿绣着龙图案的各色龙套而得名。在舞台上以整体出现，4人为一堂，以表示人员众多，起到烘托气氛的作用。龙套包括大铠、青袍、军士、刀斧手、宫女、女兵等在内的群众角色，角色虽小，所起的作用却非常重要。龙套在舞台上有个显著的特点，就是总是跟着主帅跑上跑下，运用各种上下场程式队形及舞台的调度，变换出不同的规定情境，所以又称"跑龙套"。如将帅出征前的"大站门""小站门"、敌我双方交战的"二龙出水"、急速行军的"扎犄角上""龙摆尾下""挖门上""插门下""倒脱靴""扯四门""一翻两翻"等。各种龙套舞台调度有上百种。

（四）戏曲表演的特技

水袖功，戏曲表演特技之一，是外化人物内心情感的一种艺术手段。水袖有男女之别。男性水袖短，一般长度为 26.7～33 厘米；女性水袖长，一般为 0.67～1 米不等；特殊剧目中，人物水袖长度可为 3 米左右，如《打神告庙》里的敖桂英。水袖是手势的延长和放大。演员利用水袖夸张优美而丰富的舞蹈动作，生动形象地外化出人物复杂多变的心理活动。水袖功大致包括抖、掷、抛、拂、扬、荡、背、翻、折、叠、搭、打、绕、抓、撩、甩、挑、掸等多种技巧。

甩发功，戏曲表演特技之一。甩发就是用牛皮制成一个小坐，把假发一端固定住，扣在头顶，然后用勒头网子将其牢固，垂下来很长的一绺头发。其长度一般为 0.67～1 米，用人的真发制作而成。在戏曲舞台上，演员利用甩发的甩、裁、带、劈、转、盘、抖等各种技术手段，来表现剧中人在遭到意外打击、受到强烈精神刺激时的精神状态，"甩发功"由此

得名。甩发功适用于老生、小生、武生、花脸、丑及老旦行当。如《一箭仇》中的史文恭、《打棍出厢》中的范仲禹都曾使用此特技。

髯口功，戏曲表演特技之一。所谓髯口，就是戏曲男演员所戴的假须。髯口不是直接粘贴在嘴巴上的，而是用铁丝、铜丝、丝线、犀牛毛或人发等材料制作而成，并采取写意的方法挂在耳朵上，中间部分放在上嘴唇上，脸膛与髯口保持距离，以便于舞动。在戏曲舞台上，演员可以通过捋、捻、抖、推、让、抛、甩、挑、弹、搂、托、撕、打、叼等一系列身段动作，利用髯口外化出人物的内心情感，展示人物的精神气质，由此而形成髯口功。其主要应用于老生、红生、花脸、丑及部分武生行当。

跷功，又称"踩寸子"，是表现古代社会缠足女子的自然形态的戏曲表演特技之一。跷功舞步曾使戏曲旦角舞姿的表演难度提高了一大步，成为戏曲舞蹈表演特技和旦角演员基本训练的一种方法。跷功分为硬跷和软跷两种。武旦踩硬跷，花旦或闺门旦踩软跷。相传，清乾隆年间，著名的秦腔花旦演员魏长生跷功精湛，其表演可谓誉满京城。京剧筱派花旦创始人于连泉和"四小名旦"之一宋德珠的跷功亦富盛名。

矮子功，戏曲表演特技之一。矮子功要蜷蹲腿，脚后跟踮起，用前脚掌触地而行走，上身直立，并始终保持蹲腿的状态。矮子功有矮子步、圆场、打脚尖、跳跃、翻滚等多种技巧，主要应用于丑角行当，扮演身材矮小、发育畸形的残疾人。如扮演《扈家庄》中的"矮脚虎"王英和《游街》中的武大郎，为了塑造他们身材矮小的特征，演员就需要采用矮子功。矮子功在武丑行当剧目中多有运用，也是武丑行当必备的表演特技。如《三岔口》中的刘利华摸黑开门刺杀任堂惠的表演。

云帚功，戏曲表演特技之一。云帚功是帮助演员塑造人物形象的有力手段，具有很强的可视性和舞蹈性。云帚俗称"拂尘"，在日常生活中具有掸灰尘、打苍蝇等作用，而在戏曲舞台上，此道具一般为神仙、尼姑、僧侣和宫中太监所用。云帚长约1米，分为软、硬两部分。硬的部分为杆和手柄，是由一根0.33厘米左右的藤条外罩尼龙丝编织套，另外配有彩穗装饰制成的，用绳扣套在右手无名指上；软的部分是用一束白色的马尾制作而成，一头与柄杆相连。云帚功技巧主要包括掸、劈、甩、绕、转、缠、打、背、撩、搭、抖等。演员运用云帚，密切配合剧情中人物情绪和心理变化，塑造出鲜明的人物形象，如《蜈蚣岭》中的武松、《思凡》中的色空、《秋江》中的陈妙常等。

帽翅功，又称"耍帽翅"，是戏曲表演特技之一。帽翅功注重运用纱

帽翅不同方向、不同力度的上下颤动、前后旋转，来表现人物狂喜、激动、焦虑、沉思、慌乱等情感变化和心理活动。帽翅功主要应用于老生、小生、丑等行当，如《徐策跑城》中的徐策。山西蒲剧的帽翅功最具特色。

翎子功，又称"耍翎子"，是戏曲表演特技之一。翎子是用山鸡尾的羽毛加工制作而成，长度一般为 1～2 米。翎子功技巧有单掏、双掏、单衔、双衔、绕、涮、抖、摆、单立等。配合优美的身段，翎子功能表现出剧中人物喜悦、矛盾、得意、惊恐等内心情感和气急、英武等外在神态。如《龙凤呈祥》中的周瑜、《吕布戏貂蝉》中的吕布。山西晋剧的翎子功最具特色。

扇子功，戏曲表演特技之一。戏曲中的扇子大都不是以扇凉为目的，而是一种特殊的舞蹈砌末。扇子是演员外化人物内心感情、塑造优美艺术形象的一种表现手段。扇子从外形上大致可分为折扇、团扇、羽扇、蒲扇、芭蕉扇等类型。扇子功技巧有执、打、合、挥、转、托、夹、遮、扑、抖、抛、绕等多种。根据表演需要，扇子功的各种技巧可单用，也可组合成一套舞蹈身段。扇子的使用较为宽泛，在生、旦、净、丑各个行当中均有应用。如《梁山伯与祝英台》中的梁山伯、祝英台。越剧的扇子功最具特色。

手绢功，又称"手帕功"，是戏曲表演特技之一。手绢功源自二人转，多用于三小戏。手绢功是戏曲花旦行当必须掌握的表演特技之一，是外化人物感情、塑造人物形象的艺术手段。手绢有四角和八角两种。技巧有呼托、转、踢、抛、弹等多种。如《挂画》中的叶含嫣。蒲剧的手绢功最具特色。

椅子功，戏曲表演特技之一，指演员利用道具椅子进行特技表演。椅子功多用来表现人物的喜悦、激动、暴躁等种情绪。如《挂画》中的叶含嫣，《通天犀》中的青面虎，《挡马》中的杨八姐、焦光普等。山西蒲剧的椅子功最具特色。

耍牙，戏曲表演特技之一。耍牙多应用于妖魔鬼怪一类角色，在塑造人物上起到渲染舞台气氛、加强艺术效果的作用。其特色是演员在口角的上、下、左、右处分别衔獠牙1枚、2枚或3枚等。出场亮相时，獠牙频频伸缩摇动，一会儿左上右下，一会儿右上左下，时而上翻，时而下垂，时而皆无，用以表现妖怪的狰狞凶猛，如《问樵闹府·打棍出厢》一剧中的煞神。獠牙是大约 3.3 厘米长的野猪利齿，演员将其含在口中，利用

上下牙床、舌与唇的蠕动，相互换位，做出各种狰狞恐怖的造型。

耍牙笏，戏曲表演特技之一。牙笏本是朝臣上殿面见皇帝时手持的弧形托板。古代大臣向皇帝奏本时，如果直面皇上，那就犯了冒上欺君之罪，故以牙笏遮面，事先把奏折纲目性的内容写在牙笏内侧，起到提示的作用。牙笏多为象牙制作而成。耍牙笏主要应用于戏曲花脸行当中的跳判，如《钟馗嫁妹》中的钟馗等。昆剧的耍牙笏最具特色。

耍旗，戏曲表演特技之一。演员利用耍舞各种旗子，以表现人物不同的情绪和心境。旗子大致有令旗、大旗、水旗、火旗、风旗、飞虎旗等种类。耍旗技巧有串指、穿腕、撇、绕脖、抛、带、甩等。如《雅观楼》中的李存、《金山寺》中的白素贞等。

耍素珠，戏曲表演特技之一。素珠又称"佛珠"，是僧人记诵佛号、悬于颈项的珠串。演员通过弄素珠的特技，表现人物的情绪变化和心理活动。素珠的技巧有转、抛、接、带、颠、钻、套等多种。主要应用于丑行，如《双下山》中的本无。昆曲的耍素珠最具特色。

喷火，戏曲表演特技之一。多用于神仙、妖魔、鬼怪一类角色，以渲染舞台气氛，加强艺术效果。如《红梅阁》中的李慧娘、《钟馗嫁妹》中的钟馗等。秦腔的喷火特技最为著名，京剧及其他剧种的喷火特技大都由秦腔移植而来。

变脸，原指戏曲人物的情绪化妆，后指瞬间变换多次脸部妆容的表演特技，是表现剧中人物情绪突变的一种夸张的表演特技，主要表达惊恐、绝望、愤怒、昏厥、骤死等情绪。变脸不仅用于神怪角色，而且也适用于特定境况中的人物形象。变脸的手法主要有目定神呆、抹暴眼、吹粉、扯脸、开眼等。如《伐子都》中的子都、《金子》中刘大星的变脸。川剧的变脸特技最为著名。

打出手，又称"踢出手""过家活"，简称"出手"，是戏曲特技之一。打出手是武旦、刀马旦行当标志性的武打特技，是作战双方互抛兵器的武打程式套路。打出手的技巧有踢、接、挡、拍、扔等数十种。主要应用于神仙、妖魔、鬼怪的剧目当中。打出手一般分为3人、5人、7人、9人等，花枪可以有两杆、4杆、8杆、12杆、16杆不等。如5人打出手，就是一个主要角色居于舞台中央，用脚踢、用手打，另外4个角色在舞台4个方位向舞台中央的主要角色身上连续投掷数杆花枪，形成满台飞舞，恰似一朵朵色彩绚烂的梅花开放。如《虹桥赠珠》中碧波仙子与众神将的武打场面。京剧武戏武旦的打出手最具特色。

长绸舞，戏曲表演特技之一。一般应用于女性角色，通过舞动长约12米的彩色长绸，变换出千姿百态的写意造型，以表现人物的身份和心情，外化出主人公所处的环境。长绸舞大致分抖、甩、带、抓、抛、旋、盘、绕、撩、搭等数十种技术动作，并根据情景的需要进行有机组合，从而营造出多姿多彩、色彩斑斓的美丽图画。长绸舞既可以表现七色彩虹、五色祥云，又可以表现大江、大河、大海汹涌的波涛；既可以表现天上的神仙，又可以表现阴间的妖怪。如《天女散花》中的天女、《盘丝洞》中的蜘蛛精等。京剧花衫、武旦行当的长绸舞最具特色。

击鼓，戏曲表演特技之一。通过演员的击鼓特技，展现剧中人物的精神气度和人物的心理活动，抒发人物的情怀。要求演员不仅要掌握击鼓的艺术技巧，与乐队文场、武场的伴奏形成默契的配合，还要在节奏处理上具备驾驭节奏和掌控情绪的综合能力，做到在稳中求变，在变中求稳，兼顾表演的形式美和造型美。击鼓时，重点突出戏剧情境和人物的精神气质，从而演绎出既有程式技术，又有规定情境，且人物性格和情绪变化完美结合的高质量的艺术作品。击鼓技巧非常丰富，大致包括大搓、小搓、单击、双击、连击、抑、扬、顿、挫、轻、重、缓、急、符点、切分、丝边等多种鼓点的转换和变奏。如《击鼓骂曹》中祢衡《渔阳参挝》三通鼓，没有乐队伴奏帮衬，演员心中一定要有节奏，做到当慢则慢，当快则快；"夜深沉"击鼓，是在与乐队通力合作之下完成的，要求演员具有很强的节奏驾驭能力和舞台掌控能力，打出技巧、打出情境、打出人物，才能达到圆满的演出效果。刀马旦行当剧目《擂鼓战金山》中的梁红玉登上山头指挥三军的击鼓表演，一方面要完成高难度的击鼓表演，另一方面还要指挥三军将士排兵布阵的一系列表演动作。这就要求演员技术娴熟、得心应手，既要展示出击鼓技巧的高超绝妙，又要凸显出规定的情境和鲜活的个性人物，从而实现情、技二者的完美统一。

三、戏曲舞台艺术

戏曲艺术的审美特征不仅体现于表演之中，还体现在戏曲舞台美术上。戏曲舞台美术是戏曲表演艺术的重要组成部分，主要包括脸谱、发式、服装、道具等诸多舞台美术手段对舞台表演起着重要的作用，是戏曲艺术生命力的主要来源之一。

（一）戏曲脸谱及旦角发式

1. 戏曲脸谱

戏曲脸谱是根据人物不同个性特征，用油彩或水彩在演员面部勾画出五彩缤纷的图案，寓褒贬，别善恶，辨忠奸，分美丑，就像音乐有曲谱一样，所以称之为"脸谱"。脸谱主要用于净、丑两大行当。脸谱的颜色代表着人物的性格特征。红脸代表忠心、正义，如《古城会》中的关羽即画红脸；黑脸代表刚烈、正直，如《铡美案》中的包拯；黄脸代表勇猛、残暴，如《战宛城》中的典韦；紫脸代表沉着、威严，如《大探二》中的徐延昭；蓝脸代表豪爽、凶猛，如《盗御马》中的窦尔敦；绿脸代表顽强、暴躁，如《白水滩》中的"青面虎"许世英；白脸代表阴险、狡诈，如《群英会》中的曹操；画金脸和银脸的一般是神话戏当中的人物，如《宝莲灯》中的二郎神和《金钱豹》中的豹子精等。

戏曲脸谱的勾画方法大致有3种类型：一是揉脸，指用一种油彩颜色均匀涂抹整个脸膛，眉毛和眼窝用黑色加重，稍勾画出脸部的线条纹络，如《古城会》中关羽的脸谱；二是抹脸，指用毛笔把一种水白粉均匀涂抹脸膛，然后用黑色或深灰色的油彩把眉毛、眼窝、脸部的轮廓、纹络稍加勾画，如《群英会》中曹操的脸谱；三是勾脸，指用化妆笔在脸膛上勾画出各种色彩的脸谱。脸谱所描绘的是眉、眼、鼻、嘴、脸、额头6个部位。根据不同的人物性格，勾画出不同的色调、线条和图案，生动形象地外化出人物的性格和主要神情，如《盗御马》中的窦尔敦等。

戏曲脸谱主要有以下十大构图样式：

其一，整脸谱。此指脸谱呈一种颜色，除眉毛稍做夸张外，其他部位不做强调。如《古城会》中关羽的脸谱、《斩黄袍》中赵匡胤的脸谱。

其二，六分脸。六分脸又称"老脸"，是由整脸谱派生出来的。所谓六分，就是60%还保留着"整脸谱"。一般都是上了年纪的老将勾画这类脸谱，如《二进宫》中徐延昭的脸谱。

其三，三块瓦脸谱。此为最基本的脸谱勾画形式，很多脸谱的构图都是从三块瓦脸谱派生出来的。勾画三块瓦脸谱时，先用一种主色作为底色把整个脸膛涂抹均匀，然后再用黑色颜料把眼窝、鼻窝和嘴岔的位置进行扩大，从而把脸部主要色块分隔成为左脸膛、右脸膛、脑门三块瓦的形式，故名"三块瓦脸谱"。如《失空斩》中马谡的脸谱。

其四，花三块瓦谱。花三块瓦谱是由三块瓦脸谱变化而来的。勾画

时，把眉毛、眼窝、鼻窝以及脸膛的皱纹添些色彩、花纹，比三块瓦脸谱的色彩、图案还要复杂。如《打金砖》中马武的脸谱。

其五，十字门脸谱。它也是从三块瓦脸谱派生出来的。勾画时，在三块瓦脸谱的基础上，从鼻尖到脑门顶端紧贴着画一条黑色直线，俗称"通天黑"，与左右黑眼窝通连在一块，上下左右的眉心为交叉点，形成一个泾渭分明的"十"字形脸谱，所以称为"十字门脸谱"。如《草桥关》中姚期和《芦花荡》中张飞的脸谱。

其六，歪脸谱。其又称"破脸谱"，是指脸谱的左右两边的图形不对称、五官挪位、形状扭曲的一种脸谱形式。歪脸谱大致分为两类：一类只表示容貌的丑陋，如《打瓜园》中郑子明的脸谱；另一类既代表容貌的丑陋，又代表品质的恶劣，如《法门寺》中刘彪的脸谱。

其七，白脸谱。其主要分为两类：一类是粉白脸谱，又称"抹脸谱"，即用白粉涂面，以示不以真面目示人之意，表示阴险奸诈、善用心计之人。勾画粉白脸谱的角色一般所戴髯口的颜色与脸谱上的眉目鼻窝的颜色一致，如黑眉、黑鼻窝者戴黑髯口，《群英会》中的曹操脸谱即是如此。另一类是油白脸，一般用于刚愎自用的狂妄武夫，如《失空斩》中马谡的脸谱、《艳阳楼》中高登的脸谱。

其八，元宝脸谱。其又称"半截脸谱"。元宝脸谱脑门和脸膛的色彩不一，在眉眼以下勾成花脸，额间一片，留而不勾（或涂粉红色），以其花样形似元宝而得名。元宝脸谱大致分为3种类型。一是普通元宝脸谱，一般用于地位稍低的人物，如中军、贼盗、恶奴等。勾画普通元宝脸谱的也有正面人物，如《五人义》中的颜佩韦。财神中有一位勾元宝脸的，即《财源辐辏》中的曹宝。二是倒元宝脸谱，如《文昭关》中米南洼画的即为此脸谱。三是花元宝脸谱，在肌肉纹理的安排上要细碎得多。花元宝脸谱的脑门分为红色、金色、蓝色、白色，起辅色作用。其主色则在两颊，一般多用黑色。在黑色中用白色界画出眉、眼、鼻窝和细碎的肌肉纹理。如《单刀会》中的周仓和《钟馗嫁妹》中的钟馗画的都是花元宝脸。

其九，象形脸谱。该脸谱一般应用于戏曲神话剧当中的角色，其构图和色彩均从每个神仙、妖怪的形象特征出发，从而达到以形传神、出神入化的艺术效果。代表人物有《大闹天宫》中的孙悟空脸谱。

其十，丑角脸谱。其又称"小花脸谱"。相对于在整个面部勾画脸谱图案的大花脸谱来说，小花脸谱只在面部的鼻梁上勾画图案。丑角以勾画小花脸谱为特征，但并不代表其都是坏人脸谱，只是用来区别人物类型和

人物性格。比如：文丑脸谱大都在鼻梁上勾画一个豆腐块形状的脸谱，如《群英会》中的蒋干、《女起解》中的崇公道及《法门寺》中的贾桂的脸谱；而武丑脸谱大都在鼻梁上勾画一个纵向枣核形状的脸谱，如《三岔口》中的刘利华和《八蜡庙》中的朱光祖的脸谱。

2．旦角发式

戏曲旦角发式为戏曲艺术增添了不少光彩，大致上可分为以下3种类型。

一是传统发式，又称"大头"，是京剧旦角最主要的发式。其头饰的包头特征表现为，贴9条片子，用热水把榆树刨花烫好，用勒头带将眉毛吊起来，然后将片子浸泡湿润，先贴左右两颊，片子从头上沿着耳边一直贴到脸颊下边，利用两鬓角片子的弯直来改变演员的脸型。另外，将其余7个片子打成花，从脑门中间顶端依次向左右弧形粘贴，然后将象征头发的线帘子戴牢，再用勒头带将其全部固定，7个小弯上面再戴上7个装饰性的点翠（泡子）包头即完成。这种发式可以帮助演员改变自身脸型的不足，长脸可以变圆，圆脸可以变成瓜子脸，使脸型更加好看。如《凤还巢》中程雪娥、《生死恨》中韩玉娘的发式。

二是古装头发式，是梅兰芳借鉴了古代仕女的发型而创造的。该发式特征一般是头顶梳起高高的发髻，只有两鬓贴两缕弯曲的片子，额头中间一缕刘海儿，身后梳一束假发。如《太真外传》中杨玉环和《望江亭》中谭记儿的发式。

三是旗装头发式，又称"旗头"，是穿旗装时梳的发式。旗装头发式在形式上大致分为以下3类：一是旗头垫子，如《四郎探母》中萧太后的发式；二是两把头，如《四郎探母》中铁镜公主的发式；三是旗头座子，如《苏武牧羊》中胡阿云的发式。

（二）戏曲服装的艺术特点及种类

传统戏曲服装的样式主要以明朝的服装样式为基础，又参考唐、宋、元朝以及部分清朝服装样式设计而成。俗话说："人是衣裳马是鞍。"戏曲服装以其独特的艺术特点和艺术魅力，向人们展示了戏曲的服装美。戏曲服装美是戏曲艺术整体美的重要组成部分。

戏曲服装大致有如下3个特点。

一是不受时代的约束。如皇帝穿的黄色龙袍，不管是哪个朝代的皇帝，在京剧舞台上所穿的服装都是一样的。这也体现了戏曲服装崇尚简约

的特点。

二是不受季节的限制。在戏曲舞台上,春夏秋冬四季变化不是依据服装来区分的,而是通过演员唱、念、做、打的程式表演外化出来的。

三是为表演服务。这是戏曲服装最主要的特点,也是戏曲服装最高的审美境界。戏曲服装的样式都是在生活的基础上,经过夸张、变形、装饰、美化,改变了生活的自然形态,依据戏曲表演艺术的特点,经过精心设计创造出来的。服装样式要服务于戏曲舞台表演行当、剧中人物唱、念、做、打表演程式的艺术呈现需要,这是戏曲服饰美的前提和标准。如在戏曲舞台上,传统剧目中古代官员所穿蟒服的衣袖都是经过夸张变形的,十分肥大,腰间佩挂的一条玉带(腰带)也经过夸张变形,精心设计成了一个大且圆的圈,以保持服装和身体之间有一定的距离。之所以这样设计,就是为了方便演员运用程式化虚拟性和写意性的舞台表演身段,为塑造个性鲜明、生动鲜活的人物形象服务。

戏曲服装大致可分为如下 6 类:一是长袍类服装,包括蟒、帔、褶子、开氅、箭衣、斗篷、坎肩、旗袍等;二是短衣类服装,包括打衣、打裤、抱衣、抱裤、袄、裤子、裙子、茶衣、彩裤、水衣等;三是铠甲类,包括硬靠、软靠、改良靠等;四是盔帽类,包括盔、冠、帽、巾等;五是靴鞋类,包括厚底靴、薄底靴、云头履、夫子履、洒鞋、鱼鳞洒鞋、彩鞋、旗鞋等;六是辅助、装饰类,包括水袖、翎子、玉带、鸾带、四喜带、腰巾子、靠旗、胖袄等。

四、戏曲剧目分类

戏曲剧目可分为以下种类。

本戏。指故事情节完整的整本大戏。本戏大多行当齐全,人员众多。如《群英会》《龙凤呈祥》等。

连台本戏。指围绕一个故事展开的剧目,有的剧目是几本,有的剧目是几十本,一般一天内完成两本演出,而整出剧目需要几天甚至几十天才能演完,这样的戏曲形式就是连台本戏。如《狸猫换太子》《目连救母》等。

折子戏。戏曲演出的一种形式,指从本戏中摘出某一场或某一片段进行独立演出的剧目。也有一部分折子戏是从传奇中摘取精彩的一折或数折独立演出。如《牡丹亭》中《游园》或《惊梦》一折、《四郎探母》中《坐宫》一折等均属此类剧目。清朝前期,昆曲出现了以折子戏为主的演

出形式。折子戏的出现，是戏曲艺术发展的结果。

小戏。指剧情相对简单、演出时间相对较短的剧目，大多以小花旦、小生、小丑合作的二小戏或三小戏为主。如《上坟》中的小花旦和小丑、《小放牛》中的小花旦和小丑、《连升店》中的小生和小丑，以及《拾玉镯》中的小花旦、小生和小丑等。

对戏。指全剧表演以两个人物相当、分量相近的主要角色为主，如《四郎探母》中的铁镜公主和杨四郎、《红鬃烈马》中的王宝钏和薛平贵等。

文戏。在内容上大多以公案、爱情、忠义、孝道、宫廷政治斗争等题材为主，如《窦娥冤》《梁山伯与祝英台》《三娘教子》《清风亭》《二进宫》等。在表现形式上，文戏最突出的特点是以繁重的唱功或念功及身段表演程式作为塑造人物的重要手段，简而言之，就是以歌为主。

武戏。在内容上大多以军事斗争及神仙、妖魔、鬼怪等题材为主，如《挑滑车》《长坂坡》《三打白骨精》《五花洞》等。在表现形式上，武戏大都以高难度的武打动作、翻打动作、武功特技及繁重的舞蹈身段来塑造人物，简而言之，就是以武为主。

文武并重戏。指在表演上集文戏和武戏两种表演形式于一身的剧目。此类剧目以有文有武、文武并重为艺术特色。《定军山》《杨门女将》《连环套》《野猪林》《大英节烈》《白蛇传》等皆是此类剧目。

帽儿戏。又称"开场戏"，指在一场折子戏专场演出当中第一个出场演出的折子戏，因居首而得名。20世纪50年代，帽儿戏逐渐发生了变化，多是短小精悍、场面火爆的武戏，力求把开场的舞台气氛营造得热烈。帽儿戏一般安排初出茅庐的优秀年轻演员担任。

轴戏。指在一场折子戏专场演出当中第二个出场演出的折子戏，一般以偏重唱功的文戏居多。

中轴戏。指在一场折子戏专场演出当中，最中间出场演出的折子戏，一般以偏重唱功的文戏居多。中轴戏处在一个非常重要的位置，起着承上启下的作用。

大轴戏。称"压大轴"，指在一场折子戏专场演出当中最后一个出场演出的折子戏，一般由整台演出当中分量最重、技艺最精湛、知名度最高、票房号召力最大的演员担任。

压轴戏。指在一场折子戏专场演出当中倒数第二个出场演出的折子戏。一般情况下，压轴戏由艺术水平、知名度、票房号召力仅次于担任大

轴戏任务的演员担任。

封箱戏。也称"封箱大戏",是旧时戏班停演的习俗。每年农历岁末,戏班都要结束一年的演出进行休息。因此,把一年当中最后的一场演出称为"封箱戏"。封箱戏的最后一出是反串合演剧目,生、旦、净、丑行当齐全;题材内容表现吉祥如意。尽管是反串,但演员都严肃认真,有一种相互竞技的意味。

古装新戏。1915年,梅兰芳先生在新文化运动思想的影响下,积极投身于戏曲改良运动,首创演出一种穿古装衣、着古装发式,以歌舞为主的新的戏曲演出形式。如《嫦娥奔月》《天女散花》《黛玉葬花》《洛神》《红线盗盒》等,促进了京剧(戏曲)旦角行当艺术的继承、创新和发展。

时装新戏。清末以后出现的一种表现现实生活的新编戏曲,因穿戴现代时装而得名,相当于如今的现代戏,既有中国题材,也有外国题材,内容大多取材于时事新闻,如《黑籍冤魂》《一缕麻》《邓霞姑》《摩登伽女》《宋教仁》等。

传统戏。指中国传统曲目中经过漫长的历史发展过程而形成和流传的剧目,是与新编戏、现代戏相对而言的。20世纪50年代,中华人民共和国成立后实行戏曲改革,戏曲剧目创作、演出要遵循"三并举"原则,即传统戏、新编戏、现代戏三者要统筹兼顾、和谐发展。中华人民共和国成立后,传统剧目在去其糟粕的基础上推陈出新,取得了新发展。如《杨家将》《失空斩》《龙凤呈祥》《贵妃醉酒》《梁红玉》《生死恨》《挑滑车》《红鬃烈马》《群英会》《秦香莲》《红娘》《定军山》《拾玉镯》《窦娥冤》《徐策跑城》《女起解》《钓金龟》《打渔杀家》《武松》等。

新编历史戏。指中华人民共和国成立后,以历史唯物主义观点编写的反映历史人物与历史事件的剧目。新编历史戏的编写取材于远古时代直至1919年五四运动间的历史事件、民间传说、神话寓言等。它既区别于过去的历史剧目,也不同于经过整理的传统剧目。如《将相和》《火烧望海楼》《红灯照》《逼上梁山》《闯王旗》《杨门女将》《赤桑镇》《赵氏孤儿》《野猪林》《李逵探母》《关汉卿》《秦香莲》《花木兰》《状元媒》《梁山伯与祝英台》《红楼梦》《穆桂英挂帅》《三打祝家庄》《曹操与杨修》等。

现代戏。辛亥革命后,反映现实生活的现代戏崭露头角,并开始了大规模的创作。新中国成立后,现代戏进入了一个创作高峰期,涌现出一批

杰出的现代戏的剧作家，如郭沫若、田汉、曹禺、夏衍、老舍，以及一些流传下来的经典剧目，如《白毛女》《罗汉钱》《红灯记》《沙家浜》《智取威虎山》《海港》《杜鹃山》《朝阳沟》《刘巧儿》《奇袭白虎团》《红云岗》《华子良》《刑场上的婚礼》《祥林嫂》《璇子》《蝶恋花》等。同时，还涌现出一大批优秀的表演艺术家，如刘长瑜、李少春、洪雪飞、钱浩梁、高玉倩、袁世海等。

第三节　戏曲声腔系统

在几千年的历史长河的洗练与沉淀中，中国传统戏曲艺术植根于民间，与各民族各地区独特的方言、音乐、舞蹈、风俗等糅合，以丰富多彩的现实生活为营养，以各地独具特色的方言为依托，在不断地创造发展中，绽放出种类繁多的地方剧种之花。据20世纪80年代国家有关部门调查统计，正式确认我国各民族各地区的地方剧种有317种之多，包括著名剧种京剧、昆曲、越剧、豫剧、黄梅戏、粤剧等。

在中国传统戏曲艺术的宝库里，地方戏就如同一颗颗珍珠，闪烁着耀眼的光芒。各地声腔系统以及地方性戏曲种类都凝结着各地的民风民俗，蕴含着百姓对语言、音乐、舞蹈等艺术元素的独到见解，不仅是大众喜闻乐见的演剧形式，而且是传统戏曲艺术活力的源泉。

一、昆腔系统

1. 起源与发展

昆曲，原名"昆山腔"或"昆腔"，是现存戏曲中最古老、影响最大的剧种之一。它的风格典雅古朴，形式完善精致，典型地体现了中国传统文化的美学特征，被誉为戏曲百花园中的"兰花"。现有全国各大剧种无不受昆曲的影响。

昆山腔形成于元末明初（14世纪中叶）江苏昆山一带，属于南戏系统。开始只是江南地区的民间小唱。到明嘉靖、隆庆年间（1522—1572），杰出的戏曲音乐家魏良辅对其发展与提高做出了重要的贡献。他在昆山腔的基础上，吸取北曲的艺术成就和南戏中的海盐腔、弋阳腔、余姚腔等曲腔的优点并进行革新创造，使唱腔变得清柔、婉转、细腻，人们称之为"水磨调（腔）"。魏良辅新创的水磨调是一种清唱，改革后的昆

山腔从最初的"止于吴中"一跃成为"流丽悠远，出于三腔之上"的全国性声腔。后来，传奇作家梁辰鱼创作《浣纱记》，借用锣鼓，将水磨调搬上舞台，使昆曲第一次以成熟的艺术形态在舞台上出现。此即为第一出昆曲，只不过"昆曲"的称谓直至 20 世纪 20 年代才真正出现。

万历年间，昆山腔以苏州一带为中心，逐渐扩展到长江以南、钱塘江以北各地，以后又流布到福建、江西、广东、湖北、湖南、四川、河南、河北各地，万历末年传入北京，渐成为影响最大的剧种。此后直至清代中叶，出现了许多传奇作家，产生了《牡丹亭》《水浒传》《玉簪记》《长生殿》《桃花扇》《蝴蝶梦》《十五贯》等一大批昆曲名作。乾隆年间（1711—1799），舞台表演艺术、造型艺术、音乐的编曲与演唱方法等都高度发展，出现了一大批精彩的折子戏，有许多名折至今仍久演不衰，这是昆剧历史上的鼎盛时期。乾隆以后，昆曲由于逐渐士大夫化，词曲深奥，艺术上过于雕琢而僵化，内容上为适应宫廷贵族的需要，逐渐脱离现实生活而逐渐衰落，其地位渐为后起的"花部"（梆子腔、皮黄腔）所代替，但它在全国其他地区仍继续以新的形式发展下去。大致有两种情况：一是流传出去后在新地生根，并出现新的分支，如湘昆（湖南）、北昆（北京）、永昆（浙江永嘉）、衡阳昆曲（湖南衡阳）等；二是与其他剧种音乐结合，成为其中的一种声腔继续生长，如京剧、湘剧、川剧、赣剧、桂剧等剧种的昆腔。至于昆腔的音乐材料以及表演、服饰、曲牌、锣鼓点、剧目、脸谱、身段程式等，都对后期诸剧种产生了深远的影响。中华人民共和国成立后，昆剧重获新生，出现了一批经整理的传统戏、新编剧，涌现了不少造诣较高的著名演员，并培养了不少后起之秀。2001 年，昆曲被联合国教科文组织评为世界人类口述和非物质文化遗产代表作。

2. 南曲、北曲

昆腔有南曲与北曲之分，从南曲、北曲各自的主要音乐特征和差异而言，南曲多用五声音阶，板缓、腔长、字位宽，行腔柔婉缠绵，适于表达爱恋、委婉、怀念、愁苦之情；北曲多用七声音阶，节奏鲜明、字位密、旋律刚劲激越，适于表达豪迈、刚强、慷慨之情。旧时，南曲、北曲界限分明，套曲各自独立，不能混用。后来出现"南北合套"的形式，即在一个套曲中兼用南曲和北曲的形式，其界限已基本打破，但风格上的不同倾向仍然存在。

3. 百戏之母

昆曲被尊崇为"百戏之祖"或"百戏之母",主要是因为它以丰富的剧目、精湛的表演、海量的曲牌、考究的演唱和精深的理论,成为戏曲舞台艺术的范式,许多剧种在成熟过程中都受惠于昆曲。昆曲剧目共计保留了来源于南戏、传奇作品和少量元杂剧的400多出折子戏。如《浣纱记》之《寄子》、《宝剑记》之《夜奔》、《鸣凤记》之《吃茶》、《牡丹亭》之《闹学》《游园》《惊梦》《寻梦》《拾画》《叫画》、《玉簪记》之《琴挑》《秋江》、《渔家乐》之《藏舟》《刺梁》、《长生殿》之《定情》《酒楼》《絮阁》《惊变》《哭像》《闻铃》《弹词》等。这些折子戏无论是剧作结构还是音乐表演都已经锤炼得十分精密且精湛,成为其他剧种移植、借鉴的剧作宝库。

通过长期的艺术实践,昆曲的表演形成了载歌载舞的表现形式。身段的表意性和观赏性极强,是"无声不歌、无动不舞"的典范;念白以中州韵为主,丑角念苏白、扬州白等。昆曲的角色行当较之其他剧种也划分得格外细致:老生分外、末、副末,小生分官生(又分大官生、小官生)、巾生、雉尾生、鞋皮生等,旦角分正旦、刺杀旦、五旦、六旦、老旦等,净丑分大面、白面、二面、小面等。每个行当都有表现人物的一套程式和技巧,刻画人物细腻精准,形成了昆曲完整而独特的表演体系。京剧、越剧、黄梅戏等众多剧种在成熟过程中,无不从昆曲的唱腔、表演中汲取养分,在舞台表演上向昆曲学习和靠拢。

昆曲在演唱技巧上,非常注重咬字发音,讲究对声音的控制。音乐伴奏也颇为齐全,管乐有笛、箫、唢呐等,弦乐有琵琶、三弦月琴等,打击乐有鼓板、大锣、小锣、铴锣、云锣、小钹、堂鼓等。这些口法和伴奏模式也给其他剧种的唱念、伴奏提供了经典的范式。昆曲中留存下来的数以千计的南北曲曲牌,被许多声腔、剧种吸收,使其在音乐上得到了极大的丰富。同时,昆曲理论研究的成果丰硕,魏良辅的《曲律》、徐大椿的《乐府传声》、沈宠绥的《度曲须知》等对戏曲声腔、声乐的研究起到举足轻重的作用。

4. 昆曲经典剧目赏析

(1)《长生殿》

《长生殿》是昆曲的典型传统剧目之一。剧本是清代剧作家洪昇(1645—1704)的代表作。该剧以唐朝安史之乱这一历史事件为背景,描

写了唐明皇（李隆基）和杨贵妃（杨玉环）的爱情及其悲离的故事。剧本从多方面反映社会矛盾，将百姓的困苦与宫廷的奢华生活做鲜明的对照，表露了作者的爱憎。全剧前半部分以李、杨的爱情为主线；后半部分则主要写战乱中仓皇出逃，杨死于马嵬坡以及唐明皇晚年的凄楚。《小宴》一折为第24出《惊变》的开始部分，唱北曲。由李、杨二人齐唱与对唱，表现二人深挚的爱情。昆曲表演艺术大师俞振飞造诣深厚，学识渊博，表演上熔京、昆于一炉，演唐明皇自有深到之处。《长生殿》剧照如图2-1所示。

图2-1 《长生殿》剧照

（2）《牡丹亭》

《牡丹亭》是昆曲典型传统剧目之一。剧本原名《牡丹亭还魂记》，为明代汤显祖（1550—1616）所作，描述南宋时南安太守之女杜丽娘囿于封建家教的束缚，与侍女春香游园闲散，梦中与书生柳梦梅相爱，醒后感伤而死。3年后柳到南安，见杜画像甚慕，朝夕对画呼唤，丽娘魂魄感于此而复生，与柳结为夫妻。全剧表现了青年男女追求自由恋爱的愿望，充满了个性解放的浪漫主义风格，曲词优美，精致动人。《游园》一折唱南曲，表现杜丽娘走出闺房，入庭院而赏春，触景生情，少女情窦初开的情景。通过〔绕地游〕〔步步娇〕〔醉扶归〕〔皂罗袍〕〔好姐姐〕〔尾声〕6个曲牌的唱腔，展现了杜丽娘对封建礼教的不满、对春色的惊叹、对青春的热爱以及对自己命运的感伤。此折文辞、曲调、舞蹈三者结合完美，为昆曲传统戏中最常演出的剧目之一。《牡丹亭》剧照如图2-2所示。

图 2-2 《牡丹亭》剧照

二、梆子腔系统

1."第一个板腔体声腔"

以梆为板,月琴应之,亦有紧慢。俗呼梆子腔,蜀谓之乱弹。(清·李调元《剧说》)

梆子腔源于秦方言区的秦腔,又称"乱弹",因演唱时以枣木梆子击节,故名"梆子腔",俗称"桄桄乱弹"。清代康熙以来,秦腔盛行,逐渐流传至河北、河南、山东、山西、安徽、湖北、江西、福建、浙江、云南等地,遂同各地方言和民间音乐结合,逐渐演化成地方性梆子腔。

梆子腔是第一个采用板腔体的声腔,板腔体一改过去曲牌体单曲叠用、联曲成套的形式,而是由一个母体派生出一系列节奏、速度表现功能各异的板式所构成的唱腔系统。明末清初出现的梆子腔,是中国最早使用板腔体音乐的戏曲声腔。这是戏曲音乐发展史上一件了不起的大事。它以新的姿态、新的结构、新的音乐思维方法、新的音调首次出现于剧坛,打破了千百年来曲牌体一统天下的局面。

梆子腔兴起后迅速传播开来,且在各地落地生根,发展成了巨大的梆子腔系统。陕西、山东、河南、河北、安徽、四川、江西、云南等省都有梆子腔的身影,有的省之中又有多个子腔剧种。艺术生命力极其旺盛,甚至在"花雅之争"中成为花部乱弹中重要的声腔力量,直接撼动了正雅之声昆曲一统剧坛的地位。

梆子腔的流播借力于两个重要的途径。一是明末李自成的农民起义，队伍起自陕西，家乡戏曲随着他们的进军路线播散出去，在各地生根孕育出新的剧种。二是明清之际，山陕商人群体的崛起不仅为梆子戏班提供了经济上的资助，而且直接影响到剧种的诞生、剧目的创作和梆子腔的审美取向。商路即戏路，山陕商人云集的商业重镇、各地的山陕会馆都有梆子腔的盛行。

2. 梆子腔的音乐特征

在梆子腔系统的众多剧种中，又有3种不同的情况：一是保持梆子腔为单一声腔的剧种，如秦腔、同州梆子、蒲州梆子、中路梆子、北路梆子、河南梆子、山东梆子、河北梆子、老调梆子皆属此类；有在多声腔剧种中作为独立声腔出现的，如川剧中的弹戏、滇剧中的丝弦腔等；有与其他声腔结合，但依然保持着梆子腔的特性，如浙江绍剧中的二凡；与其他声腔合流，衍变成新的声腔，如京剧中的西皮腔、粤剧中的梆子腔、湘剧中的北路腔、滇剧中的襄阳腔等。所有这些梆子腔剧种，其音乐都有以下的共性特征：①以硬木梆子和板胡作为标志性伴奏乐器；②七字句或十字句上下对称的唱词与音乐上相对平衡的对应性乐句；③基腔衍生出不同板式的板腔体唱腔；④七声音阶为主，音域宽广，调式色彩丰富、旋法多跳进、眼上（闪板）起唱；⑤男女同腔同调，女腔发展成熟；⑥木梆子极具穿透力的音色，配合板胡的伴奏，成为梆子腔标志性的音响特征，而"梆子不压嘴"的唱奏习惯形成了梆子腔眼上（闪板）起唱的特点。

作为板腔体声腔，梆子腔在板式上的发展是十分完备的，归纳起来，包括散板类和整板类的唱腔。在整板类唱腔中，眼起板落为普遍规律：三眼板（4/4记谱）中眼起唱，板上落音；一眼板（2/4记谱）眼上起唱，板上落音；无眼板（1/4记谱）闪板起唱，板上落音。

各种板式按照一定的速度变化规律（通常为"散—慢—中—快—散"的构成原则）衔接铺排，梆子腔在发展中积累了戏剧情感表现丰富的板式类型和非常巧妙的转板手法，这些后来都被皮黄腔、新兴剧种乃至民族器乐、民间说唱所借鉴。

梆子腔剧种的唱腔中表现出丰富的调式色彩和旋律色彩。调式色彩主要出现在秦方言流布地区以及汉调桄桄、川剧弹腔和云南丝弦所共有的欢音（也称"花音""甜皮""甜平""甜品""硬音"等）、苦音（也称"哭音""苦皮""苦平""苦品""软音"等）。以及以河南梆子为代表的地区流派豫东调、豫西调的特色调式色彩。旋律色彩则表现为地域风格

特色的花腔旋律——彩腔①和独具地方特色的衬腔歌唱。

梆子腔剧种各行当音区分布不同，男女基本不分腔，高低没有差异，其音区普遍偏高，甚至有些部分达到了人声的极限。在庙台戏、草台戏的演出中，演员以喊唱吸引观众，尤其梆子腔须生、花脸的演员其演唱被称作"喊唱""挣破头"。这种状况一方面构成了梆子腔高亢雄浑的独特音乐风格，"其音慷慨，血气为之动荡"；另一方面则由于嗓音长期处于超负荷的紧张状态，使得梆子腔男腔不及女腔成熟、完善，同时，在传承上，男演员的培养也面临一定的困境。

3. 秦腔

秦腔主要流行于陕西、甘肃、宁夏、青海、新疆、西藏等地，是梆子腔中最古老的剧种。传统剧目丰富、题材广泛，历史剧多是取材于"东周列国""三国""杨家将"等英雄传奇或悲剧故事，还有许多其他题材的神话、民间故事和各种公案戏。

秦腔在康熙末年到乾嘉年间足迹几乎遍布全国，对梆子腔系其他剧种的兴起和发展起到了十分重要的作用，特别是秦腔名伶魏长生3次进京演出后，出现了"到处笙箫，尽唱魏三之句"的盛况，由此写下了秦腔历史上的辉煌篇章。

20世纪初，受辛亥革命新思潮的影响，李桐轩、孙仁玉、范紫东等创建了秦腔演出团体和教育机构——易俗社，以"辅助社会教育，移风易俗"为宗旨，在剧社体制、组织机构、管理制度、艺术创作、唱腔伴奏、舞台演出、传承教育等各方面都进行了改革，其创编新戏宣传民主思想影响深远，并带动了陕西省内乃至全国的戏曲改革，涌现出《三回头》《三滴血》《夺锦楼》《双锦衣》《软玉屏》《柜中缘》《小姑贤》《庚娘传》《韩宝英》等一批佳作。1924年，鲁迅先生在西安讲学期间，观看了易俗社的演出，题赠"古调独弹"匾额，成为秦腔历史上的一段佳话。

作为同为山陕大地上孕育的梆子腔剧种，秦腔与秦地音乐、其他姊妹艺术在声腔渊源、剧目渊源上都有密切的联系；秦腔中的不少器乐曲牌就直接来源于当地的民歌小曲和鼓吹乐；其打击乐也十分丰富，不仅对其他梆子腔剧种有影响，对北方的戏曲剧种（包括京剧）也有一定的影响，如〔马腿儿〕〔急急风〕〔长锤〕等锣鼓点被全国许多剧种广泛沿用。

秦腔唱腔中非常具有调式色彩的是欢音、苦音，两种唱腔均为徵调

① 彩腔是秦腔中的花腔旋律，又称"采腔"，由拖腔扩充发展而成，音区翻高假声演唱。

式，但因为音阶、旋律框架、色彩音的构成不尽相同，所以表现出明显的风格差异。花音调式明朗、昂扬，善于表现喜悦、清新的感情；苦音调式深沉、柔和，善于表现细致、内在的感情。

秦腔唱腔板式齐全，常用的有慢板（长于抒情）、二六板（兼具叙事与抒情）、带板（多用于紧张、激越的感情）、垫板（自由节拍，常用于悲壮豪放的情绪）、二倒板（常做唱段或转板的引句）、滚板（节奏自由，吟咏性唱腔，用于哭腔等）6 种。秦腔唱腔旋律的起伏较大，跳进较多，常有四、五度的跳进，七度以上直接的大跳也常可见。唱法有本音（用真嗓唱）和二音（用假嗓或真假声结合的方法唱）两种。大多以本音为主，有时在句末拖腔上用二音，将旋律翻高八度，非常动人。

秦腔所用乐器，文场丝弦有板胡、二弦子、二胡、笛、三弦、琵琶、扬琴等，吹管乐有唢呐、海笛、管子、喇叭等。武场锣鼓有暴鼓、干鼓、堂鼓、句锣、小锣、马锣、铙钹、铰子、椰子等。其中，最主要的是体现剧种特色的板胡与梆子两种。

《庵堂认母》是秦腔传统剧目。故事讲述法华庵尼姑王志贞与书生申贵升相恋，生下一子。申病死，志贞只得忍痛弃婴路旁。后其子长大成人，取名元宰，得中解元，凭生母留下的血书去尼姑庵认母。经过一番思想斗争，志贞终于不顾庵堂法规，认了亲生儿子。

4. 豫剧

豫剧又称"河南梆子""河南高调"，是梆子腔系中重要的剧种。豫剧的派别主要有以开封为中心形成的祥符调、以商丘为中心形成的豫东调、以洛阳为中心形成的豫西调、以沙流河为中心形成的沙河调、豫北平原一带流行唱法——高调。其中尤以豫东调、豫西调最为流行，且个性鲜明。造成这种差异除了方言的因素外，还有更深层的因素。豫东属于平原文化特质，是中原腹地、早期民族交汇区以及多方文化的辐集冲突区，而豫西则属于河洛文化特质，与秦晋文化十分接近。

豫剧经典剧目《花木兰》的故事源自北朝乐府《木兰诗》。晚明时期，出现了第一部敷演木兰故事的戏曲作品——徐渭的杂剧《雌木兰替父从军》。豫剧《花木兰》是表演艺术家常香玉的代表作品，其中《谁说女子不如男》一段唱腔几乎家喻户晓。曲谱中的这一段〔慢二八板〕在豫西调的基础上，糅合了豫东调的旋律特征和风格，两调的融合自然流畅、亦庄亦谐，忽而是战场上威风八面的将军形象，忽而是闺中羞答答的小女儿情态，加之常香玉细腻传神的唱腔处理功力，极为活泼生动。值得

注意的是，20世纪30年代之前，豫东调、豫西调很少交流，常香玉吸收豫东调唱腔弥补豫西调之不足，实现了豫东、豫西合流。常派唱腔字正腔圆，运气酣畅，韵味淳厚，以声绘情、以情带声，表演人物一人一貌、鲜活生动。

豫剧的唱腔主要有4种板式类别：慢板、流水板、二八板、飞板。由于丰富的派别和表现力各异的板式的结合，豫剧音乐热情奔放又细腻婉转，有极强的表现力，质朴通俗、贴近生活，同时，节奏鲜明，唱腔棱角鲜明，既能驾驭宏大叙事的历史剧目，又可表现诙谐幽默的小喜剧；既可洪钟大吕、杀伐决断，又可呢喃轻吟、儿女情长。因此，豫剧深受河南及河南以外省区百姓喜爱。

豫剧乐队的文场主奏乐器，早期为大弦（八角月琴）、二弦（高音小板胡）和三弦。20世纪30年代后引进了板胡，大弦、二弦逐渐弃用，改用中音板胡为主弦。50年代以后，一般的文场中逐渐增添了二胡、琵琶、竹笛、笙、闷子等。有的剧目在演出中还增加了坠胡、古筝等，亦有中西混合乐队的运用。

豫剧著名演员有常香玉、李剑云、牛得草、马金凤等。剧目丰富，以杨家将为题材的剧目就有30多出。

三、皮黄腔系统

（一）南北合一的声腔

皮黄腔包括西皮腔和二黄腔两种独立声腔，是近代戏曲四大声腔中唯一一个两声腔合用的声腔。皮黄腔继梆子腔之后，完善发展了板腔体音乐，其类别特征是成熟的板腔体音乐和以胡琴作为主要伴奏。

西皮腔、二黄腔两种声腔长期在一起使用，但是来源不同。关于西皮腔的起源，学界有较为统一说法：西皮腔由秦腔衍生而来，产生于西北。而有关二黄腔的起源，学界有几种说法：出自湖北黄陂、黄冈，称"二黄"；出自安徽安庆，应为"二簧"，双笛托腔之"吹腔"；出自江西宜黄，因为吴音读音相近错传为"二黄"；出自湖北、安徽，由平调演变而来。虽然在起源地的判断上有差异，但基本都属于长江中下游一带的江西、安徽、湖北等地。

西皮腔和二黄腔原来是两种不同的曲调，由于它们都属于板腔体曲体，因此，在唱词格式、板式分类、组合联套规律等方面都非常相似。然

而，两者在完善板腔体唱腔方面各有侧重：西皮声腔在板式变化的丰富多样性上取得了高度的艺术成就；二黄声腔则在行当分腔以及正调、反调的完备发展上最为突出。

（二）皮黄腔的音乐特征

西皮腔眼起板落，胡琴采用 la、mi 定弦。西皮腔的唱腔与过门都围绕着 la、mi 两根空弦音进行。旋律多跳进（la–mi、mi–do、la–fa），音乐风格较为活泼高亢，长于表达激动的感情，挺拔矫健。生腔上句落 re 下句落 do，旦腔上句落 la 下句落 sol。有原板、慢板、快三眼、二六、流水、快板、散板、摇板、滚板、导板等板式。

二黄腔板起板落，胡琴采用 sol、re 定弦。二黄声腔的唱腔与过门都围绕着 sol、re 两根空弦音进行。旋律多级进、音乐风格较为抒情平稳，长于表达细腻深沉的感情。生腔上句落 do 下句落 re、旦腔上句落 do 下句落 sol，有〔原板〕〔慢板〕〔导板〕〔回龙〕等板式。

西皮、二黄的结合，相较于梆子腔，将戏曲音乐的戏剧表现能力又向前推进了一大步。全部或主要采用皮黄声腔的剧种有 30 个。皮黄腔在京剧、汉剧、徽剧、粤剧、滇剧等多声腔剧种中发展较好，其中尤以京剧的皮黄腔发展最好，京剧也被认为是皮黄声腔的代表性剧种。

（三）京剧

在 1790 年四大徽班进京，至 1828 年汉调进京，徽、汉合流以后，经过 10 余年的相互兼容，在吸收和借鉴昆曲、高腔、秦腔等姊妹艺术精华和京城民间曲调的基础上，一个新的剧种——京剧诞生了。京剧表演行当分为生、旦、净、丑四大类型，在每一大类型之中又可分为不同的小类型。

1. 起源与发展

清乾隆五十五年（1790），为庆祝乾隆皇帝八十大寿，浙江盐务大臣约集了南方久享盛名的三庆班，班主和名旦高朗亭奉命进京祝寿演出。三庆班带来了与居传统地位的昆曲截然不同的一种新颖别致的地方曲调——徽调，给当时的观众以耳目一新的感觉。三庆班在京城站稳脚跟以后，又有和春、四喜、春台、三和等徽班接踵而来。徽调以通俗质朴的表演风格赢得了京城观众的欢迎，从此在京城扎根，并逐渐取代了当时昆曲在京城戏曲舞台上的主导地位。

经过艺术上的优胜劣汰，三庆、四喜、春台、和春等徽班脱颖而出，

时称"四大徽班"。清朝道光八年（1828），汉调戏班进京之后，难以与声势浩大的徽班抗衡。鉴于徽调与汉调两个剧种在声腔上有血缘关系，后来，汉调演员大都加入徽班，与徽调演员同台献艺。徽调以二黄声腔为主，还包括昆山腔、吹腔、四平调、高拨子等民间曲调。汉调则集西皮和二黄两种声腔于一身。徽、汉合班演出的形式，对京城皮黄合奏局面的形成起到了巨大的促进作用。

继1828年"徽汉合流"以后，经过10余年的相互兼容，在以安徽的徽调和湖北的汉调作为主体，并以宽广的胸怀吸收和借鉴昆曲、高腔、秦腔等姊妹艺术的精华和京城民间曲调的基础上，清道光二十年（1840）左右，一个新的剧种——京剧（当时称"皮黄戏"）在京城诞生。演员中出现了余三胜、张二奎、程长庚3位著名的老生，称为"三鼎甲"。

尽管京剧形成于京城，但并非京城土生土长的地方戏剧种。在音乐上，京剧以西皮、二黄两种声腔为主体，兼容昆曲、吹腔、高拨子、四平调、南梆子、娃娃腔、南锣、柳子腔、山歌、民谣等腔调，是一个名副其实的多声腔剧种；在唱、念吐字发音上，强调湖广音的四声调值、河南的中州韵和北方音韵的十三辙，最大化地融入京城的读音，从而形成了汇集南北语系和戏曲音乐于一体，雅俗共赏、通俗易懂、传播广远的戏曲剧种。

2. 表演行当构成

京剧表演行当划分为生、旦、净、丑四大类型。在每一大类当中，还根据人物自然因素和社会因素的不同，分为多种小类型。

生，指扮演男性角色的行当。根据人物的年龄、性格、身份以及表演题材和体裁等特征，生行分为老生、小生、武生、红生、娃娃生五大类。生行角色最显著的外貌特征是面部化素妆，又称"俊扮"，但是红生行当需要勾画脸谱，如《古城会》中的关羽、《斩黄袍》中的赵匡胤等。部分武生也勾画脸谱，如《铁笼山》中的姜维、《四平山》中的李元霸、《艳阳楼》中的高登、《大闹天宫》中的孙悟空等。老生，指京剧中扮演中老年男性的角色，因其所扮演的大多为行为端庄、中正平和的正面角色，所以又称"正生"。又因其标志性的特征是戴髯口，所以又有"须生"之称谓。小生，指京剧中扮演青少年男性的角色，其显著特征是化素妆，不戴胡须；其唱腔运用小嗓（假声），念白以假嗓为主、真嗓为辅，真假嗓结合的发声方法。小生声音比较尖细，以凸显本行当的年龄和表演特色。小生唱念假声发声与旦角假声发声截然不同，小生发声讲究刚、劲、宽、

亮,追求"龙、虎、凤"3种音色。

旦,指扮演女性角色的行当。根据人物的年龄、性格、表演题材和体裁等的不同,又分为青衣、花旦、花衫、刀马旦、武旦、老旦、彩旦七大类型。除彩旦行当外,其他旦行角色都讲究俊扮。

净,又称"花脸""大花脸",扮演男性角色。其最显著的特征是用不同的色彩在面部勾画大大的脸谱,不同的主色调代表不同的人物性格。花脸多用于扮演性格粗犷豪放、刚正不阿的官员,或武艺高强、行侠仗义、性格鲁莽的大将和英雄豪杰,或阴险诈、凶残暴虐的男性角色。在唱腔和念白的发声上用真嗓,强调头腔、鼻腔、喉腔、胸腔共鸣的共振,突显粗犷豪放、黄钟大吕的声音形象。与其他行当相比,花脸的声音最为夸张、洪大、达远,最具震撼力。按表现形式,大致可划分为铜锤花脸、架子花脸、武花脸3种类型。

丑,是一个既扮演男性角色又扮演女性角色的双重行当。因其化妆特征是在鼻梁上方的区域内勾画类似窝头或豆腐等形状的白粉块脸谱,所以又称"三花脸""小花脸"。丑角塑造的人物形象既有心地善良的好人,也有内心丑恶的坏人。无论在化妆上还是表演上,丑角都极具艺术欣赏价值和独特的审美价值。根据人物的年龄、性格、性别、表演题材和体裁等特征,丑角又分为文丑、武丑、彩旦三大类。

京剧表演艺术家中最具代表性的有"四大名旦"——梅兰芳、程砚秋、荀慧生、尚小云。其唱腔特点为:梅兰芳,梅派唱腔,平和恬淡、均衡静穆;尚小云,尚派唱腔,顿挫有致、刚柔相济;程砚秋,程派唱腔,幽咽婉转、沉厚含蓄;荀慧生,荀派唱腔,娇柔美艳、俏丽多姿。

"四大须生"为马连良、谭富英、杨宝森、奚啸伯。另外,老生谭鑫培、净角金少山、裘盛戎、小生姜妙香、叶盛兰、武生盖叫天、厉慧良、老旦裘云甫、李多奎、丑角萧长华等在各自行当中也各有建树,自成一派。

3. 听觉艺术

京剧在中国传统听觉艺术发展史上,可谓登峰造极。从京剧的音乐体式、京剧乐队到曲调,从京剧锣鼓到声韵与念白,高山流水,余音绕梁,集"阳春白雪"与"下里巴人"于一体,为观众提供了丰富多彩的听觉盛筵。

京剧音乐板腔体是针对昆曲的曲牌体而言的,它与昆曲是截然不同的两种音乐结构形式。板腔体的出现是戏曲发展史上的一大进步。在安排全

剧唱腔上，板腔体由各种腔调和板式组成；在音乐技术处理和结构布局安排上，毫不受字多字少及句行的限制。它可以根据剧情、人物的需要自由地安排腔调和板式，不仅使剧本能够更好地反映多种多样的生活题材，表现各种类型的人物形象，而且大大增强了戏曲音乐的艺术表现力。

京剧乐队由管弦乐和打击乐两部分组成，伴奏乐器分为文、武两场。文场乐队包括京剧四大件——京胡、京二胡、月琴、小三弦，以及中阮、大阮、笛子、唢呐、海笛子、笙、箫、挑子等乐器。武场乐队包括武场四大件——板鼓、大锣、铙钹、小锣，以及南鼓、堂鼓、齐钹、广东板（又称"梆子"）、碰钟、云锣、木鱼等乐器。其司鼓者又称"鼓佬"或"鼓师"，为乐队的总指挥。京胡作为主要的伴奏乐器，以其独特的音色托腔保调。伴奏与人声水乳交融、相得益彰，以颉颃鸣奏的统一与若即若离的张力，构成了声腔伴奏共同体。

京剧音乐曲调可分为二黄板腔与西皮板腔。二黄板腔是京剧主要声腔之一，其特点是柔和流畅、稳重舒缓、深沉抒情。节奏是板起板落，善于表现深思、忧伤、感叹和悲愤等情绪。二黄板式包括原板、慢板、快三眼、导板、回龙、散板、摇板及反二黄、唢呐二黄、四平调等。西皮板腔，其声腔特点是活泼明快、刚劲挺拔，善于表现高亢激越、悲愤哀婉的情绪，节奏是眼起板落。西皮板式较为丰富，包括原板、慢板、快三眼、导板、散板、摇板、二六、流水、快板、娃娃调、反西皮等。

经过艺术家们的长期实践，京剧的唱、念、做、打都形成了一套互相制约、相得益彰的程式，使得京剧舞台表演艺术相较于其他地方剧种，乡土气息较弱而更趋于追求虚实相生、形神兼备的艺术境界，因而也被视为国粹，代表中国戏曲在唱、念、做、打各方面的艺术成就。

4．经典剧目赏析

（1）《空城计》

《空城计》是京剧传统剧目之一，故事内容源自《三国演义》。诸葛亮驻守西城，惊闻街亭失守，又报司马懿乘胜来攻取西城，而所部精锐已俱被遣出，西城空虚。万分危急之中，诸葛亮乃施空城之计，令城门大开，自携小童坐城头，饮酒抚琴以待。司马懿兵临城下，见状生疑，且素知诸葛亮用兵谨慎，以为城内必伏有精兵，勒军不进而退。而后探明虚实，回兵复夺西城，此时诸葛亮已调回赵云，司马懿大军惊退。《空城计》剧照如图2-3所示。

此戏生、净并重，老生各派均有演出，以谭派、余派、杨派影响最

大,卢胜奎、刘鸿昇、马连良、言菊朋、奚啸伯亦各有特色。净角饰马谡,以侯喜瑞最为有名。司马懿一角为金少山、裘盛戎、王泉奎、金少臣所擅演。京剧《空城计》选段《我正在城楼观山景》的声腔为西皮二六,最后转散板,老生行当声腔。速度较快,比较接近慢流水,表现了诸葛亮充满自信、侃侃而谈的神情,唱腔显得潇洒流畅,特别在"埋"字上使用了一个"重滑音",既强调了"埋伏"二字含义的真真假假,又透出几分诙谐,传神地刻画了诸葛亮面对强敌时镇定自若的军事家风度。

图2-3 《空城计》剧照

(2)《霸王别姬》

《霸王别姬》是著名京剧传统剧目之一。故事取材于秦末楚汉之战的历史事件。西楚霸王项羽武艺超群,但有勇无谋,节节败退,直到垓下遭刘邦汉兵十面埋伏,被困于绝境,众兵纷纷离散。是夜,项羽与虞姬饮酒消愁。项羽慷慨悲歌,虞姬舞剑为其解闷。最后,虞姬恐误军情,自刎而死。此折唱腔以

图2-4 《霸王别姬》剧照

西皮为主,为旦、净二人对唱,性格对比鲜明。虞姬唱南梆子,感情深切。项羽唱"力拔山兮"歌,苍劲悲壮,用昆曲中的琴歌。虞姬舞剑时,京胡奏〔夜深沉〕曲牌,凄楚动人。梅兰芳大师曾在《霸王别姬》一剧中扮演虞姬。《霸王别姬》剧照如图2-4所示。

(3)《红灯记》

《红灯记》是著名现代京剧剧目之一。取材于电影文学剧本《自有后来人》和话剧《三代人》,由上海沪剧团的同名沪剧改编而来。参加了1964年"全国京剧现代戏观摩汇演",后经数次修改,于1965年春开始在广州、上海等地巡回演出。该剧讲述了在日本统治下的东北,地下党员李玉和以红灯为信号传递情报。王连举叛变革命,李玉和被捕,其母亲和女儿铁梅也先后入狱。李玉和及母亲英勇牺牲,李铁梅继承遗志,为游击队送去了密电码。《浑身是胆雄赳赳》是剧中李玉和的著名唱段,是他被捕时面临日本宪兵与亲人诀别的一段唱。唱词中有许多暗示的双关语,表现出李玉和大无畏的革命气概和与敌周旋的胆量和机智,以及对亲人的无比关怀。《都有一颗红亮的心》是《红灯记》中李铁梅的唱段。亲切活泼的唱腔表现了李铁梅天真的性格和在革命家庭熏陶下迅速成长的形象。"这里的奥妙我也能猜出几分"一句,"奥妙"二字旋律上扬,突出了铁梅洞察到真情时好奇、喜悦的神情。《红灯记》剧照如图2-5所示。

图2-5 《红灯记》剧照

(四)粤剧

粤剧亦称"大戏""广东大戏",源自南戏,明嘉靖年间开始在广东、广西出现。剧种源远流长,特色鲜明。2006年5月20日被列入第一批国家级非物质文化遗产名录之内。

清朝初期,外江班把弋阳腔及昆山腔带入广东,到了太平天国时期,

本地班逐渐出现，但唱腔仍以梆子腔为主。后来，随着昆曲衰落及受徽班影响，粤剧转为皮黄腔系。最初，粤剧演出的语言是中原音韵（又称"戏棚官话"）。辛亥革命时期，志士班的改良从演唱语言入手，知识分子为了便于广东当地群众听懂唱词，方便宣扬革命而把演唱语言改为粤语，改革后的粤剧又称为"新腔"。

粤曲的唱腔音乐主要分说唱类、板腔类、曲牌类3种。广东本地的戏曲音乐以说唱类的南音、木鱼、龙舟、板眼、粤讴等为主，结合粤语的语言特色，在语分平仄、句分上下的基础上，曲词句格必须分为两组上下句式。粤曲唱腔音乐的基本特色是板腔类，即梆子和二黄，俗称"梆黄"，也和京剧的皮黄同类，所以粤剧也属于南北路的戏曲，即有南路二黄唱腔和北路梆子唱腔。曲牌有牌子和小曲两类，牌子大多自昆曲和弋阳诸腔中吸收，少数为广东民间礼仪牌子乐曲；小曲包括戏曲过场音乐、江南丝竹、广东音乐，如〔柳青娘〕〔梳妆台〕〔卖杂货〕〔玉美人〕等。

早期粤剧所使用的乐器只有二弦、提琴、月琴、箫笛、三弦和锣钹鼓板，声调比较简单。清朝粤剧解禁后，加入梆子。剧种成熟后，粤剧所使用的乐器有40多种，大致可分为吹管乐器、弹拨乐器、拉弦乐器、敲击乐器四大类，音乐效果更臻完善。

粤剧的行当原为一末、二净、三正生、四正旦（青衣）、五正丑（男女导角）、六元外（大花面反派）、七小（小生，小武）、八贴（二帮花旦）、九夫（老旦）、十杂（手下、龙套之类），合称"十大行当"。后来被精简为六柱制，即文武生、小生、正印花旦、二帮花旦、丑生、武生。

粤剧各路名家各显其能，形成许多有特色的流派，如薛觉先的薛腔、马师曾的马腔、小明星的星腔、罗家宝的虾腔、红线女的红腔、新马师曾的新马腔、何非凡的凡腔、芳艳芬的芳腔、陈笑风的风腔，等等。尤其是红线女，提起粤剧必谈红线女，几乎是哪里有粤剧，哪里就有红线女的红派曲腔。红线女以其独有的、炉火纯青的唱腔艺术，塑造了一个个光彩夺目的舞台形象——王昭君、李香君、刘胡兰、敫桂英、崔莺娘等，在粤剧史上留下了绚丽的篇章。

四、高腔系统

在当下流行的戏曲声腔中，高腔、昆腔、皮黄腔、梆子腔被称近代戏曲的四大声腔。在这四大声腔中，高腔和昆腔最为古老，同属于曲牌体声腔。而高腔又因其土俗质朴的艺术魅力，兼与各地的民俗紧密结合，因而

有着极为强大的生命力。全国有 30 余个高腔剧种，其中包括江西的赣剧高腔、湖南的长沙高腔、常德高腔、祁阳高腔、辰河高腔、四川的川剧高腔、云南的滇剧高腔、北京的京腔，以及浙江的西安、西吴、侯阳、松阳诸高腔，还有广东、福建等省某些剧种中保存的高腔。

1. 起源与发展

清代李调元称："弋腔始弋阳，即今高腔。"高腔是弋阳腔的后裔，弋阳腔是宋元时期流行在江浙一带的南戏传播至江西东北部的弋阳县，与当地方言、音乐结合的产物。徐渭《南词叙录》中对南戏留下的四大声腔做了记载，其中提及弋阳腔，称："今唱家称弋阳腔，则出于江西，两京、湖南、闽、广用之……"

弋阳县地处江西赣东北地区，信江的中游，南宋时，为信州府管辖，元代属江浙行省。古时的弋阳为闽、浙、赣、皖经济、文化交流的必经之地。形成于此的弋阳腔兼具南北曲的艺术特色，既有南曲的柔婉绮丽，又兼北曲的高亢激昂，因而表现力非常丰富。在流播中，弋阳腔不断与地方民歌、道教音乐结合，植根民间的宗教仪式和民俗活动，表现出异常强大的活力。

2. 音乐特征

高腔音乐的最显著特征就是"帮""打""唱"三者的有机结合。

"帮"：高腔显著的特色就是"一唱众和"，由于高腔留有民歌号子、山歌的痕迹，因而采用后台帮唱的形式。传统的帮腔由担任打击乐伴奏的乐队演唱，通常由鼓师领帮，众乐手齐唱。帮腔的形式有很多种，帮腔在唱腔中的位置有前帮、后帮、插帮；帮腔的方式有帮一音、帮一字、帮数字、帮半句、帮整句、帮重句、帮整段；帮腔的男帮男、女帮女、男女合帮。帮腔并非一般意义上的和声或伴唱，它是唱腔的重要组成部分，甚至在有的曲牌中，帮唱占据主导地位。有渲染戏剧气氛、表现人物内心情感等作用。

"打"：高腔的伴奏运用了"不托管弦"——徒歌的形式演唱，即在歌唱时没有管弦器乐托腔伴奏，由打击乐伴奏。由于没有文场器乐的伴奏，高腔的打击乐器乐种类多、锣鼓经非常丰富，有些高腔剧种的打击乐还细分为文场锣鼓、武场锣鼓。相较于其他声腔的打击乐更显成熟。

"唱"：高腔的前台演唱叫"活腔"。由随心入腔形成的前场角色的独唱，由于没有管弦约束，顺口而歌、依字行腔、腔的抑扬起伏、顿折断连

都无定规，依曲词和表情需要随机处理，旋律对字调有较强的依附性。

一般情况下，前台演唱和帮唱交错进行，打击乐的音响贯穿歌唱的始终，在前台演唱和帮唱的前半部分用鼓板伴奏，锣鼓段通常出现在帮唱段落的结尾部分。三者参差错让，音响丰富，层次分明，互为补充，具有很强的艺术感染力。

高腔音乐运用南北曲曲牌，曲牌的艺术表现力很强。需要表现激昂慷慨情绪时有〔新水令〕〔北新水令〕等，幽怨多用〔香罗带〕等，悲愤常唱〔端正好〕〔一枝花〕等，离愁别绪有〔江头桂〕等，哀求、诉苦可用〔锁南枝〕等，缠绵悱恻可用〔懒画眉〕，叙事、谈心则用〔红鸾袄〕等。

许多高腔剧种把传奇剧本做了通俗化处理，即在曲词的前后或中间加入一些接近口语的短小韵文，打破原南北曲牌词格、解释和引申唱词，使曲词更加浅显易懂，而且更有助于渲染和抒发感情。其中念的称"滚白"，唱的称"滚唱"。滚唱通常是高腔音乐中演员独唱的部分，各个剧种的叫法不同，川剧称"唱"，赣剧高腔称"滚"，湘剧高腔称"流"或者"放流"，祁剧高腔称"数"或"数板句"。滚唱通常节奏节拍自由、旋律与语言结合紧密、曲调平直简朴、字多腔少。在曲牌体唱腔中，滚唱对文乐的结构来说是很大的突破，同时，对曲牌体走向板腔体也起到重要的作用。

五、其他剧种选介

中国戏曲音乐丰富多彩，当下流行的声腔除前文介绍的昆腔系统、梆子腔系统、皮黄腔系统、高腔系统四大系统外，还有受这4种声腔影响而产生，或植根于本地民歌或说唱音乐发展而来的，或在本民族或歌舞上发展起来的剧种。这些剧种个性鲜明、形态不一，是构成千姿百态的戏曲音乐的重要组成部分。

（一）黄梅戏

黄梅戏亦称"黄梅调""采茶调"，发源地可能是安徽与湖北交界的大别山地区，清乾隆年间传入毗邻的安徽省怀宁县等地区，与安徽当地民间艺术结合，并用安庆方言歌唱和念白，逐渐由乡间走入城市，发展为成熟的戏曲剧种。早期的黄梅戏并没有真正意义上的演出团体，而是农民在庙会、年节民俗活动中三五成群，即兴而歌。之后，随着剧目角色的需

求,逐步形成了半职业性的演出团体。清末民初,黄梅戏班社纷纷进入安徽的市县进行演出,剧目翻新、人员齐备、表演与唱腔也逐渐追求高品质,尤以丁永泉(人称"丁老六")带领其戏班首进安庆,汲取诸剧种之优长,以安庆官话演唱开风气之先,为推动黄梅戏剧种走向成熟完善做出重要的贡献。

20世纪40年代前,黄梅戏的演出形式基本固定为"三打七唱",即3人打击乐兼帮腔(不使用或很少使用胡琴和其他丝竹乐器),7人登台演唱(剧中所有角色由7人兼演),形式活泼,旋律动听。1949年后,黄梅戏的一批优秀剧目被整理、改编、创作出来,如在国内外都有很大影响的《天仙配》《女驸马》《牛郎织女》等,都深受群众喜爱,特别是那段《夫妻双双把家还》,几乎家家爱听、人人会唱。

黄梅戏的唱腔富有浓郁的民歌风格,主要分为主腔、花腔、三腔(彩腔、仙腔、阴司腔的总称)。主腔在本戏中使用,是黄梅戏发展到成熟阶段的产物,极具戏剧表现力。花腔则在许多小戏中运用,平实而轻盈,透着谐谑欢愉的纯朴,如《夫妻观灯》中的"长子来看灯,他挤得头一伸。矮子来看灯,他挤在人网里蹲。胖子来看灯,他挤得汗淋淋。瘦子来看灯,他挤成一把筋",就是生动的唱词与活泼的花腔文乐完美结合的上佳典范。三腔则各具表现力,彩腔明亮喜庆,仙腔洒脱舒展,阴司腔沉郁凄婉,三腔互补性很强。

黄梅戏角色行当的体制是在二小戏(一旦一丑)、三小戏(一生一旦一丑)的基础上发展起来的。上演整本大戏后,角色行当逐渐齐备,但戏内角色虽有行当规范,有时演员却没有严格围限。黄梅戏的著名演员有严凤英、王少舫、张云风、袁玫、韩再芬等。其中,严凤英因黄梅戏电影《天仙配》名扬华夏,她在唱腔表演上也有新的创造,唱做俱佳,舞台与银幕表演炉火纯青,自成一派。

《天仙配》是著名黄梅戏传统剧目,又名《七仙女下凡》。1963年,易名《槐荫记》并被搬上银幕。该剧描写西汉时董永卖身葬父,路遇玉帝女儿七仙女,在槐荫树前结为夫妇。后因玉帝反对,七仙女被逼返回天宫,与董永忍痛离别。剧中对七仙女的大胆、直率以及董永的忠厚、淳朴,都有动人的刻画。《路遇》是黄梅戏《天仙配》中广为流传的唱段之一,是七仙女与董永初次相遇时的一段对唱,由严凤英、王少舫分饰七仙女和董永。严凤英的嗓音亮丽甜美、委婉动听,王少舫的唱腔深沉浑厚、韵味浓郁,两者交相辉映,将热情、勤劳、智慧的七仙女形象与董永朴

实、敦厚、可亲的形象生动地表现出来。《天仙配》剧照如图 2-6 所示。

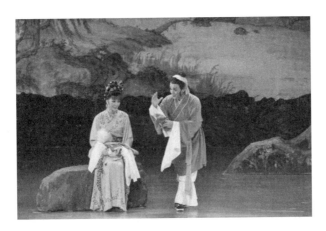

图 2-6 《天仙配》剧照

(二) 越剧

越剧至今已有百余年的历史,其凭借温婉的唱腔、纷呈的流派、唯美典雅且极具江南灵秀气韵的舞台表演,至今仍盛行于上海、浙江、江苏、福建等地,甚至得到北方观众以及海外观众的热烈追捧,是十分有影响力的地方剧种之一。2006 年 5 月 20 日,经国务院批准,越剧被列入第一批国家级非物质文化名录。

越剧曾被称为"小歌班""的笃班""绍兴戏剧""绍兴文戏""髦儿小歌班""绍剧""嵊剧""剡剧",是清末由浙江嵊州当地流行的说唱"落地唱书"发展而来的。越剧班最初由于多半农半艺的男艺人参与而被称为"男班"。男班艺人于 1917 年、1919 年先后两次入沪,博采京剧、绍剧、昆曲剧目、表演、唱腔之长,逐渐在上海立足并扩大影响。1928 年起,女子越剧风靡一时。1942 年,袁雪芬发起越剧改革,创演新剧目、创制新腔,开创了"新越剧"时代。"越剧十姐妹"(袁雪芬、尹桂芳、筱丹桂、范瑞娟、傅全香、徐玉兰、竺水招、张桂凤、徐天红、吴小楼)联合义演的《山河恋》名震一时。1949 年后,越剧又有大量新经典剧目,1953 年拍摄的新中国第一部彩色戏曲艺术片《梁山伯与祝英台》被誉为"东方的《罗密欧与朱丽叶》",蜚声国际。1962 年的越剧电影《红楼梦》中一段脍炙人口的《天上掉下个林妹妹》传唱至今。20 世纪 80 年代,越

剧界掀起"小百花"热潮,涌现出一批优秀的青年演员和《五女拜寿》等优秀剧目。

越剧的唱腔主要有四工腔、尺调腔和弦下腔 3 种。四工腔借鉴京剧西皮唱腔,简洁明快,其常用板式有中板、快板、绍剧二凡、流水等。尺调腔比四工腔晚出现,是 20 世纪 40 年代袁雪芬、周宝财创作完善的,慢板与嚣板的加入极大地丰富了越剧唱腔的音乐表现力。而在尺调腔基础上衍生的反调——弦下腔则吸收借鉴了京剧反二黄的胡琴定弦与衍生方式,适合于表现愤懑、悲痛的人物情绪,各流派艺术家以此腔唱出了《宝玉哭灵》(《红楼梦》)、《山伯临终》(《梁祝》)等一系列经典唱段。

越剧流派纷呈,生、旦两行都形成了许多优秀流派。生行小生角色有尹(桂芳)派、徐(玉兰)派、范(瑞娟)派等,生行老生角色有张(桂凤)派、徐(天红)派等,旦行花旦角色有袁(雪芬)派、傅(全香)派、王(文娟)派等,旦行老旦角色有周(宝奎)派。

《梁山伯与祝英台》是越剧经典剧目之一。《楼台会》一折,祝英台劝慰梁山伯,回忆三载同窗的美好时光,表白心迹。尺调腔慢板尽显越剧唱腔的柔婉、深情。6 个"可记得"将往事前情娓娓道来。变化重复的上下句有紧缩、加花的处理,由润腔丰富的傅派唱来独具韵味,柔美酸涩,尽吐英台的女儿心事与无奈。《梁山伯与祝英台》剧照如图 2-7 所示。

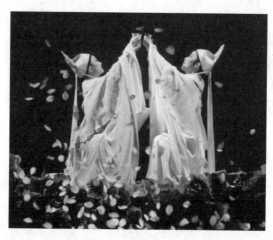

图 2-7 《梁山伯与祝英台》剧照

《红楼梦》也是越剧的经典代表剧目之一。该剧以清代同名章回小说

为蓝本,由剧作家徐进于1958年改编而成。剧中将《红楼梦》的故事完整地呈现于戏剧舞台上,以原小说中宝玉与黛玉的爱情悲剧为叙事主线,通过其优美的唱腔、细腻的表现手法,成功地塑造了贾宝玉、林黛玉、薛宝钗、王熙凤、贾母、贾政、紫鹃等一系列艺术形象。该剧于1962年在香港被拍成戏曲电影。《天上掉下个林妹妹》是剧中最具代表性的唱段之一,由徐玉兰、王文娟分饰贾宝玉与林黛玉,唱腔细腻婉转、秀美生动。《红楼梦》剧照如图2-8所示。

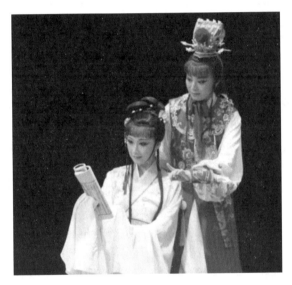

图2-8 《红楼梦》剧照

(三)评剧

评剧又称"蹦蹦戏""落子戏""平腔梆""评剧子戏""奉天落子""评戏",1909年左右形成于唐山,是流传于我国北方的一个戏曲剧种,是在我国有较大影响的地方剧种之一。清末在河北滦县一带的小曲《对口莲花落》的基础上形成,先是在河北农村流行,由贫苦农民于农闲时演唱。进入唐山后,被称为"落子"。由于其独具韵致的行腔、鲜活的表演以及擅长表现现当代生活而广受喜爱,在北方拥有大量的爱好者。1936年白玉霜在上海拍影片《海棠红》时,《大公报》首次使用"评剧"这一名称,"评剧"由此正式定名,取"评古论今"之意。

后来，东北民间歌舞——蹦蹦传进关内，于是河北的莲花落艺人便迅速地吸收了这种艺术，开始演唱《王二小赶脚》《王二姐思夫》《杨二舍化缘》《王大娘锯大缸》《丁香割肉》《安安送米》等一类剧目，深受当地农民的喜爱。这些艺人随后又由农村进入工业城市唐山，唐山的工人，特别是煤矿和钢铁工人成了这个剧种早期的热心观众及积极支持者。辛亥革命前后，莲花落艺人成兆才受到新的时代思潮的影响，把莲花落演变成了蹦蹦戏，又从蹦蹦戏演进为评剧。开创了《马寡妇开店》《老妈开》《花为媒》《卖油郎独占花魁》等奠基戏。其时装戏中，以《杨三姐告状》最为著名，久演不衰。

评剧的艺术特点是，以唱功见长，吐字清楚、浅显易懂、明白如诉。评剧唱腔是板腔体，有慢板、二六板、垛板和散板等多种板式。评剧原分为东路和西路两派。今天盛行的是东路，流行于华北和东三省，西路评剧又叫"北京蹦蹦"，是在东路评剧梆子、老调的影响下形成的。它的腔调高亢，板式丰富，别具风格。辛亥革命前后在北京及京西各地演出，很受观众欢迎，后来濒于绝迹。东路评剧流派划分如下：月明珠（调）、李（金顺）派、金（开芳）派、王（金香）派、张（凤楼）派、碧（莲花）派、刘（翠霞）派、白（玉霜）派、爱（莲君）派、喜（彩莲）派、花（莲舫）派、筱（桂花）派等。新中国成立后，《小女婿》《刘巧儿》《花为媒》《杨三姐告状》《秦香莲》等一批评剧剧目在全国产生很大影响，出现了新凤霞、小白玉霜、魏荣元等著名演员。其中，新凤霞由于扮相俏丽，演唱技巧独树一帜，且演了《花为媒》《刘巧儿》等一批剧目而享誉全国。

评剧《花为媒》中《洞房》一折中的经典唱段，表现了两位新娘相互斗气又不自觉地暗暗互相欣赏。这一段唱腔清新爽利，板式上正闪结合，速度趋紧，完美地展现了张五可敢爱敢恨的性格，几十句唱腔字字珠玑、一气呵成，非常考验演员的唱功。

（四）湖南花鼓戏

湖南花鼓戏实际上是湖南各地花鼓戏剧种的总称。因流行地区不同而有长沙花鼓戏、岳阳花鼓戏、衡阳花鼓戏、邵阳花鼓戏、常德花鼓戏、醴陵花鼓戏6个剧种之分，而这些剧种各具不同的艺术风格。

长沙花鼓戏流行于长沙、湘潭、株洲、宁乡、浏阳、平江等地，是流传最广、影响最大的一个湖南花鼓戏剧种。长沙花鼓戏早在清代中叶就在

这些地方流行,主要声腔是川调,为大部分剧目所采用。岳阳花鼓戏源于临湘花鼓戏,流行于岳阳、汨罗、临湘及湖北通城、崇阳等地。从音乐来说,岳阳花鼓戏主要声腔为琴腔。衡阳花鼓戏是一种流行于湖南省湘南地区的民间小戏剧种,各地的名称不同。邵阳花鼓戏兴起于旧时邵阳县境,主要流行于现在的邵阳市和邵东、新邵、邵阳、隆回、洞口、新化等县市,以祁剧宝河派戏白,结合邵阳地方语言为舞台语言。常德花鼓戏主要流行于常德、桃源、汉寿、临澧、大庸、慈利一些地方。它源于民间的"采茶灯""车儿灯",清末流入城市。音乐主要是川调、打锣腔和小调。醴陵花鼓戏至今活跃在湘东舞台之上,亦有许多经典保留剧目。

花鼓戏的音乐是曲牌体,有曲牌 300 余支,分为 4 类:①川调,或称"正宫调",即弦子调,大筒、唢呐伴奏,曲调由过门乐句与唱腔乐句组成,调式、旋律变化丰富,是花鼓戏的主要唱腔;②打锣腔,又称"锣腔",曲牌联缀结构,"腔""流"(数板)结合,不托管弦,一人启口,众人帮和,有如高腔,是长沙、岳阳、常德花鼓戏主要唱腔之一;③牌子,有走场牌子和锣鼓牌子,源于湘南民歌,以小唢呐、锣鼓伴奏,活泼、轻快,适用于歌舞戏,是湘南诸流派主要唱腔之一;④小调,有民歌小调和丝弦小调之分,后者虽属明、清时调小曲系统,但已地方化。各种形式的曲调都具有粗犷、爽朗的特点。

伴奏器乐是湖南花鼓大筒以及唢呐、琵琶、笛子、锣、鼓等民族乐器做伴奏。曲调活泼轻快,旋律流畅明快。

湖南花鼓戏著名剧目有《刘海砍樵》《清风亭》《补锅》《盘花》等,《刘海砍樵》中的比古调更是流唱甚广。湖南花鼓戏名家有何冬保(丑)、廖春山(旦)、王佑生(老旦)、张树生(生)、杨伯成(丑)、张廷玉(小生)等。

第三章 民间歌曲

第一节 概 述

一、民歌的定义

民间歌曲简称"民歌",是指由民众集体口头创作的,以口耳相传的方式流传于民间的一种歌曲形式。首先,民歌是民众自发的口头创作,它也是劳动人民集体智慧的成果。它和创作歌曲不同,不受任何专业作曲技法的支配,而且它依靠口头而不是乐谱的方式流传。

《诗经》中的"国风",就是当时各诸侯国流行的民歌,今天我们还把搜集民歌叫"采风"。魏晋南北朝时把民歌称为"民谣",隋唐时称为"曲子",元明时称"山歌"或"小令",清代则称"小曲""小调"等。如今,许多地区和民族的人们仍沿用古时的称谓,如朝鲜族把民歌叫"民谣",甘肃人称各种民歌为"曲子",广西人把各种民歌都叫"山歌"等。对民歌的称呼虽然多种多样,但其意义是基本相同的。

【延伸阅读】历史上曾用来表示民歌的称谓

歌:如汉魏六朝的"相和歌""吴歌"。

辞:如《易经》把部分商代民歌列入"卦辞""卜辞",《楚辞》中也有收入当时楚国的民歌。

诗:如《诗经》中"国风"部分,全是民歌。

声:如"楚声""吴声"等。

谣:如歌谣、民谣。

曲:唐朝时期,敦煌卷子中有大量的曲谱和曲子词。

民歌是人类社会生活中最早形成的音乐形式，并由此孕育出其他的民族民间音乐体裁以及专业音乐形式。可以说，民歌是一切民族民间艺术的基础：民间歌舞中所使用的曲调直接取自民歌；说唱音乐中的常用曲牌和腔调带有民歌的痕迹；民间器乐曲中的诸多曲调由民歌改编而成；我国众多的地方戏曲音乐，也是在各地民歌的基础上，结合各地区不同方言母语的发展而形成的。

一方面，在吸收发展的同时，民歌音乐中已经形成的一些最基本的手法，例如，乐段结构手法（对应式或上下句式二句体结构、起承转合结构、乐段结构的变化方法、扩充乐段的垛句手法等），体现音乐地方风格的手法（音色、润腔、歌唱方法等），也同时成为其他民间音乐的主要创作手法，并在说唱、戏曲和器乐等大型音乐体裁中得到了完善和升华。另一方面，在民歌的基础上发展形成的各类民族民间音乐形式，不断发展成熟后，其中的一些手法又被民歌借鉴、吸收，促进了民歌的进一步发展。

二、民歌的历史沿革

民歌有着悠久的传统，远在原始社会，先民在狩猎、搬运、祭祀、娱神、求偶等活动中开始了他们的歌唱。西汉《淮南子》就提到古人抬木头时唱着劳动号子，但古代的民歌没有留下实际音响，也鲜见曲谱。

春秋战国时期，孔子编订的《诗经》是我国第一部乐歌总集，其中的"国风"是我国古代最早的民歌集，它收集了西周初至春秋中叶近500年间流行于北方黄河流域的15个诸侯国的160首民歌。这些民歌的内容涉及劳动生活、爱国情怀等方面。

公元前4世纪在长江流域又出现了一部民歌集《楚辞》，这是诗人屈原在长江中游古代巫歌的基础上，经过整理加工而成的歌词集。《楚辞》充满古代神话、传说的色彩、富于想象，运用浪漫主义的表现手法，把《诗经》的四言体民歌发展成一种句式自由、韵脚多变的"骚"体歌，具有浓郁的地方色彩。

秦汉时期，民歌大部分保存在乐府里，汉代《乐府》民歌就是淮河流域、长江下游、黄河中下游各地民歌的汇合，其中著名的有《孔雀东南飞》等。乐府民歌经音乐家李延年的加工，配上丝竹乐器伴奏，称之为"相和歌"，包括北方各地流传的原始民歌，也有根据民歌加工改编的艺术歌曲，以及在民歌的基础上形成的"相和大曲"。

南北朝是各民族大融合时期，其显著特点是多民族音乐文化的交流、

融合。南方民歌中特别受到关注的是荆楚一带的西曲和江浙一带的吴歌,这些民歌都深受人民群众的喜爱,并传到北方。这一时期,南、北方民歌所表现出来的风格及地域差异性也受到了人们的关注:南方民歌清秀委婉、细腻柔美;北方民歌刚健豪放、慷慨激昂。这种南北民歌的不同风格,在今天现存的南北民歌中仍然能看出其深远的影响。

唐代,民歌的创作十分繁荣,人们将备受喜爱的曲调填入多种唱词,并进行加工和改编,形成了唐代的曲子。这种曲子虽然出于民歌,但并非民歌最初的形式。唐代的曲子除了单独演唱外,还常常用于说唱、歌舞之中。曲子对后来宋词、元曲的形成和发展起到了重要的作用。

宋代,说唱、戏曲音乐的构成也都以民间的曲子为基础。文人们纷纷采用民间曲子的形式写作歌词,形成了词牌,这是一种来自民间的新型演唱形式。元代以小令闻名。小令是民歌的一种,现今西北地区的民歌仍有以"令"命名的山歌。

明清时期,新兴的资本主义经济开始萌芽,中、小城镇市民阶层兴起,人民的思想异常活跃,民歌特别兴盛,数量之多前所未有,当时已经有半职业艺人演唱民歌小曲。其间出现了不少文人搜集编辑的民歌集,如黄遵宪的《客家山歌》、李调元的《粤风》、招子庸的《粤讴》以及华广生的《白雪遗音》等,尤其是民间文学家蒲松龄的《聊斋俚曲》,选用了明末清初民间流行的50多种民歌曲牌,其中有一些一直为民间艺人传唱至今。目前我们搜集的民歌大致能够反映明清以来民歌的基本格局。

三、民歌的艺术特征

1. 整体特征

(1) 人民性

民歌的作者是人民群众自己,与人民的生活紧密联系,民歌的编唱是出于社会生活的直接需要而发生的,民歌的产生、发展紧紧跟随着人民的历史表述,记录着人民在各个历史时期的喜怒哀乐、生活情态,它本身就是人民社会生产、生活的组成部分。

民歌也是民俗文化的一部分,具有民俗文化的一般特征:原生性、单纯性、群体约成性和实践的功利性。民俗文化包括物质生活和精神生活,是经济基础和上层建筑之间的中介。但它并不是只具有原生性的品种,民歌中有相当一部分已经具有中国传统音乐比较成熟的音乐艺术的品格。

（2）二度创作性

民歌是劳动人民自发的口头创作，并主要借助口头形式传播。在世世代代传播的过程中，经过了无数人的加工和改编，凝结着我国历代人民集体的智慧和最为自然的情感抒发，是中国人民在几千年的历史进程中不断积累、沉淀、筛选而形成的思想感情的体验和艺术表达手法的结晶。民歌口传心授的传播方式，以及自然淳朴的乡土特点，使它在形成和发展过程中需要经历一个较长的积累过程，才能取得稳定的形态。在创作的同时，它会形成很多不同的形态，以适应不同地区不同人群的喜好。这也就促使它在流传过程中产生再创造性，即二度创作；同时，也促成了民歌自身不断丰富与生生不息的发展。

第一，从地域上看，一支民间曲调在异地流传时会因唱词方音的变化而导致旋律的变化，也会因各地人们性格特征的不同而发生曲调情绪上的变化。第二，从情感渲染上看，一些比较简单平直的、在情感表达上属于中性的曲调，在流传过程中经加工改编后，具有了鲜明而细致的情感倾向。第三，从表现功能的拓宽上看，民间音乐有一曲多用的传统，表现某种题材内容的曲调，换上其他内容的唱词，并将曲调适当修改，便可适应新的内容。

（3）短小灵活性

民歌的音乐大多以一两个乐段为单位进行反复或变化反复，形成"分节歌"的形式。民歌的音乐没有固定的格式，较少形式规范因而具有创造力。民歌是民间音乐中最活跃、最富有创造性的音乐形式。民歌所唱的歌词，大多是"乡俚语"，用较简单的方言演唱，有很浓的生活气息，地方色彩、乡土气息比较鲜明。

以上3个特征相互有着密切的联系。其中，第一点是主要的，是后面两点的基础；第二点是创作方法的特征；第三点是形式特征。

2. 形态特征

歌词方面，民歌的歌词大多通俗易懂。由于民歌的演唱都是用各地区、各民族的方言，因此，不同地区的民歌也可以反映不同地区方言的艺术特色，体现不同地域环境下人们的性格特点。与专业的文学创作不同，民歌的歌词更加直接、朴素、鲜活，有直达人心的艺术力量。

曲调方面，民歌的曲调大多比较短小，结构精练，旋律流畅，易于记忆。在音乐材料的运用上也十分精练，乐句之间有紧密的逻辑关联。正因为如此，民歌的旋律朗朗上口，容易流传。

民歌的表现手法往往通过直接的比喻，借景抒情，来表达歌唱者内心的情绪。民间音乐中，民歌的个性最真挚，地域风格差异、方言差异、个性差异最显著。民歌的音乐形态表现最为彰显的就是其植根于方言文化基础之上的地域性风格。

（1）旋律进行

各地域民歌的旋律走向、起伏幅度首先与方言相关。如西北民歌的大幅度跳动就首先源自西北方言调值上的差异，其次与西北人民的豪放性格相关。

（2）节拍节奏

节拍节奏的使用，特别是中国民间音乐中常用的散节拍，往往十分性格化。有弹性的散节拍则更体现人类文化的长期积淀，人类审美意识对秩序化时间的积极参与。散节拍更倚重人类的心理特质。心理特质的形成离不开人的生活环境，各地域在大文化背景上的差异必定会积淀在各个地域性格中，并进入民间音乐的不同弹性节奏中。西北信天游中节奏的弹性就展示了一种超越极限的追求。

（3）唱词咬字

在原生的民歌中，唱词必然是使用方言的。唱词的方言化首先要与音乐的韵律相协调，地域风格的体现才更完整。再者，使用方言还有音色上的讲究。中国传统音乐的主流是声乐品种，声乐品种中的语言不仅具有表述功能，同时也参与了音乐的形式表现。我们能在各民族、各地域的民歌、歌舞、戏曲、说唱里感受到不同语言各自的音色美：粤语常用鼻音而产生的厚重感、吴语常用促声而产生的轻巧感、北方话音色的清亮，阿尔泰语音的圆润……也就是说，中国各民族的语言、多地域的方言，在声乐作品里，不仅作为综合艺术里的文学成分而具有作品整体不可缺少的价值，更不可忽视的是，它们还有着一份音乐艺术价值，即它们独特的语言音色。

（4）发声方法

各地域民歌的独特发声方法不但能够产生独特的音色，还能创构特殊的意境，它们也必定是与其地域性格相协调的。例如，信天游的演唱方法高亢而具有穿透力；青海"花儿"则在高音处使用假声，而且特别喜欢用在拖腔的散节奏上，往往产生欲扬故抑的艺术化效果。

只有具备以上4个因素的民歌，才是全面而完整的，才能展示地域音乐文化的全部信息、全部神韵。

四、民歌的社会功能及其地位

1. 民歌的社会功能

民歌与人民群众的生活有着十分密切的关系，它覆盖人们生活的各个层面，成为人们生活中不可缺少的组成部分。民歌的社会功能大致有以下几类。

（1）娱乐功能

民歌在人民群众的日常生活中具有娱乐与审美功能。但主要不是娱他，而是娱己，即自娱自乐，自我欣赏。例如，旧时常年奔波于荒凉、空旷的黄土高原上的脚夫，唯一能慰藉他们心灵的就是那些信天游、爬山调、山曲和"花儿"。陕北民间流传的"信天游，不断头，断了头，穷人就无法解忧愁"，即是这种社会心理的极好写照。再如劳动号子，除了有协调动作的作用外，还有一定意义上的娱己功能。劳动群众常说，"不打号子不起劲，打起号子有精神"。还有，在南方的田歌——草锣鼓中，往往由专门的歌师演唱给薅草者听，以消除疲劳、提高劳动效率。诚然，民歌除了主要用于娱己外，还有一定的娱他作用。例如，小调中的时调就常常在旧时的茶馆酒肆演唱，用以娱他。江南民歌《无锡景》，第一段即为"我有一段情，唱罢了诸公听"。

（2）教育功能

在我国一些少数民族中，流传着歌唱长篇叙事诗、史诗的民歌。如彝族的《梅葛》、苗族的《古歌》、瑶族的《盘王歌》、哈尼族的《开天辟地歌》、景颇族的《目瑙斋瓦》、独龙族的《创世纪》等。这些歌曲均记述了有关宇宙、人类起源的各种古代神话和传说，以及该民族对自然现象的认识和历史、文化的相关知识。这些歌曲多由巫师或德高望重的老年人在节日或其他特定礼仪中演唱，篇幅很长，一般需要数小时甚至几天才能唱完。对青年后辈而言，这些歌曲无疑具有极好的传承教育功能。

（3）礼仪功能

人生有4个重要的节点——出生、成年、婚姻、死亡，这些节点有相应的礼仪。在我国许多民族中，民歌贯穿在这四大礼仪之中。比如，有为婴儿出生而演唱的"喜歌""祝福歌""接子歌"等。我国不少民族要为成年者（一般为15～20岁）举行成年礼仪活动，其中演唱的即为各种礼仪歌曲。如广西壮族男子18岁时要唱《十八岁之歌》。结婚是人的终身大事，在婚礼中，常常伴随着歌舞活动。如蒙古族的婚礼歌由"迎宾曲、

敬酒歌、欢乐舞曲、母女对唱、送宾曲"5个部分构成。此外,还有一些民族,如土家族、哈萨克族、柯尔克孜族、傣族、侗族等,有在结婚前唱"哭嫁歌"的习俗。其中,鄂西土家族的"哭嫁歌"可作为代表。在生命走到终点的时刻,民歌同样扮演着重要的角色。人们通过歌声来寄托哀思,为逝者祈福,不少民族都有演唱葬礼歌的习俗,如景颇族的丧礼歌。而湖北的跳丧,人们在逝者出殡前彻夜歌舞,他们认为,人死后是去了最快乐的地方安息。

(4) 祭祀功能

祭祀是向神灵求福消灾的传统礼俗仪式,被称为"吉礼"。祭祀也意为敬神、求神和祭拜祖先。民歌常常用在这一活动之中。如苗族的祭礼歌曲多由巫师或头人领唱,众人和唱。傣族的祭祀、驱邪歌曲有祭神调,巫婆唱的师娘调、跳柳神调,以及巫师唱的卜卦调等。侗族信仰萨玛神,每年春节举行祭礼活动。全寨老少在社堂前手拉手边歌边舞,称为"踩歌堂",侗语称"多耶"。歌词多为歌颂祖先、祈求丰年和平安等内容。歌唱时一领众和,声势浩大。

(5) 交际功能

民歌的交际功能体现在恋爱、交流、迎来送往和对歌斗智等方面。作为异性或同性交往的重要媒介,民歌在许多少数民族中得到广泛运用。例如,壮族的"歌墟"、苗族的"游方"、仫佬族的"走坡",西北地区各民族演唱的"花儿"、彝族的"海莱腔"等。为了交际,人们还设立了专门的"歌会",到了节日那天,成百上千的男女聚集到户外的歌场对歌,或以歌交友,或以歌打擂,或以歌谈情说爱。

2. 民歌在民族民间音乐中的地位

民歌在中国传统音乐中具有重要的地位,它是传统音乐的基础。在中国传统音乐中,不同门类的体裁品种之间从来都是相互借鉴、相互吸收、相互影响的。但是,民歌对其他类别的影响要更多、更大一些。从历史年代上看,民歌产生更早,其后产生一些品种是在民歌的基础之上发展起来的。从艺术形态来看,民歌的形式较为简明朴实,而其他品种的发展则更为成熟,形态更为复杂。

以歌舞音乐为例,我们可以发现,它不仅从民歌中吸取营养,而且还有直接在民歌的基础上发展成歌舞的。如二人台《走西口》就是由《走西口》这首抒情性的民歌发展成为具有一定故事情节的歌舞的。我们还可从云南花灯《十大姐》的旋律中,看到云南弥渡山歌《小河淌水》的

影子。

在民族器乐中,不少曲目就是民歌的"器乐化"。例如,冀中管乐(亦称"河北吹歌")就是在演奏河北民歌、河北梆子等唱腔的基础上形成的。所谓"吹歌",就是这个意思。再如,广东音乐中的《梳妆台》《红绣鞋》《剪剪花》等就来自民间小调。山西八大套中的《茉莉花》也是一个较好的例证。

曲艺音乐形成于隋唐时期,无疑从民歌中吸收了更多的东西。例如,著名的四川清音,其曲调大多来自各地民歌。其中,《麻城调》来自湖北,《滩簧调》《泗州调》《码头调》来自江浙,《放风筝》来自河北。

戏曲音乐的形成更晚(12世纪初),民歌曲艺、歌舞、器乐等都是其重要来源。其中,民歌对其形成的作用更为突出。如梆子腔与黄土高原民歌的关系,就是很好的例证。梆子腔之所以首创以上下句为基础的板式变化体,是因为山陕民歌中大量上下句结构为其提供了发展的土壤。黄梅戏起源于湖北黄梅,其重要来源就是黄梅县的采茶调。例如,黄梅采茶戏艺人周香林唱的采茶调,其旋律与黄梅戏《夫妻观灯》中的开门调非常相似。

总而言之,民歌是人类文化中最宝贵的一个组成部分。世界上任何一个民族,不管他们住在高原、山地、平原、海滨还是森林、草原,不管他们选择何种生活、生产方式,也不管他们的历史有几百年还是几千年,他们都会创造出属于本民族的独有的歌声。这歌声,是世世代代生活在不同土地上的人们"矢口寄兴""放情长言"之唱。是世界上许多古老文化的"原发点"。而在它不断丰富之后,又成为民族文化的一个重要标志。

第二节 民歌的种类

各地各民族的民歌蕴藏极其丰富。20世纪下半叶,在全国范围内开展的民歌集成工作中,搜集到的民歌就有40多万首。本节采用民歌体裁的分类法,主要依据传统民歌的音乐形态,即样式方面的特征(分类学上称为"体裁分类法"),将民歌划分为号子、山歌、小调三大种类。

一、号子

号子是人们在劳动中自然发出的呼喊声，是一种与劳动节奏密切结合的民歌，亦称"劳动号子"。它产生于体力劳动过程之中，直接为生产劳动服务，真实地反映了劳动状况和生产者的精神面貌，是一种进行强体力劳动时唱的歌曲。民间习惯称呼它为"吆号子"（北方）、"喊号子"（南方）和"哨子"等。

号子在集体劳动中起着统一动作、鼓舞情绪、减轻疲劳的作用。早期的劳动歌调子比较固定，歌词比较单一，有的只是"咳嗨""哎嗨"的呼喊声，在劳动中起着号令的作用。随着生产力的发展、社会的进步，劳动歌不仅是一种单纯的呼喊号令，而且还描写劳动的过程，表现与劳动者的思想感情相关的生活情态和风俗景象。

号子的歌唱方式是"领、合"式，主要是一领众合。领唱者常常既是集体劳动的指挥者，也是这个群体中歌唱得最好的人，还是该群体中组织能力最强的人。一般来说，领唱部分灵活多变、较为复杂，曲调和唱词常常由领唱者根据现场的情况即兴编唱。和唱的部分大多是应和性的答词、衬词，比较固定，变化较小，内容也比较单一。歌词内容极为丰富，天上地下、古往今来，意趣横生，洋溢着乐观的精神。

号子的主要特征是旋律简练、节奏强烈、一唱众和、富于韵诵性。主要是为了统一劳动节奏、消除劳动疲劳。其主要歌种有搬运号子、放排号子、船工号子、打夯号子、捕鱼号子等。号子的歌词大多为即兴创编、见景生情、有感而发的联想和延伸。其音乐风格多为坚毅、质朴、粗犷、豪迈，律动感很强，节奏鲜明，句幅短小，反复出现固定的周期性的节奏型。一般来说，劳动强度较轻，号子的旋律性较强；劳动强度越大，号子的节奏性就越强，而旋律性减弱。

号子包括夯歌、田歌、矿工歌、伐木歌、搬运歌、采茶歌等所有直接反映劳动生活或协调劳动节奏的民歌，通常可分为以下几类。

1. 搬运号子

搬运号子是人们在装卸、挑担、推车等搬运重物的过程中演唱的民歌。由于搬运劳动大多数为集体劳动，并且比较繁重，因此，号子的音乐风格较为朴实、粗犷、有力，演唱方式多采用一领众和。

如《哈腰挂》是东北黑龙江林场的抬木号子。黑龙江是中国木材蓄积量最大的省份，著名的大兴安岭、小兴安岭都在此处。林区需要大量的

运输劳动，因此，搬运号子在当地流传甚多。搬运大木头一般需要8个人协同劳动，左右分立4个人。抬木时，用绳索将木头圈住，弯腰用吊在横木上的铁钩将大木钩住，然后在一人指挥下协调步伐，挺起身，把木头抬出去。抬木号子没有固定的唱词，全由号子领唱者即兴编造。《哈腰挂》歌唱的是工人们将砍伐下来的大木头抬出去的劳动过程。

2. 工程号子

工程号子是指产生于打夯、打硪、伐木采石等劳动中。这些劳动大多枯燥、艰苦，人们为了排遣压力、调节情绪，常常要演唱号子。另外，工程劳动中的打夯、打硪等一般会有速度的变化。例如，打夯时，起初由于地面十分不平整，打起来很慢，之后随着地面越打越平，速度也会逐渐加快，那么，与之相配合的号子音乐在节奏和速度上也会发生相应的变化。

如《打硪歌》，硪是砸地基或打桩时用的一种工具，通常是一块圆形石头或铁饼，周围系着几根绳子。打硪分打轻硪和打重硪两种，打轻硪时将硪甩过头顶，也叫"飞硪"，打的速度比较快，打重硪则间歇时间较长。这支号子是在打轻硪的时候唱的。号子的领唱者幽默风趣，很会调节大家的情绪。他一会儿和这位工友开个玩笑，一会儿又拿那位兄弟打趣。打硪本是一件枯燥辛苦的工作，但是有了这样的号子助兴，大家可以暂时忘记繁重劳动带来的疲劳。

3. 农事号子

农事号子是在打麦、收割、薅草、采摘等农业劳动中演唱的号子。相对于前面的搬运号子和工程号子，农事号子所伴随的劳动强度不太大，多半不需要协调劳动节奏和步伐，因此节奏也更为自由。故而，农事号子往往有较优美的旋律和相对舒展的节奏，歌词的内容也比较丰富，不限于劳动，我们甚至可以从中听到谈情说爱的内容。如《催咚催》。

湖北中部潜江地区的一首打麦（也称"打谷子""打连枷"）号子。传统打谷场是用连枷（一种农用工具）人工将谷穗或麦穗从秆上打下来。该劳动号子曲调优美，朗朗上口。

4. 水上号子

水上号子主要在江河湖海边打鱼、水运等工作场合运用，配合摇橹、撑篙、拉纤、拉网、起锚等劳作而歌唱。江上、海上的气候情况多变，配合这些复杂情况而演唱的号子相应也成为劳动号子中曲调最丰富的一类。各地的船工和渔民都有自己的一套在不同情况下演唱的号子，如船夫号子

往往包括"起锚""上滩""过滩""下滩"等段落,渔民号子一般包括"撒网""拉网""装舱""扬帆"等段落。这些段落配合着不同阶段的劳动过程,在曲调和节奏上也各不相同。

如《川江船夫号子》是流传在长江三峡地区的船渔号子。过去,川江上的船工是生活在社会最底层的一群人。这里的水路险恶、水流湍急,船工们长年累月闯荡在凶滩恶水之上,工作的艰辛和危险非一般人所能想象。当地人说:"巴东三峡推舵声,川江号子走险滩。"由于水路和天气情况难以预料,船工们时常面临死亡的危险。如今,随着水运状况的改变,船夫们的危险工作已经被机械或电气化的设备取代,很难再听见惊天动地、高亢嘹亮的号子声了。

5. 作坊号子

在过去手工业为主的时代,流行于中国各城镇、乡村中有许多造纸、榨油、染布等手工业作坊。伴随着作坊劳作的作坊号子由此而产生,如湖北的打油号子、山西的《打蓝调》、西藏的《打奶茶歌》等。

目前,随着社会的工业化程度越来越深,许多劳动号子都在逐渐消失,特别是在生产力比较发达的地区,劳动号子的数量比较少。这也说明,民歌的流传与发展是建立在一定的社会环境基础之上的,特别是那些实用性较强的民歌,脱离了一定的社会生活环境,也就难以流传下去。由此可见,民歌与人们的社会生活有着密切的关系。虽然有一些工种的消失使得一部分号子不复存在,但是这些号子却为逝去的农业文明留下了深刻的印迹。

二、山歌

山歌,即山野之歌,是一种在户外、山野地里演唱的歌曲。山歌多在开阔的户外演唱,曲调往往高亢、自由、节奏悠长,一个"喊"字,最能形容山歌自由高亢、豪放潇洒、真情直白的特点。

山歌是传统民歌的一大类,一般把田秧歌、放牧歌等田间牧场唱的民歌都划入山歌类。唱山歌是劳动者抒情达意、消愁解闷、驱除疲劳的最好方式,也是野外交际、呼应传情的重要手段。山歌形式自由、内容广泛,是反映现实最快、最能体现人们的思想感情和精神世界的一种民歌体裁。俗话说:"不唱山歌喉咙痒,唱起山歌似河淌。"山歌确实是处于社会底层的民众不可或缺的精神食粮。

在不同地区、不同民族,山歌的称谓不尽相同,如青(海)甘(肃)

宁（夏）地区叫"花儿"，山西叫"山曲"，陕西叫"信天游"，内蒙古叫"爬山调"，四川东部地区叫"晨歌"，安徽叫"慢赶牛""挣颈红"，苗族叫"飞歌"，壮族叫"欢"等。湖北的一些地方，农民有时把田秧歌也叫"山歌"。这些民间固有的称谓常常联系着深厚的社会历史背景，或隐含某种丰富深邃的民俗文化内涵。

山歌体裁形式丰富，背景多样，根据不同的演唱场合和民俗事象，可分为一般山歌、田秧山歌、放牧山歌、情恋山歌。

1．一般山歌

一般山歌多流行在山区、高原，是山歌中最基本、最典型的一类。在汉族地区，一般山歌主要分布在我国西北、西南、湘鄂、闽粤赣等地山区。许多地区的山歌有自己的民间称谓，这里重点介绍陕北的信天游、山西的山曲、青海甘肃的"花儿"、云南的山歌。

（1）信天游

信天游又叫"顺天游"，主要流行于陕西北部和与之接壤的宁夏及甘肃的东部山西西部以及内蒙古西南地区。它的音乐由上、下句乐段构成，唱词的字数虽无严格规定，但往往比较对称，多以7字为一句。传统信天游的内容主要有爱情和诉苦两个方面，基本曲调有100多种。

信天游的歌词，上句常常使用比、兴的手法展开意境和想象，下句则是比较具体的叙事或抒情。上句的比、兴，为的是引出或映衬下句的具体诉说。比、兴是我国古代诗歌中经常使用的两种创作方法。与歌词的特征相配合的，是信天游曲调的音高运动规律。它的上句往往比较开放，音区较高，音域的跨度也比较大，富于激情，多用比喻、联想，含蓄而深刻地刻画、烘托出下句歌词的内容。下句则往往是收拢性的，旋律曲折下行，表现出叙事性或感叹性的特点。歌词语言精练质朴，形象生动，句中常运用叠字，以增强语言的节奏感和表现力。

《兰花花》是信天游的代表曲目，流行于陕北的延安、绥德等地。当地有这样的传说：有个村子里住着个年轻可爱的姑娘，她的名字叫兰花花，她热爱自由，富有叛逆精神。虽然被迫嫁到地主周家，可她不屈服于命运的安排，毅然冲出牢笼，与自己心爱的人一起出逃。人们用信天游的曲调歌唱这个动人的故事。这首歌用叙事的形式，对主人公倾注了深切的同情，曲调朴实优美，形象地表现出兰花花倔强不屈的性格。曲的歌词很长，后来人们把它精简为8段，每段曲调只有上、下两个乐句，音乐根据不同情节做了各种变化，第1～2段是对美丽的兰花花的赞美，第3～6

段叙述买卖婚姻和兰花花被迫嫁到周家后的遭遇，第 7～8 段描写兰花花从周家出逃，誓与心上人生死与共的决心。《兰花花》的调式比较复杂，是陕北所特有的同主音徵羽交替的七声音阶调式，表现力较丰富。

（2）山曲

山曲主要流行于山西西北部的河曲、保德、偏关、五寨、宁武以及陕西北部的府谷和神木等地。与信天游相似，山曲的乐段也由上、下两个乐句构成。山曲的唱词一般为 7 字句，节拍以 2 拍为主，也有少数是 3/4 拍或 8/3 拍。常使用五声或六声的徵调式和商调式。山曲在音乐上有一个特点，即上、下两个乐句的前半部分常常相同，有时甚至两句只是句尾落音不一样，以此来构成上、下句结构上的呼应关系。两句的结音大多是四度、五度或八度的关系。

山曲流行的地区地处黄土高原，土壤疏松，平时干旱少雨，一旦下起雨来又会造成严重的水土流失。过去这里的人民生活困苦，于是便出现了一种独特的逃荒方式——走西口。所谓"西口"，指的是山西与内蒙古之间古长城的关口。走西口，即晋北人渡黄河、出长城，到内蒙古去谋生。因此，山曲的曲目大多数是描写走西口的内容。这首在晋北流传的《走西口》反映年轻的妻子送别丈夫走西口离家时的情景，口语化的歌词和口语化的旋律浑然天成、情真意切。

（3）"花儿"。"花儿"又叫"少年"，流行于甘肃、青海和宁夏一带。这里是多民族杂居的地区，除汉族外，"花儿"在当地的回族、土族、撒拉族、保安族、东乡族、藏族及裕固族等民族中也十分流行。"花儿"以"令"相称，每个令是一种曲调，共有上百种。在这些令中，有以民族命名的撒拉令、保安令、土族令，有以地名命名的河州令、莲花山令、湟源令，有以歌曲中的衬词命名的白牡丹令、仓啷啷令、金晶花儿令、三三二六令、大眼睛令，还有以编唱者的身份命名的脚户（即赶着牲口为他人运货的脚夫）令，等等。

"花儿"的音域宽、旋律起伏大，常有连续的音程跳进，曲折而多层次。其节奏宽广、自由。唱词的结构很有特点，主要有两种形式：第一种为"头尾齐式"，由 4 句唱词，即两对上下句构成。每句字数大体一致，上下句唱词的词组结构在节奏上形成相互交错的效果，上句最后一个词组由一字或三字构成，下句最后一个词组由两字构成，单双相对。第二种歌词形式被当地群众形象地称作"两担水"或"折断腰"，为六句式的结构，即在"头尾齐"式的每对上下句之间，加上一个三至五字的半截句，

这样不仅增加了歌词的内容，而且更加朗朗上口，节奏亦富于变化。

河州大令《上去高山望平川》是大令的代表性曲目。河州是甘肃省临夏的古名，素以"花儿之乡"著称。歌曲用巧妙的比喻抒发了对心爱姑娘虽爱慕却又无法接近的矛盾心情，歌声悠扬旷达，把感情抒发得酣畅淋漓。

山歌会是人们在特定时间或是农时举行的具有娱乐、表演、竞技性质的歌唱节日。每年的这个节日，总会出现上千人参与的声势浩大的场面。人们通过对歌赛歌来展现歌唱才能、加强联系、择偶等。例如，中国甘肃、青海、宁夏等地，每年农历四月至六月会举行"花儿会"。人们在"花儿会"上尽情地展现歌喉，接连唱几天几夜，唢呐、二胡、笛子的伴奏此起彼伏，热闹非凡。（如图 3-1 所示）

图 3-1　青海"花儿会"

（4）云南山歌

云南位于我国西南地区，西部有横断山脉，东部为云贵高原。同时，云南又是我国拥有少数民族最多的省份，少数民族人口约占全省人口的 1/3，云南的汉族与众多少数民族人民在生活和文化（包括音乐在内）的许多方面有长期而广泛的交往。另外，历史上的移民又使云南与江南有着文化上的联系。因此，在西南地区，云南的汉族山歌既有江南水乡的秀丽，又有边远地区山野环境的清新气息，还有少数民族音乐文化新颖而独特的色彩。云南山歌的曲调有的非常开朗、热情，旋律的起伏往往较大，起伏的过程往往较急促；有的又非常细腻，充满装饰性。前者如《赶马调》，奔放、泼辣、无拘无束；后者如《弥渡山歌》，文静、清秀、楚楚

动人。

2. 田秧山歌

田秧山歌在民间一般称作"田秧歌",有的地方又叫"田歌"(江浙)、"秧歌"(安徽)、"秧号子"(安徽、苏北)、"薅草歌""薅秧歌""薅草锣鼓""打闹"(湖北、四川、贵州等地)、"调子"或"号子"(陕西南部)等。田秧山歌主要在插秧、除草与车水等劳动中传唱。其产生于劳动,并应用于劳动,具有消除疲劳、振奋劳动者情绪的实际功用。但田秧山歌所伴随的劳动协作性不强,不要求其音乐必须符合劳动的节奏。它以山歌体裁为主,又常综合有号子和小调的元素。有些田秧山歌因曲调优美动人,传唱范围逐渐扩大,甚至唱进了庙会和茶馆,喜庆节日还有山歌班竞技赛歌的热闹场面。有些田秧歌还需要相当高的唱歌技巧。

苏北山歌《拔根芦柴花》,节奏规整,旋法比较曲折,这些都是小调的特点。我们从它那飘扬的高音区的旋律线和高亢热情的演唱中,仍然可以感受到田秧山歌的朴实风格。它采用许多花名做衬词,既美化了歌曲,增添了淳朴的乡土气息,又配合正词,隐喻了爱情的美好。

3. 放牧山歌

在以农业、牧业为主要生产方式的中国部分民族中,牛、羊、马、鹿等动物都是农牧民的忠实伙伴。在放牧时,放牧人时常在辽阔的草原上、茂密的山林间放声歌唱。放牧山歌的歌词常常带有吆喝的衬词,这是歌唱时为了配合驱赶牲畜而特有的。如云南民歌《放马山歌》,这是人们在驱赶、放牧马时演唱的山歌。歌曲的速度比较欢快,仿佛能听到马匹奔跑时发出的声响。(如图3-2所示)

图3-2 放牧山歌的演唱场景

4. 情恋山歌

在中国的许多民族中，孩子过了16岁就可以用对歌的形式谈情说爱，自由选择心仪的对象，俗称"歌为媒"。如果不会唱歌，就很难找到意中人成家立业。所以，在山歌中，情歌是比重较大的一个种类。图3-3为土家族姑娘唱情歌。

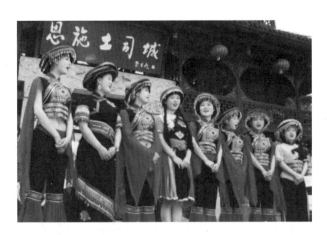

图3-3　土家族姑娘唱情歌

三、小调

小调，一般是指流行于城镇集市的小型民间歌曲。小调经过历代的流传，在艺术上经过较多的加工，具有结构均衡、节奏规整、曲调细腻婉柔等特点。小调的民间俗称很多，如"小曲""俚曲""里巷歌谣""村坊小曲""世俗小令""俗曲""时调""丝调""丝弦小唱"等，"小调"是晚近才通用的一种统称。小调的演唱者除了一般老百姓之外，还有许多以唱小曲为生的职业或半职业艺人。经过这些职业或半职业艺人对小调的精细加工，小调的艺术形式比山歌和号子更加丰富多样，传唱范围更广，流传时间也更为久远。

小调各地都有，有的流传全国，有的流传于一定的地区。一般曲调比较流畅，结构比较规整。唱词因由艺人传授和唱本传播而比较稳定，格式多样，富于变化，长短句的形式比较普遍，非对偶的3句、5句等结构以及多段词的反复也较为普遍。并常用四季、五更、十二月、花名等形式连缀。小调在流传过程中，其曲调由于歌者的个性、好尚、习惯、填配歌词

的技巧、唱法等的不同而发生不同程度的变异，从而形成了不同的变体，蕴含着不同的情绪和表现性能。例如，《孟姜女》与《梳妆台》《十杯酒》《哭七七》、《无锡景》与《探清水河》、《剪靛花》与《码头调》《放风筝》《四季歌》等，相互之间既保持着承传的派生关系，又自成一曲，各有特色。一般情况下，一首小调流传的地区愈广、时间愈久，其变体就愈多，而且各种变体与原歌的关系也是有远有近，纷杂而多样。

小调曲目丰富，来源广泛，有由明、清俗曲演变而来的诸如《山坡羊》《寄生草》《闹五更》《耍孩儿》《银纽丝》《叠断桥》《打枣杆》《剪靛花》《玉娥》《倒板桨》《鲜花调》《湖广调》等小调。它们之中，有的仍保留原曲名，有的曲调大体相同，但曲名已改变。如《剪靛花》调，使用它的曲目很多，如《放风筝》《丢戒指》《十二月观灯》《四季歌》《大踏青》《摘棉花》《小香戏》《五更》《叹五更》等不下数十种。有流行于各地的如《长工歌》《妇女诉苦歌》等地方性小调，这类小调单纯、朴实、情意真切、不尚装饰，流传面不广，多限于一定的地域，曲调的地方特色较突出。还有一些结合舞蹈动作的歌舞性小调，如北方的秧歌调，南方的灯调、茶歌等。

小调数量众多，题材广泛，流传面广，传唱中的情况也较为复杂，至今仍缺乏统一认同的分类法，较多见的有将小调分为吟唱调、谣曲、时调等。本书根据传播地域及音乐风格，将其分为时调和地方性小调。

（一）时调

此类小调流传时间悠久，传唱范围广泛，经过较大程度的艺术加工，较为规范、成熟。同一曲调的变体较多，常被歌舞音乐、地方戏曲、曲艺和民族器乐所吸收，选介如下。

1. 孟姜女调

孟姜女调又叫"春调""梳妆台""十杯酒""思凡"等，是我国流传最广、影响最大的一个民间小调的基本曲调，擅长表现爱恋情绪或离别、哀怨之情。其基本音乐形态是徵调式，起承转合性的4句体单乐段，每句落音分别为商、徵、羽、徵。常见的变体作品有江苏扬州《月儿弯弯照九州》、江苏无锡《哭七七》、陕西淳化《十杯酒》、山东琴书中的《凤阳歌》、四川清音中的《长城调》、江苏扬剧中的《梳妆台》等。江苏的《孟姜女》是它的典型曲调，《孟姜女》又名《十二月花名》《孟姜女哭长城》等。歌曲叙述了秦始皇筑长城时一对新婚夫妻生死离别的故

事。全曲12段词，以12个月为序，歌词哀怨深情，曲调委婉细腻，结构完整，旋法以级进为主，唱词节奏均匀，采用五声调式，具有典型的江南色彩。

2．剪靛花调

剪靛花调又名"剪剪花""剪甸花"等，是明末清初就已广泛流行于我国北方的俗曲，擅长欢快、喜悦的情绪。其基本音乐形态是宫调式，5句体单乐段，即4个乐句之后加衬句重复末句的扩充乐段，各句落音是宫、徵、徵、宫、宫。其常见的变体作品有河北南皮《放风筝》、东北《小看戏》、黑龙江《丢戒指》、江苏苏州《姑苏风光·码头调》等。河北深县的《摔西瓜》是它的典型形态。

3．鲜花调

鲜花调又叫"茉莉花"，自清至今流传面广，流传地区遍及我国南北。其曲调变体较多，填入其他内容的歌词韵情况却较少。它的曲调柔美抒情，基本旋律形态是徵调式。曲体结构较特殊，前半部分为两个呼应性的乐句，第一句是一对重复的短句，停在徵音；第二句停在宫音，都是4小节；后半部分第三和第四句紧密接成一个尾部带拖腔的8小节，终止在徵音，与前半部分相呼应。常见的变体作品有河北南皮《茉莉花》、河南开封的《花鼓调》、四川清音中的《鲜花调》，意大利歌剧《图兰朵》也采用"茉莉花"作为音乐素材等。江苏的《茉莉花》是鲜花调最基本的旋律形态，最早叫《鲜花调》，由于第一句是个重叠句，所以又称《双叠翠》，是中国民歌的经典代表作品之一。它的曲调婉转、流畅、细腻、柔美、淳朴。

4．绣荷包调

以绣荷包为题材的民歌遍及全国各地。荷包是古代中国男女定情物，为丈夫、情郎绣制荷包是古代妇女爱情生活的一部分。它的曲调很丰富，有表现哀愁、缠绵的，如陕北的《绣荷包》；也有表现欢乐、明快情绪的，如山西的《绣荷包》。它们都是绣荷包调较典型的传统曲目。除此之外，还有内蒙古《走西口》、陕北《二妹子观灯》、革命历史民歌《绣金匾》等。

（二）地方性小调

这类曲调在某一地域内传唱，并和当地方言、民间音调紧密联系，具有浓郁的地方特色，在我国分布较散，数量很多，以反映当地人民生活为题材，具有单纯、朴实、情真意切、较少修饰的特点。有诉苦歌，表达对旧中国黑暗制度的控诉，对不公平、不合理现象的怨愤，如各地的《长工歌》、妇女诉苦歌（如河北《小白菜》）等。有情歌，它在小调中所占的比重较大，艺术形式也较为成熟。如四川宜宾和山东苍山的《绣荷包》等。有生活歌，反映日常生活、风土人情，曲调清新活泼，表现劳动人民生活中的情趣，如山西忻县的《打酸枣》等。有儿童嬉游歌，以嬉戏逗趣、问答启智为主，既有一定的知识性，又富有童趣。曲调具有结构短小、节奏鲜明、旋律简单、单纯质朴的特点，如云南嵩明《蛤蟆调》、云南昆明《猜调》等。还有专用于民间婚嫁或丧葬礼俗的民歌，如哭嫁歌、孝堂歌、伴女歌等，实用性较强，音乐朴实无华。《小白菜》原是封建社会中受后娘欺压的儿童歌谣。歌曲诉说了一个年幼的孩子受后娘虐待的痛苦和思念死去的母亲的哀伤，旋律逐级下行，是典型的哀叹式的音调。

第三节　重要地区民歌选介

我们现在所听到的民歌，在不同程度上已经被岁月改造与衍化，但它仍然有原始的影子，是对人们情绪的发酵，对调节现代人的浮躁具有特殊的作用。本节选取西北地区、华东地区、华南地区、西南地区，分别对这 4 个地区的民歌进行概述与赏析。

一、西北地区民歌

西北包括山西、陕西、内蒙古西部、甘肃、青海、宁夏等地，黄河在青海南部的巴颜喀拉山发源后，向东流入甘肃，进入了黄土高原。黄土高原是华夏民族发祥之地，人文荟萃，文物丰富，音乐文化传统悠远深厚。这里不仅发现过远古人类——蓝田猿人的头盖骨、下颌骨化石，石器时代的遗址更是星罗棋布。这些遗址和大量遗物说明我们的祖先在距今 7000 多年前已开始定居，经济生产已经以农业为主。西安半坡村遗址发现的陶

埙证明在那时候，黄土地上不仅回荡着祖先们的歌声，而且有了最初的乐器。《诗经》中的"秦风""豳风"记录了当时这一地区的民歌。史料中有关"李斯闻筝"的记载也给我们留下了宝贵的音乐文献。

汉魏南北朝以降，西域音乐沿着丝绸之路流入黄土地；隋代，兼收少数民族及外国音乐于燕乐；唐代，胡乐与法曲合流，促进了中外、汉族和少数民族、南方和北方音乐的交流、融合，为华夏带来了新声，也使西北地区的音乐逐渐形成了较为统一的风格。经过宋、元两代的发展，明、清及近代流行的西安鼓乐、秦腔、眉户调、碗碗腔等戏曲，各类山歌、小调均成为中国传统音乐的宝贵遗产。

音调结构是在特定的音阶调式基础上形成的旋律构成原则，它从本质上反映了某一地区音乐语言的特点，是该民族、该地区丰富多样的曲调现象的概括和抽象。西北地区民歌大都以徵、羽、宫、商4个音为主。其中，徵音是调式主音，商、宫是骨干音，并且常采用"欢音"和"苦音"两种不同的音阶。前者适合表现欢快、热烈的气氛和喜悦乐观的情绪，后者则用于表现悲哀、痛苦、愤怒、伤感等情绪。

提到西北民歌的旋律风格，高亢、明亮是其鲜明的特点。山西、陕西的民歌在旋律进行上，无论上行还是下行，都特别强调四度，陕北民歌更甚，往往连装饰音都是以四度滑动，这是西北音乐的共性特点。

1. 陕北的歌

陕西是中华民族的摇篮之一，春秋战国时代，陕西为秦国的领土，故又简称"秦"。省会西安，自周秦到汉唐，共12个王朝在此建都，为我国七大都之首。

陕西分为陕北高原、关中平原和陕南山地3个部分。陕北是黄土高原的中心部分，这里不仅是中国革命的圣地，还承载着悠久的传统文化，一道道山梁、一个个窑洞，都勾起人们对往事的追忆。关中平原号称"八百里秦川"，名胜古迹处处皆是，厚重的历史韵味无处不在。

陕北、关中和陕南的自然环境和气候不同，这3个地区的民歌也具有不同的风格。陕北民歌粗犷豪放，陕南民歌华丽流畅，而关中民歌的旋律则委婉曲折、深情动人。陕北的号子、信天游，关中的小调，陕南的山歌是陕西民歌中的珍品。

陕北民歌中最具特色、流传最为广泛的是信天游。信天游又称"顺天游"，流行于陕北、甘肃东部、宁夏东部。信天游的产生与当地地理环境和人民生活有着密切的联系。陕北山连着山，沟接着沟，人们在山上劳

动，脚夫们赶着牲口走在险峻的山路上，为了排遣心头的忧愁和寂寞，触景生情，即兴编唱，用高亢悠长的音调，酣畅淋漓地抒发自己的思想感情，信天游因此而得名。信天游大都是情歌，在歌中，人们倾诉思念之情，反抗封建礼教的束缚，如《蓝花花》《走西口》等。这些歌曲体现出信天游表现手法上的特点，即多用比兴、托物言志、借景抒情，曲调优美，朗朗上口。

2. 关中的曲

位于秦岭以北渭河两岸的关中平原土地肥沃，物产丰富，早在100多万年前，我们的祖先就在这块土地上劳动生息。这里是华夏民族的发祥地之一，人文荟萃，古迹众多，民间音乐也十分丰富，仅戏曲就有秦腔、老腔、碗碗腔、弦板腔、阿宫腔、蛮戏线胡戏、眉户戏、关中道情等。关中是平原，没有山歌，号子也不多，这些戏曲的音乐大都是从关中的小调发展而来。

关中小调在我国影响很大，是中国民歌宝库中的宝贵遗产。和陕北民歌一样，关中小调以商、徵、宫3个音为主，而这3个音排列起来，正好构成了两个四度，所以叫"双四度框架"。双四度框架不仅是陕北关中民歌的典型音调，也是除了陕南和陇南个别地区之外的整个西北汉族民间音乐的音调结构核心。西北地区的民歌、说唱、歌舞、器乐，乃至秦腔、眉户、陇剧等戏曲的音调，都和双四度框架有密切联系。如果把西北地区的汉族民间音乐比作一条大河，它就是大河的源头。

3. 陕南的旋律

从关中平原往南走，翻过秦岭，就到了属于长江流域的陕南。陕南的民歌同整个西北地区的民歌几乎没有联系，而和长江流域同属一个体系。陕南的民歌有清新、甜美、细腻的特征，其歌词内敛抒情，意境幽远，想象瑰丽。而它的曲调则进行平稳，柔情似水。在陕南的民歌中，山歌的数量最丰富，最流行的山歌品种有"茅山歌""通山歌""姐儿歌"等。歌曲内容多为即兴创作，以反映爱情生活为主。歌词风趣诙谐、情真意切、妙趣横生。

陕南山歌的曲调有两三百种，多采用以徵为主音的五声音阶徵调式和以羽为主音的五声音阶羽调式，有时也会用由徵、羽、宫、商4个音构成的"徵色彩四音音列"；但在旋律进行中多用级进，很少用跳进，不仅节奏比较整齐，而且音域不宽，一般不超过八度，有时只有四五度。

4. 甘肃的"花儿"

甘肃民歌是陇塬上的花朵，而甘肃在全国最有名的歌种是"花儿"。甘肃"花儿"是我国最重要的民歌文化遗产之一，它于 2009 年被联合国教科文组织列为人类口头和非物质遗产代表作，是我国世界级口头和非物质遗产代表作中唯一用汉语演唱的歌种。

"花儿"主要在甘肃康乐、临潭、卓尼、岷县、渭源等县的汉族群众中流行。"花儿"具有独特的艺术风格，唱词表现手法丰富，语言质朴、泼辣、细腻、生动，结构也很特殊，有两种主要的形式——单套和双套。

根据音乐风格和演唱形式，"花儿"有南派、北派之分。南派也称"南路"，流行在岷县、卓尼一带，代表性曲调是《铡刀令》。演唱形式主要是一领众和，由三四人或五六人组成一个演唱组，先由一人领唱，每句最后 3 字由众人接腔，对歌则在组与组之间进行。《铡刀令》的基本结构是上、下两个乐句，唱词超过两句时，唱腔则以下句曲调为基础变化反复。南派"花儿"与其流行地区邻近的陇南地区的山歌风格近似，调式多为羽调式，音阶为在五声基础上加变宫而成。

北派也称"北路"，流行在康乐、临潭、渭源等地，代表性曲调是《莲花山的路盘盘》。演唱时，由三四个人或五六个人组成一个民间称为"歌摊儿"的演唱组，由一位才思敏捷、情至词随的人专事编词，被称作"串班长"或"串把式"，余者专司歌唱。演唱均用假嗓，声调高亢，如语如诉，粗犷之中含有细腻，具有特殊的山野风味。

二、华东地区民歌

一般来说，华东地区包括山东、江苏、安徽、浙江、福建、上海等地。以下分别介绍山东省、江苏省、江西省、安徽省的民歌特征。

1. 山东民歌

山东的民歌主要是劳动号子和小调，小调又包括生活小调、歌舞小调和大型套曲 3 个类别。山东民歌总体特点是感情质朴淳厚、气质粗犷健美、格调诙谐幽默。

山东的劳动号子多种多样，其中最著名的是胶东半岛沿海各县和黄海、渤海海岛上的渔民号子和黄河两岸的黄河号子。从音乐方面来看，山东的渔民号子可分为快号和慢号两大类。前者速度快、力度强，节奏强烈，旋律性不强，有时甚至变成了大声的呼喊，主要用于在海上和风浪搏

斗时或上网等紧张的劳动场面；后者速度慢，旋律性强，一般用于在岸上整理渔网或在风平浪静的情况下演唱。《黄河船夫号子》是黄河下游的船夫们起篷扬帆时唱的号子，是20世纪50年代在山东搜集到的民歌。其曲调简单朴实，节奏铿锵有力，领唱两拍，齐唱两拍，在齐唱的第一拍拉绳起篷，歌词为即兴编唱。

生活小调在山东民歌中的数量最多，分布也最广，是山东民歌的主体部分。山东的生活小调，内容包罗万象，反映了丰富多彩的社会生活。在长期的流传过程中，这类民歌经过许多民歌手的加工，曲调流畅，地方色彩鲜明，结构各异，具有较高的艺术价值。

《沂蒙山小调》是流传最广的山东小调之一，共有4个乐句，每句3个小节，各乐句的节奏型基本相同，每乐句结尾都有下行拖腔，分别结束于"商—宫—羽—徵"，确立了各乐句"起—承—转—合"的功能和地位。在汉族的"四句头"小调民歌中，上述结构原则运用得最为普遍。

2. 江苏民歌

带唱山歌带种田，勿费功夫勿费钱。自家省得打瞌睡，旁人听听也新鲜。（吴歌）

江苏在中国大陆东部的沿海地区，与上海市、浙江省、安徽省、山东省接壤。江苏地处平原地带，河流较多，是中国古代文明的发祥地之一。气候温和，四季分明。著名的旅游景区苏州园林、无锡的太湖就在这里。因为江苏自古以来就很繁华，并且山清水秀，人们安居乐业，因此，也形成了江苏民歌欢快的特点。

江苏民歌在中国音乐史上颇负盛名，早在魏晋南北朝时期，江南吴歌就与荆楚西曲一起在南方流行开来，并构成了后来盛行于全国的清商乐的基础。吴歌情调以柔婉见长，代表了南方音乐的典型风格，这一音乐传统沿着历史的脉络一直绵延至今。

江苏民歌《茉莉花》又名《鲜花调》。之所以同一首歌有两个名称，是因为民歌通常以首句唱词作为歌名，当初这首歌的第一段首句是"好一朵鲜花"，因此便以《鲜花调》为名。后来，这首歌以第二段歌词更为流行，首句是"好一朵茉莉花"，于是就有了《茉莉花》的别称。鲜花调最初是清代以来流行的小调，由明清时期的俗曲发展演变而来，又叫"双叠翠"，因为它的前两段歌词开头的两个乐句，其歌词与曲调都是反

复重复句式。鲜花调的歌词内容大部分都唱《茉莉花》原词,唱词来自唐元稹所作传奇小说《莺莺传》中的《会真词》(张生赋),讲述《西厢记》中"张生戏崔莺莺"的故事,共12段唱词,以香秀的茉莉花比喻爱情的甜美,借以抒情。现在流行的《茉莉花》其实是由第二段唱词"好一朵茉莉花,好一朵莉花,满园的花开赛不过她"衍变而来的。

英国人巴罗在乾隆五十七年(1792)至五十九年(1794)间,记录了一些中国民歌、民间器乐曲牌,绘制了一些乐器形制图,将在中国的见闻撰写成《中国游记》,在第六章"语言、文学、艺术、科学、技术和医药"中记叙了对中国音乐的印象,《茉莉花》就是他于书中介绍的一首中国民歌。1924年,意大利作曲家普契尼创作歌剧《图兰朵》,吸收《茉莉花》的音调并运用其中。随着这部歌剧在世界各地公演,《茉莉花》也远播海外。如今,《茉莉花》不仅深受国人喜爱,而且漂洋过海,在日本、欧洲等地的民间音乐中都有它的踪迹。

3. 江西民歌

江西民歌与全国大多数地区的民歌一样,根据不同的歌唱环境、歌唱方式和歌唱功能,依体裁可分为号子、山歌、小调灯歌、风俗歌等。

江西山歌根据歌唱特点,分为高腔山歌、平腔山歌两种。高腔山歌一般起调较高,句幅较宽,拖腔较长,多用真假嗓音结合歌唱。根据演唱特色而命名的歌种有"过山丢""挣脸红""打窄音""急板山歌""哦嚙歌"等。平腔山歌多用真声演唱,曲调平稳,拖腔较短。此外,还一种民间称为"打鼓歌"或"锄山鼓"的民歌。每当农忙季节,农民用唱田歌的方式来鼓舞劳动,提高工效。旧时,凡扯秧、栽秧等多人农事活动都要举行祭祀仪式,或请师傅击鼓演唱。在瑞昌、九江等地,有一种称"秧号",又称"牵号"或"打号"的民歌,由十几首曲调组成,分别在扯秧和插秧时唱,因此又称其为"扯秧号子"和"插秧号子"。

《杜鹃花儿开》是江西安远的民间小调,也是当地节日歌舞活动中的一种传统"灯歌",因为唱词头一段以"斑鸠鸟"为引题,故又称"斑鸠调"。歌词是以五言为主体、间用四言的多句体,这在全国汉族民歌中是很少见到的。"呀哈咳""里格""咿呀咿子哟""咧"等衬词、衬句既增加了唱词节奏的变化,也突出了歌腔的地方特色。特别是"里格"和"咧"的运用,更具乡土味。

4. 安徽民歌

安徽地处华东腹地，历史上是南北交通要冲，南北文化在此碰撞、融合。作为植根于民间的艺术，安徽民歌亦因为处于这一特殊地理位置，显现出十分独特的文化特色及别具一格的乡土风情。

安徽民歌历史悠久，影响深远。《孔雀东南飞》是汉代乐府的著名长篇叙事民歌，叙述了建安年间庐江小吏焦仲卿和妻子刘兰芝以生命来维护爱情的故事，语言朴实，形象鲜明，是乐府民歌中的代表作。

明末清初唱遍神州大地的《凤阳歌》是安徽最具代表性的民歌。凤阳花鼓的兴起有两个重要的原因。一是凤阳地处淮河下游，淮河常给当地带来水灾，而当大水吞没家园时，人们只好离乡背井外出乞讨，凤阳花鼓作为一门乞讨谋生手艺兴盛起来。二是明朝开国皇帝朱元璋登基之后，为致富家乡，从全国各地移来24万户富庶的居民充实凤阳，规定他们不许离开凤阳回家乡。这些人为了回乡探亲，只有敲起花鼓装成乞讨者，才能回家乡看看。同时，由于这些人的迁入，造成不同地域文化的碰撞和融合。

安徽民歌体裁繁多，内容丰富。体裁上，安徽民歌与其他地方近似，有号子、山歌、秧歌、舞歌等。灯歌、花鼓歌等舞歌具有安徽的特色和个性，其中，凤阳花鼓以及流行于淮河两岸的花鼓灯歌、流行于舒城地区的舒城花鼓、流行于歙县一带的牧牛花鼓等，具有典型的安徽地方特色。从内容上看，可分为以下几种：①反映劳动生产场景的民歌主要集中在号子、山歌和秧歌等类民歌中，如六安民歌《车水不唱瞌睡多》、和县秧歌《认不得稗子要姐教》等；②反映生活场景的民歌，如巢湖民歌《唱四季》、淮北民歌《四季颂》等；③反映爱情生活的民歌，这类民歌在安徽民歌总量中的比例较大，如舒城民歌《棒槌打在石头上》、滁州民歌《山头调》等；④反映生活习俗的民歌，这些民歌不少是在节日或仪式活动中演唱的，如结婚仪式中演唱的《哭轿》《敬酒》等。

三、华南地区民歌

华南地区主要是指广东省、广西壮族自治区、香港特别行政区、澳门特别行政区、海南省等地，以下选取广东民歌、广西民歌进行概述与赏析。

1. 广东民歌

清代粤人屈大均在《广东新语》里说道:"粤俗好歌。凡有吉庆,必唱歌以为欢乐。"可见广东人有爱歌唱的传统。

广东背负五岭,面临南海,既有山区和丘陵地带,又有江河冲积平原和漫长的海岸线。在很长的一段历史时期,广东历史表现为移民与民族融合的历史。广东的3个汉族支系——广府民系、客家民系和潮汕民系就是在移民和民族融合的历史过程中形成的。广东文化包含古百越文化、中原古汉文化、外来文化等,它们最终融合为独具特色的岭南文化。

广东民歌丰富多彩,品类繁多,就民俗文化中的民歌而言,客家的客家山歌、广府的咸水歌、潮汕的粤东渔歌,都因独具鲜明的特点,而成为广东民歌的璀璨明珠。广东方言复杂多样,省内影响较大的汉语方言有粤方言、客家方言、闽方言等。由于方言与民歌关系密切,因此,与丰富的广东方言相对应的是多姿多彩的广东各地民歌。

《对花》是广东中山的咸水歌。珠江三角洲地区,人们为调剂生活,增进村与村之间的友情,逐渐形成了一种对歌酬答的习俗。各地多半在农忙之前或收获之后,搭起歌台,进行比试;中秋节时,还把船摇至江心,连城"中秋咸水歌擂台"。

咸水歌的分布中心在广东中山。中山咸水歌一般采用男女对唱的形式,歌词为上、下句结构,每句字数较自由,同节(上、下句)同韵,换节可以转韵。《对花》是中山咸水歌的常用曲目,它与北方地区的"对花体"民歌有一些共同的问句方式,具有本地特点的是对歌者相互之间的称谓和旋律进行,如仅"妹好啊咧""弟好啊咧"就出现了4次,加上"好妹啊啰嗬哎""好弟啊啰嗬哎"两个衬句,大大增加了其特殊的地方色彩。

2. 广西民歌

广西地处南疆,境内少数民族众多,特色鲜明。丰富的民歌资源使广西拥有"歌海"之称。广西境内长期居住的有壮族、苗族、瑶族、京族等多个少数民族。在长期的生活实践中,各个少数民族创造出了形式多样、独具特色的民歌。圩作为商品交易活动的重要场所,在长期的交流过程中逐渐发展成为特色的对歌盛宴。在歌圩原生态民族文化的影响下,广西的民歌具有鲜明的艺术特色。

《唱歌要数刘三姐》是广西宜山(今宜州区)的一首汉族山歌。历史

上关于"歌仙"刘三姐的传说为这里的民歌及歌唱传统增添了一层神秘的色彩。广西汉族民歌主要在桂林、柳州地区流传。据说,当年刘三姐的对歌活动也主要在这一带。因此,在柳州及其周围的宜山民歌中,有大量曲目是歌唱刘三姐的,而且,这些民歌的曲调也出现了一些共同的特征,《唱歌要数刘三姐》是其中较有代表性的曲目之一。它的唱词为七言四句,全词以十分欣慰的口吻歌颂了刘三姐这位宜山姑娘①的才华。《唱歌要数刘三姐》的曲调共4个乐句,句幅较宽大,每句都在6个小节以上;各乐句再分为两个乐汇,前长后短,而且前一乐汇必有一个长音拖腔,强化了它的山野风格。

四、西南地区民歌

西南地区包括中国西南部的广大腹地,地理上包括青藏高原东南部、四川盆地和云贵高原大部,即包括四川省、云南省、贵州省、重庆市及西藏自治区共三省一市一区。总面积达250万平方千米。

西南地区除汉中、四川两个外流盆地外,大多是高原和山地延绵不断。当地民谚有"地无三尺平"之说,与西北地区相似,但风光景物大不相同。这里有着长江的各种大小支流,雨水充沛,因此植被茂密。这里有连绵的山势,有巍耸的崖壁,有云雾缭绕的丘陵,也有群山环裹的平原和长江各支流构成的水上网络。秀美的山水哺育了"诗意的人民"。西南地区通行的是北方方言的一个次方言——西南官话(或称"上江官话")。西南文化以四川文化为重心,也就是说,西南文化基本上是四川文化的辐射。

1. 四川民歌

四川民歌依地势地貌特征可分为山地民歌、江河民歌和平地民歌3类。

四川盆地边缘由巫山、大娄山、大凉山、邛崃山、岷山、米仓山和大巴山兜圈子环绕而成。因为四面环山,不仅气候独特,山地民歌也因此而丰富多彩,薅秧歌、盘歌、翻杈号子等是山地民歌具代表性的种类。薅秧歌是农民们在田间碡秧除草时唱的歌,其主要功能是统一劳作时的步调、节奏,通过演唱趣味性、娱乐性较强的歌曲,舒缓情绪,减轻劳动的疲劳感。盘歌是问答式的对歌,叙事性强,歌唱内容多以谈情说爱、人生经

① 关于刘三姐的故乡,民间有很多说法,宜山是其中之一。

验、日常趣事为主。翻权是用竹权编制，用来翻打谷物脱粒的一种小农具。谷物收割后在禾场晾晒，农民用翻权脱粒时演唱的号子即翻权号子。

四川境内河流众多，有岷江、沱江、涪江、嘉陵江、渠江等大小河流1400余条，丰富的水流资源造就了包括民歌在内的河流文化，川江号子是四川最具代表性的江河民歌品种。

川西平原是四川平地民歌的主产地。平地民歌夹杂有城市、乡村、文人、农夫、休闲、劳作、生活、艺术等多层次、多功能、多文化的因素，因此，民歌品类丰富、形式多样，再加上人口迁徙、商贸交流而融入的外来元素对本地音乐文化的影响，平地民歌出现了曲目繁多、音乐丰富、风格多元的现象。就体裁而言，以音乐性强、艺术表现力突出的小调为主。一些外地传入的民歌，如《鲜花调》《绣荷包》《九连环》等，经极富个性特色的四川方言填词、演唱，也成了老百姓喜闻乐见、口耳传唱的地方民歌。

《绣荷包》是一首四川的民间小调，也是长江上游地区最具代表性的两首《绣荷包》之一，它与云南的另一首同名小调为姊妹篇，两者交相辉映，各放异彩。其唱词为七言四句体，与黄河流域的另一种同名同词格的小调（常见的是五五七体）保持了某种一致性。但它使用方言词汇，突出了地域特征，如首段中的"绣得忙"、第2段中的"瞒倒爹娘"等。每半句后面所使用的衬词，如"咕儿嘎""金刚梭罗妹""呀儿衣儿呀"等，尽显川词、川音、川味。在曲调方面，最明显的特征是频繁地使用四度、五度、六度的跳进音程，使音乐活跃、俏皮、风趣，是四川小调歌曲中较普遍的音调个性。此外，它的衬腔与《康定情歌》一样，几乎每半句中就有一个短衬，4个乐句变为8个相对独立的乐汇，其中，前3个依正腔、衬腔、正腔、衬腔的序列安排，第4个则是先"衬"后"正"，两者此现彼隐，情趣盎然。

2. 云南民歌

云南地处云贵高原，复杂的地形和多样的"立体气候"，加上许多山区农村生产力低下，交通堵塞，经济生活长期贫困，与外界群体文化交流少等客观因素，使一些偏僻的山区农村至今保存着较为古老而淳朴的民间音乐。云南是我国拥有少数民族最多的省份，有彝、白、傣、哈尼、壮、苗、傈僳、佤、回、纳西、拉祜、景颇、瑶、藏、布朗、阿昌、蒙古、崩龙、独龙、普米等族。由于地理环境、族源、语言、宗教信仰、生活习惯等方面的差异，各族人民口耳相传的民间音乐在演唱形式、演唱方法、曲

调风格及其音乐形态表征上，明显地体现着各自民族风格和地区色彩，从而成为该民族或该地区的标志。同时，云南少数民族"小块聚居，大片杂居"的特点，促使了杂居地各民族在音乐文化上的互相影响、渗透和融合，形成错综复杂的现象。云南的汉族人民与众多的少数民族人民在包括文化、音乐在内的许多方面有长期而广泛的交往，因此，云南的汉族民歌颇为丰富多彩。

云南汉族民歌主要有山歌、小调、劳动歌曲和舞蹈歌曲四大类。广为人知的云南地区山歌有《小河淌水》《赶马调》《弥渡山歌》等。小调数量多，内容题材广泛，节奏鲜明活跃，旋律优美，其代表曲目有《猜调》等。舞蹈歌曲通常具有鲜明的舞蹈节奏，花灯歌舞中的曲调均属此类。花灯调盛行在云南各地，包括汉族聚居区，以及汉族与少数民族杂居的区域。花灯调流传面广，深受群众喜爱。演出形式有歌舞和花灯戏两种，曲牌有200余首，旋律优美抒情，节奏欢快，其中，尤以《绣荷包》《十大姐》最为著名。

从流传、分布的角度来看，云南的《绣荷包》，大概是广为传播的同名同题民歌《绣荷包》西渐的边缘。尽管已传到这样边远的地方，但作为该民歌家族的一员，它仍然保留了家族的某些共性，如题材上的爱情主题、曲体上的上下句结构、歌腔上的抒情风格等。在保持其基本特征的同时，也融入了一些云南地区的因素。首先是唱词句式的微小变化。从整体看，4段8句唱词多数是七言体，但第一句后半的"双是双线挑"，第二段第一、第二句的"小是小情哥，等是等等着"都还是五言体，这同中原地区普遍的五五七格（"初一到十五，十五月儿高"）是有内在联系的。其次，曲体结构基本上仍为上句含有两个分句、下句一气呵成的呼应性质的两句体，但在下句之后，又出现了以下句的变化重复作为曲意的补充句，使其更加充实、完整。最后，在音乐风格方面，音调具有浓厚的抒咏性和鲜明的歌唱性，是此类民歌曲调的基本性格，但它在云南地区已属花灯调，即它的演唱场合和艺术功能已经有了变化，正是这种改变，使它的音调融入了一些明朗、活泼的成分，也因此，它与北方某些以咏唱思盼为主的同名歌曲形成了对比。经过云南歌唱家黄虹的出色演唱，这首《绣荷包》与陕西、山西的同名民歌一样，曾在20世纪五六十年代风靡全国。

3. 贵州民歌

贵州地处西南边陲腹心，为巴蜀、荆楚、百越、氐羌4种古文化的接缘地带，行政区划长期分属周边四邻，虽然从明永乐建省迄今已500余年，但由于社会、自然方面诸多因素的制约，未能融合形成一个具有共同特征、特定内涵的地域性文化单元。就民歌而言，即使在一个民族范畴内，因历史渊源、族群支系、聚落分布、方言土语、地理环境、社会经济形态多方面的差异，其民歌文化也呈现出不同色彩的小型块状层次结构的特征。例如，苗族4个方言区，布依族3个土语区，彝族两个次方言区、4个土语区、8个次土语区，侗族南北两个方言区等，其民歌风格色彩就有很多差异，很难用一种色调、一种风格加以涵盖和界定。

历史上，由于贵州高原自然生态、人文生态环境的封闭性和特殊性，社会变革发展进程比较迟滞，致使许多古风遗俗得以穿透厚重的历史岩层完好地留存下来，从而给贵州民歌深深地打上了民俗文化的历史印记。贵州的民俗事象除婚丧嫁娶、祭祀崇拜、祝寿生子、立房建屋等局部性、非固定性的活动之外，主要表现为各种社会性、群体性、周期性、大规模的民间节日活动。在这些节日的许多内容中，最有光彩、最富吸引力的部分就是歌唱，有的节日可以说就是盛大的歌会。一方面，歌唱装点、美化了节日；另一方面，节日又促进了民歌文化的吸收、融合与发展。民歌除一些礼俗性、祭祀性的歌曲外，其中最丰富、最活跃的部分——花灯歌曲与贵州各地普遍盛行的民俗活动"跳花灯"是紧密联系在一起的。

贵州各族民歌中，婚俗酒歌内容丰富、礼仪繁复、名目繁多，老少皆能唱。如仡佬族的婚俗歌，与结婚礼仪的全过程紧密联系，从接亲客进寨接亲到新娘被接走离家，配合各种风俗仪式都有歌唱，包括"开门歌""接亲歌""发亲歌""哭嫁歌""嫁女歌"等。

第四章 民间歌舞音乐

第一节 概 述

一、民间歌舞音乐的定义、社会功用和艺术特点

古老的乐舞因为具有仪式性与颂扬宇宙天地万物的性质,从而成为图腾崇拜的独特表现方式。这些乐舞以具体的器物,以诗、歌、舞、乐的整体性行为映入人们的视野,也是后世人们追溯古老文化初始形态的参照。

1. 民间歌舞音乐的定义

民间歌舞音乐也称"民间舞蹈音乐"等,是中国传统音乐的一种,是伴随着民间舞蹈歌唱、演奏的一种音乐体裁形式。它在民间形成,并流行于民间。它由人民群众自创、自演,表现民族或地区的文化传统、生活习俗及劳动人民的精神面貌,具有鲜明的民族风格和浓郁的地方特色,包括人声和器乐两部分。

民间歌舞的特点是突出地域的风俗和审美习性,歌、舞、乐结合,载歌载舞,用肢体语言传递舞者的思想情感。

据调查统计,我国56个民族共有民间舞蹈17636个,其中,汉族民间舞蹈14291个,少数民族民间舞蹈3345个。各民族的民间歌舞有娱乐、民俗、宗教、祭祀、礼仪等多种社会功能。

2. 民间歌舞音乐的社会功用

歌舞音乐在我国人民群众的文化生活中也占有重要的地位,各民族的民间歌舞具有多种社会功能,如用于娱乐、民俗、宗教、祭祀、礼仪等。其中,汉族民间歌舞多用于娱乐,少数民族民间歌舞则多用于礼仪、祭祀、宗教和民俗活动。

在少数民族歌舞音乐中，布依族的香花舞一般是在办丧事的夜晚，熄灯后焚香而跳。古代，民间有焚香祭祖先以求子孙接续烟火的风俗。后来，香花舞传入中原，经艺人加工，名为"菩萨蛮"。在丧事中进行的歌舞活动还有仫佬族的追魂舞、哈尼族的阿依搓（送葬舞蹈）等。

属于宗教舞蹈的萨满舞，是蒙古族、鄂温克族等的乐舞形式。萨满舞大多遗存在萨满跳神的活动之中，作用是禳灾祈福、跳神还愿、祛病驱邪等。

舞春牛是侗族的民俗性舞蹈。侗族是农耕民族，对耕牛的爱护几近虔诚。他们把每年立春这天当作耕牛的隆重节日来庆祝，并举行名为"送春牛""舞春牛"的民俗活动。有些少数民族的民间歌舞同时具有几种不同的社会功能，如苗族的芦笙舞有风俗性、群众性和表演性3种。

与少数民族不同，汉族民间舞蹈最主要的功能是娱乐，但不少乐舞也是从祭祀和礼仪等其他功能的舞蹈演变过来的。例如，汉族南方地区广为流传的花灯，最初出现在祭祀神灵的高跷会社火中，是一种"团场"式舞蹈。开始只有舞，后来加上一些地方小调，形成歌舞。此外，汉族老百姓喜闻乐见的龙舞，在古代也是祈雨消灾的祭祀舞蹈。

在具有多种功能意义的民间舞蹈中，由于娱乐性舞蹈的审美、娱乐功能最单纯而明确，其后续的发展就较为丰富。至于表演性舞蹈，其技艺性则更高。

3. 民间歌舞音乐的艺术特点

（1）综合性——载歌载舞，歌舞结合

综合性是指民间歌舞音乐的表演特征。其基本内涵是音乐与舞蹈紧密结合，相互影响、相互融合、相互渗透，载歌载舞，歌舞结合。由于在表演形式上具有这一特点，故表演者的技能技巧也具有综合性特点。也就是说，民间歌舞音乐的表演者一般应既会跳舞又会歌唱，或既会跳舞又会奏乐。如汉族的秧歌、花鼓、花灯，藏族的囊玛、堆谐等，其舞者必歌，歌者必舞。再如汉族的陕北腰鼓、东北朝鲜族的长鼓舞、西南少数民族的芦笙舞等，也是歌舞者必奏乐，奏乐者必歌舞。可见，综合性是中国歌舞音乐区别于西方歌舞音乐的重要特征。

（2）通俗性——贴近群众，具有多种文化功能

通俗性指民间歌舞音乐在题材内容上的特征。民间歌舞音乐是人民群众文化生活中不可缺少的一部分，反映了广大人民群众的艺术好尚和审美情趣。因此，它具有多种多样的文化功能。其一为习俗功能。如傣族歌舞

《十二马调》中包含了该民族的农耕生活和生产方式,汉族《十二月采茶》中包含了种茶、制茶等内容,均与其生活习俗有关。其二为社交功能。民间歌舞音乐的表演场合,从一定意义上说,也是一个重要的社交场合。在这种场合中,歌舞音乐能够起到沟通思想和感情,传递、交流信息的作用。其三为教育、娱乐功能。一方面,歌舞音乐可以寓教于乐,使参与者接受传统文化的教育;另一方面,歌舞音乐又具有观赏性,既可娱己,也可娱人。

(3)歌舞性——旋律流畅,轻松活泼,风格多样

歌舞性是民间歌舞音乐的形式特征。歌舞音乐大部分直接来源于当地的民间小调,并结合歌舞的特点发展而成。其基本特点是旋律流畅,轻松活泼,节奏感强。由于我国地域辽阔,民族众多,因而歌舞音乐也具有鲜明的民族风格和浓郁的地方特色。北方豪放矫健、南方抒情优美,汉族歌舞音乐在节奏上往往采用规整的2或4拍子,强起强收。3或6拍子常见于朝鲜族和彝族歌舞音乐,7或9拍子在维吾尔族和塔吉克族歌舞音乐中运用较多。器乐伴奏在民间歌舞音乐中占有重要地位。不仅有抒情优美的丝竹乐,还有刚健粗犷的打击乐等。

二、民间歌舞音乐的历史概述

民间歌舞是人们最早创造和运用的音乐体裁形式之一,在我国有着极其古老的历史渊源。如《吕氏春秋·古乐》篇载:"昔葛天氏之乐,三人操牛尾,投足以歌八阕。"此外,从青海大通县出土的舞蹈纹彩陶盆,也可见新石器时代原始人动作步调一致地集体舞蹈的场景。从这类文献记载和考古发现中可以看出,民间歌舞音乐在远古时期的原始氏族社会中便已产生了。

奴隶制时代的歌舞是祭祀、敬神等仪式的组成部分。如《楚辞》中有对南方地区巫舞的生动描绘,《论语》中有关于民间盛行傩舞的记载等。汉代文献中已有关于龙舞、鱼舞的记载。龙是我国古代的图腾,是中华民族的象征。传说中,龙能行云布雨、消灾降福。古代的龙舞是农业文化的产物。鱼舞也叫"鱼灯",广泛流行于我国南方和沿海一带。古时民间舞鱼灯祭海,祈望平安、丰收。

汉代在民间歌舞基础上发展而成的"相和大曲",已达到很高的水平。隋唐时期我国歌舞艺术更是达到鼎盛时期。它借鉴了少数民族以及外国音乐舞蹈的艺术成就,发展成"九部乐""十部乐"等歌舞大曲形式。

宋代以后，由于戏曲艺术的兴起，秦汉以来居传统音乐核心地位的歌舞音乐让位于戏曲音乐。但是，歌舞音乐并未因此而停止发展。一方面，戏曲艺术广泛地吸收了歌舞艺术的成果，形成了一种富于特色的歌舞剧形式；另一方面，在我国各族人民中间，歌舞依然是他们文化生活中一个重要的组成部分。

目前，在各种民间文艺活动中，民间歌舞仍拥有广泛的群众基础，是人民群众表达自己思想感情，反映自己爱好与愿望的一种形式。

第二节　汉族民间歌舞主要类别

汉族民间歌舞主要有流行于黄河以北各省的秧歌，流行于南方各省的采茶、花鼓、花灯等舞蹈形式。每逢节日，民间舞蹈活动盛行，表演者装扮成花旦、小丑、渔公、渔婆，以及古代神话、民间传说中的人物，拿起折扇或彩巾，在音乐声中载歌载舞。本节主要选取秧歌、花灯、采茶、花鼓这几种具有代表性的民间歌舞音乐进行介绍。

一、秧歌

1. 概述

秧歌也称"社火"，是主要流行于汉族北方地区的一种民间歌舞。（如图4-1所示）据考，它最初源于农田劳动中的歌唱，清代《新年杂咏抄》中即有南宋时期人们表演秧歌的记载。明清后出现了有简单情节的秧歌小戏，以后又有化装成各种历史人物的秧歌队。现在民间的秧歌是歌、舞、戏三者的结合，各地侧重点有所不同。歌大多是民间时调的直接运用，情绪欢快，节奏性强，带有乐器伴奏，有些增添配有舞蹈动作的衬腔；舞除扭秧歌外，还常带有耍龙灯、舞狮、跑旱船等；戏大多是两人或3人的小戏，有时也有情节较复杂、人物较多的大戏。

秧歌音乐可分为器乐和声乐两类，一般情况下，器乐主要用于大场舞蹈，声乐主要用于小场的民歌与小戏演唱。秧歌分布很广，主要流行于陕西、甘肃、宁夏、内蒙古和东北各地。不同地区的秧歌，各有自己的风格。其中，较突出的有陕北秧歌、东北大秧歌、冀东大秧歌、祁太秧歌、胶州秧歌、韩城秧歌等。秧歌的曲调十分丰富，代表曲目有《走绛州》《拥护八路军》《正对花》等。

图 4-1 秧歌表演

2. 秧歌的种类

（1）河北秧歌

河北地区的秧歌风格不一，其中以冀东秧歌的淳朴、抒情风格最为典型，而以冀中秧歌最有特点。冀中秧歌又以定县秧歌最为闻名，它以演唱秧歌剧为主，在棚内台上演唱，已从歌曲形式发展为戏曲表演。伴奏乐器主要有鼓、锣、钹和弦子等。曲目有 50 余种，其中最具当地特色的有《借女吊孝》《崔光瑞打柴》等。

（2）山东秧歌

山东地区的秧歌主要有流传于山东北部平原的北路秧歌，以鼓子秧歌为代表；流传在胶东半岛的东路秧歌，以胶州秧歌、海阳秧歌为代表。鼓子秧歌以商河、惠民两县为代表，风格较为剽悍、粗犷。它的演唱部分主要是哈尔虎，又名"摇葫芦"，为一种说唱性歌曲形式，由头腔、尾腔、中段叙述性部分组成。所唱曲目大都幽默、诙谐、风趣，如《大观灯》《大实话》《鸳鸯嫁老雕》等，有领有和。舞蹈分文场、武场两种形式，角色有伞、鼓、拉花和丑等。持伞者左手握伞，将伞把插在腰间或扛在肩头，右手握牛骨板或响铃，为秧歌的指挥和领舞者。丑角穿插在秧歌队中间，插科打诨或表演小场节目。

山东秧歌的风格特点是：北部粗犷、豪放，中部典雅、抒情，东部火热、活泼，西部淳朴、细腻。

（3）山西秧歌

山西的秧歌以祁县、太谷、沁源、武乡、襄垣和朔县等地较为闻名。祁太秧歌也叫"晋中秧歌"，以唱小曲为主，曲调十分丰富，有 300 多个调子，常唱的有《卖烧土》《捡麦根》《卖樱桃》《走西口》《十二月》《珍珠倒卷帘》《绣花瓶》《踢银灯》《小赶会》等。秧歌小戏有《张连卖

布》《起解》《借粮》等。其风格高亢、粗犷、豪放、明快。襄垣、武乡秧歌已经逐渐向戏曲过渡，唱腔有快板、慢板、哭腔等简单的板腔体板式。朔县秧歌舞蹈丰富，男角称"踢鼓"，女角称"拉花"，当地又叫"踢鼓子秧歌"。

(4) 陕北秧歌

陕北秧歌以米脂、绥德、佳县、清涧和吴堡等地的最具代表性。所唱曲调多来自眉户，最常用的有《岗调》《银纽丝》《对花》《戏秋千》《小放牛》等。所用乐器有大鼓、大锣、大钹、小锣、小钱和一对唢呐等，演唱时用板胡托腔。也有秧歌小戏，半说半唱，生活气息浓厚。常演曲目有《张连卖布》《牧牛》等。陕北秧歌的舞蹈丰富，大场以一个"伞头"领舞，人们持有彩灯、绸巾等道具，基本舞步有平走步、前走步、跳跃步、抖肩步、斜身步、十字步和圆场步等，舞姿潇洒大方且活泼。小场有2～8人，表演《旱船》《推小车》等节目。表演顺序一般为引场、安四门、豁四门、剁四门、收场。

陕北秧歌风格健壮有力，节奏自由奔放，演唱富有高原音调特色。

《拥护八路军》又叫《拥军秧歌》《拥军小唱》《拥军花鼓》，是一首产生于抗日战争时期的革命历史民歌，曲调是传统秧歌的打黄羊调，歌曲欢快热烈，表现了军民一家、共庆新春佳节的深厚情谊和欢乐场景。

二、花灯

1. 概述

花灯是主要流行于云南、贵州、四川、重庆、湖南等地的民间歌舞。（如图4-2所示）除汉族外，在当地侗、苗、布依、土家等民族的人民群众中也有流行。

关于花灯的起源，四川民间普遍流传着"唐朝起，宋朝兴"的说法。元人费著所撰《岁华纪丽谱》载："上元节放灯。旧记称，唐明皇上元京师放灯，灯甚盛，叶法善奏曰：'成都灯亦盛。'……咸通十年正月二日，街坊点灯张乐，昼夜喧阗。……宋开宝二年，命明年上元放灯三夜，自是岁以为常。"可见，四川的上元放灯活动起于唐代，至宋代已成固定习俗。

花灯的表演与民俗活动关系密切，主要在农历正月演出，至元宵节是高潮。花灯的表演形式主要有3种。其一是灯舞。这是最早的表演形式。表演者手执制作精美的各色彩灯，如龙灯、狮子灯、蚌壳灯、鱼灯、虾灯

图4-2 花灯表演

等,载歌载舞。其二是集体歌舞。这是一种自娱性的歌舞,参与人数众多,情绪热烈,场面壮观。一般是左手拿灯笼,右手拿扇子,边歌边舞。其三是小型歌舞。多为两三人表演的具有一定情节的小歌舞,内容主要反映日常生活、劳动、爱情等。花灯的音乐是在吸收各地山歌、小调的基础上,根据舞蹈的需要加以改编、发展而来。也有部分源于明清以来的时调小曲,如《桂枝儿》《打枣竿》《叠断桥》《虞美人》《银纽丝》等。花灯在南方流传较广,在长江中上游地区均有分布。

2. 花灯的种类

(1) 云南花灯

云南花灯的表演有歌舞和歌舞小戏之分。这两种形式的花灯在音乐上相互通用常用的曲调有《倒板浆》《绣荷包》《十大姐》《鲜花调》《绣香袋》等,计有100多首音乐,风格以清新优美著称。流传于云南弥渡的花灯歌舞音乐《十大姐》和《大茶山》闻名全国。其音乐多为五声徵调式和羽调式。

(2) 贵州花灯

贵州花灯的音乐与表演以热情爽朗为特点。常用曲调有近200首,如《踩新台》《巧梳妆》《下盘棋》《贺调》《绣花调》《看灯》《闹花灯》等。其中,尤以独山县的《踩新台》最具代表性。音乐多采用五声徵调式、商调式。

(3) 四川花灯

四川花灯风格活泼明快,常常富有诙谐风趣的情调。表演者一般是一男一女,即"花子"和"幺妹子",生活气息浓郁。常用曲调有《洛阳桥》《采花调》《绣荷包》《正月看灯》《黄杨扁担》等,五声徵调式、羽调式居多。其中,秀山县的花灯调《黄杨扁担》尤为人们所喜爱,流传甚广。

(4) 湖南花灯

湖南是花鼓之乡,因而其花灯歌舞也受其影响,音乐显得粗犷、朴实。湖南花灯的常用曲调有近百首,如《鲜花调》《元宵调》《盘花》《四季花儿开》《十月花》等。受当地音乐影响,常采用五声羽调式和商调式。

三、采茶

1. 概述

中国民间歌舞的一种类型,主要流行于南方产茶区,如广东、广西、福建、江西、浙江、江苏、安徽、湖北、湖南,以及云贵等地的汉族地区。采茶亦称"茶歌""采茶歌""灯歌""采茶灯""茶篮灯"等。(如图4-3所示)

关于采茶的起源,最早的文献可见明代王骥德《曲律》:"至北之滥,流而为《粉红莲》《银纽丝》《打枣竿》;南之滥,流而为吴之《山歌》、越之《采茶》诸小曲,不啻郑声,然各有其致。"可见,采茶这一民间歌舞艺术早在17世纪就已盛行于南方地区。

图4-3 采茶表演

采茶的表演形式多为一男一女或一男两女，后来发展成为数十人的集体歌舞。表演时，表演者身着彩服，腰系彩带，男的手持钱尺（鞭）以做扁担、锄头、撑船竿等道具，女的手拿花扇象征竹篮、雨伞或盛茶器具等，载歌载舞。表演内容为种茶、采茶、制茶到卖茶的全过程。

各地的采茶音乐多与当地民歌关系密切，有些就是当地民歌，甚至是当地其他歌舞音乐的运用。其风格大多富有生活气息，既有平稳、抒情的轻歌曼舞，也有轻快、活泼的情绪表达，伴奏乐器有二胡、笛子、唢呐、大锣和大钹等，过门或过场音乐以唢呐为主。

2. 采茶的音乐分类

采茶音乐按其历史发展大致可分为茶歌、茶灯、有简单情节的小戏3个阶段。

（1）茶歌

茶歌为茶农劳动时唱的歌。茶歌的体裁有山歌、劳动号子和民间小调等。其音乐结构比较简单，多由两个乐句或4个乐句构成。

（2）茶灯

茶灯是载歌载舞的形式，即茶农将劳动动作稍做加工，伴之以茶歌，边歌边舞。其音乐在南方诸省各有特色，但骨架音基本相同，多为的四声羽调式。各地采茶又与当地流行的民歌、歌舞相结合，形成各省的独特风格。如云南采茶融会了花灯曲调，流畅而富于歌唱性；湖南采茶吸收当地花鼓戏中七度大跳的音乐特点，曲调活泼跳跃；福建采茶灯则取各地所长并加以发展，使抒情性和欢快的歌舞性相结合，并运用调式、调性转换的手法，使音乐富于对比。茶歌有正采茶与倒采茶之分，两者除在唱词上形成由一至十二月顺序的倒转变化外，音乐上常形成对比和发展。一般来说，正采茶较为抒情、平稳，歌唱性较强；倒采茶曲调欢快、跳跃，衬字、衬词的大量运用，使音乐打破正常均衡的结构，而显得更富有生活气息。此外，采茶歌舞中插入的小调很多，常用的有《剪剪花》《玉美人》《五更调》《水仙花》《红绣鞋》《十杯酒》《卖杂货》《石榴花》等数十首。因此，采茶音乐受小调影响很大，有些曲调甚至被小调所代替。

（3）小戏

有简单情节的小戏，如赣南采茶戏，就是在采茶歌舞的基础上发展形成的板腔体小戏。它以富有茶歌特点的茶腔、灯腔为主，保留了大量采茶山歌、茶灯的曲调，并吸收了湖南花鼓戏、广西彩调的曲牌，形成乡土气息浓郁的地方小戏。

四、花鼓

1. 概述

花鼓，是我国民间歌舞的一种表演形式，在我国南方比较盛行，北方一些省份也有分布。（如图4-4所示）各地花鼓的风格不同、曲调各异，其中以安徽的凤阳花鼓最有影响力。

图4-4 花鼓

凤阳花鼓起源于元朝末年，原为凤阳民间社事活动中娱神歌舞的片段，明朝中后期流传到江浙一带。明朝末年，流传范围继续扩大，表演盛况空前。清康熙年间，流传到北方部分地区。清乾隆年间，二人演唱的凤阳花鼓被改编为6~8人甚至更多人的表演形式。1935年，由安娥作词、任光编曲的凤阳花鼓《新凤阳歌》作为电影《大路》的插曲，首次在银幕上出现，使凤阳花鼓流传更广。新中国成立后，凤阳花鼓迎来了它在艺术发展史上的春天，从内容、曲调、道具、服装服饰到音乐舞蹈等方面都有了新的变化。如今，凤阳花鼓又进入繁荣发展的新时期，并被列入国家级非物质文化遗产保护名录。

花鼓常采用两人对舞的表演形式，一般为一男一女，男的持小镗锣，女的挎小花鼓，边歌边击，相对而舞。凤阳花鼓的音乐是以声乐形式的小调民歌为主，在当地的山歌谣曲基础上发展而成。这些舞歌曲调流畅、节奏鲜明，富有歌唱性和舞蹈韵律性等特征。

2. 花鼓的种类

（1）安徽花鼓

安徽花鼓以流行于凤阳一带的最为著名，亦称"凤阳花鼓"。历史上，凤阳地区多灾荒，农民离乡背井，以打花鼓唱曲为生。著名的《凤阳花鼓》是其代表曲目。安徽花鼓中，还有运用两根较长的鼓槌击鼓的表演方式，称为"双条鼓"。《王三姐赶集》是其代表曲目。

（2）山东花鼓

山东花鼓主要流行于聊城、淄博、苍山等地。表演形式有一人边击鼓边演唱，也有两人边击鼓边演唱。山东花鼓唱词内容多为民间故事，风趣幽默；音乐与山东民歌相似，具有欢快活泼的特点。

（3）湖南、湖北花鼓

湖南花鼓主要流行于长沙、常德、岳阳、浏阳、益阳、宁乡等地。湖北花鼓主要流行于江汉平原的天门、仙桃、潜江，以及襄阳、远安、随州等地。两地花鼓都有一些共同的曲目，如《十绣》《铜钱歌》《洗菜心》《卖花调》《绣荷包》等。其歌唱多以锣鼓乐为过门，有时加入唢呐，表演气氛热烈、欢快。

（4）陕西、山西花鼓

陕西花鼓主要流行于商洛、紫阳等地，又称"陕南花鼓"。山西花鼓主要流行于沁县、万荣、闻喜等地，亦作"晋南花鼓"。两地的花鼓曲调有《开门调》《新春调》《梳妆台》《九连环》等。音乐结构多两句式与4句式，陕南商洛地区还有5句结构。舞蹈动作刚柔相济，音乐抒情、悠扬。

第三节　少数民族民间歌舞音乐种类

中国少数民族的民间舞蹈，主要有维吾尔族的赛乃姆和木卡姆，藏族的堆谐、囊玛、弦子和锅庄，土家族的摆手舞，蒙古族的安代舞，朝鲜族的农乐舞，瑶族的长鼓舞，彝族的阿细跳月，高山族、景颇族和黎族的杵舞等。此外，还有很多不带歌唱而用乐器伴奏的舞蹈，如傣族的孔雀舞、壮族的蜂鼓舞、苗族的踩鼓舞，以及西南地区许多民族流行的芦笙舞和铜鼓舞等。下面介绍几种具有代表性的歌舞音乐。

一、维吾尔族赛乃姆和木卡姆

1. 赛乃姆

赛乃姆是维吾尔族的民间歌舞。(如图4-5所示)它广泛流行于天山南北的城镇与乡村,深受广大人民群众的喜爱。赛乃姆历史悠久,源远流长。新疆农耕文化发达的绿洲,是孕育赛乃姆的广大沃土。在维吾尔族十二木卡姆形成的过程中,就吸收了早已在民间广为流传的赛乃姆,成为每套木卡姆中琼乃额麦的组成部分,而赛乃姆仍以其独立的形式广泛流传。

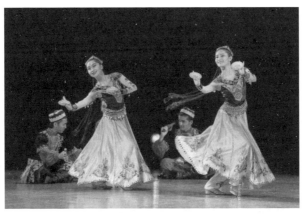

图4-5 赛乃姆

赛乃姆舞广泛流行于新疆维吾尔族各地区,但在音乐上有不同的风格特点:①南疆,以喀什地区为代表,风格明快、活泼、深情、优美;②北疆,以伊犁地区为代表,风格潇洒、豪放、轻快;③东疆,以哈密地区为代表,风格平稳、安详、风趣、乐观。

赛乃姆在维吾尔族居住的不同地区也有不同的特点。为了加以区别,人们常常在其前面冠以地名,如喀什赛乃姆、伊犁赛乃姆、哈密赛乃姆、库车赛乃姆、和田赛乃姆等。表演时,大家围成圆圈席地而坐,舞者在圈中,乐队聚在一角。表演形式有一人独舞、二人对舞及三五人同舞等。舞者不唱,围观者集体拍手唱和。赛乃姆的音乐由多首歌舞曲组成,歌唱内容大多与爱情有关。开始是中速,后渐快,最后转为快速并在高潮中结束。伴奏乐器有手鼓、萨巴依、四块石、弹布尔、都它尔、热瓦甫、笛子、扬琴等。

2. 木卡姆

"木卡姆"一词源于古龟兹语,意为"大曲"。木卡姆流传于中国新疆维吾尔族地区,是具有统一调式体系的包括歌曲、舞曲、器乐曲的综合大型歌舞套曲,约在15世纪就已盛行于新疆各地。(如图4-6所示)它结构庞大、曲调丰富,旋律优美,是民间歌手、民间艺人集体创作,并融会、吸收了其他民族音乐文化的艺术形态,常常由民间音乐家在节日和娱乐性晚会中表演。新疆的木卡姆种类繁多,结构、曲调各不相同,分有南疆木卡姆(喀什木卡姆)、北疆木卡姆(伊犁木卡姆)、东疆木卡姆(哈密木卡姆)和塔里木盆地的多郎木卡姆。

图4-6 木卡姆

比较而言,结构最为完善、最为典型的要数南疆木卡姆,它主要流行在新疆的喀什、和田、莎车、阿克苏、库尔勒、伊犁等地区。南疆木卡姆全部大曲有12套,故又称"十二木卡姆"。12套木卡姆的名称分别是"热克""且比亚特""木夏维热克""恰日朵""潘吉朵""欧孜哈勒""埃介姆""乌夏克""巴雅特""纳瓦""思朵""依拉克"。

琼乃额麦(即大曲)是由维吾尔族传统大曲发展形成的最古老的木卡姆形式,14世纪已在新疆喀什、和田等地流传,在15—16世纪之间发展成12套。这部大曲,每套由5~10首歌曲和2~6首间奏乐曲组合而成。

十二木卡姆在12套琼乃额麦的基础上,增加达斯坦(叙事诗歌)和麦西来甫两部分,即每套大曲分4个部分,第一部分为木卡姆,第二部分

为琼乃额麦,第三部分为达斯坦,第四部分为麦西来甫。

演唱木卡姆,一般开始由演奏萨它尔的首席独唱自奏散序。唱完散序后,众人接着唱下发的唱段,手鼓同时开始击奏。主要伴奏乐器有萨它尔、弹布尔、独它尔、热瓦普、艾捷克、锵(扬琴)、达卜(手鼓)与萨巴依等。

二、藏族堆谐和囊玛

1. 堆谐

堆谐是西藏西部地区的歌舞。(如图4-7所示)"堆"是指西藏西部的一个地名,"谐"为藏语"歌唱","堆谐"可汉译为"堆区的歌舞"。堆谐原是堆地人民丰收时敬神的歌舞,后由流浪艺人带入拉萨、日喀则、甘孜等城市,经过歌舞艺人的加工规范,成为城市化的民间艺术形式,逐渐从自娱性舞蹈过渡到表演性舞蹈,成为西藏传统歌舞之一,并成为以脚击节奏的踢踏舞形式,故也被称为"拉萨踢踏舞"。

图4-7 堆谐

堆谐的表演形式,一般是男女并肩,多行排列,边唱边舞,以圆圈舞队行表演,动作拘谨、稳重,幅度不大。这种舞经过加工创造以后,形成了导拍节奏、后半拍起步的各种打点的步法,如3步一变,右脚起步,左右连踏5步、7步、9步等步法以及踏步转等交错组合。常常在一块木板上舞蹈,步伐复杂而节奏多变,脚下发出各种音响节奏。

堆谐的音乐结构为前奏—慢歌段(降谐)—间奏—快歌段(觉谐)—结尾。主要伴奏乐器有扎木聂(六弦琴)、扬琴、笛子、京胡和串铃等。

2. 囊玛

囊玛是藏族传统歌舞中艺术性和规范化程度较高、流传阶层范围较广的代表性舞种之一，主要在拉萨、日喀则和江孜地区流行。（如图4-8所示）"囊玛"是藏语的音译，原是"内部、室内"之意。这种歌舞以前经常在达赖喇嘛官邸的内室（藏语"囊玛康"）中表演，故而得名，19世纪末才流传到民间。

囊玛的音乐是在堆谐音乐素材的基础上，吸收汉民族音乐而形成的。由引子和间奏、歌曲、舞曲组成。囊玛的音乐特点是跳跃、急速，气氛热烈。主要伴奏乐器为扎木聂（六弦琴）、扬琴、横笛、特琴（类似二胡）、根卡（三根弦的拉弦乐器，弓在弦外）、马串铃等。乐队使用的乐谱是由汉民族工尺谱演变而来的藏文工尺谱。

图4-8 囊玛

三、苗族芦笙舞

苗族的芦笙舞（如图4-9所示）有风俗性、群众性和表演性3种。

苗族人民称风俗性的芦笙舞为"跳花"或"跳月"，是表现青年男女恋爱活动的群舞，只限于青年男女参加，各地跳法不同，以黔东南丹寨、凯里等县的讨花带最具特色。青年男子边舞边吹奏优美的芦笙曲，乐曲意为"好朋友，给我花带，拴在芦笙上"。

群众性的芦笙舞苗语称"究给"，是流行最广的芦笙舞。每当节日，群众涌上芦笙场，由一支庞大的芦笙队伴奏领舞：或是芦笙队原地吹奏，群众把芦笙队围在中间舞蹈；或是芦笙队带队，边吹边跳，群众跟在后面自然围成圆圈，随着舞曲的节奏欢舞。

表演性的芦笙舞苗语称"丢捞比给"，是由男性边吹边跳的舞蹈，有较高的技巧，只有少数人能跳，一般是在集会中进行表演比赛。

图4-9　芦笙舞

四、土家族摆手舞

摆手舞是土家族民间歌舞，主要分布在湖北、湖南的土家族聚居区。（如图4-10所示）摆手舞也称"跳年"，土家语为"舍日巴"，意为跳摆手舞。

跳摆手舞是土家族最隆重的风俗活动。每年的正月初三至元宵节或四月初八，都要跳摆手舞，以祭祀土王，祈祷丰收。届时，男女聚集在土王庙或广场，由巫师主持祭祀，然后比武，最后跳摆手舞。舞时，人数不拘，舞者围成圆圈，在锣鼓的伴奏下，由一位老人领先，边跳边领着大家唱摆手歌。舞蹈中有大量军事动作、打猎动作和劳动动作等，反映了土家族人民的生产和生活情况。摆手舞的音乐主要由人声《摆手歌》和锣鼓等器乐组成。《摆手歌》是古老的土家族歌曲，用土语演唱，节奏明快简练。

图4-10　摆手舞

第五章 曲艺音乐

第一节 概 述

一、曲艺音乐的历史概况

曲艺是我国民间各种说唱艺术的总称,是"以说和唱与表演相结合的艺术形式,来叙述故事、塑造人物、表达思想情感反映社会生活"的艺术种类。

我国众多民间艺术的历史多有"可溯之源长,可循之史短"的说法,曲艺音乐也有着悠久的历史,一般认为我国曲艺艺术正式形成于隋唐时期。唐代城市经济发展、市民阶层兴起,为曲艺艺术的发展做了铺垫。此时盛行俗讲、转变、变文、说话等多种艺术形式,曲艺在这一时期开始走向成熟。

宋代百戏杂陈、盛况空前,形成曲艺音乐发展的第一个高峰,主要表现在3个方面:一是专门作艺的勾栏瓦舍非常普遍,二是涌现出一大批专业艺人,三是曲种门类繁多。据《东京梦华录》《都城纪胜》《梦粱录》《武林旧事》诸书所载,基本可以确定与现今曲艺类说唱技艺有渊源关系的有三四十种,如缠令、缠达、唱赚、陶真、道情、鼓子词、诸宫调等,均以勾栏瓦舍为大本营吸引着广大听众,可见其繁荣甚至到了"乱花迷人眼"的程度。

明清时期是曲艺发展的又一个高峰,此时盛行的弹词、鼓词、琴书、货郎儿等,一直发展至今,不仅在艺术形式上更为成熟,还逐渐形成了近现代曲艺的分类方式。

20世纪八九十年代,通过《中国曲艺音乐集成》的编撰,对全国曲种进行了深入的普查,统计出全国的音乐性曲种530个,可见我国曲艺音

乐之丰富多彩，真可谓"曲山艺海"。

作为中国传统音乐的重要组成部分，各地丰富多样的曲种不仅具有厚重的民间文化与艺术价值，而且还是我国戏曲音乐孕育的重要母体，是文学史上章回体长篇小说的生成母体，更是各民族历史文化、民俗的传承载体。

二、曲艺音乐的艺术特点

1. 表演艺术的综合性

北方说书艺人中流传过这样一首《西江月》："世上生意甚多，唯独说书难习，紧鼓慢板非容易，千言万语须记。一要声音嘹亮，二要顿挫迟疾，装文装武我自己，好像一台大戏。"

"一人多角，跳进跳出"正是曲艺的重要特征之一。曲艺多由一人（或两人）表演，演唱者主要以第三人称讲述故事，其间会在"说法中现身"，由一人承担故事中的所有角色（分角坐唱的曲种除外），并在自我与角色中随时跳进跳出，自由转换。另外，曲艺表演的装扮非常简便，演唱者基本不上妆，表演幅度、范围较小，几乎只在原地以站唱或坐唱的方式表演，舞台也没有布景装扮。鉴于此，艺人在人物形象的塑造、场景的描绘等方面是完全通过自己的讲唱来完成的，即全凭一张嘴来演出"一台大戏"。在这样的表演形式下，要求演唱者要有极高的艺术表现能力，这也是曲艺艺术的魅力所在。

2. 音乐形态的说唱性

曲艺音乐最突出的特点就是说与唱结合所体现出的说唱性。我国曲种众多，从说、唱所占有的不同比重来看，可以划分为以下4层。

第一层是徒口讲说类曲种，如故事、相声、评书等。这类曲种一般只说不唱，基本以语言自身的音调和节奏来呈现。第二层是韵诵类曲种，如快书、快板、数来宝等。这类曲种基本上是将语言的音调稍微夸大而形成，介于说、唱之间，并开始加用击节乐器以加强节奏感。第三层是说唱相间的曲种，如鼓书、弹词、琴书等。这类曲种中既有说又有唱，唱的部分音乐性大大增强，开始出现板腔体及曲牌体的曲式体制，并采用丝竹乐器进行伴奏，强化曲种的音乐性。第四层是以唱为主的曲种，如牌子曲、时调小曲，以及弹词中的开篇等形式。此类曲种在表演形态上常常是一唱到底，不加说白，有专门的乐队进行伴奏。

说故事是曲艺最初的艺术形式,也是最终的表演目的,一切向唱发展的各种形式都是由说引申拓展出来的。这个过程也可以看作曲艺从口语化润腔、艺术化润腔,直至旋律性唱腔所展现出的一个说、唱交替转化的过程。需要说明的是,曲艺中即使是完全的唱,其形态风格也不同于歌曲、戏曲等中的唱,而是一种唱着说,这种唱着说和说着唱是曲艺说唱结合所产生的新的表现手段,是语言与音乐的重新组合。

3. "三分唱七分随"的伴奏性

曲艺界有句行话叫"三分唱七分随","随"指的就是曲艺的伴奏。这句话不仅形象地指出了唱腔与伴奏的辩证关系,同时也明确地论证了伴奏艺术的地位与功能。京韵大鼓中的"鼓"、山东琴书中的"琴"、单弦牌子曲中的"弦"、河南坠子中的"坠子"……只要是有伴奏乐器的曲种,我们都可以发现其名称都有伴奏乐器,或与伴奏乐器有或多或少的关系。除名称以外,演唱者乐器不离手的表演形式则完全将曲艺与民歌、戏曲等声乐形式区别开来。山东琴书艺人李若光曾说:"一个唱家必须有口有手,能拉会唱才是全才。"

聚焦到音乐自身,伴奏艺人在实践中提炼出来的曲艺伴奏最基础、最核心的功能就是"托腔保调"。曲艺表演中说、唱自由交替,演唱者要具有极高的技艺,才能将唱腔掌控在固定的调门和音域之内。此时,器乐伴奏为演唱者提供的调高、音准、节奏、速度等方面的保、带作用就显得尤为重要。托腔则有"衬托""烘托""支撑"等意。弦师认为,好的托腔会让演员有坐轿子的感觉,既要托得稳,用弦师的话说就是"不能让唱腔掉在地上";又要经常变化,通过旋律的繁简、节奏的错位、音区的对比等手法来衬托唱腔,使之在平稳中又有变化的起伏感。

南方弹词清脆悦耳的琵琶、小三弦,北方大鼓洪亮刚劲的大三弦,时调小曲清新典雅的丝弦乐……从打击乐器到丝弦乐器,不同乐器的音色、演奏技法等也对曲种风格的形成起到了一定的作用,是曲艺音乐不可缺少的组成部分。

三、曲艺音乐的艺谚艺诀

曲艺形式之所以能够独立存在,得益于它具备其他艺术样式所不能取代的美学特征。特征是一种艺术形式成熟的标志。学习、了解曲艺艺谚艺诀及专业术语,是认识、把握曲艺艺术独有的审美特征、价值、标准、风范、效果等的一个窗口。下面就让我们通过艺谚艺诀来了解曲艺艺术。

1. 话是开心的钥匙

这句话总结了曲艺艺术较为突出的美学特征,体现了曲艺寓教于乐的审美理念。"话是开心的钥匙"凸显了曲艺艺术的不可被取代的3个审美特征。首先,曲艺是诉诸人们听觉和视觉的艺术形式。曲艺以说唱为主,以表演为辅,更多的是诉诸听觉。其次,开心是受众欣赏曲艺的目的所在,它亦是曲艺艺术实现教化功能的渠道,即它的教化必须让受众开心,在"润物细无声"中完成。这提醒曲艺家要清楚曲艺受众为何而来。最后,曲艺艺术具备四两拨千斤的钥匙功能,需要像钥匙开锁那样巧妙地拨动、打开听众的心灵。像评书《三国演义》、相声《关公战秦琼》等经典曲艺作品,无一不具备"话是开心的钥匙"的美学价值。总之,这句艺谚所诠释的曲艺艺术,其追寻目的绝不仅仅是娱人,还要引人思考,使之获得启迪、启示,乃至懂得一些做人之道。

2. 不隔语,不隔音,更要紧的是不隔心

这句话诠释的是曲艺通俗性的特质。曲艺艺术能历千年而不衰,始终坚守通俗化与大众化的品质是根本原因。它之所以为人民大众所喜闻乐见,是因为它始终将根深扎于民间,其艺术富有浓郁、鲜活的生活和乡土气息。曲艺是由演员和观众在书场、舞台共同完成的艺术形式,所以素有"我"(演员)中有"你"(观众),"你"中有"我"的说法。著名戏剧、二人转理论家王肯曾做过这样的诠释:曲艺演员和观众"一不是主婢关系,不把观众当作上帝来叩拜;二不是师生关系,不把观众当作学生来训教",而是要"把观众当作自己的知心知音的亲友,在多年的演出过程中,既适应观众的审美心理,又提高观众的审美趣味","把观众当作合作者,整个演出过程是'我'与'你'十分默契的共同创造的过程"。不隔语,就是语言必须通俗易懂、深入浅出、形象生动、自然亲切,字字入耳,句句动心;不隔音,就是曲调、演唱要为观众所喜闻乐见,要与观众的欣赏习惯统一、协调;更要紧的是不隔心,就是要了解、懂得观众审美心理、情趣的变化,保持彼此心灵、情感交流的通畅。简而言之,曲艺追求的不是灌输而是启蒙,不是征服而是唤醒,它是心与心之间的交流、对话、沟通。所谓"皮之不存,毛将焉附",曲艺依附的"皮"最终不是其声音、故事、技巧,而是它对观众的真情实感。

3. 一方水土一方民，还是乡曲最赢人

这句话诠释了曲艺艺术所具备"地方性"的美学特质。"一方水土一方民，还是乡曲最赢人"，道出了曲艺艺术"乡情乡音"的独特魅力。400种左右的曲艺艺术形式大多都植根于方言文化的土地上。"它们大多运用方言，其中唱的与半说半唱的曲种的音乐旋律又是由地方语音生发而来，这使它们带有清晰的地域文化印痕。如果说，这种印痕是对于各曲种成为全国范围普及艺术的限制，那么反过来，它们却又在自己诞生以及所流播的地区内具有其他曲种所无法替代的感情力量和艺术魅力。那令人亲切的乡音，那与乡音紧密结合而为地域观众所熟悉的乐曲旋律，那与现实生活相通的感情表达方式和生活习惯，都缩短了它们与观众之间的感情距离。"[①] 曲艺历史上流传的艺谚艺诀，很多也是老百姓由当地曲种形式或曲艺艺人热爱的顺口溜演变而成。例如，河南人喜欢听河南坠子，故而当地便有"坠子一听，不穿棉袄也能过冬"；山东人爱听当地著名艺人何老凤演唱的山东大鼓，于是便有"听了何老凤，有病也没病"的说法；喜欢苏州评弹的苏州市民则说"糕团要吃黄天源的，听书要听谢品泉的"；东北二人转艺谚里有"听唱千盏灯，看浪一阵风"之说。"千盏灯"与"一阵风"是两位二人转艺人的艺名，"千盏灯"唱功极佳，而"一阵风"则舞技超群。这些艺谚艺诀体现了民间曲艺艺人与其受众之间深厚的情感，也从一个侧面体现了曲艺艺术独有的审美观与价值观：金杯银杯不如老百姓的口碑。

4. 艺不压身，一杆弦子走遍天下

这句话诠释了曲艺艺术简便性与流动性的特质。"携艺走四方"是曲艺历史悠久的文化传统。"艺不压身，一杆弦子走遍天下"则体现了曲艺艺人的艺术自信。由此可见，曲艺艺人喜欢挂在嘴边的话"一招鲜，吃遍天""在家靠父母，在外靠朋友""无君子不养艺人""学会说书弹三弦，出门不带盘缠钱"等都源自曲艺艺人对"走码头""串集市"行艺实践的深刻体会与感悟，也是对曲艺艺术"贵技艺，重德行"传统的总结与诠释。旧时，曲艺艺人虽读书不多，却在实践中注重"志于道，据于德，依于仁，游于艺"的人生修炼。换言之，正因为优秀的曲艺艺人懂得受众"萝卜青菜，各有所爱"的审美心理，所以才不忽略修炼自身的

① 刘梓钰：《刘梓钰曲艺理论文选》百花文艺出版社1993年版，第24页。

个性魅力和独门绝技，并尽最大可能地通过"一人多技""一人多角""跳进跳出""说法中现身"等曲艺魅力去回报父老乡亲的厚爱。而这样的历练也提升、造就了一批曲艺艺人。正像有人总结山东快书表演艺术家高元钧艺术实践时所言：高元钧的文化是一步一步"走"出来的，他登攀过城市的楼堂庙宇，也曾漫步于农村的场院土山；其次，高元钧的文化来自他在不停行走中，对"阳春白雪""下里巴人"等的"见多识广"，其中既有社会名流热心的指点，也不乏大众百姓赐予的智慧。

5. 说为君，唱为臣

这句话说明音乐性也是曲艺艺术重要的美学特质之一。君与臣虽有主次之分，但彼此是不容分割的一体。说是曲艺之本，唱则是与之相依为命的完整一体。曲艺的很多曲种形式都是以说为主的，但究其本质却是"说中有唱"且"说唱不分"。即使评书、相声等，演员在"说"中，也极其重视、强调音色、音质的感染力及其声音韵味的独有魅力，能够让受众品享到强弱、高低、虚实、反复、曲折、缓急、间歇、变化停顿等"音乐之美"。曲艺也好，戏曲也罢，培训徒弟都是先由"说"开始的，但具体到"吐字发声"，却无一不是与"唱"的"咬字行腔"相近，其目的是让受众不但要理解讲述的内容而"听准"，而且能够在"听准"的前提下"听美"。京剧表演艺术家程砚秋说，咬字如同猫抓老鼠，不要一下子抓死，既要抓住，又要保存活的。这样才能既有内容的表达，又有艺术的韵味。曾有学者将袁阔成的评书、李润杰的快板书、师胜杰的相声等曲艺表演喻为"非常声乐""音乐故事"。就是说，他们的语言表达绝不仅"字字清晰""声声入耳"地塑造人物形象、演绎故事情节，而且富有"唱"的美好。其实，在曲艺界内部，"说"与"唱"之间并不像一般受众以为的那样具有清晰的界限，比如，李润杰说的快板书作品《劫刑车》："华蓥山，巍峨耸立万丈多，嘉陵江水，滚滚东流像开锅，赤日炎炎如烈火，路上的行人烧心窝。突然间，黑云密布遮天日，哗——，一阵暴雨似瓢泼，霎时间雨过天晴消了热，长虹瑞彩照山河，清风徐来吹人爽，哎，有一乘滑竿下了山坡……"用朴实美好的寥寥数语、十几句唱词，以及快板书艺术形式所独具的音阶，韵律，节奏长短、变化、对比和与之协调搭配的抑扬顿挫、平仄相间的语言，将故事发生的地点、时间乃至气候、环境以及对即将出场人物生动贴切地展现出来。

6. 把点开活

这是由江湖暗语行话演变而成的曲艺艺谚。它诠释了曲艺艺术具有很强的适应性，即主观能动性的美学特征。

点，出自旧时的江湖行话，原指愿出钱的顾客；叫点，是硬拉顾客；火点，是有钱的顾客；水点，是穷顾客；回头点，指回头客；把点，则比喻看出人的穷富身份。最早，"把点开活"中的"点"，指相声艺人依观众之欣赏情趣而选择节目。撂地演出时，相声演出没有节目单，演员上台后常常用"垫话"试探、了解现场观众的喜好，之后"因人而异"地表演其喜欢类型的作品。从行业的视角看，"把点开活"是渐渐成就曲艺从艺者的一种智慧。世上任何一种艺术形式都不可能离开它的受众，因此，其间便隐藏着彼此的"兴趣博弈"。于是"适应是为了征服"便成了所有从艺者不可忽略的理念。"把点开活"也由此成为相声乃至所有曲艺艺人的"职业传统"，它的价值在于提醒曲艺、说书要懂人世，对观众要有敬畏之心，不可忽略观众的尊严、人格及其爱与恨，唯有舍弃小我，才能赢得大我；只有掌握在最短时间里"主动适应、贴近"的表演技术，才有可能赢取最长时间的表演效果。否则表演或艺人便极有可能流向自娱自乐或恃才傲物。实现"把点开活"的前提是，从艺者要有较高的整体素养和丰富的文化积累，这样才能随机应变、游刃有余。

7. 听书听扣，看戏看轴

这句话诠释了曲艺赢取观众喜爱的独特智慧与功夫"拴扣子"（悬念）的价值，曲艺擅长用它"拢人儿"。这是一句描述老百姓欣赏习惯的艺谚，即看戏就是要看最后压轴的名家名段，而听书就是要听曲艺家说书引人入胜的扣子（悬念）。使用扣子布局、架构作品，虽在文学艺术创作中屡见不鲜，但它是中国曲艺艺术最鲜明的特征之一，故而有"平铺直叙，不是曲艺"之说。曲艺艺术最擅长在故事中设置矛盾、异端，以引起受众对故事中的人物命运与矛盾冲突产生急切期待、欲知后事如何的心理。有经验的曲艺艺人在构思、架构、演绎作品时，无不竭心尽力，设置大大小小特色不同的书扣悬念、疑团，以促使受众做出各种猜想与判断。正如美国戏剧理论家贝克所言，悬念"就是兴趣不断地向前延伸欲知后事如何的迫切要求"，这种"要求越强烈，则作品越具有艺术魅力"。

8. 万象归春

这是一句由江湖暗语"改造"而成的曲艺艺谚，它显现了曲艺艺术擅长"化他为我"的特质。

"春"，原意是指撂地艺人中用话语逗人乐的"玩意儿"，故而相声界的行话称说相声为"疃春"或"团春"，管相声叫"春口"，管一个人说

的单口相声叫"单春",管两人说的叫"双春"。"象",源于旧时街头艺人的江湖暗语,指的是样式,如唱戏的、变戏法的、唱小曲儿的、练把式……有多少样式就叫有多少"象"。江湖中的生意样式非常多,所以就用"万象"比喻包罗一切。相声界说"万象归春",是指每行生意都离不开用语言插科打诨、逗笑取乐,而生意场上的所有"玩意儿"皆可化作或丰富相声说学逗唱的手段与技巧。如《杂学唱》《改行》等很多经典传统相声,都是相声演员注重观察生活、融会贯通、万象归春的成果。

换种视角看,"万象归春"诠释了相声艺术适应其受众审美情趣的智慧。演员通过"抖包袱",为观众"提神儿"。经过一代代相声艺人的努力,相声早已脱胎换骨,由撂地的"玩意儿"渐渐走进艺术行列。世上任何一种艺术皆是形式与内容的统一,唯有形式与内容达到和谐、一致,才是一种完整的艺术。包括相声在内的诸多曲艺艺术,大多都具备寓庄于谐、寓教于乐的审美功能,即让受众开心愉悦,成为曲艺艺术实现教化功能不可或缺的渠道、手段、方式。于是,"万象归春"也被新时代的曲艺艺人赐予了更加丰富的内涵,即积极借鉴、学习其他艺术形式的精华为"我"所用、化他为我,即"世事洞明皆学问,人情练达即文章"。说唱文学亦是人学,人世间的万种题材都是相声乃至曲艺的创作源泉,曲艺艺术完全可以用自己幽默、独特的视角和智慧广受博取,解剖世界,观照现实与人性。所以,有的曲艺学者认为,"万象归春"就是万变不离其宗。相声快板儿、评书、西河大鼓,无论作品内容或选材如何新颖、深刻,最终的舞台呈现都一定要符合该形式的特殊规律,即它们必须首先是相声、快板儿、评书、西河大鼓。

9. 故事人人会讲,各有巧妙不同,疾徐快慢自如,道事叙理从容

这句话诠释了曲艺艺术"说法中现身"的本质特征。曲艺要求从艺者从容地将"道事"与"叙理"融为一体,将人人会讲的故事,讲出各有其奥妙的美好来。优秀的曲艺家从来都不忽略在脚本创作、舞台演绎中的个性价值,即将"我"最与众不同、独有的一面展示给受众。如侯宝林、马季、姜昆的相声,既显现了彼此的相通,又有各自不同的巧妙。扬州评话王少堂与北方评书的田连元都说《水浒传》故事,但在创作、叙述的视角与塑造人物的方式、手段等诸多方面,皆有极大的差异,但他们都有"疾徐快慢自如,叙事道理从容"的特点,在体现曲艺美学的独特价值上,呈现出高度一致性。由此可见,曲艺艺术是一门高度强调、追求

"和而不同"之审美境界的艺术形式。

10. 腥加尖，吃遍天

这也是一句由江湖暗语衍变成的曲艺艺谚艺诀。"腥加尖，吃遍天"，最初在江湖暗语里的意思是"将真与假掺和一起，走到哪儿都有饭吃"。在被曲艺借用并逐渐改造后，它成为一条顺应曲艺观众审美情趣的艺谚，解释为：艺术虚中有实、假中见真、收放自如，比如功力深厚艺人表现出的举重若轻、游刃有余，以及貌似游离主题，实则为了适应观众有张有弛的欣赏习性，调节、缓解其欣赏过程中紧张情绪的艺术手段与技巧。曲艺艺术的形式特点，决定了它不是单方面的"自我陶醉"，而是与其受众通过现场的情感交流、沟通，演出与欣赏合二为一"共同实现"的艺术形式。所以，"吃遍天"似乎并不仅仅指曲艺艺人走到哪里都能靠着本事挣到钱、吃饱饭，也寓意曲艺艺术具备走到哪里都能与其受众融合的情感与功夫。其实，"腥加尖"的智慧在很多曲艺传统经典作品里都可以得到印证，如山东快书《武松赶会》中的"贴报单"，原本就是"有它也可，无它也罢"的一段"外插花"，但它让这段直奔除暴安良主题的故事变得模糊、含蓄，从而丰富、增强了作品的趣味性，赢得了受众的欢迎和喜爱。

11. 温了没神，火了透假

这句艺谚诠释了曲艺适应受众欣赏情趣过程中所追寻的审美境界。温了，在此是指平淡无趣；火了，则是指热闹过了。唯有追求、体现恰到好处，曲艺才具备了"正魂儿"的品质。有曲艺学者诠释曲艺有三大法宝：扣子，可以"拢人儿"；包袱，可以"提神儿"；适度则可以"正魂儿"，即它可以保障曲艺的情趣健康，不走偏门歪道。通俗、传奇谐谑、渲染、夸张、抒情等是曲艺艺术须臾离不开的表现方法与技巧，为了避免它们"过犹不及"，曲艺艺谚很早就有了"表演容易火候难""逗而不厌，闹而不乱，笑而不俗"等说法；而"把握火候""拿捏尺寸"等，亦是很多曲艺艺人在口传心授的教学、传艺中所重视、强调的基本素质。许多经典传统曲艺作品对美人的夸赞常用"增之一分则太长，减之一分则太短，著粉则太白，施朱则太赤"去形容。曲艺艺术鼓励并强调自身的趣味性价值，但旨在"以趣明理"，而反对趣味低下、令人难堪的调笑与恶作剧。艺术源于生活而高于生活。曲艺艺术的夸张、变形与它的虚拟性表演一样，都是对生活与人物形象真实性的凝练、升华，是一种更典型、更鲜活、更生动、更深刻的反映与塑造。否则，必然会导致"温了没神，火

了透假"。

12. 生书，熟戏，百听不腻

这是一句曲艺、戏曲通用的艺谚艺诀。这句艺谚说出了人们喜欢曲艺、喜欢戏曲的原因所在，亦从受众的视角诠释了曲艺、戏曲审美风范的差异是由其受众不同审美情趣所决定的道理。生书，当然是指受众"欲知后事如何，且听下回分解"的那些"不知却勾人想知"的富有曲艺魅力的故事或情节；熟戏，则是指其受众欣赏自己推崇、喜爱的"名家名段"之韵味。如果用接受美学的原理分析，喜欢评书的受众属于重视新颖性、陌生感的"求异性审美"，戏曲观众则重视百听不厌的"认同性审美"。这种认知固然有其道理，也比较理性，但对评书艺术特征的总结、概括并不完整：书扣仅仅是评书擅长使用的"拢住人"的技艺之一，且"平铺直叙，不是曲艺"，在结构中巧妙使用悬念的方法，早已被众多曲艺形式所普遍使用。再者，倘若戏迷是因为对"某人之某段"百听不厌、欲罢不能，那民间追随喜欢某位曲艺鼓曲艺术家的某一唱段、唱腔，以至于在现场闭着眼睛随其哼唱过后高呼"过瘾"的曲艺迷也大有人在。故而，在曲艺圈里便有了该艺谚的"改良版"："生书、熟戏、听不腻的曲艺。"尽管评书只是曲艺形式的一种，将它与戏曲与曲艺放在一起评价不太合乎逻辑，但曲艺确实富有"听不腻"的魅力。不妨听听著名曲艺理论家薛宝琨对曲艺"听不腻"及其根源的剖析："同一部《三国演义》在南方评话和北方评书里就有着粗细之分、刚柔之别，同一篇《剑阁闻铃》在山东大鼓和京韵大鼓里就有风格和情趣的迥异，而同一篇相声《文章会》于马三立和苏文茂就有各自不同的艺术处理。人们常以'有一千个读者就有一千个哈姆雷特'来描绘审美主体的心理差异，人们还可以用'有一千演员就有一千个贾宝玉和林黛玉'来表状曲艺曲种、流派、演员在艺术表现上的个性特征。"

"听不腻"既是曲艺的审美效果，也承载着曲艺人的审美理想。它是一种"谋久"，而只有谋其久，方能成其久。

【延伸阅读】 说唱音乐的专业术语

1. 火候

原指菜肴烹饪过程中，所用的火力大小和时间长短。曲艺界常用"火候"来比喻艺术修养的程度和艺术作品的关键时刻。这种火候的掌握也集中体现了作者和演员的水平和能力。此外，"火候"也常常用来形容

曲艺演员自身的艺术造诣。

2. 说法中现身

这是与"现身中说法"相对应的一个形容曲艺表演的专业术语。通常情况下，演员在进行表演的时候，需要作为一个讲述者对观众进行讲解，而在作为饰演者时，同样也可以在表演中进行讲述。其实，讲述和演示在曲艺艺术上既可以互相交替，又可以互相融合。因此，一个演员在说法中现身，饰演多个角色，跳进跳出人物的形象，就成了曲艺表演一种常见的情形。我们在观看曲艺表演时，一般情况下可以看到两种人物：一种是演员本身的形象，另一种则是演员在表演中所饰演角色的形象。艺谚"我似我，我亦非我"说的就是这个道理。而在戏剧中，"现身中说法"表现得更为淋漓尽致，即演员与角色要充分结合起来，合二为一，合为一体，演员即是角色，角色也是演员，演员的角色特征离不开自身的特征。

3. 择毛儿

原指观众为说书人指正，后多指挑毛病。每位演员都面临着被"择毛儿"的问题，只有"身上"（所表演的节目）的"毛儿"少了，舞台呈现才能更加完美。曲艺表演中的"择毛儿"也是为了让作品更加精彩。

4. 关儿

指说书中的接榫处，意指两个或者两个以上部分的接合处。行业术语中的"扦关儿"多指两部分衔接得恰当、自然，没有太多的痕迹，让观众在欣赏节目的时候不会感觉有棱角。这也是体现曲艺严谨的一个重要的专业术语。

5. 爆头

江南曲艺曲种，如苏州评话、苏州弹词等。在表演时，通常会在表演至紧张处，突然提高声调，或故意节外生枝，以吸引观众的注意。此外，在演出中会因多种语言造成观众分散注意力，演员也使用"爆头"，以扭转剧场气氛。"爆头"的应用是演员对作品节奏的一种灵活把握，是符合观众审美需要的体现。

6. 三合一

曲艺演员表演时，表情、动作和演唱和谐一致，节奏鲜明，能够使故事的讲唱生动，即称"三合一"。随着演员对自己的要求越来越高，时下的表演不仅仅是"三合一"，服装、背景等多方面都能对作品产生极大的影响。然而，演员的表演依然是最重要的，辅助与表演的其他因素既不能忽略，也不能喧宾夺主。

7. 牌子曲

牌子曲是曲艺曲种划分的一个类别。此类曲种的明显特点是将各种曲牌连串起来演唱，用以叙事、抒情和说理。曲式结构上通常是由曲头、曲尾和中间插入的许多曲牌连缀而成。表演形式一般为一人站唱，也有多至五六人站唱或坐唱。伴奏乐器不一，北方的牌子曲多以三弦伴奏为主，南方曲种多以扬琴、琵琶、二胡伴奏为主。各种牌子曲曲种曲牌数量多少不一，一些曲牌，如〔银纽丝〕〔叠断桥〕〔太平年〕〔剪靛花〕〔满江红〕〔寄生草〕等，多为各地牌子曲所共有。牌子曲有单弦、四川清音、广西文场、常德丝弦、西府曲子、大调曲子、湖北小曲等。

8. 和托

也称"对托"，专指一些曲种由两人或两人以上表演，如对（群）口相声、对（群）口快板等，多人配合默契，同时说出或者唱出台词，称"和托"。从某种意义上讲，"和托"也是演员和观众的一种审美的共识，只有演员和观众的心理状态到达一致，"和托"才能达到更好的效果。同时，"和托"与音乐中的齐奏一样，能够起到突出重点的作用。

9. 问道走，蹚着唱

北方一些唱的曲种如各种小曲、时调等，撂地演出时，一般先唱两三个内容、风格不同的小段，以摸清观众爱听哪种内容和风格的曲目，再演唱观众爱听的曲目。各种鼓曲、单弦、河南坠子等进入曲艺场子演出，早期在报纸上或在水牌（立在场子门外的牌子）上做广告，也只写艺人姓名，不写演唱曲目名。这两种情况均称"问道走，蹚着唱"。相声也是先用小段"问"观众，然后选择要表演的曲目。

10. 楼上楼

相声表演中"抖包袱"的一种方式。指铺平垫稳后，在抖响第一个"包袱"后，紧接抖响第二、第三个"包袱"。此类"包袱"也称"楼上楼包袱"。还有一种解释为唱曲类和吟诵类曲种的唱词的一种押韵方式，即字头压字尾，句句紧扣的感觉。

11. 乡谈

南方曲种，如苏州评话、苏州弹词等，在进入人物角色后，运用人物的家乡方言表演，称"乡谈"。大抵有一定的程式，如绍兴师爷说绍兴方言，徽州朝奉说徽州方言等。近代苏州评话、苏州弹词，除用中州韵的说白和苏白，包括夹入普通话表演，也称"乡谈"。相声表演，如《山西家信》用山西方言，《山东斗法》用山东方言，《怯拉车》用河北方言等，

也称"倒口""怯口";在其他曲种中夹入地方方言,则称"变口"。

12. 夯头

曲艺演员的嗓子条件为"夯头",如一位演员嗓音高亢洪亮,称"夯头儿尖",反之,则称"夯头儿念嗯"。在表演中,演员说唱声音提高,称"长夯"。演员说唱,如果由头至尾声音没有抑扬顿挫的变化,称"一条夯"或"一道夯"。

13. 册子

"册"读"采"音。旧时,评书艺人拜师后,师父传授给徒弟的秘本称"册子"。主要内容有某一书目的故事情节和人物的姓名、绰号、赞赋、诗赞、开脸和所用兵器等。这类秘本大抵是历代艺人的心得秘记。除此之外,在北方曲艺说的、唱的一些曲种,如京韵大鼓、梅花大鼓、铁片大鼓以及相声、快板书等,所表演的曲目脚本也称"册子"。

14. 提闸放水

"闸"是大书中关键性的情节,由这一关键性的情节可以生发出一系列情节,这由"闸"放出的一系列与"闸"有关的情节便叫"水"。"提闸放水"是告诉编书者要把握好书的主干支脉,使书中的情节发展有条不紊、合乎情理。

15. 落

北方京韵大鼓、梅花大鼓、京东大鼓、河南坠子、单弦等曲种,以音乐节奏为段落,每一段落称"一落"。开头演唱的第一落较短,如京韵大鼓,最少8句,最多不过12句唱词。演唱中间,一落可长可短。乐手、弦师的间奏作为"落"与"落"的间隔。其间隔时,大多曲种换曲调、板式或曲牌。

16. 驳(拨)口

在书场、书馆、茶馆,艺人说书到一段落,制造一个悬念,一拍醒木止住,伙计便开始打钱,艺人在这里说的最后一句话叫"驳(拨)口"。此时,观众为了揭晓悬念,情愿掏钱等着听,不会走开。由此可见,这个驳口的设计非常重要,电视评书也常常以驳口作为一个段落的结束。据说,艺人的驳口通常固定,但也可以根据演出的现场状况进行变化,无论如何变化,皆是围绕扣住观众而设计的。

17. 悬腕

执笔法中的一种。手腕灵活与否对运笔至关重要,肘部不靠桌面,腕凭空悬起,称为"悬腕"。写字仅仅提腕还不能上下纵横自如地运笔,悬

腕能使肩部松开,全身之力由于无所挂碍,才得集中于毫端,点画方能劲健。故而思之,曲艺中多采取的放松表演或"外松内紧"的状态与书法中的悬腕很相似。

18. 走心

顾名思义,"走心"是用心、专心的意思,即演员排练的时候需要用心思考。在舞台表演的时候,要能够与观众"心心相印",塑造的人物要符合人物性格,让观众没有距离感。此外,曲艺艺谚中还有"百炼不如一琢磨"之说。由此可见,曲艺艺术的走心尤为重要。

第二节　曲艺音乐的代表曲种

一、京韵大鼓(鼓词类)

(一)鼓词

鼓词,亦称"鼓曲",是对主要流行于我国北方的各种"大鼓"的统称。鼓词的历史渊源很可能与宋代"鼓子词"一脉相承,鼓子词说唱相间、歌唱时以鼓伴奏的表演形式已经类似于今天的长篇鼓词,但其缺点在于同一曲牌的反复使用使旋律过于单调,再加上新的艺术形式不断出现,鼓子词在南宋以后就逐渐消亡了。在此之后,明代的词话、明末清初贾凫西的木皮鼓词等艺术形式,都为如今鼓词类曲种的形成做了厚重的积累和铺垫。

鼓词作为一种说唱相间讲述故事的曲艺形式,发展至今,有京韵大鼓、梅花大鼓、西河大鼓、山东大鼓、东北大鼓、乐亭大鼓、胶东大鼓、河南大鼓书、河洛大鼓、苏北大鼓等。

(二)京韵大鼓发展概况

京韵大鼓又称"京音大鼓""小口大鼓",现在主要流行于京津一带,是北方鼓词类的代表曲种。(如图5-1所示)京韵大鼓的形成可以说是沿着从农村进入城市这一条脉络而建立的。京韵大鼓的前身是流行于河北沧州、河间一带农村地区的一种说唱形式,主要由农民在农闲时演唱,被称为"木板大鼓"。到了19世纪六七十年代,逐渐有艺人进入京津一带

卖艺，木板大鼓开始进入城市，因用浓厚的河北农村方言演唱，又极具口语化，因此被北京人称为"怯大鼓"。为了适应城市市民的审美需求以及观众较大的流动性，艺人们对木板大鼓进行了一系列的改革，如吸收清音子弟书、京戏唱腔、梆子腔等其他艺术类种的音乐素材；逐渐增加三弦、四胡、琵琶等伴奏乐器，丰富音乐性；改原来的乡音方言为京韵；改唱长篇大书为以短段演唱为主；从叙事转向抒情；等等。这些改革使得木板大鼓的艺术性、音乐性不断增强，最终成为现在的京韵大鼓。

图 5-1　京韵大鼓

京韵大鼓名家早期有宋玉昆（宋五）、胡金堂（胡十）、霍明亮等，后有对京韵大鼓改革做出重要贡献的刘宝全，以及张小轩、白云鹏等。20世纪30年代以后，相继出现的女性大鼓演员有良小楼、骆玉笙、孙书筠、小岚云、阎秋霞等。经典唱段有《剑阁闻铃》《丑末寅初》《单刀会》《博望坡》《赵云截江》《子期听琴》《击鼓骂曹》等。

京韵大鼓的表演形式为一人演唱的打鼓说书形式。表演时，演员站立于场地正中，自击鼓板掌握节奏，伴奏乐器三弦、琵琶、四胡等坐于一侧。演员边唱边佐以适当的形体表演，"跳进跳出"来说唱故事。

京韵大鼓是板腔体音乐，整个唱腔部分包含若干不同类型的板腔，其中常用的板式有起板、慢板、中板、紧板、垛板、住板等，慢板中又包括一些基本腔句类型，如平腔、挑腔、甩腔、预备腔、长腔等。在这多种板式、腔句中，最主要的就是被艺人称为"三腔两板"的慢板、紧板，和慢板中包含的平腔、甩腔、长腔。这些腔句都以上下对称的两句为一组，

循环反复，并具有各自稳态的共性特征，如固定的板、眼数目；板、眼有固定的起落点位置；固定的句尾落音等。京韵大鼓的板式结构一般为"慢板—快板—慢板"。

京韵大鼓常规的伴奏乐器"三大件"为三弦、四胡、琵琶，各乐器在伴奏中相互配合，并起到不同的作用。因此，在艺人中流传着"三弦掌点儿，四胡拉味儿，琵琶加花儿"的说法。这3件乐器在实际伴奏中的配合极为微妙，产生出细腻多样的变化，不仅对唱腔起着支撑、烘托等作用，还更好地辅助唱腔进行叙事或抒情。三弦，由于乐器本身所具有的颗粒性的音色特征，在乐队中具有演奏主要伴奏旋律及掌控节奏的双重地位，好比京剧中的胡琴与鼓佬，其他乐器在整体旋律框架和节奏上都随其而行。四胡，连贯绵延的长音，与人声接近，尤其适合保调，再加之左手的滑音、颤音，右手的各种弓法，配合力度的强弱变化，无论在金戈铁马的武段子还是极具抒情性的文段子中都可以起到很好的烘托作用。琵琶音色清亮，右手演奏技法丰富，弹出来的伴奏点子较三弦更为花哨、紧密，承担着加花的功能，填补、点缀各乐器之间的空隙，为整个乐队音响效果的丰富起到一定的弥合作用。

（三）京韵大鼓名家名曲

1.《重整河山待后生》——"金嗓鼓王"骆玉笙

骆玉笙（1914—2002），艺名小彩舞，9岁学唱京剧老生，17岁改唱京韵大鼓，后拜刘宝全的弦师韩永禄为师学唱刘派大鼓曲目，成为继刘宝全之后又一位有突出成就的京韵大鼓艺人，被誉为"金嗓鼓王"。她甜美醇厚的嗓音加之婉转抒情的唱腔，形成了韵味深厚的骆派艺术风格，较之刘派（刘宝全）而言更加抒情化、音乐化，业界将其与刘派、白派（白云鹏）并称为京韵大鼓三大流派。

骆玉笙的代表曲目有《剑阁闻铃》《丑末寅初》《红梅阁》《子期听琴》《和氏璧》等。1985年，电视剧《四世同堂》摄制组邀请骆玉笙演唱京韵大鼓风格的片头曲《重整河山待后生》。电视剧一经播出，大获成功，骆玉笙的名字家喻户晓。

2.《剑阁闻铃》

《剑阁闻铃》是山东大鼓、东北大鼓、京韵大鼓等多个曲种的共有唱段，其中尤以京韵大鼓最为著名，又终以骆玉笙的骆派将其推向顶峰。

《剑阁闻铃》讲述的是唐明皇夜宿剑阁，冷风凄雨的环境引起了他对爱妃杨玉环的思念之情，是抒情性的唱段。骆玉笙演唱的《剑阁闻铃》全曲76句，在少白派（白凤鸣）凄婉苍凉的音调基础上，融入刘派的流畅和白派的低回，又加之自己独特的嗓音和情感的抒发，将唐明皇哀痛的情感表现得淋漓尽致。

3.《丑末寅初》

《丑末寅初》是京韵大鼓最具代表性的传统短段之一，唱词描述了渔翁、樵夫、山僧、农夫、学生、佳人、牧童等形形色色的人在清晨的生活景象，又名《三春景》。全曲分为上、下两番。

现在传唱的《丑末寅初》以刘派最具代表性。刘宝全的演唱爽脆潇洒，开头"丑末寅初"的"初"字便使用了其独创的立音唱法，大幅度的音程跳进加之真假声的自由转换，先声夺人。之后灵活运用连续的三字垛、四字垛等变化句式，既突出了似说似唱的字音，又给人以不断向前的动力感。第二番最后的甩板腔也是全篇的精彩之处，由二黄的音乐素材改编而成，旋律性极强，尤其是长达60拍的"自在逍遥"的"遥"字，不仅与前面似说似唱的音乐形态形成对比，更体现了逍遥之意。

二、苏州弹词（弹词类）

（一）弹词

弹词，也称"南词""词调""文书"，是南方最具代表性的曲艺艺术类别之一，主要分布在以江、浙、沪为中心的长江下游地区并延伸到湖南、福建等地。民间历来都有"南弹北鼓"之说，即指南方弹词与北方鼓词，可见其在我国曲种中的地位。

弹词是一种说唱相间讲述故事的坐唱曲艺形式，以宋代陶真为前身，后接受了明代"说唱词话"的七言诗赞及弦索伴奏，于明嘉靖年间正式改名为"弹词"并广泛流行。嘉靖时人田汝成《西湖游览志余》中载："其时优人百戏：击球、关扑、渔鼓、弹词，声音鼎沸。"可见当时弹词在江南一带的兴盛情景。

至清代，江南地区经济发达、城镇繁荣，弹词艺术蓬勃发展，流行于各地并与当地音乐、方言结合成为不同的地方曲种，如苏州弹词、扬州弹词、四明南词、绍兴平湖调、启海弹词、台州词调、宁波文书、温州弹词、长沙弹词、福州弹词等。这些弹词类曲种在表演形式上相似，但在音

乐上并非同源，如苏州弹词音乐源自吟诵风格的"书调"，扬州弹词音乐来自明清俗曲，长沙弹词出自道情，启海弹词音乐则源自当地曲艺钹子书，等等。

弹词类曲种早期主要说唱长篇、中篇故事，尤善于表现才子佳人的题材。随着清代城市书场的兴起，为了迎合城市观众的审美，逐渐转为说唱中短篇体裁，并发展出只唱不说、旋律性较强的开篇形式。

表演形式以一人表演的单档和两人表演的双档为主。表演时，演员操小三弦（又称"书弦"）或琵琶伴奏，自弹自唱。

作为江南文化孕育出的代表性曲种，弹词在音乐形态、风格、内容等方面无不体现了温婉秀丽的江南音貌。小桥流水般细腻婉转的唱腔、文人雅士雕琢的华丽辞章、茶馆艺术浸泡出的幽默风趣，在吴侬软语与琵琶、三弦的叮咚作响中弥散开来。

（二）苏州弹词发展概况

苏州弹词是用苏州方言表演的一种说唱艺术曲种，清乾隆年间已经非常流行，与苏州评话合称"苏州评弹"。（如图 5-2 所示）评话称"大书"，只说不唱；弹词称"小书"，有说有唱。弹词以说、噱、弹、唱为主要艺术手段。说，即叙说故事，既有第三人称的叙述，又有第一人称的角色说白，演员在现实与故事中跳进跳出，于说法中现身。噱，即噱头，即轻松诙谐、引人发笑的小段子，噱头放得好，常常会博得满堂彩。弹，即演员自弹三弦、琵琶伴奏，不仅可以托腔保调，还能起到丰富音响、塑造形象、烘托气氛等作用。唱，即具有较强的音乐性及艺术性，尤其适合抒情，还发展出只唱不说的开篇形式。

弹词的表演形式因人数不同而有单档、双档、三档等。单档即一个演员自弹自唱，乐器多使用小三弦；双档由两个人共同演唱，主唱者又称"上手"，以男性为主，演奏小三弦，副唱者又称"下手"，以女性为主，演奏琵琶；三档以上即多人共同演唱，另增加二胡、阮等乐器。

弹词流派纷呈，书调是弹词音乐的基本曲调，最初可能产生于一般的吟诵调，语言因素较强，音乐因素较弱，以上、下两个乐句为一联，上起下落，循环往复，具有较强可塑性和较广适应性，艺人们可以根据自身条件和唱腔内容，在速度、节奏、转腔、唱法等方面做出不同的处理，以表达不同的情感，可谓"一曲百唱"。同一句唱词，唱腔旋律既可以向上翻，又可以向下转，句式结构也非常灵活，如上句常用的"四三"句式，

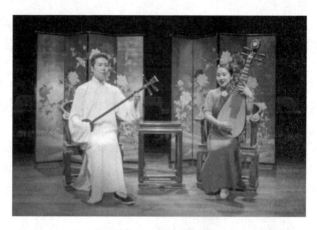

图 5-2　苏州弹词

也可以变成"四二一"演唱;"二五"句式也可唱成"二四一"的句式。之后,书调不断发展,音乐性逐渐加强,艺人们还大量吸收借鉴其他曲种、剧种中的乐汇、音调来丰富其表现力,并且根据个人的习惯、嗓音条件进行加工,在长期的实践中逐渐定型,形成了各有千秋的流派,以"调"命名,其中以陈调、俞调、马调最为著名。陈调是最早出现的评弹流派,创始人为清乾隆、嘉庆年间苏州弹词艺人陈遇乾。陈调唱腔受昆曲、苏滩影响较大,旋律起伏小,节奏规整,风格舒缓深沉、朴实苍凉,运腔介于歌唱性与叙述性之间。俞调是清嘉庆、道光时人俞秀山吸收江南民间小调,丰富了唱腔旋律而形成的流派。唱腔腔多字少,便于抒情;音域较宽,为两个八度以上;旋律曲折婉转、高旋低回、速度缓慢,善于展现女性角色哀怨、悲伤的情绪,有"三回九转"的说法。马调为清咸丰、同治时人马如飞所创,吸收滩簧中的东乡调予以糅合,以真嗓演唱,特点是节奏明快,曲调平直,质朴爽利,字多腔少,富于吟诵性和叙述性。

　　传统长篇书目有《三笑》《描金凤》《白蛇传》《玉蜻蜓》《珍珠塔》《双珠凤》等。经典开篇有《杜十娘》《宫怨》《莺莺操琴》《情探》《新木兰辞》《蝶恋花·答李淑一》等。

　　分合相间的伴奏、琵琶和小三弦的伴奏对弹词唱腔风格的形成具有不可忽视的作用。一般情况下,三弦和琵琶两者所奏旋律皆与唱腔不同,在围绕唱腔的基本旋律框架下,三弦多演奏骨干音,琵琶则运用加花手法对旋律进行润饰。这种高低参差的不同旋律同时叠合产生出的多声性音响,以及表演时即兴发挥的微妙变化,使得弹词音乐在或刻意或随意的情况下

产生了一定的支声性,丰富生动。

演员在即兴随腔伴奏的情况下,也遵循一定程式性的规律,例如,民间艺人常说的"逢板相合,逢眼开花",即伴奏加花到重要的"板"(尤其是弹词核心音 do 和 sol)时,要与唱腔相和,继而再各自发展,达到变化与统一相结合。又如"让头咬尾巴",即当演员开唱时,伴奏仍以过门式的旋律奏下去,让出唱腔,等到后半句伴奏与唱腔默契一致后,再与之相和,"咬住尾巴"。唱腔与伴奏就在这样不断循环的分分合合之间达到和谐统一。

一盏清茶、几条长凳,琵琶弦子叮咚作响,吴侬软语萦绕耳旁,喝茶听曲,闲话家常,就这样悠悠然地坐上一个下午,常常是老苏州、老上海们的日常生活。弹词就是在这样一种场景下让听者浸润其中,感受它的美妙。

因评话俗称"大书",弹词俗称"小书",故评弹的演出场所一般被称为"书场"。书场在江南一带可谓历史悠久。早期的书场形式简单,以天为棚,以地为席,之后出现的茶楼、茶馆书场是评弹繁盛时期最常演出的场所,通常上午卖茶,下午、晚上有评弹演出(有时也有苏滩清唱等其他表演),生意好的甚至要加演日场,如早期苏州茶馆书场四庭柱之中的中和楼、德仙楼等。茶馆中说书,只需一块不大的书台,上设一桌两椅,艺人便可端坐演唱,极为方便。听客们则围坐方桌旁听书品茗,或吃着茶点闲聊几句,很是惬意。艺人、听客、场方(书场营业者),三者构成了江南社会环境所孕育的独特的书场空间。

(三)苏州弹词名家名曲

蒋月泉(1917—2001),弹词流派"蒋调"的创始人,先后师从张云亭、周玉泉,集二人之长,被赞"说噱得云亭之妙,弹唱有玉泉之神"。蒋月泉的唱腔便是在周调(周玉泉)调的基础上发展起来的,同时又吸收俞调(俞秀山)调的唱法,以及其他戏曲、曲艺的音调,融会贯通,在 20 多岁时便形成了醇厚朴实又细腻婉转的蒋调。20 世纪 30 年代,随着上海商业电台的兴起,评弹开始在电台上广为传播,蒋月泉趁此之势,在多家电台演唱弹词开篇,逐渐家喻户晓,被公认为电台上的响档。蒋月泉的代表作有《战长沙》《刀会》《杜十娘》《莺莺操琴》《宝玉夜探》等。

传统开篇《杜十娘》是蒋月泉的力作之一,讲的是京城名妓杜十娘

与李甲相爱，在随其乘船回家途中，李甲利欲熏心，将十娘以千两银圆卖与盐商孙富。十娘万念俱灰，将满箱珠宝投于江中，随后投江自尽的悲剧。蒋月泉在这段开篇中通过他的唱腔与表演，塑造了一个柔美而又刚烈的女子形象，为广大听众所喜爱。

《杜十娘》的唱词以七字句为基本句式，常加衬字，灵活多变，并以江洋韵一韵到底。唱腔多用六度下行来进行句尾收腔，并且突出 fa 音的运用，形象地表现了杜十娘悲愤的内心情感与整个唱段的凄婉基调，同时也形成了蒋调风格。对于唱腔如何表现唱段内容，蒋月泉认为，那些能够让观众记住的唱篇，其唱法、曲调一定要真正与内容、感情相符合，这也是蒋调能够成为弹词中如此有影响力的流派的重要原因。

三、四川清音（牌子曲类）

（一）牌子曲

牌子曲主要是指以各类曲牌为音乐发展的基本材料，通过曲牌连缀的方式来进行填词演唱的"唱曲"类曲艺形式，还有一些曲种运用民间小调来反复填词演唱，这些小调由于在发展中具有某种曲牌的特点，因此也归于牌子曲的范畴。

追溯牌子曲类曲种的历史，可以发现，它是在继承唐代曲子词、宋元散曲和诸宫调的传统及明清以来兴起的俗曲基础上发展而来的。以诸宫调为例，其曲目即由多种不同宫调的若干曲牌连接组成，故名"诸宫调"，是一种说唱兼备、以唱为主的大型说唱艺术。牌子曲类曲种承袭历史传统，因此其所用曲牌多为民歌中的小调或改编自前朝流传下来的词牌、俗曲等。

牌子曲类曲种以唱为主讲述故事，曲牌丰富，音乐性强，擅长抒咏。其唱词结构与前述鼓词类曲种不同，除五言、七言的整齐句式外，受到曲牌的制约，大部分为长短句。牌子曲类曲种不仅数量众多，而且传播覆盖面较为广泛，主要曲种有单弦牌子曲、洛阳曲子、聊城八角鼓、河南大调曲子、扬州清曲、四川清音、兰州鼓子、常德丝弦、广西文场、青海赋子等。

（二）四川清音发展概况

四川清音起源于叙府（今宜宾）、泸州一带，这两地均处于长江水系交通的黄金要道，商业繁盛，长江下游的商船多云集于此。每当商船靠

岸，船上的歌妓便纷纷登岸卖唱，因其演唱的是一些民歌小曲，便称"唱小曲""唱小调"后来加用月琴或琵琶伴奏，又称为"唱月琴"或"唱琵琶"。表演场合从最初的走街串巷转而进入茶楼旅店演唱。至清光绪年间，唱月琴在当地已经非常流行，出现了"大街小巷唱月琴，茶楼旅店客盈门"的盛况。后来，随着表演艺人的增多、流动，清音逐渐被带向重庆、成都等城市。1930年，重庆艺人成立"清音歌曲改进会"，随后即以"清音"命名。

四川清音传统的演唱方式为坐唱，摆上一两张八仙桌，演唱者围桌而坐，主唱者（多为女艺人）居中，右手击竹节鼓，左手击檀板，自击自唱。伴奏者（多为男艺人）分坐左右两边，月琴、琵琶或三弦在左面，碗碗琴、二胡或小胡琴在右面。表演时，多为主唱者做叙述性的独唱，亦可和副唱者对唱，也可分角色演唱。这种演唱形式主要存在于茶楼、书馆，没进入茶楼的艺人则沿街卖唱或到旅店客栈卖唱。1952年，在重庆接待苏联文化代表团演出中，邓碧霞演唱清音传统名曲《悲秋》时，将竹节鼓放在专制的竹架上，改坐唱为带表演的站唱，首创四川清音站唱的表现形式。后来，随着清音开始走入剧场，坐唱的形式逐渐被站唱代替了。（如图5-3所示）

图5-3 四川清音

四川清音演唱伴奏的主奏乐器是琵琶，配以二胡、中胡、中阮。伴奏乐器中，敲击乐器竹节鼓是四川清音的特色乐器，由粗竹管制成，声音清脆。碗碗琴形似胡琴，以晒干的葫芦作为琴身，音色柔和而略带沙音，现

已较少使用。

为了更好地表现唱段内容、塑造人物形象、加强唱腔韵味,艺人们在实践过程中发明了很多润腔手法,其中最有特色的就是哈哈腔和弹舌音。哈哈腔顾名思义,是因演唱时采用跳跃式连续顿音唱法,发出有如"哈哈"笑声的效果而得名的,具有生动灵活、细腻多变的特点,善于表现不同的情绪。例如,以若断若连的"懒哈哈"来表现委婉、缠绵的情绪;以珠落玉盘似的"脆哈哈"来表现活泼、欢快的情绪;以深沉低回的"暗哈哈"来表现凄苦、哀怨的情绪;以晶莹剔透的"亮哈哈"来描绘清新、优美的环境和对气氛的渲染。弹舌音,艺人俗称"打得儿",是由气息冲撞舌尖连续弹跳并形成滚动所得到的明亮圆润的"得儿"音。常用以模拟某种特殊的音响效果或表现喜悦欢快的情绪。

(三) 四川清音名家名曲

《布谷鸟儿咕咕叫》编创于20世纪50年代,最初由李月秋演唱,随后逐渐传唱开来,成为四川清音的代表曲目。该唱段描写的是早春田间,人们积极投入春耕生产劳作的场景。唱词以拟人的手法,借布谷鸟的歌声,歌唱了万物欣欣向荣的景象,预示着农村秋后丰收的好兆头。

唱腔曲调为鲜花调,既具有江苏民歌《茉莉花》的曲调特点,又体现出四川民歌泼辣直率的性格。整首歌曲短小精悍,唱腔细腻多变,尤其是李月秋灵活轻巧、玲珑剔透的哈哈腔,将布谷鸟报春时的俏皮神态描绘得栩栩如生。

四、山东琴书(琴书类)

(一) 琴书

我国各地琴书类曲种起源不一,但皆因其主要伴奏乐器为扬琴而得名,"书"则指其具有说书与演唱故事的性质。

从琴书的表演形式看,与金元时期的清曲(也叫"清唱")应有渊源关系。魏良辅《曲律》称:"清唱,俗语谓之冷板凳,不比戏场借锣鼓之势。全要闲雅整肃,清俊温润。"说明清曲坐唱的表演形式和清雅的风格,这也是当今琴书仍保留的传统。

明清时期,民间广泛流行唱曲子,主要演唱《银纽丝》《叠断桥》《剪靛花》《罗江怨》《太平年》等明清俗曲,以及〔绣荷包〕〔杯酒〕

〔哭迷子〕等民歌小调或戏曲曲牌。随着琴书的主要伴奏乐器扬琴于元明间从西亚传入我国并逐渐本土化并广泛运用于戏曲、曲艺的伴奏中，唱曲子的艺人也开始将其作为伴奏乐器，这种形式被称为"琴筝清曲"。

琴书的表演形式尤其受到南词、滩簧的影响，以多人坐唱的形式为主。演唱者不仅要自操扬琴、坠琴、古筝、京胡、三弦等乐器进行伴奏，还要分角色拆唱，一般为一人一角，近似于不带妆、无身段表演的戏曲清唱，这是其他曲种很少具有的特点。但根据不同唱段内容的需要，仍保留曲艺特有的以说书人第三人称的口吻来讲述故事的方式，与分角拆唱交替使用。

琴书类曲种的音乐性较强，以唱为主讲述故事。早期主要是曲牌体音乐，后期为了更好地表现唱段内容的戏剧性，音乐逐渐往板腔体方向发展，形成了一些适合表现不同内容的板式，成为曲牌体与板腔体共存的综合体音乐形式。

琴书类曲种有四川扬琴、山东琴书、徐州琴书、云南扬琴、北京琴书、湖北琴书、常德丝弦、豫北琴书、武乡琴书等。

（二）山东琴书发展概况

山东琴书是根据其伴奏乐器扬琴而命名的曲种。（如图5-4所示）最初，山东琴书只是农民自娱自乐演唱的"小曲子"形式。在清代末叶，由于客观环境的影响，农民开始向职业艺人转变，衍生出新的艺术形式——"唱扬琴"，或叫"打扬琴"，这种命名比现在的"琴书"更为直截了当。在之后的不断发展中，"唱扬琴"又演变出"文明扬琴""坐腔扬琴""山东洋琴"等多个称谓，但都没有离开扬琴这一乐器。

山东琴书由曲牌向板腔发展。在"小曲子"时期，农民主要以演唱曲牌为主。老艺人王梦典、陈乃端说，早期曾有曲牌300支左右，最常用的曲牌是被称为"老六门主曲"的〔凤阳歌〕〔上河调〕〔叠断桥〕〔汉口垛〕〔梅花落〕〔垛子板〕。当这种自娱性演唱的小曲子向职业性说书转变时，音乐结构就发生了变化，由曲牌体转变以〔凤阳歌〕〔垛子板〕为主曲的板式变化结构，成为综合体形式的曲种。

山东琴书由于受各地方言习俗及艺人自身表演风格的影响，产生了很多流派，称为"路"。1964年山东琴书流派座谈会，正式将山东琴书划分为南路琴书、东路琴书与北路琴书。山东琴书南、东、北三路流派的形成，大大地丰富了这一曲种演唱艺术的表现力，并扩大了传播面。这些流

图 5-4 山东琴书

派的区别主要在演唱、润腔、语言、表演及伴奏等方面,而所用唱腔曲牌则基本上是相同的。南路琴书,以济宁、临沂为中心,包括鲁西南、苏北等地。著名艺人有刘玉霞、茹兴礼等。其风格稳重大方,行腔深沉,少用花腔。东路琴书,流行于胶东一带,以商业兴、关云霞夫妇最具代表,风格优美典雅、富于变化,艺术性较强。北路琴书,以济南为中心,包括鲁西、鲁中、渤海等地,是山东琴书中最兴盛的一派。著名艺人邓九如的表演善用方言俚语,纯朴中显幽默。

(三) 山东琴书名家名作

《梁祝下山》讲的是梁山伯送祝英台回乡路上发生的故事,英台心仪山伯,却受礼教束缚,不敢直言,只好不断借物吟诗暗示自己是女性。山伯不解其意,英台便托言家中的小九妹,望山伯早日下聘。两人的对唱你来我往,内容风趣幽默,是山东琴书传统唱段中的经典。

邹环生编曲并演唱的《梁祝下山》是当代山东琴书的代表,根据老曲本并参考川剧《柳荫记》之《山伯送行》及越剧《梁山伯与祝英台》之《十八相送》改编而成。唱词以韵文为主,并运用第一人称代言体发展故事,戏剧成分较强。唱腔以〔凤阳歌〕和〔垛子板〕交替进行,其间还插用了〔吹腔〕(〔乱弹〕)改编而来的抒情性唱腔。〔凤阳歌〕和〔垛子板〕是功能性的(一为抒情,一为叙事),而〔吹腔〕是色彩性的。这三个不同曲调有机地结合,把梁祝下山的故事表现得生动、深情而

饶有风趣。

伴奏乐器使用了扬琴、三弦、坠琴、软弓京胡、中胡、梆子,弹拨乐器和拉弦乐器根据各自性能、音色的不同而做支声式的配合,使音响听起来丰满立体,对唱腔起到了很好的烘托作用。此外,伴奏还通过不同的演奏技法及旋律塑造了不同的场景,使得青山绿水的画面跃然眼前,引起听众无限美好遐思。

五、河南坠子(道情类)

(一) 道情

道情历史悠久,流传广泛。追溯其源头可发现与道教有渊源关系,故名"道情"。早期徒手而歌,宋时开始用渔鼓和简板进行伴奏,因此又称"渔鼓"。

元人燕南芝庵《唱论》载:"道家所唱者,飞驭天表,游览太虚,俯视八纮,志在冲漠之上,寄傲宇宙之间,慨古感今,有乐道徜徉之情,故曰'道情'。"傅惜华在《曲艺论丛》中说:"元明两代散曲中此体颇为不鲜,其旨唯在超脱凡尘,警醒顽俗而已。凡歌此曲者,从无伴奏乐器完全徒歌,仅一手执简板,一手抱渔鼓,相击成声,以为节拍,音调简古,推原时代,最迟亦当始于盛元,豫鲁齐各地,均见流行。"由此可知,早期道情所唱内容即为道教宣扬的超凡脱俗、清静无为的主题或道教故事,如《湘子出家》《韩湘子上寿》《八仙过海》等。

清代道情更加兴盛,并随着道士的四方云游而散布各地,和当地的民间音乐相互融合,开始产生唱道情的民间艺人以及世俗题材的作品。至此,道情逐渐脱离宗教而演变为民间艺术,并形成了新的地方性道情曲种。南方有温州道情、常州道情、江西道情、浙江道情等,北方有晋北道情、陕北道情、陇东道情、青海道情等,后相继往戏曲道情的方向发展。称"渔鼓"的有湖北渔鼓、湖南渔鼓、山东渔鼓、江苏渔鼓等。在四川,道情被称为"竹琴"。还有的地方因与当地其他民间音乐融合而在道情的基础上发展出新的曲种,如河南坠子。

道情类曲种的音乐形态较为简单,大多数都是以一支上下句或四乐句的基本曲调反复演唱构成,唱词多为七言,常在句尾进行帮腔。也有的曲种演唱曲牌,有的逐渐往板腔体方向发展,或借鉴其他曲种的唱腔。在发展过程中,表演人数及伴奏乐器逐渐增加,并采用不同音高的渔鼓,现在

以多人表演唱的形式最为常见。

(二) 河南坠子发展概况

关于河南坠子的起源,民间有多种不同的说法,但可以确定的是,河南坠子不是一个独立形成的曲种,而是在道情和莺歌柳书的基础上,吸收了众多其他戏曲、曲艺音乐元素发展而成的。

道情主要流行于北方,原是道士募化和宣讲道教思想时所唱的调子,内容多为道教故事,也有民间传说或历史故事。后来,随着宗教意味的削减和艺术成分的增加,道情逐渐发展为专业的戏曲、曲艺形式。

莺歌柳书是山东、河南一带由民歌小曲发展而成的一种叙事形式的说唱艺术,其曲调悦耳动听,极富地方色彩,与柳子戏、地方小曲等关系密切。道情和莺歌柳书的合流,以及在音乐唱腔等方面的互相吸收融合,再加上犁铧大鼓、京韵大鼓、京剧、河南曲子、河南梆子等其他戏曲、曲艺的影响,使得河南坠子初见雏形。

普遍认为河南坠子是因其主要伴奏乐器——坠子(指伴奏乐器坠琴,在当地被称为"坠子""坠子弦")而得名的。也有人认为,是由最初所唱之曲《玉虎坠》而简称为"坠子";或因河南坠子"唱啥拉啥""拖腔坠字"的伴奏方式,由"坠字"演变为"坠子"。

六、天津时调(时调小曲类)

(一) 时调小曲

除上述鼓曲、弹词、琴书、牌子曲、道情5类之外,还有一些曲种是在各地民歌小调的基础上发展而来的,如天津时调、上海说唱、扬州清曲、江西清音、湖北小曲、襄阳小曲、湖南丝弦、祁阳小调等,统称为时调小曲类曲种,是小调类民歌中发展最为规范和成熟的类型,也是在我国曲艺中数量最多的一类曲种。

这些时调小曲曲种有在当地土生土长发展起来的,也有与外地流传而来的音乐融合演变形成的,在说唱艺人的长期运用与加工下,逐渐演化为说唱化的曲艺曲种。时调小曲类曲种中有很大一部分曲种的音乐来自明清俗曲,从当时冯梦龙的《挂枝儿》《山歌》、王廷昭的《霓裳续谱》、华广生的《白雪遗音》等曲集中可以见到现在所唱的一些曲名。

牌子曲类曲种中也有很多使用了明清俗曲,但与时调小曲的区别是,牌子曲类曲种的联套结构更为严谨,而时调小曲则多为单曲体反复,或较为随意的曲牌连接。

(二) 天津时调发展概况

天津时调最初是唱各种北方民歌,近似歌谣体,经多年的实践与发展,根据曲种风格选择了几首常用曲调为其基本唱腔。现在以〔靠山调〕〔拉哈调〕为主,其他还有〔鸳鸯调〕〔落尺时调〕〔落五时调〕等,另外也吸收了外地流传过来的〔探清水河〕〔怯五更〕〔下盘棋〕等民间小调。

〔靠山调〕,旋律常高起下旋,字少腔多,节奏灵活,能够根据唱词的不同内容、字调四声的发音以及演员的嗓音条件等变化出多种不同的唱腔。

〔拉哈调〕,"拉哈"在天津方言中即马虎、糊涂之意,因此也称〔糊涂调〕,原为流行于山东、河北等地的民歌《妈妈娘好糊》流传至天津后,以天津方言演唱,旋律有所调整。唱腔共4句,板式为一板一眼,唱腔首句及伴奏过门都在闪板起唱。

天津时调在表演时由一人站唱,另有大三弦、四胡加其他乐器进行伴奏,风格热烈明快。其表演形式与其他曲种"演员乐器不离手"的共性特征所不同的是,天津时调的演员既不操手板,也无书鼓,而是徒手而歌。其曲目亦多为抒情性或风趣幽默的小段儿,极少演唱长篇故事,这也是天津时调能以其较强的音乐性著称的原因。

参考文献

[1] 周青青. 中国民族民间音乐教程［M］. 北京：中央音乐学院出版社，2010.

[2] 刘正维. 民族民间音乐概论［M］. 重庆：西南师范大学出版社，2005.

[3] 杜亚雄，王同. 中国民族民间音乐教程［M］. 上海：上海音乐出版社，2006.

[4] 江明惇. 中国民族音乐［M］. 北京：高等教育出版社，2018.

[5] 郭树荟. 中国传统音乐［M］. 上海：上海音乐学院出版社，2019.

[6] 蔡际洲. 中国传统音乐概论［M］. 上海：上海音乐出版社，2019.

[7] 袁静芳. 民族器乐［M］. 北京：人民音乐出版社，1987.

[8] 陈吉风. 中国民族音乐简明教程［M］. 北京：高等教育出版社，2012.

[9] 刘勇. 中国乐器学概论［M］. 北京：人民音乐出版社，2018.

[10] 陈焕玲，陈红玲. 中国民歌艺术研究与鉴赏［M］. 北京：中国水利水电出版社，2019.

[11] 金建民，李民雄. 中国民族器乐概论［M］. 上海：上海音乐学院出版社，2017.

[12] 王文清. 南腔北调：中国传统戏曲［M］. 济南：山东大学出版社，2017.

[13] 王次炤. 中国传统音乐的美学研究［M］. 北京：人民音乐出版社，2019.

[14] 邓光华. 中国民族音乐及作品鉴赏［M］. 北京：高等教育出版社，2011.

[15] 骆正. 中国昆曲二十讲［M］. 北京：化学工业出版社，2017.

后　记

中华民族在几千年的历史中，形成了丰富的传统民族民间音乐文化。它犹如一棵古老而常青的参天大树，以其源远流长的历史传统和繁花硕果独立于世界民族音乐之林。

中国民族民间音乐中，自先秦气度恢宏的钟磬乐舞，到隋唐华光璀璨的歌舞大曲，及至宋元以来清新淳朴的戏曲音乐，无不彰显出独特的艺术魅力和丰厚的文化底蕴。为此，我们也深感本教材的汇编实在是太过粗浅。

在开设中山大学艺术类通识课程"中国民族民间音乐鉴赏"的过程中，我们十分感念与我们一同成长的历届中大优秀学子以及他们对中国民族民间音乐的真挚热爱和深刻感悟。最后，感谢中山大学出版社新建院系项目经费的资助，感谢中山大学出版社陈慧副社长和编辑们对本教材出版的鼎力支持，感谢中山大学艺术学院各位领导与同人的厚爱，感谢舒银老师对本教材编写提出中肯的意见，使得本教材得以顺利出版。

本教材在编撰过程中参阅了大量相关的理论著作，但由于阅历有限，书中难免存在差错与遗漏等不足之处，敬请各位读者与专家不吝指正。

<div style="text-align:right">

编者

2020 年 9 月

</div>